U0048925

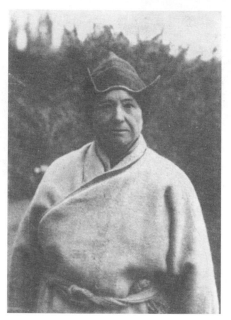

亞歷珊卓·大衛－尼爾，當時她正在西藏
修行，奉行瑜伽女的生活

一生充滿傳奇色彩的亞歷珊卓·大衛－尼爾

亞歷珊卓的喇嘛養子阿普·雍殿，他追隨了她四十年之久

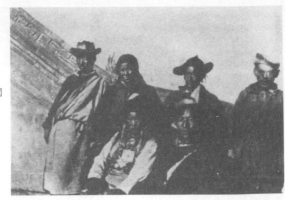

拉薩的西藏商賈，他們
都來自西藏北部省分

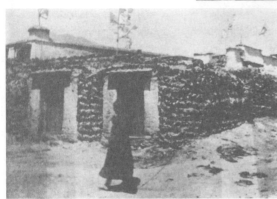

以動物的角和骨頭建造
成的屠夫房舍

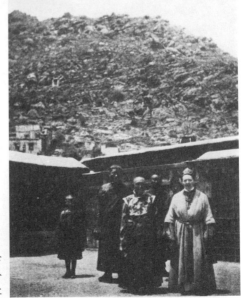

亞歷珊卓受九世班禪喇嘛母
親的邀約，在班禪喇嘛位於
扎什倫布寺的私人住處作客

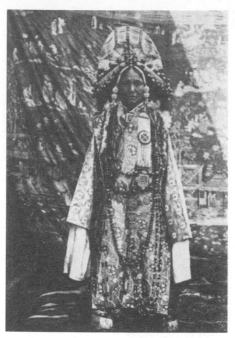

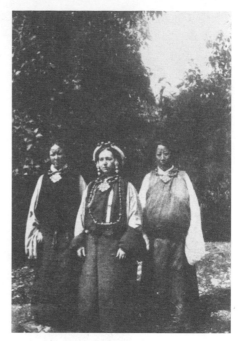

一名西藏貴婦，身著藏區全套禮服

亞歷珊卓和兩位西藏婦女合影

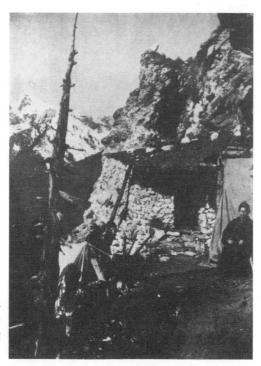

亞歷珊卓位於大約海拔
三千九百六十公尺處的
一處隱居地，照片右側
即為作者本人

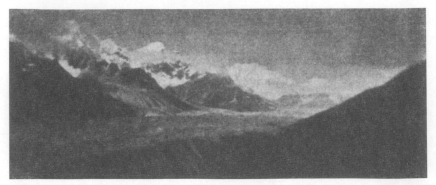

位於錫金、尼泊爾境內的聖山干城章嘉峰（Kang Chen Zodnga）的山腳

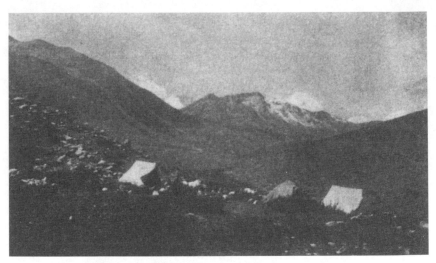

亞歷珊卓在西藏荒野的一處紮營地

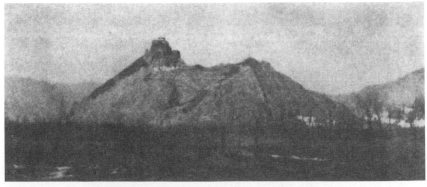

位於藥王山上的拉薩醫學院，喇嘛們就在這兒研學淵源於古老中國和印度的醫術

亞歷珊卓的旅行隊，結束日喀則之旅後正在橫越洗浦山徑

在西藏野地紮營

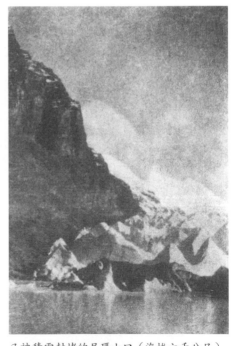

已被積雪封堵的尼瑪山口（海拔六千公尺）

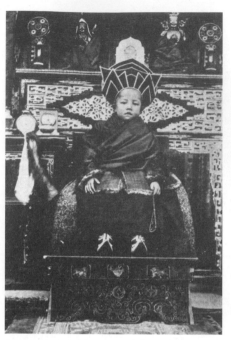

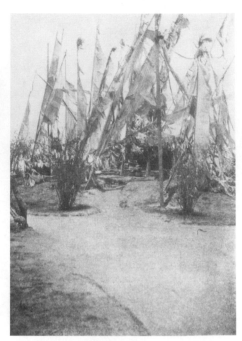

拉卜楞寺的住持，他被遵奉為前世活佛轉世，成為這間大寺院及其產業的最高負責人

插有印著祈禱文幡旗的「拉匝」——山頂上供奉諸神的圓錐形石堆

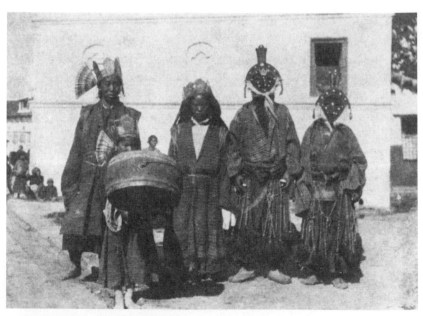

西藏的戲班子，正在尼泊爾巡演

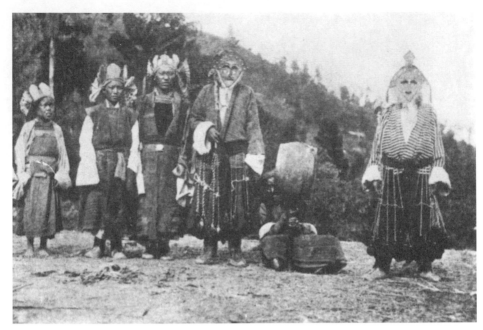

藏劇男女演員

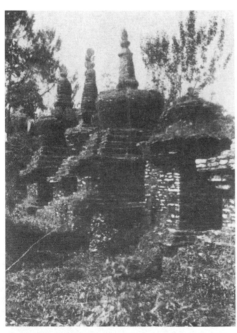

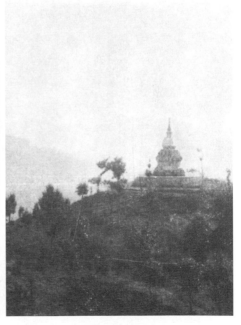

喜瑪拉雅山區的「礶滇」（小舍利塔或佛塔）

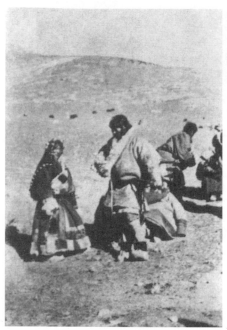

康區的居民

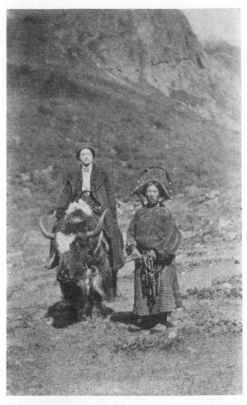

騎著犛牛的亞歷珊卓，
正在前往日喀則的路上

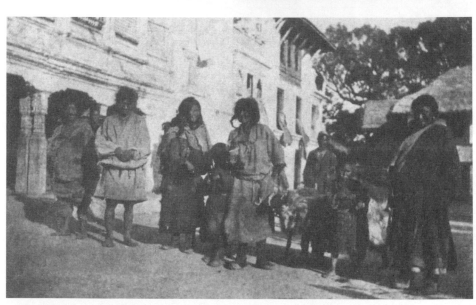

尼泊爾的西藏「內闊巴」（朝聖者）

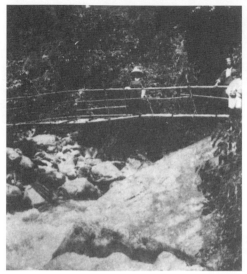

喜瑪拉雅山區的單薄椴木幹橋

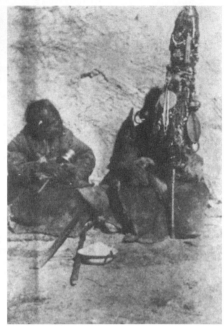

朝聖婦女

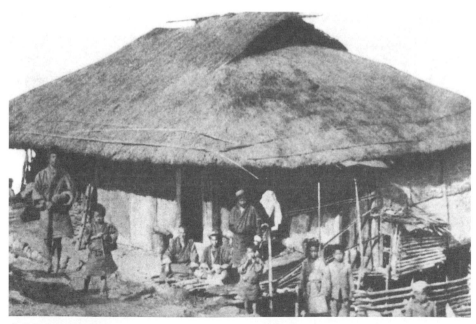

喜瑪拉雅山區的西藏住屋

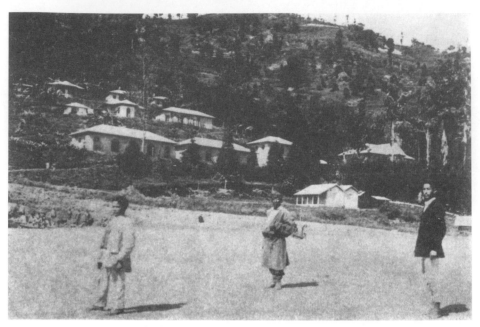

不丹帕東（Padong）的法國羅馬天主教傳教使團。照片前方由左至右為：
一個中國男童、一個西藏人和一個屬於傳教團的尼泊爾人。亞歷珊卓完成
拉薩之旅後，就住在照片後方山腳下的小樓房

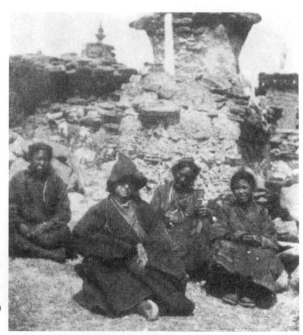

紅教（寧瑪派）
女修行人

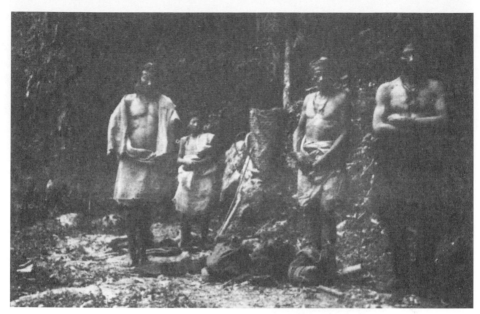

熱谷地區的西藏人

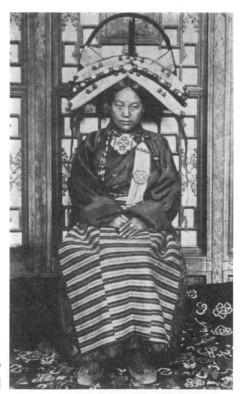

藏區的少女，藏區即
後藏，首府為日喀則

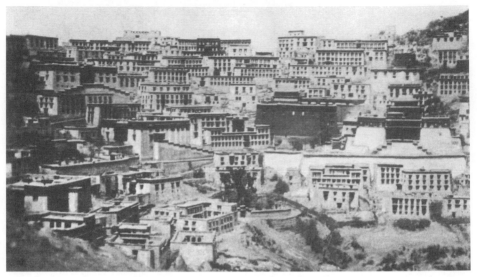

西藏最神聖的喇嘛寺甘丹寺，黃教（格魯派）創始人宗喀巴死後即葬於此，其陵墓以純銀製成，上面覆以黃金飾品，裡面則存放了無數珍貴的寶石

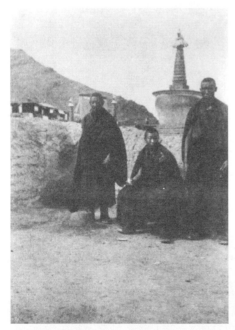

寺廟住持和僧侶

拉薩軍隊在英國扶持下擊潰中國軍隊後，第十三世達賴喇嘛乘著轎子由印度返回拉薩

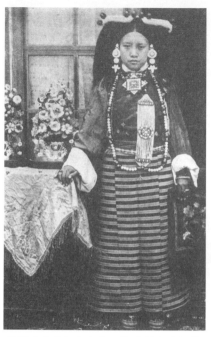

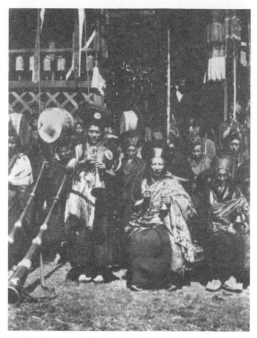

衛區（前藏）的少女，該區首府為拉薩　　日喀則扎什倫布寺的喇嘛

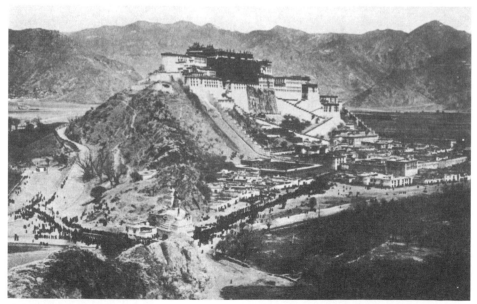

藏曆新年時，環繞布達拉宮的「瑟爾龐」大遊行

一名「圖古」喇嘛的住處

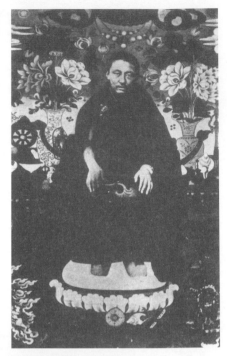

第九世班禪喇嘛額爾德尼·曲吉尼瑪

一名「圖古」喇嘛的私人誦經室──「圖古」是心識力量極強的人或神的轉世，外國人經常誤稱為「轉世喇嘛」或「活佛」

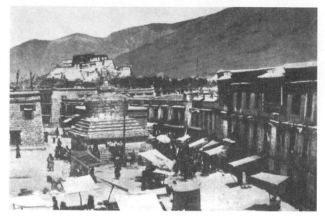

拉薩的一座市場

第一位進入禁城拉薩的外國婦女亞歷珊卓·大衛—尼爾,她把可可粉及敲碎的木炭混在一起,塗在臉上,讓皮膚變黑,好冒充西藏婦女。她正坐在達賴喇嘛的布達拉宮前,右手邊是養子雍殿,左手邊則是一位拉薩小女孩

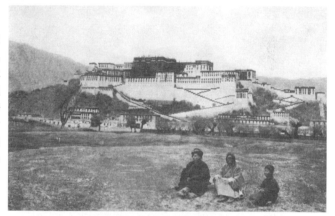

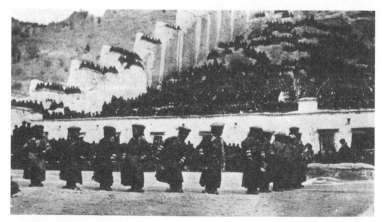

在西藏慶典中表演舞蹈的男童。觀眾所在看台正是布達拉宮所在紅山山麓

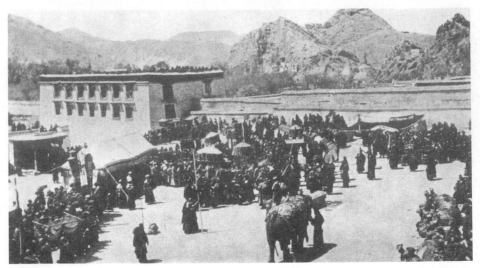

拉薩的節慶活動，背景是藥王山
和拉薩醫學院

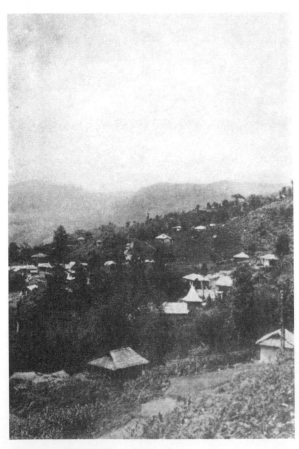

英屬不丹靠近噶倫堡的一座村落，
亞歷珊卓進入禁城拉薩後，就在這
兒結束她的旅程

探險與旅行經典文庫

06

馬可孛羅

拉薩 之旅

MY JOURNEY
TO LHASA

ALEXANDRA DAVID-NÉEL

亞歷珊卓・大衛—尼爾 著
陳玲瓏 譯

我要將這本記錄

我第五趟西藏之旅的著作，

用真摯的心，

獻給——

在這趟長途跋涉中，

所有有意或無意中幫助過我的人們。

導讀

拉薩之旅

詹宏志

「去吧，去學西藏文」

就像威爾斯（H. G. Wells, 1866-1946）科幻小說《世界大戰》（The War of the Worlds, 1898）的著名開場說的，人類從來沒有想到宇宙中有另一個更高文明的智慧生物，在一旁盯著地球上人類的發展已經數百年，終於決定無情地襲擊它占領它並奴役它。在讀任何與中國、英國關係的近代歷史時，常常讓我想到同樣的場面；我們常常以為英國遠隔重洋，必須船隊橫渡，才能與上國天朝有所接觸，卻忘了東印度公司成立於一六〇〇年，在鴉片戰爭爆發前，堅船利砲的英國早已在一旁（印度）虎視眈眈兩百多年了。

看中英印藏之間的糾纏歷史，尤其值得放在這樣對照式的時間框架裡，我們常常可以得到不一樣的景觀與體會。在地理上印度緊貼著西藏，英國人想對西藏有更大影響力的念頭從未間斷；尤其到了十九世紀末，英國人擔心俄國人的影響力自新疆南下，恐將危及印度，更覺得需要控制西藏做為緩衝；兩個強權在中亞地區爾虞我詐地暗自角力，被英國作家吉卜齡（Rudyard Kipling, 1866-1936）稱之為「大競局」（The Great Game），更在小說《阿金》（Kim, 1901）中把它不朽地形象化。

在「大競局」的最高峰，一九〇四年英國軍官也是著名探險家的楊赫斯本（Francis Younghusband, 1863-1937，清廷文獻譯作榮赫鵬），領印度總督寇仁（Lord Curzon）之命，帶

領武裝使節團入侵西藏直達拉薩，逼迫十三世達賴喇嘛簽訂城下之盟，打開了神祕禁錮的香格里拉，西藏千年以來因為自然天險所帶來的與世隔絕從此也被迫打開。就在楊赫斯本揮軍入拉薩城時，十三世達賴喇嘛倉皇出走青海；英國人逼迫藏人簽下英藏拉薩之約，終於驚動了清廷。中國長期為西藏的宗主國，但與現代國家的主權與領土的概念不盡相容，究竟「上國」（宗主國）是不是「主國」（主權國）？當時在加爾各答舉行的中英談判，你來我往有一場精采的較勁，今天讀來仍有經典之議的感覺，當時清廷大使唐紹儀侍郎的表現尤其值得一記。

一九〇六年（光緒三十二年），中英續訂藏印條約簽訂，以拉薩之約為附約，清廷保住了主權國家的地位；後來英國論史者咸以為，這是後來中華人民共和國出兵西藏，徹底視西藏為中國領土的前驅事件，在歷史上有關鍵性的轉折意義；因為經此一役，西藏永遠失去因主權模糊而隔絕獨立的地位了。清廷議約之後，懲處有過之臣，其中清廷覺得達賴輕啟邊境爭端，降旨革去達賴名號以示儆，達賴失志之餘頗有投俄之意；光緒皇帝乃准達賴進京觀見，並對之懷柔而加。但清廷內部也到了帝國之末，光緒死後，十三世達賴喇嘛出京欲回西藏，並聯合俄使以求外援，清廷則決定派川軍入藏，直抵布達拉宮，達賴再度逃難，越邊境入印度。

達賴流亡到印度，英國人大喜過望，迎往大吉嶺，百般籠絡。就在達賴流亡期間，一九一二年，有一位歐洲女子試圖要訪問他，十三世達賴喇嘛風聞此一歐洲女子通曉佛學與藏密，也識得梵文，便接見了她，這是受到歷代達賴喇嘛第一位接見的西方女性。見面時，兩人暢談佛理，達賴喇嘛訝異於她的不凡，感嘆地要她：「去吧，去學西藏文。」

這位奇女子真的學成了幾如母語般流利的西藏文，並在多年後假扮藏人乞丐潛入藏境，更成了第一位進入拉薩的西方女性。這位奇女子，就是我們今天要介紹的本書作者亞歷珊卓‧大衛─尼爾（Alexandra David-Néel, 1868-1969）。

「勝利了，惡魔消失了」

亞歷珊卓的姓氏像英國人，但卻是一位法國人；父親是一位政治活躍者與新聞記者，母親則是比利時布魯塞爾的望族，家庭是相當富庶的布爾喬亞典型。如果以她從小保母環繞的成長環境看，理論上可能她更應該成為晚宴或舞會的高雅淑女，但她彷彿有著不安的因子，她自己說她五歲時：「我渴望穿越花園大門之外，沿著行經它的道路，一路啟程至未知之地。」而六歲開始，她又發展了一項同年齡少女罕見的興趣：比較宗教教學（一位她的傳記作者認為，她可能是注意到她自己父親的清教徒信仰與母親的天主教信仰的差異）。她自己則說她十三歲開始投入了對佛學的研究，後來更全心全意獻身於東方哲學、東方宗教與神祕主義的研究，也引發她第一次到印度的旅行（一八九一年）。

中間一段時期她企圖成為一位「正常的人」，亞歷珊卓以她的好嗓子加入了輕歌劇團，後來又追隨父親的生涯成了記者；最後嫁給了一位富家子弟工程師菲利普‧尼爾（Philip Néel），這場婚姻只維持了五天，兩人就分居了。但她與他的友誼卻維持了四十年，終其一生，菲利普

始終是她非正式的經紀人和贊助者，亞歷珊卓在亞洲旅行時幾乎是天天寫信給他。她有一次在一封信上說：「我相信你是世上唯一讓我有歸屬感的人，只是我天生不是婚姻生活的材料。」

亞歷珊卓‧大衛─尼爾掙扎了一段時間，一九一一年她真正像她童年的夢想，走出「花園大門之外」來到東亞旅行，在不丹（Bhutan）奇緣似地與十三世達賴喇嘛相見，達賴喇嘛說：「去吧，去學西藏文。」恍若天意，這個女子後來竟然以驚人的體力與毅力，穿透禁城拉薩而成為歷史傳奇。

亞歷珊卓說她一開始並沒有特別的興趣造訪西藏，這場與達賴相見的經驗確實是開啟了嚮往之門，她自己記錄說：「我在這位僧侶君主的周圍，發現了一個奇怪的僧眾王室，他們穿著耀眼的黃色絲綢、深紅色衣裳及金色錦緞，訴說著神奇的故事，談論著仙境般的國土。聆聽之際，我明智地保留了神話與誇張的空間，但直覺地感到隱藏在我面前這片濃密森林後面，在雪峰高聳入天的另一邊，確實有個與眾不同的國度。」

但亞歷珊卓並不是第一位進入西藏的西方女性旅行家，在她之前已有戴如意（Annie Taylor, 1855-?）和蘇西‧李金哈（Susie Rijnhart, 1868-1908）；戴如意是安妮‧泰勒的中文名字，本身是虔誠的基督教，欲往西藏傳教，她在一八九二年（即光緒十八年）自甘肅洮州啟程入西藏，歷經七個月的艱苦旅程，最後被阻於拉薩東北的那曲，不得不轉往康定，但她仍然堅持留在亞東與錫金邊境傳教（台灣商務印書館一九八九年出版有《藏中行：一個女基督徒的日記》一書，即為戴如意女士的入藏記錄）。蘇西‧李金哈則是加拿大的醫生，也是一位熱情的

傳教士，她與丈夫帶著他們的新生兒赴藏欲傳基督福音，他們事實上已到距拉薩僅三百公里處，但他們在此因惡劣天氣失去了兒子，又被西藏官員發現逐他們離去，路上蘇西再度失去了丈夫，兩個月後才凍餒不堪抵達打箭爐（康定）。

亞歷珊卓遠比她的前驅幸運，也更有準備，她已能說和當地人無異的藏語，又熟諳佛教教義，使她能把面孔塗黑打扮成往拉薩朝聖的信徒；與她同行的是她後來多年的旅行夥伴錫金人雍殿（Yonden），長期相依為命，她最後甚至收養他為兒子（亞歷珊卓自己沒有子嗣，她不是說她不是婚姻的材料？）。因為英國政府不許她入不丹，亞歷珊卓只好取道中國內陸，之前她更先走訪日本、韓國，在日本她還先拜訪了入藏的前輩日本和尚河口慧海。

也許她一九二三年的入藏行程毋庸我再做介紹，她的書《拉薩之旅》（My Journey to Lhasa, 1927）就是最好的記錄。這是一本動人而雄辯的書，是西方人了解西藏的重要著作，也是啟發後來許多女性探險家與登山家的經典之作，幾位七十年代以後登喜瑪拉雅山的女性登山家，不約而同都提到大衛—尼爾對她們的召喚。儘管旅行備極艱辛，亞歷珊卓・大衛—尼爾的健康保持得極好，她活得比丈夫、養子都久，死時高壽一百。

十三世達賴喇嘛促成了她進拉薩的夢想，十四世達賴喇嘛卻在一九九二年為她新版書寫序，對她不敬擅入拉薩不但沒有責怪，反而承認西藏昔日的自我隔絕付出了太大的代價，他並且稱讚她的獨特與勇氣。一位西方女子，得到兩世達賴的稱許，奇緣此生可說是極盡了。

達賴喇嘛序

到西藏一向不容易。環繞的高山、人煙稀少的遼闊空間以及高海拔的極端天候，在在使其難以親近。此外，西藏長久以來珍愛其孤立，想要進入這個國度的外籍人士總是遭到極力勸阻。物質與精神的自足，使保守的西藏決策者忽略與外在世界發展友誼的重要性。疏離，使我們日後付出極大的代價。

在本世紀初，穿透西藏嚴密防線的幾位外國旅行者①當中，傑出的法國女士亞歷珊卓·大衛—尼爾令人刮目相看。不僅是這樣的獨立女性旅行者不尋常，也因精通梵文及佛教哲學、能以藏文與相遇者交談的歐洲人極為罕見。然而，她的獨特在於她抵達了拉薩。

這本敘述其經歷的書出版於六十多年前，旅程起自我的出生地安多附近，繼而在康區②多年，最後以參加拉薩祈願法會的高潮收束。此書最大的優點在於傳達了她所體驗的西藏真正風情，並以充滿情感的幽默筆觸加以敘述。當今的學者和歷史學家或許會挑戰她的許多觀點，但是，這並不影響此著作的真正價值。令人傷感的是，近年來，由於強加於雪域及其人民的種種改變，許多大衛—尼爾所描述的西藏已永遠流失了，這使得她的記述更為彌足珍貴。

新版的《拉薩之旅》，以其探險故事及對西藏的生動描繪，必能帶給新一代讀者無限樂趣。

第十四世達賴喇嘛丹增嘉措③

一九九二年十二月七日

【注釋】

① 在亞歷珊卓之前嘗試進入西藏禁地的外國女性計有：出身英國柴郡（Cheshire）商人家庭的女傳教士安妮．羅伊爾．泰勒（Annie Royle Taylor），她在一八九二年帶著長久以來想向達賴喇嘛傳基督教福音的夢想，變裝後騎著馬朝拉薩出發，但在離目的地三天行程外，因一位僕從的背叛，遭西藏人驅逐出境。一八九五年，林特戴爾夫人（Mrs. St. Littledale）跟隨著她的探險家丈夫，帶著侄子與一隻狗，朝西藏前進，卻在離西藏首府四十九哩處，被迫回返。另外還有頗具悲劇色彩的加拿大女傳教醫師蘇西．李金哈（Susie Rijnhart），她在一八九八年嘗試前往拉薩傳教，途中尚在襁褓中的兒子以及丈夫不幸意外逝世。不向命運低頭的她再婚後又加入傳教團，前往西藏邊境，卻在生下另一名兒子三個星期後去世。

② 康區：自清乾隆年間起，西藏就被畫分為衛（前藏）、藏（後藏）、康（西康）及阿里四部分。其中的康區於一九二八年改制為西康省，後於一九五五年撤銷，金沙江以東地區劃歸四川省，金沙江以西地區劃歸西藏。

③ 丹增嘉措：一九三五年生，為第十四世達賴喇嘛，於一九四〇～一九五九年統治西藏。一九五〇至一九五一年中國軍隊入侵西藏時，曾一度逃亡。一九五九年中國軍隊以血腥鎮壓西藏獨立抗暴運動時，逃往印度北邊，追隨者多達數十萬，一九六〇年在達蘭撒拉（Dharamsada）成立流亡政府。西藏人至今仍將他視為精神領袖。他遊走各國，四處宣傳西藏非暴力獨立運動。這項和平運動廣受自由世界的喝采，使得他於一九八九年榮獲諾貝爾和平獎。藏傳佛教屬於大乘（mahā-yāna）系統，於西元七世紀傳入，曾遭到當地傳統宗教苯教（又稱黑教）的反抗，直到第八世紀印度僧人蓮華生來藏把兩個宗教加以融合，喇嘛教才得以發展。後來改革家宗喀巴（一三五七～一四一九）創立格魯派（黃教），其首領獲得達賴喇嘛的稱號，成為西藏政教兩方面的統治者，直至一九五九年代代相傳。「達賴喇嘛」為蒙古語，意為「像海一樣廣深的上師」，用來稱呼西藏傳統的宗教和世俗領袖，被認為是觀世音菩薩的道成肉身。在位的達賴喇嘛去世後，便尋找他轉世化身的靈童來繼承，目前傳到第十四世。

自序

我在亞洲偏遠地區的旅行，包括此書提及的第五趟旅程——西藏之旅，都是某些特殊因緣所致，讀者或許會對這段簡歷感興趣。

我是個早熟的巴黎小女孩，從五歲開始，就像所有同年齡小孩一樣，一心一意想走出被圈圍的狹窄天地。我渴望穿越花園大門之外，沿著行經它的道路，一路啟程至未知之地。但是，說來奇怪，這幼稚心靈所幻想的「未知」之地，竟然總是可以單獨孤坐、四下無人的荒僻地點。由於通往它的道路始終未對我開放，我只能在花園中或保母帶我去的地方，找尋樹叢或沙丘後的隱蔽地點——尋求孤獨。

後來，我向父母要求的禮物，一律是關於旅遊的書籍、地圖，以及學校放假時到國外旅行的特權。在少女時期，我可以在鐵道附近徘徊好幾小時，被閃亮的鐵軌深深吸引，幻想它們通往的許多地方。但是，即使在這時候，我的想像並不出現城鎮、建築、歡樂的人群或壯觀的遊行；我夢想的都是荒涼的山丘、廣闊無人的大草原，以及不可通行的冰川景觀！

長大後，雖然稱不上是案牘勞形的學者，但我對東方哲學及比較宗教學的熱愛，為我在比利時一所大學贏得作家和講師的職位。

一九一○年，當我接受法國教育部的委任，前往印度和緬甸進行東方研究時，我已經在東方旅行過了。

當時，西藏的統治者達賴喇嘛①，由於與中國的政治糾葛而逃離首都，在英屬不丹一處名為噶倫堡（Kalimpong）的喜瑪拉雅村莊避難。

我對西藏並非完全陌生。我曾經是法國學院（College de France）梵文暨藏文學者愛德華·弗寇（Edouard Foucaux）教授的學生，對西藏文學略有所知。我自然想見見這位西藏教皇及他的宮廷。

英國駐外官員告訴我這並不容易。因為到目前為止，這位流亡喇嘛一直堅拒接見外國女士。可是，我設法得到一些高層佛教人士的有力介紹信，結果反而變成達賴喇嘛想接見我的念頭比較強烈！

我在這位僧侶君主的周圍，發現了一個奇怪的僧眾王室，他們穿著耀眼的黃色絲綢、深紅色衣裳及金色錦緞，訴說著神奇的故事，談論仙境般的國土。聆聽之際，我明智地保留了神話與誇張的空間，但直覺地感到隱藏在我面前這片濃密森林後面，在雪峰高聳入天的另一邊，確實有個與眾不同的國度。當然，走入其中的欲望讓我的心雀躍不已！一九一二年六月，我首次窺見西藏的風貌。我選擇最平常的路徑，從熱帶植物、野生蘭花及螢火蟲如煙火般環繞的錫金低地起步。隨著攀登高度的推進，景色逐漸改觀，大自然漸趨嚴峻，鳥叫聲及昆蟲的吵鬧聲沉寂了下來。高大的樹木無法與山頂稀薄的空氣抗爭，每走一哩，森林就變得更加矮小，最後成為匍匐在地的侏儒。繼續往上，來到以色彩豔麗的地衣植物、冷冽瀑布、半凍結湖泊及巨大冰川為飾的西藏高原，沐浴在奇異的淡紫和橘紅色調中，巨大的山頂披戴著奇形的雪帽。站在洗浦山徑（Sepo Pass）②，我突然看到一望無際、橫亙喜瑪拉雅山脈的西藏高原，淡紫色和橘紅色調的岩石大地。多麼令人難忘的景象！我終於得到了從小就夢想的平靜孤寂，我覺得像是剛結束一趟疲

憊、無趣的朝聖之旅後，回到自己的家。

然而，西藏獨特的自然景觀，並非唯一吸引我的原因。身為東方學者卑微的一員，我很遺憾許多梵文原版的大乘佛教經典已經佚失。雖然這些經典多少都有漢文譯本，但又有多少藏文譯本存在呢？西藏人撰寫了哪些哲學原著和密法典籍？是否根據大乘教義而作？這些問題都如同西藏的大地，屬於未知領域。因此，尋找相關書籍和古老手稿，便成為我自行指定的工作。然而，事情並不僅止於此。我意外地走入了西藏旅者每日的生活，我的研究引領我面對一個神奇世界，一個遠比在進入西藏的高山關口所見景色更令人神往的世界；我指的是神祕的隱居者，在天寒地凍之巔的修行者，不過這部分留待他處再談。

不像大多數企圖進入拉薩的旅者，我從來沒有探訪這座喇嘛教聖城的強烈欲望。這話或許聽來奇怪，但事實如此。就像我說過的，我已經見了達賴喇嘛；至於西藏文學、哲學及神祕學的研究，選擇可自由往來、學術傳統更強烈的西藏東北部③，置身於當地學者和修行者之間，遠比前往首都拉薩更有效益。

我決定到拉薩的最大動機，是關閉西藏的荒謬禁令。這項禁令──很難想像這是可能的──禁止外國人進入幾年前曾自由出入，更久遠之前傳教士可擁有土地的區域④，而且涵蓋的範圍正逐漸擴大。

我的西藏之旅，開始於穿越喜瑪拉雅山北麓高原的短程旅途。幾年後，我拜訪了班禪喇嘛⑤──西方人稱之為札西喇嘛（Tashi lama），並受到非常熱忱的接待。這位尊貴的喇嘛希望

我能永久留下，或至少待上一段長時間，他答應讓我自由使用所有藏書，並提供我住處——或在尼姑庵，或在僻靜鄉間，或在日喀則城裡。可是我知道他的處境不容許他這麼做，因此沒能接受他賜予我研究東方的大好良機。

札西喇嘛是一位博學多聞、思想開放的證悟者。完全不了解他的人認為，他是一位落伍、迷信的僧侶，是外國人及一切與西方文明有關事物的敵人。其實這完全錯了！可能是因為這位扎什倫布寺⑥的大喇嘛，不喜歡某些特定的國家，並怨恨奴役自己家園的英國政府。沒有人能責怪他的愛國情操，更找不到理由批評他。身為佛教徒的他是個和平主義者，他不鼓勵那些支持攫取自己土地者的人士每年加徵貧民稅金，藉以組織軍隊圖利土地掠奪者。

西方人對殖民主義及征服較不文明民族的必要與利益，或許有特定的看法，並有理由這麼認為。可是，眼見自己家園被奴役的亞洲人，是絕對無法對掠奪其財物的民族保持友善，不論掠奪的方法是外交策略或直接的暴力。

至於我，則打從心底唾棄和政治有關的一切，並小心避免捲入其中。

我寫這一段話的目的，只是希望為這位仁慈的主人說句公道話。如果他是西藏的統治者，而不是被迫逃離扎什倫布寺以保全性命的人，他會很樂意為探險家、學者及各種誠實、善意的旅者開放他的國家。

由於我造訪日喀則，離我原先隱居小屋約十二哩外山腳下的村莊居民，必須因為未向英國當局報告我的離去，而即刻繳付兩百盧比的高額罰款。宣判這項懲罰的英國駐外官員，根本不

考慮這些人無從知道我的動向，因為我是從西藏境內的一間寺院出發的，離村莊還有三、四天路程。這些村民於是根據野人的原始心態，掠奪我的小屋以示報復。我的抱怨完全沒有用，不但沒得到公道的回應，還被限制在十四天內離境。

這種野蠻的處置讓我想報復，但我意識到，這其實很吻合我有幸出生於其中的那個偉大城市的精神。

幾年後，在康區旅行途中，我病了，於是準備前往巴塘⑦接受教會醫院外國醫師的治療與調養。巴塘一如甘孜⑧，都是受中國控制的重要西藏城鎮──我當時正好在那附近。由於拉薩軍隊已經收復了這兩座城鎮之間的地區，因而成為外國人的禁地。

駐防邊境的官員問我，是否攜帶駐打箭爐（今四川康定縣）⑨英國領事簽署的通行證。他稱對方為「打箭爐大人」，並表示如果我有通行證，就可以前往西藏任何地方；若是沒有，則不能讓我通行。

然而，我還是擺脫了「難繼續前進，只是幾天後就被攔截下來，官員再度提起了「打箭爐大人」──「禁地之鑰」的持有者。這時，我的病情更加惡化。我坦白向西藏官員解釋我的病情，以各種生動的細節描述嚴重的傷寒病例──西藏語言關於這方面的字彙很豐富。然而，一點用也沒有。雖然這些官員對我的病情深感同情，但對「打箭爐大人」的畏懼仍遠甚於善良天性。不過，即使我必須放棄接受巴塘醫師治療的希望，我仍堅決不肯接受循原路而回的命令。

我決定去雅安多──位於拉薩公路上的一個市鎮，在收復區之外，仍受中國控制。雅安多在草

22

原大漠⑩的極東南方，那裡濃純的鮮奶和凝乳將會治癒我——如果我能活著抵達。此外，我覺得穿越最近納入拉薩政府統治的領土，可能是一趟相當有趣的旅程，因此下決心這麼做。那幾天的爭論，幾乎可寫成一篇古代史詩，一半荒謬、一半悲傷。最後，當每一個人都了解，除非開槍打死我，否則無法阻止我前往雅安多後，我終於踏上那段穿越新近圍起禁土的旅程。我並沒有失望，這趟旅程從各方面來說都很有趣，並且成為真正美好的浪跡新紀元的起點。

在雅安多時，我遇見一位不幸的丹麥籍旅者，他和許多人一樣，在蒙古到拉薩商隊路線上的一個邊界城那曲（Chang Nachuka）被攔阻下來。被迫改變旅程後，這位男士想盡快回到上海；他應該循著我違抗官方堅持行走的路線，但是還沒到達那裡，監視往來旅者的士兵就攔住了他，不讓他前進。這位可憐的旅者成為了另一位「流浪的猶太人」，被迫再度穿過草原大漠。

他必須組織一支旅行隊，攜帶至少一個月分量的食物和行李，穿越武裝盜匪猖獗的荒涼地區。即使如此，他到達的地方還是中國的西北邊境，而不是他想去的東海岸——這表示還有另一趟兩個月的旅程！

如果他能走直達路線，不僅能避免這種無意義的漫遊，還可以乘坐轎子，編組不需要攜帶補給品的旅隊，旅途中每天都可找到供食宿的旅店，更可省掉一半路程。

這類故事對我不無影響，我決定再度拜訪這片被看守得如此嚴密的土地。我計畫前往薩爾溫江（上游稱怒江）畔，探訪察瓦龍和察龍（Tsa rong）的「熱谷」。我會從那裡前去拉薩

嗎？也許，但是我更可能走相反方向，循著往魯江（Lutzekiang）或察隅的路線旅行。十八個月後，我成功地完成部分旅程。

我在冬末由雅安多出發，在一名僕人伴隨下，徒步而行。大多數關口都被雪封住了，為了戰勝這些困難，我們吃了不少苦頭，但我們很高興能克服實質的障礙，經由看守官員窗下通過了駐防站。不過，臨近薩爾溫江時，我們被攔住了。我自己沒有被識破，而是那裝有植物學研究儀器及必需品的行李出賣了我。這支小旅隊是由阿普‧雍殿（Aphur Yongden）負責的，他是個年輕的西藏人，是我多趟旅程的忠實旅伴，也是我的養子。雖然他落後我好幾天路程，並喬裝為商人，但他隨身攜帶箱子裡的物品，顯示出他和我的關係。他被攔住了，官方派人四處搜尋我的蹤跡，我的旅程也因此宣告終結。

此時，前往拉薩的念頭才真正在我心頭生根。在被遣返的哨站前方，我發誓要不計一切障礙到達拉薩，以證明一個女人的意志力有何等成就！但是，我並非只想為自己出一口氣，我更要呼籲其他人，去除圍繞在這大約是經度七十九至九十九度間廣大地區不合時宜的屏障。

如果我在嘗試失敗後如此述說，有些人或許會認為我只是出於懊惱。但是，我成功了，我可以平靜地揭穿今日西藏的荒謬。也許，有些閱讀過此書的讀者會記得「天堂屬於上帝」，而地球則是祂賜予人類的財產，因此，任何誠實的旅者都有權利隨心所欲走在屬於他的地球上。

在本文結束前，我希望告訴許多英國朋友，我對他們政府的批評，並非出於我對英國整個國家的嫌惡。相反地，自從早年在肯特（Kent）郡海岸度過許多學校假期起，我就一直很喜歡

與英國人為伴，也欣賞他們的生活方式。長住於東方更加深了這種感覺，並增添了一分真誠的感謝，在許多家庭中，英國女士的親切使我感受到賓至如歸的溫馨。在他們的國家中，如同我自己的祖國及其他國家，政府的政策並非永遠代表該國心靈最美好的一面。我想，大不列顛及大英國協自治領的公民，和世界上其他人民一樣，並不熟悉政府機構有關遙遠殖民地或保護國的迂腐作為，因此也無須對並非針對他們的批評感到憤慨。

我所說的這些事情，甚至會使許多人震驚，尤其是基督教傳教士。為什麼一個自稱是基督教國家的國度，會禁止聖經和傳教士進入她隨意派遣軍隊前去並銷售槍枝的土地？

＊＊＊

我必須附帶說明，本書中藏文名稱的英文拼音都只是發音而已，並未按照西藏文的拼音方式，以免誤導對藏文不熟悉的人。舉例來說，發音為「naljor」的這個字，其書寫文字的拼音是 rnal byor，dölma 這名稱則寫成 sgrolma……等。至於 Thibet（西藏）這稱呼，有趣的是西藏文並沒有這個字，其來源很難追溯，不過西藏人毫不在意。他們稱呼自己的國家為「波威域」（Pöd yul），稱自身為「波威巴」（Pöd pas）⑪。

【注釋】

① 本書所指的達賴喇嘛是指第十三世。十八世紀末葉後，英國以殖民地印度為基地，試圖將勢力向中國西南地區伸展，屢次要求與西藏通商。一八八八年，英國與西藏發生武力衝突，彼此的關係惡化，終於在一九○三年，英國以英領印度軍隊強行攻入西藏，雙方在江孜宗山激戰。江孜失陷後，英軍攻入拉薩，達賴十三世迫和英國締結「拉薩條約」。達賴十三世由蒙古輾轉到北京，但他知道清廷無法依恃，於是在宣統元年（西元一九○九年）返回拉薩，圖謀獨立。清廷知道後，派四川總督率兵打拉薩，達賴十三世重返拉薩，在英國的扶持下宣布獨立，並主張金沙江以西應劃歸西藏。班禪被迫返回拉薩，圖謀獨立。清廷知道後，達賴十三世不得不再次出走，逃往印度尋求英國的保護。辛亥革命爆發後，西藏雖派有駐京代表，中央也在拉薩設有駐藏辦事處，但是政策很少能達金沙江以西的區域。國民政府成立後，

② 洗浦山徑：喜瑪拉雅山脈的盡處，請勿和第三章的 Sepo Khang la 混淆，後者在西藏東部。

③ 本書所謂「西藏」乃包含傳統藏人居地，即整個青藏高原而言，故此處應指位於青海湟中的塔爾寺或甘肅以下的拉卜楞寺等大型學問寺。

④ 舉個例子來說，法國旅行家巴寇（M. Bacot）於一九○九年穿越察龍到門工探訪。金登‧沃德上尉（Captain F. Kingdon Ward）於一九一一年探訪同一地區，並於一九一四年再訪；一九二四年，他前往潘瑪珂欽（Pemakoichen）聖山，此行或受命於英國政府，至少也有入西藏的許可。

一八六○年，法國天主教羅馬教會的傳教士已在察龍建立數個佈教所。

布瓦拉（Bouvalot）與亨利‧紐奧良王子（Prince Henri d'Orléans）、杜崔‧戴‧萊姆（Dutreuil de Rheims）與弗南德‧格納德（Fernand Grenard）、斯文‧赫定（Sven Hedin）及其他人，雖然未能抵達拉薩，但在被攔下前仍跨越了西藏北部的部分荒原。現今，無人能公然行進如此之遠。

然而，在較早之前，拉薩本身並不拒絕那些不畏跋涉之苦的人。好幾個傳教團和一般俗家旅人不僅進入此喇嘛教聖

城，還長期逗留。為了支持這項看法，我在此引用於一九○四年隨同英國軍方探險隊到拉薩的愛德蒙‧勘德勒（Edmund Candler）的文章：

「應謹記西藏並非一向對外人封閉......在十八世紀末葉前，天然障礙是進入此都城的唯一阻礙。耶穌會和方濟會傳教士抵達拉薩後，長期逗留，甚至受到西藏政府的鼓勵。古魯貝（Grueber）及歐維爾（d' Orville）兩位神父是最先造訪此城且留下真實可信旅遊紀錄的歐洲人。弗賈‧歐德利（Frjar Oderic）可能早在一三二五年就已走訪拉薩，但此行紀錄的真實性可疑，並在拉薩停留兩個月。

蘇會教士戴西德利（Desideri）和弗萊瑞（Freyre）抵達拉薩，戴西德利待了十三年。一七一九年，霍萊斯‧戴‧拉‧潘納（Horace de la Penna）和方濟會使團抵達，蓋了一座教堂及一間招待所，收了一些信徒，於一七二○年抵達，居住了好幾年。荷蘭人范‧德‧普特（Van der Putte）是第一位閩入拉薩的俗家旅人，才被驅逐出境。從此之後，我們就沒有任何歐洲人抵達拉薩的紀錄，直到一八一一年湯瑪士‧曼寧（Thomas Manning）成為當時第一位也是唯一一位抵達此都城的英國人。曼寧混在一位中國將軍的隨從團中到達拉薩。他在帕利炯（Phari Jong）結識這位將軍，因提供醫療服務而贏得將軍的感激之情。他在此都城待了四個月......一八四六年，佈教聖會（Lazarist，向貧病人民佈教為宗旨，以創立地聖拉薩瑞〔St. Lazare〕見稱）的教士胡克（Huc）及賈貝特（Gabet）抵達拉薩。」

——摘自《揭開拉薩的面紗》（The Unveiling of Lhasa）

這兩位法國傳教士是自由進入拉薩的最後兩位旅者。在英國探險隊後，除了政治官員及其醫師外，外國人一概不准進入拉薩。

到過西藏的歐洲人當中，尚可提及一七七四年的包格勒（Bogle）和一七八三年的特納（Turner）。這兩人並未抵達拉薩。他們是沃倫‧海斯汀斯（Warren Hastings）由印度派往日喀則拜會札西喇嘛（班禪喇嘛）的密使。——原注

⑤ 本書所指的班禪喇嘛是指第九世班禪額爾德尼‧曲吉尼瑪（一八八三～一九三七年），當時統治三分之一的西藏。一九二三年，英國帝國主義入侵西藏，扶持達賴喇嘛成立獨立政府，九世班禪的親中國立場，迫使他出亡中國，流亡十四年，直至去世。班禪喇嘛是中國佛教的宗教領袖西藏傳佛教大學者，地位僅次於達賴喇嘛，被認為是阿彌佛陀轉世。

⑥ 扎什倫布寺：乃西藏宗教改革家宗喀巴的弟子根敦珠巴（即後來的達賴一世），於明英宗正統十二年（西元一四四七年）在後藏貴族的資助下建成。原名「原建曲批」，意為「雪域興佛」，寺建成後，根敦珠巴重新命名為「扎什倫布」，為「吉祥須彌」之意。清順治三年（西元一六四五年），蒙古固始汗尊日喀則格魯派（黃教）掌教為「班禪四世」以後（前三世為追認的），扎什倫布寺即成為歷代班禪的駐錫地，後藏的政治、宗教活動都以此地為活動中心。

⑦ 巴塘：在今西川甘孜藏族自治州西部，金沙江東岸，鄰接雲南省和西藏自治區。

⑧ 甘孜：在今西川甘孜藏族自治州西北部，雅礱江上游。

⑨ 打箭爐：即今康定，位於今西川甘孜藏族自治州東部，地處川西高原。清設打箭爐廳，後改康定府，一九一三年改康定縣。

⑩ 草原大漢：作者指的應是位於藏北高原南側，此地畜牧業發達，是中國五大牧區之一，放牧著犛牛和綿羊。

⑪ Pö的發音為Pö——原注。本書中以漢字轉讀藏語時，概以兩種方法呈現其近似音：(1)正字右下角小字表藏文中的輕子音或尾音字，如格、木、爾、厄、不。(2)正字右下角標以（台），表示該字以台語發音，如「惹_{以格雅}（台）」

目錄

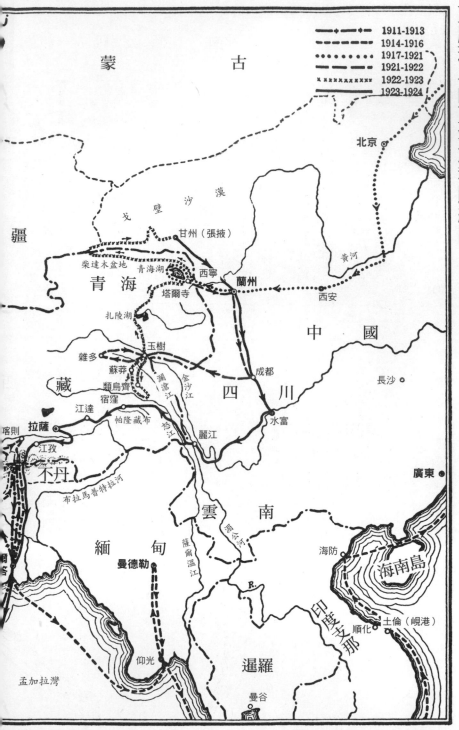

亞歷珊卓的亞洲旅程路線圖

┼─┼─┼─┼	1911-1913
─ ─ ─ ─	1914-1916
• • • • •	1917-1921
▬ ▬ ▬ ▬	1921-1922
✕✕✕✕✕	1922-1923
▬▬▬▬	1923-1924

蒙　　古

戈　壁　沙　漠

疆

柴達木盆地　　青海湖

青　海

塔爾寺

扎陵湖

玉樹

雜多

蘇莽

藏

類烏齊

宿窪

江達

喀則　拉薩

江孜

不丹

布拉馬普特拉河

緬　甸

曼德勒

仰光

孟加拉灣

甘州（張掖）

西寧　蘭州

西安

黃河

北京

中　國

四　川

成都

水富

長沙

麗江

瀾滄江　金沙江

怒江

帕隆藏布

雲　南

薩爾溫江

湄公河

R.

廣東

海防

海南島

印度支那

土倫（峴港）

順化

暹　羅

曼谷

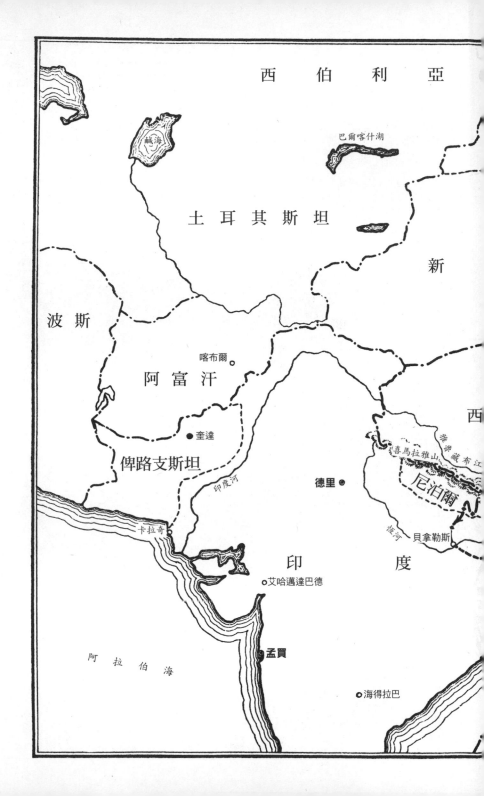

西 伯 利 亞

鹹海

巴爾喀什湖

土 耳 其 斯 坦

新

波 斯

喀布爾

阿 富 汗

西

奎達

喜馬拉雅山

雅魯藏布江

尼泊爾

俾 路 支 斯 坦

印度河

德里

恆河

貝拿勒斯

卡拉奇

印

度

艾哈邁達巴德

阿 拉 伯 海

孟買

海得拉巴

編著：此圖為編者依現行疆界編製，僅供讀者參考本書作者亞歷珊卓的前進康路線。

錫金

不丹

印度

緬甸

西

藏

四川

千城章嘉峰
噶倫堡
布拉馬普特拉河
日喀則
江孜
堆卓囊宗
雅德澤當
澤當
多雄藏布江
拉薩曲
拉薩
德慶
那曲
安多
唐古拉山
雅安多
雄多
德興
墨脫
俄多
波密札西宗
傾多
怕隆藏布
蔡隅
門工
左貢江
怒江
昌都
賴烏齊
蘇莽
金沙江
巴塘
甘孜
康定
成都
瀾滄江
薩爾溫江
湄公河

第一章

邁向未知的旅程

再會了！……再會了！……我們就要出發了！在小徑彎處，我再一次回頭，最後一次──那位外國傳教士就站在他住處門口。幾天前，素昧平生的我和雍殿，懇求他讓我們留宿，他接納了我們。他親切的笑容及專注的眼神隱含著幾分不安。我們到底瞞過這位老好人幾分？很難說！但，毫無疑問地，他並不知道我們這趟旅程的目的。我們向他透露的計畫含糊得足以勾起他的疑心，令他懷疑我們刻意隱瞞實情──我們即將踏上危險之旅！他一定很納悶，沒帶行李的我們，到底要獨自徒步去哪裡。他猜不透。然而我很確定，禱告時，他一定不會忘記曾經在他屋簷下留宿過幾晚的兩位神祕旅者的名字。願他永遠心想事成！願溫暖賜福予他！他熱忱招待的溫情，使得歡送我第五次踏上禁地「雪域」的陽光更加燦爛。

再會了！……轉彎後，再也看不到佈道所了。一場冒險之旅就此展開。

就如我所說的，這是第五次西藏之旅，不過每次出發的情景和方式都大不相同。有些非常愉悅，充滿著僕人和鄉民喋喋不休的話語與無拘無束的笑聲、騾子頸上頻頻傳出的鈴鐺聲，還有中亞人熱中的粗暴但快活的爭執聲；有些則相當感人，認真而幾近於肅穆──我穿著深紫及金黃錦緞製成的全套喇嘛服飾，加持祝福前來向外國「堪卓瑪」（kandhoma，空行母）①後敬意的村民或「卓格巴」（dokpa，遊牧者）②。我也有過悲劇性的離別：暴風雪在荒野中肆虐，橫掃冰雪覆蓋的白色大地，瞬間一切都籠罩在死寂的沉默中。但這一次，中國的秋陽在深藍色天空中閃耀著，綠意盎然的山坡似乎在呼喚我們，允諾我們幾天愉快的步行時光。我們帶了兩名背夫背負小帳棚和充裕的食物，看起來像是只有一、二個星期的旅程而已。事實上，我

們的確是這麼告訴與我們道別的善良村民——我們將在附近山區進行一趟植物採集之旅。

這次新嘗試的結果是什麼？我充滿了希望。先前的經驗證明，我可以喬裝貧困的旅行者而不被識破。雖然我們已經成功地丟棄了原先帶來以便穿越中國的行李，不過最後（也是最困難）的喬裝步驟仍然有待努力，那就是擺脫兩名背夫。帶著他們是不得已的，否則佈道所的僕人及鄰居看到一個歐洲女人背著背包上路，必定流言四起。

我已經想好一個擺脫背夫的計策，不過成敗繫於我無法控制的狀況，任何意料之外的事件都可能搞砸它。但我想不出更好的辦法，所以決定碰碰運氣。

我們出發的時間稍有延誤，幸而第一段路程相當短。我們在一處隱蔽的小台地上紮營，景觀很美，可看到卡卡坡（Kha Karpo）山脈的最高峰。這地方稱為「禿鷹塚」，中國人每年一次在此捕殺成千上萬隻禿鷹，收集牠們的羽毛。這是他們的一大買賣。他們以馬或驢的屍體為誘餌，設下羅網，等這些可憐的飛禽受困後，立刻將之活活打死。羽毛被拔光的禿鷹屍體變成誘餌，使同伴落入相同的命運。拔取禿鷹羽毛的活動，在腐臭和瘟疫中連續進行一整個月。幸好我抵達的時間並非屠殺季節，只看到遍地矮小、多刺的植物叢中有著一堆堆白骨。

大自然擁有自己的語言。長久獨居野外的人，或許經由無意識的內在情感及神祕的預知，看起來不似邊疆禁地凶惡的守護神，反而像是可敬又可親的神祇，聳立在雄偉的土地上，準備歡迎並保護熱愛西藏的旅者。那晚，雄偉壯麗的卡卡坡山脈高聳在清朗的月空中，看起來不似邊疆禁地凶惡的守護神，反而像是可敬又可親的神祇，聳立在雄偉的土地上，準備歡迎並保護熱愛西藏的旅者。

第二天早晨，我又看到巍峨的卡卡坡山峰在晨曦中閃閃發光，耀眼的積雪似乎以微笑鼓勵

著我。我向它致敬，並接受這好預兆。

當晚，我睡在湄公河（上游稱瀾滄江）支流咆哮流過的一處峽谷入口處，在暗紅色的岩石夾峙下，景色原始而豔麗。翌日是關鍵性的一天。我來到通往杜喀山口（Dokar Pass，「獨立西藏」之邊境）③的山道入口處。我的計策將在此地接受考驗，是否行得通呢？……這兩個背夫會毫不起疑地離去嗎？……倫德村（Londre）的地理環境容許我們在夜晚溜往山坡高處的小徑嗎？……那條小徑正通往繞行卡卡坡與杜喀山口的朝聖山徑；然而我對這座村莊所知極為有限。

許多問題在我心中浮起，每個問題都令我焦慮難安。不過，當我和雍殿置身於邏邏族（Lolos）地區，俯身躺在親自製作的小帳棚內時，身處荒野所特有的自由自在，讓我的心沉醉在無法言喻的喜悅中。我像個被神話故事哄睡的小孩，平靜入眠。

第二天早上，告別了老友湄公河，我們往西穿過多岩的峽谷——我們昨晚就是在峽谷入口處過夜。不久，我們到達另一個樹木濃密的狹窄山谷。這是個陽光和煦的好天氣，路也好走多了。我們遇見兩位騎馬的西藏商人，他們正眼也不瞧我們一下，也許以為我和雍殿是中國人吧，因為我們都穿著中國服飾。然而，這初次的相遇——其他相遇的先兆——讓我們有些震驚。雖然我們還沒進入西藏，仍在外國人可自由旅行（雖然不無危險）的中國轄區內，但我在邊境走動的傳言絕不能散播開來，西藏官員一旦得到警告而有所戒備，就會下令嚴密監視各通道，這將大幅增加我們進入禁區的困難。

將近中午時分，倫德村已在我們的視線內。如果只有雍殿和我兩個人，我們可以在樹林中

躲到天黑，輕而易舉地避過這座村莊，這將省下許多麻煩和精力，因為我們即將越過卡卡坡山脈，其陡峭的崖壁間只有這條湍急的河流，我們溯流而上，已橫跨狹窄的峽谷好幾次。但是，這麼做在目前來說是不可能的，因為我已經告訴兩個背夫，打算到魯族（Loutze）部落採集植物標本，而往魯江必須經過倫德村，並在此處轉往和卡卡坡正好相反的方向。

我懊惱地跟隨這兩個西藏人的腳步，每走一步都使我即將來臨的逃亡更加困難一分。他們打算帶我們再往上走約十哩，那裡有一處多樹的平台，是個紮營的好地方。表面上，我和雍殿幾乎沒朝杜喀山口的方向瞧上任何一眼，實際上，我們盡力默記這地帶的地形和特色，為隔天晚上的行程預作準備。

我們經過倫德村時竟然相當不惹眼，村民似乎都沒有特別注意我們。這種令人慶幸的狀況，可能是因為有位美國博物學家確實在附近工作，並雇用了許多人，難怪村民認為我們是要去和他會合的助手。

與真正的目標背道而馳走了幾哩後，我覺得再繼續走下去不是辦法。為了安全起見，我們應該有充分的時間走到倫德村另一頭，才能在天亮前遠離這座村落，並盡可能趕往朝聖小徑。到了那裡，我們可以胡扯一個地名，假裝來自西藏北方，以此為藉口繞過聖山。

該選擇哪條路前往獨立的西藏地區，我猶豫了很久。我傾向走每年秋天很多旅者走的那一條路，其實，情勢似乎也正逼我如此選擇。可想而知，走這條路有經常被撞見的危險，但這種不便也並非完全沒有好處。由於這條路上充滿來自西藏各地的朝聖者，各說各的方言，女性服

飾和頭巾也各不相同，我們的行蹤反而不易引人注目。在這樣的路上，我稍有異樣的口音、輪廓特徵及服裝比較容易被忽略。即使有人好奇地打探，來來往往的人這麼多，他們也無法弄清楚狀況。當然，我還是希望沒有人注意到我們，所以在最初的幾個星期，還是應該盡量少碰見人為妙。

我們已經抵達可俯瞰山谷的小路，倫德村就位於路口。沿路有片濃密的樹林，一條清澈的小溪流經其中。我看到路旁有一條下行小徑，便在此處停頓了幾分鐘，再次苦思應該如何擺脫這兩個不必要的隨從。我很快就拿定了主意。

「我的腳又腫又痛，」我告訴他們，「我再也走不動了！我們下去溪邊找個地方煮茶、紮營。」

他們並未感到驚訝。我的腳確實被中國式編繩涼鞋磨傷了。在溪邊洗腳時，兩個背夫都看到我的腳在流血。

我們走了下去。我選了一處有濃密矮樹叢圍繞的空地紮營。這兒靠近水源，又有擋風的樹叢，萬一有人懷疑我為何選擇如此陰沉的地點，我的理由也很充分。

生起火後，我讓背夫吃了一頓好餐。雖然急於出發的心情，以及擔心計畫在最後關頭失敗的焦慮，使我們缺乏胃口，雍殿和我還是勉強吃了一點「糌粑」（tsampa）④。吃完飯，我吩咐一位背夫到上坡處砍些乾燥的木頭，因為附近只撿得到小樹枝。等他走遠了，我告訴他的同伴，我已經不需要他幫忙了，因為我打算在這裡待一星期左右，到附近山裡蒐集植物標本，再

前往魯江。我又說，必要時，我會在倫德村雇人背行李。他了解了，對工資也很滿意，於是立刻歡喜上路回家；當然，他深信去砍柴的同伴會留下來照顧我。

另一個背夫砍柴回來，我告訴他相同的話。但是，我希望他短時間內不會碰見他的同伴，所以我告訴他，我暫時還不去魯江，先請他幫我帶封信及包裹過去；之後不必折返倫德村，直接回家。

包裹裡有幾件要送給窮人的衣服。我應該解釋一下，我和雍殿躲在小帳棚裡再次檢查行李時，發現行李還是太重，雖然我們已經丟棄那塊鋪地防潮布——可避免睡覺時直接接觸濕冷的地面。於是，雍殿和我把多餘的幾件衣服也放棄了。現在，我們只剩下身上穿的衣服，連一條毯子也沒有，雖然我們明知必須在寒冷的冬季穿越冰天雪地的崇山峻嶺，以及高逾一萬八千呎（約五千五百公尺）的山口；但是，我們必須騰出空間盡可能多帶點食物，如此才能至少兩星期內都不必進入任何村莊。而且，我們往後還得穿越荒漠地帶，充分的糧食至為重要，成敗的關鍵，甚至生命的維繫可能都仰賴於此。

小包裹是帶給一位素未謀面的傳教士，他可能也從未聽說過我。這就是我擺脫最後一位背夫的計畫。他和他的同伴一樣，口袋中裝著幾塊錢滿意地離去，他相信，被差遣去附近辦事的同伴會在天黑前回來。

幾天後，分走山脊南北側的兩人碰面時，從他們口中說出的話一定非常有趣。可惜我聽不到！

一切必要的安排都妥當了。我和雍殿兩人站在濃密的樹林中，我們自由了！這新局面讓我們有些不知所措。幾個月以來，在穿越戈壁到雲南的漫長旅途中，我們討論過無數次如何「改頭換面」、如何「消失」的方法。這個時刻終於來臨了！當晚我們就出發前往杜喀山口──獨立西藏的邊界。

「喝杯茶吧！」我對年輕的喇嘛說。「然後，你先去偵察路況。在到達卡卡坡山腳前，無論如何都不能被任何人撞見，而且，我們必須在破曉前遠離村人視線所及的範圍。」

我匆忙地重新點燃火堆。雍殿取了溪水回來，我們用鹽和奶油煮了西藏酥油茶⑤；不過是以貧窮旅人的簡陋方法泡煮，無法享受攪乳器攪拌的奢侈。

我順便解釋一下我們的民生用具。我們只有一只鋁鍋，充當燒水壺、茶壺兼煮飯鍋；另外，雍殿有個喇嘛用的木碗，我有個鋁碗，兩隻湯匙，還有一只可掛在腰帶上的中國式旅行袋，裡面裝了一把長刀和一雙筷子。所有的行頭就只有這些。我們不打算做任何精緻的料理，飲食將和一般西藏旅人沒有兩樣，也就是只吃糌粑，搭配酥油茶，或者只用酥油揉和糌粑乾吃。情況允許時，我們可以煮湯。這種飲食方式，西式刀叉一點也派不上用場，連那兩根廉價湯匙都不能輕易亮相，因為只有富裕的西藏人用得起這種外國貨；像我們這種「阿糾巴」（arjopa，徒步朝聖者，往往必須乞食）是不可能擁有這種奢侈品的。事實上，湯匙後來引發了一次短暫的戲劇場面，令我差點殺了人。日後我會詳述這個故事。

茶喝完後，雍殿起身出發。幾個小時過去了，寬闊的天際覆蓋了夜的簾幕。我一直坐在火

堆旁邊，但不敢讓火燒旺，以免有人由遠處望見而洩漏了我們的行蹤。剩下的茶在餘火上煨著，留待我們啟程前最後的享受。徐徐升起的月亮，照亮山谷深處憂鬱的藍色和枯褐色色調。

一片無盡的沉寂與孤獨。

我為何膽敢如此夢想？……我到底把自己投入何種瘋狂的冒險中？我想起從前的數趟西藏之旅，一路的艱辛、全程揮之不去的危機……這一切都即將重演，等著我的可能比以前更糟……這又將是何種結局？抵達拉薩後，我會勝利地嘲笑封鎖西藏道路的那些人嗎？我會半途而廢？或者這次我會徹底失敗──失足跌落斷崖，而在谷底與死神會面；或被強盜的子彈擊斃；或因熱病而如野獸般痛苦地在樹下或山洞中等死？誰曉得？

但是，我不容許消沉的念頭控制我的心志。不論未來是什麼，我都不會退縮。

「站住！不准再往前！」西方政客如此命令探險家、科學家、傳教士、學者等人，除了他們的特派員之外。這些人自由地在他們被派往的地方旅行，在所謂的「禁地」旅行。可是，他們有什麼權利在法律上根本不屬於他們的國度周圍設置屏障？許多旅行者在通往拉薩的路上被攔截，並承認失敗。但我不會接受失敗。我已經在「鐵橋」上誓言挑戰⑥。我準備讓他們知道女人能做些什麼！

當我如此沉思時，雍殿突然從樹叢中冒了出來。在月光下，他看起來像傳說中的山神。

他簡短地報告偵察的結果：為了避開村落，我們必須走過山谷高處一條搖搖欲墜的便橋，然後沿著溪畔而下。另一個可能性是繞過岸邊的民房，直接涉水而下。這顯然是條捷徑，但由

於附近仍然有人，雍殿無法探測水深。

不論選擇哪一條路徑，我們都無法避免經過幾戶民宅前；它們就位在營地所在山谷的小橋，以及湄公河支流上的大橋之間。我們初抵達時就已看到那座大橋。

經過第二座橋後，就可尋找通往朝聖之路的小道。雍殿清楚地看到它沿著陡峭的山壁蜿蜒而上，但是無法確定是由河岸的哪個地方上去。

我們憑著這些模糊的概念匆匆出發。已經很晚了，但是我們不知道還要跋涉幾哩，才能到達稱得上安全的地方。

我背上的背包沉重嗎？粗糙的背帶是否擦傷了我的肌膚？的確如此！我後來才感覺到，但當時並沒有察覺。我什麼都沒感覺到。好幾次我撞上尖角的岩石，雙手和臉龐陷入多刺的樹叢。我完全沒有任何感覺，宛如鐵石般強韌，被追求成功的意志力催眠了！

我們在深谷中跋涉了好幾小時，先往上攀爬到大路，然後為了避開農舍而走水道，但是在夜裡卻完全行不通。水位相當高，湍急水流拍打著溪石，下水不到兩分鐘就會有跌倒之虞。

我們只得回頭尋找便橋。我們迷路了好幾次。月光朦朧，年輕同伴白天留下的路標全被霧氣遮掩了。最後，我們終於在對岸找到一條易走但蜿蜒的小路，它磨找地沿溪繞行，令我們對失落的寶貴時間深感懊惱。終於看到村莊時，我們放下背包，喝了一點清澈的溪水，吞了一粒馬錢子鹼（中樞興奮藥），刺激疲憊的身體湧出新能量，然後繼續趕著這條得來不易的路。

第一座橋、幾間房子、第二座較大的橋……都一一安全通過了。我們站在原始荒寂的山腳

下，山上是一條狹窄蜿蜒的小道，連接其他小路、步道及大路，通往西藏的心臟——喇嘛的紫禁城。

我們接近河流時，有隻狗發出了低沉、微弱的吠聲。一隻狗而已！但這個村莊必定有十來隻這種兇惡的動物，整晚不停地晃來晃去。這讓我想起關於良家子弟深夜逃亡的印度神話故事：他們為了修得「超脫」境界，寧願放棄家庭，過著托缽僧的宗教生活。為了幫助他們逃脫，「諸神哄人入睡，讓狗安靜不吠」。難道祂們與我同在嗎？我以微笑答謝這些護持我上路的無形益友。

由於上路心切，我們沒注意到前方的一小塊坍方，其實這是由上行的小道起點坍塌下來的。我們沿著河岸找路，直到接近一道無法攀登的陡峭峽谷，才被迫走回橋邊。又浪費了半小時！更糟的是，我們完全暴露在村莊的視野內，兩人心跳加速，深恐有人留意到我們。午夜過後不久，我們才發現那條正確的小徑，它極度陡峭，地質如沙般鬆散。由於背包沉重，我們前進的速度很緩慢。儘管努力想加快腳步，卻不得不時常停下來喘口氣。情況糟透了，我的心情如同處於正被人追殺而雙腿卻不聽指揮的噩夢中。

長夜將盡之際，我們抵達一處有大樹遮蔽的地點，腳步聲驚醒了一群棲息在樹枝上的大鳥，紛紛嘎嘎叫地振翅飛離。附近有一條小溪，從前天早上就沒有休息片刻的雍殿，很渴望喝杯茶提神。

我自己也是口乾舌燥，和同伴有著同樣的欲望，但是我很不願意停下來。這個陰暗的地方

並不安全，雖然是唯一取得到水的地方，卻可能會遭到花豹和黑豹的攻擊，山裡有不少這種野獸。最重要的是，我想盡量拉長和倫德村之間的距離。如果只是我一個人，不管再怎麼苦，即使得爬行，我也要繼續往前，而不願意多浪費一秒鐘。但是，喇嘛的疲憊戰勝了我的謹慎，這是沒辦法的事。雍殿癱坐在地上，我馬上去找柴火燒水。

一杯熱茶令我們再舒暢不過。不幸的是，這股舒暢之意很快把我的旅伴送入夢鄉。我欲哭無淚。在路上每耽擱一分鐘，成功的機會就減低一分。然而在這種情況下，我毫無辦法，睡眠是無法抗拒的。不過我沒有讓雍殿睡太久，我們很快就上路了。

一路無人讓我們感到很安心。當聽到頭頂上的人聲時，太陽已經出來很久了。我們如驚弓之鳥般，一言不發地逃離小徑，穿過濃密的森林。當時我們唯一的念頭只是：逃！

我猛然發覺自己站在一處荊棘環繞的坍方地點。不記得自己是如何來到這兒的，而我的同伴則完全不見蹤影。

幸好，他落後得不遠，我們很快就找到了彼此。但是我們再也不敢在大白天趕路了。樵夫、牛販子及其他人可能會在通往倫德村的路上碰到我們，並在村中議論紛紛。走這條路的朝聖者可能會趕過我們，注意到我們外表的異樣，而在邊界的另一端閒扯個不停。我們做最壞的打算，但絕不讓厄運有機可乘。因此，第一天剩下的時光，我們就一直蹲踞在樹下。從我們休息的地方，聽得到高處的鄉民趕著牛群的聲音。一位樵夫出現在對面的山坡上，我觀察他好一會兒，他一邊堆柴一邊唱著美妙的山歌，顯然一點也不知道他帶給一位外國女人多大的焦慮。

也許秋天的樹葉是我們的屏障，完全遮擋住遠方觀察者的視線，而村人則絲毫沒有察覺到我們的存在。然而，我心中忐忑不安，腦中充滿了各種消極的念頭。我幾乎相信失敗在等著我，遠

從土耳其斯坦⑦穿越大半個中國的辛勞將完全白費。

太陽下山後不久，我們開始夜行。天色完全暗沉後，我們看到山坡高處有好幾處火光。我們不確定目前所走的蜿蜒小道是否會通到他們的所在處，因此非常擔心。在火光處紮營的也許是礦夫，也許是朝聖者；但無論是何人，夜間出現在西藏人面前絕對不是好事，只會招來他們的好奇，以及諸多令人尷尬的問題。

我們在一塊草地上坐了很久，等待月亮東升。我們看不見小道，但是一直都「看得見」那些令人擔憂的火光，它們為漆黑星空下朦朧的松樹和巨岩，蒙上幽靈般令人不安的身影。當我們看到火光遠遠地被拋在身後，確定不會碰見火堆旁的人們時，感到萬分欣慰。

不久，我們抵達標示著小道與朝聖之路交接處的小「確滇」（chörten，舍利塔）⑧。所謂的朝聖之路是一條相當寬敞的驛道，走起來輕鬆愉快。能抵達此處而未遇見任何人，確實很幸運。如果好運持續下去，我們或許也能幸運地通過杜喀山口，到達門工行政區。屆時，我將恭喜自己走完邁向成功的最重要一步，因為這地區是許多道路的交會點，是各力旅者的聚集處。

我們的足跡很容易隱藏，只要有一點小聰明，就能消失在無名、貧窮的西藏朝聖群中，官員瞧都不瞧。

抵達一條橫切道路的山澗時，乾渴的折磨比前一晚更加嚴重。一座小橋高懸在湍急的水流

上，參差的巨石間盡是濺得花白的水沫。雍殿乾渴得想立刻衝下去喝水。這非常危險，因為我們浸淫在完全的黑暗中，根本看不到障礙物，他可能會跌倒、滾落急流中，而且立刻被沖走。我極力規勸這位固執的喇嘛，但他爭論說水源實在太稀少了，從昨晚到現在，我們都沒看過其他水源，而且可能好幾個小時後才會再次發現水源。我爭不過他，不過再怎麼說，乾渴總比淹死好。我命令他先過便橋。對岸沒那麼陡，而且有一條明顯的小徑可走到水邊。時間很寶貴，我也不願意在這麼靠近道路的地方生火，然而當我還在猶豫是否要休息時，竟意外地聽到一名男人出聲招呼我們。他說要給我們一塊紅火炭點火，還要先給我們一杯茶喝！

我們驚訝得說不出話來，一動也不動。之前我們才用英文交談了一陣子，他有聽到我們的聲音嗎？

「你們是誰啊？」另一個聲音問道。「你們為什麼走夜路？」

我們還是沒看到人影。聲音是從一棵大樹那兒傳來的，我猜想那可能是棵空心的枯樹，旅人把它當成客棧借宿一晚。

「我們是去朝聖的，」雍殿回答，「是從安多來的遊牧者。我們白天趕路會得熱病，所以在聖山一帶都走夜路。」

這理由聽起來頗為合理。發問的人沒再說什麼，接著輪到雍殿。

「你們呢？你們是誰？」

「我們也是去朝聖的。」

46

「那好啊！再見了，」我趁早打斷話頭，「我們還要再趕一會兒路，到下一個水源才紮營。」

前往拉薩途中的第一次意外會晤就此結束。我們都暗自慶幸這事不是發生在由倫德村往上攀爬的小路上；同時也得到一個教訓：即使夜行也非絕對安全，不論在任何時間及地點，我們都必須有所準備，以不會引起旁人疑心的方式解釋我們的所作所為。

我們繼續走了好幾個小時，都沒發現任何水源的蹤跡。我覺得很疲憊，在半睡眠狀態中機械性地走著。有一次，我以為前方的路上有間小屋，立刻在心中盤算著，如果遇見的是西藏人，該怎麼應對。但是，所謂的「小屋」其實只是兩塊大岩石間的通道。終於，極度的疲憊迫使我們停下來休息；那個地點一點也不適合紮營，天然的石頭屏障著極度狹窄的小徑，另一端則垂直陡峭。躺在岩石上，即使隔著衣服，岩塊的堅硬不平依然令人難受。就算在睡夢中，我們也必須努力記住自己正棲身在懸崖邊緣，雖然黑暗中很難猜測懸崖的深度。

就這樣，我們度過了冒險旅途的第二晚。破曉前，雍殿和我再度背起背包，繼續穿越森林。我們已經二十四小時沒吃沒喝了。由於還不習慣長時間禁食，這次經驗實在令人難受。

我們想盡快抵達一處臨溪的地點，作為白天的隱身之處。這是一場和太陽的賽跑，而太陽此時已快速上升。它出現在濃密樹木所遮掩的山峰上，陽光為樹蔭下帶來了暖意。該是在森林中尋找棲身處的時候了。昨晚碰見的那些人可能會趕上我們，屆時就難逃冗長的談話及一大堆解釋；更糟的是，我們竟然在大白天露面！

我們躡手躡腳地在「多確」（do-chöd，供石堆）[9] 旁的茂密樹叢間前進，直到從小路完全

看不見我們為止。往下望時，我發現下方遠處樹叢中升起一些藍色的煙霧，水流的聲音也隱約可聞。想到旅人或樵夫可能正在享用早餐，使我們倍感飢餓，雍殿因此決定冒險拿著水壺去汲水。

單獨留守時，我把背包藏在樹枝下，然後半躺在覆滿枯葉的地上，再用枯葉蓋滿全身。即使有人走入這片森林，在近距離內也不易注意到我的存在；連雍殿提著滿滿一壺水回來時，都察覺不出來。當時我睡著了，他在森林中穿梭了許久都找不到我，又不敢大聲喊叫；要不是他踩踏枯葉的聲音吵醒了我，他不曉得還要漫遊多久。

昨晚，我們已經討論過喬裝的問題。到目前為止，我們都穿著中國式服裝，這樣，即使我被認出是外國女人，也不會洩漏身分，因為在偏僻的中國西藏地區，所有的外國人都是這麼穿著的。但是，此刻我們很希望可能識破我們的人，不會走同一條路。這路上的旅人可能都是來自西藏各地的朝聖者，我們最好立即融入朝聖的人海中，變成不惹眼、常見的「阿爾糾巴」。

「阿爾糾巴」是一路化緣或乞食的朝聖者。西藏有成千上萬的「阿爾糾巴」在各地漫遊，從一個聖地走到另一個聖地。「阿爾糾巴」不一定是出家眾——和尚或尼姑，但大部分人具有這些身分。他們可能是真正的乞丐，甚至是職業乞丐，但大多是在家鄉有家庭、有生計的人，只不過買不起馬，無法在馬背上完成虔誠的朝聖之旅。

有些「阿爾糾巴」從一開始就身無分文，朝聖全程中完全仰賴施捨。有些並非阮囊羞澀，卻謹慎地保留所擁有的幾枚銅板，萬一沒有施捨或施捨不夠時，才拿出來使用。第三種則有能

48

力購買簡單的西藏日常飲食。不過，朝聖者由一種類型轉變為另一類型，是很常見的現象。會讀法本、修法，尤其是會除障和卜卦的喇嘛，有時可能有充分的食物、衣服甚至金錢供養，也許幾個月都不需要化緣。然而，即使是荷包飽滿的人，也可能因為半途生病或其他不利的狀況而延誤行程，或是被搶劫──這是常有的事──於是，剎那間角色易變，淪為最貧窮的朝聖者。

我選擇以「阿糾巴_爾」的身分旅行，因為這最容易瞞人耳目。雍殿是個貨真價實的喇嘛，而且學問很好；至於我，他年邁的母親，虔誠地進行長途的朝聖之旅，這是相當感人及令人同情的角色。在決定偽裝身分時，這種考慮因素占很重的分量，但是──我何不坦然承認？「阿糾巴_爾」所享有的絕對自由對我深具吸引力；如同希臘哲學家狄歐吉尼斯（Diogenes）⑩，「阿糾巴_爾」背上所有的家當，遠離僕從、馬匹、行李的負擔，每晚愛睡哪兒就睡哪兒。在前一次的康區之旅中，我已稍微領略了這種滋味，我希望能更完整、長期地享受這種生活。現在，我如願以償了，在西藏充分體驗「阿糾巴_爾」的甘與苦，是我生命中最特殊、最快樂的一段時光。我把家當背在背上，如無數的西藏乞食朝聖者般漫遊著。

＊＊＊

在享用過糌粑、肉乾及酥油茶等豐盛早餐後，我們開始偽裝自己。其實，這真的算是偽裝

嗎？雍殿穿上喇嘛服，就像他平時在寺裡的穿著一樣。至於我，幾年來已經習慣了西藏服飾，唯一不同的是，我為這次行程穿上的俗家白衣，質料非常粗糙。

頭飾倒是讓我有點煩惱。我沒有從安多帶帽子來，心想可以到阿墩子（現稱德欽）⑪再買。可是後來沒有路過那裡，而沿路的村莊也找不到一頂帽子。因此我用一條老舊的紅帶子充數，依照魯江的習俗纏在頭上。從康區帶來的靴子以及衣服的特別質料，都是我們來自此地的表徵，成為擁有西藏身分的天然證書。

* * *

兩年前，在一次類似的嘗試中，我剪了辮子。現在，身為俗家婦女，我的辮子不夠長，因此必須綁上黝黑的犛牛毛⑫，以加長辮子的長度，再用濕潤的中國墨條把棕髮染黑，使顏色一致；我也戴上了大耳環；這一切神奇地改變了我的相貌。最後，我把可可粉和敲碎的木炭混在一起，塗在臉上，讓皮膚變黑。這種「化妝品」聽起來很怪異，可是，供應高品質舞台妝的化妝品公司尚未在西藏荒野開設分店，只能將就一點嘍！

日落時分，我們收拾好行李，以道地的西藏徒步旅者的造型，從叢林中現身。

第二天早晨，在經過漫長的徒步旅程後，我們只找到對健康極為不利的營地——幾乎和溪流同一高度，夏季時必然是河床的一部分。我們看不到地面，因為它被森林大火所燒焦的蘆葦

遮蓋了，蘆葦上又裹覆著一層綠色青苔。我們吃了一點東西，但是由於靠近道路，我們不敢生火，只能喝些味道怪異又冰冷的水。

＊＊＊

我睡了多久？我也不知道。然而一張開眼睛，我就看到一位穿著西藏服、戴著一頂西式氈帽的男子——像拉薩以外的西藏軍人打扮。

剎那間，許多念頭從我仍然迷迷糊糊的腦袋中閃過：西藏軍人！我們仍然在中國領土，他在這裡做什麼？……他被指派越過邊界來監視我們嗎？……西藏官方是否已經得知我們接近杜喀山口了？……無論如何，我都必須說服他：我真的是西藏人！而說服的最佳方法，是假裝用手擤鼻涕。

這個動作徹底喚醒了我。所謂的軍人，只不過是塊岩石及幾根樹枝。

但是我沒有心情取笑自己。我驚嚇過度，更糟的是，由於在潮濕的地方待太久，我開始打哆嗦。我心裡有數，這是發燒的前兆。

我看看錶，現在才三點。目前是一年之中白晝極短的時期，月亮要到半夜才會升起。在往後的兩星期中，我們必須冒險在白天趕路，否則在鄉間耽擱太長的時間，是很危險的事。

下半夜，我們終於抵達一處異常美麗的地點——一塊寬敞、自然的空地，被樹林堡壘圍

繞。在大樹濃密的陰影下，它看起來就像為了某種嚴肅儀式而建造的寺廟，讓我聯想到德魯伊特人（Druids）⑬。

附近散布著許多「米堆薩」（mi deussa，休憩站）⑭，可推測出朝聖者在此地紮過營。一些尋求舒適奢華的信徒，甚至在簡陋的爐灶周圍，鋪了兩層樅樹枝當坐毯，一塊塊深綠色樹枝與秋天灑落一地的金褐色落葉相輝映，加深了身處禁區的神祕感。

周圍散置著許多大根木材，我們很快就能享受壯觀的營火。許多野獸在黑暗的叢林中遊蕩，雖然看不到牠們，卻聽得見牠們穿過樹叢時踩斷樹枝的聲音。有時，牠們的腳步聲非常接近，也許其中一隻正在觀察我們。雖然我們無法看穿環繞空地的那片黑暗簾幕，然而我相信，任何野獸都不會走近火紅的炭堆，因為熊熊火舌不時高躍。

雍殿手持燃燒的樹枝到溪邊取了兩次水。我交代他要沿路吟誦西藏祈禱文，他的聲音加上火光，會嚇阻任何在附近徘徊的野豹或花豹。森林深處傳來的一聲聲嚴肅祈禱，和此時此地特異的氣氛相呼應，喚起我想要修持西藏瑜伽士斷除一切執著之忿怒法的欲望。雖然其象徵意義非常嚴肅，韻律卻優美無比，充分了解其意義的西藏人，見到在恐怖而激勵環境中練習此法的初學者所展現的忿怒相，往往會報以微笑。

我不理會被旅者聽到的危險──如果路上恰巧有其他人，就像我不小心在湍流邊說英文的那晚一樣。即使有人看到我在跳神祕之舞、呼喚諸神與魔鬼，也會深信我是一位西藏「那厄究爾瑪」（naljorma，瑜伽女）⑮，因而充滿畏懼，絕對不會在附近逗留，詢問一些無謂的問題。

休息一會兒後，我們盡可能在黎明前上路，但是虧月的光亮不足以滲透濃密的樹葉。我們找不到路，最好只好折返營地，耐心等待。

當我們登上聖山時，森林的特質改變了，變得比倫德村附近更加黑暗原始。夜行極為愉悅，彷彿進入另一個世界。月光穿越雲朵與樹枝——也許是不明的原因，各種奇特的形體展露在我們面前。朦朧的火光隱現在山壁深處；在暗淡的月光下，模糊的陰影緩緩移動，還傳來奇異的樂聲。

在行進中，我突然看到兩個高大的身形朝我們而來。我立即縮回腳步，並蹲伏近地，以免被發覺。我拉著雍殿沿著與岸同高的乾河床行走，最後蹲在石頭和落葉堆中，戒備地觀看遠處陡峭巨岩底端的閃爍火光。

一大早，就在西藏旅人起身開始一天旅程的時段，我們專注地以耳聆聽，試圖分辨人及動物的聲音。但是，森林一片寂靜。我的困惑又加深了一層。為了滿足好奇心，我們走上離正道很遠的一段路，前往勘查那塊巨岩。

岩石周圍是多刺的矮樹叢和幾株枯樹。附近沒有任何適合紮營的地點；如同西藏的許多岩石一樣，其上刻有蓮華生大士像⑯及一些咒語，但幾乎都被青苔遮住了。絲毫不見火堆、灰燼或燒焦木頭的痕跡。

我注意到地面和岩石間有條狹長的裂隙，而且似乎被煙薰黑了；不過，我認為那是自然的顏色。雍殿和我花了一個多小時尋找岩石下方的洞穴入口，卻徒然無功。

當我們正忙時，幾隻烏鴉飛到樹枝上，嘲弄地觀察我們，不時擺動頭部，發出啁啾的笑聲。叫聲相當難聽，雍殿生氣了。

「這些黑色的小東西，」他告訴我說，「看起來就不是真正的鳥。牠們一定是在夜晚用音樂和火光欺騙我們的那些『米瑪陰』（mi ma yin，非人）⑰，只是現在以另一種形體出現。」

我對他的想像力報以微笑。但是他相當認真。他的曾祖父是位略有名氣的喇嘛，我相信祖先的血液此時正在他身上復甦。他持誦了一段「誦」（zung，咒語），配上儀式手印；說也奇怪，這些鳥大聲尖叫地飛走了。

「你看吧！」年輕的喇嘛勝利地說道，「我就知道！我們最好不要再待在這兒了。」

我又微笑了一下。我們確實需要趕路，於是我不跟他爭辯。按照計畫，我們當晚要越過「禁地」的邊界。

接近山口的景色非常美麗。清晨時分，我們來到白霧瀰漫的大山谷，左邊是形狀怪異的石坡，坡頂似乎有些帶角樓的古堡。乍看之下，我以為那是為禪修喇嘛而建的寺院，因為這類建築在西藏為數眾多。可是，我很快地發覺，自然才是真正的建築師，她為自己創建了莊嚴又優雅的建築物。

遺憾的是，邊界的迫近意味著我必須極端小心，避免被發現，因此無法在此處紮營幾天。

我多麼想攀登拜訪這些神話般的建築物！基於對西藏及西藏人的了解，在這高聳的地方發現瑜伽士，我一點也不會感到驚訝。

朝著看來像是山口頂峰的山脊前進時，我們經過好幾處豐沛的水泉，泉水在岩壁支撐的天然梯田內流動。夏季時，遊牧者會把牛群趕到這些高地，我看到牠們在山谷中漫步的痕跡；但在此季節，整座山谷都籠罩在沉寂中。

離攀登的盡頭只剩一小段距離，這個信念為我們注入一股新的活力。我們走得很快，不久就抵達了小徑的轉彎處，接近我們原以為是山口的地點。在此處，我們發現原來只是來到另一座寬廣的山谷，遠處邊緣的斜坡無疑將通往杜喀山口，只不過還看不到山口。這意外令人感到不快。我們累壞了，昨晚的事件讓我們沒怎麼休息；而且此地視野開闊，人們從各個角度都看得到我們，大白天趕路並不妥當。幸好，一堆零亂的大石頭——顯然是幾世紀前山崩的結果——可充當庇護所。儘管海拔很高，矮小的檉樹依然生長茂盛，足以蔭蔽我們。

由此處仍能望見在山谷下瞻仰的那些神話般的古堡。不過，現在是在它們的上方，因此看得到山谷另一邊的斜坡較緩和。

好多年來，我一直過著既奇異又美好的西藏生活，有時住在山洞或簡陋的小屋，有時住在荒涼的草原，或是無止境的雪山山腳。我深受西藏吸引，任何與它有關的一切都會立即喚起我的興趣。此時，我覺得這三天然建築物有人居住。當我專注地看著它們時，似乎有一種神祕的訊息傳遞至我心中，像是看不見彼此的兩人沉默的對話。其實，如果山丘上住著一位像我這樣的人，那又有什麼關係呢？我聽到的是千年的思想回聲，在東方世界一再重生；而今，它們似乎在西藏雄偉的高山間盤旋不去。

下午我們再度上路，相信這時候路上不會有人。西藏人總是在中午越過山口，以便有足夠的時間走下一定的高度，避免夜間的過度寒冷及缺乏柴火。

我們不是一般的旅行者，普通的旅行安全原則對我們並不適用。我們只有一個大原則：避免被發現。其餘的全靠健壯的體質和意志力。

在最後要攀登的山坡坡腳略事休息時，我們注意到一位男子牽著一匹馬，到達山谷上的高地，接近我們先前紮營的地方，也就是我凝視著岩石古堡幻想其神祕住客之處。我們動身時，那名男子坐了下來，我們就再也看不見他了。我估計他第二天會趕上我們，因為這是唯一的朝聖之路，而諸多情況又會使我們在路上耽擱許久。但是，他並沒有再出現。我們向幾位趕上我們的朝聖者詢問，他們都說沒遇見任何人。這加深了我認為附近住有瑜伽士的直覺。牽馬的那位男子可能是瑜伽士的「金達」（jinda，功德主、贊助者），正要帶食物給他。他離開了小徑，可能會在瑜伽士那裡待上幾天。對了解「雪域」及宗教禮俗者而言，這個壯麗僻靜之處受到苦行者的青睞並不足為奇。

* * *

杜喀山口出現在我們眼前，矗立在灰暗夜空中，氣勢懾人。它是一處巨大光禿山脊中的凹地。山脊巨石般的斜坡像繩索般往前延伸，宛如掛在河面上的橋梁。身為管制地區的界標，它

看起來倍加嚴峻。

山口附近的土地至為神聖，西藏朝聖者在此建造了無數座小神壇。這些小神壇是由四塊石頭組成，三塊豎立，第四塊充當屋頂，屋頂下擺有供奉神靈的祭品。

山口本身及臨近的山脊懸掛了許多神祕的幡旗。這種景觀在西藏高原處處可見。在逐漸暗淡的光線下，這些幡旗看起來活生生的，充滿好戰、威脅的氣勢，宛如頭盔掛著羽飾的軍人，隨時準備與闖入聖城的旅者作戰。

當我們走上標示頂點的圓錐形石堆時，一陣風迎面歡迎著我們──這個嚴峻國度猛烈、冰冷的吻，是長久以來令我迷戀、使我一再回頭的魔魅。我們朝四方及上下行佛教徒的祈願：

「願一切眾生都離苦得樂！」然後，開始往下走。

山頂刮起暴風雨；烏雲四處瀰漫，變成冰凍的雨雪。我們努力加快腳步，試圖在天黑前走過這陡峭、不友善的山坡，抵達坡底。

但是，夜色早早降臨。我們錯過蜿蜒於崩塌泥石間的小徑，無助地隨著腳下滑動的石頭滑行。我們根本無法控制速度，這樣下去實在太危險了。好不容易穩住腳步後，我們把手杖插入地面作為支持點。為了安全，我們緊靠在一起，背著背包，蹲伏在雪地上──雪從晚上八點直下到第二天凌晨兩點。而後，陰鬱的弦月破雲而出，我們才移步到林地裡。

終於，我們到了一處林間空地的邊緣，一場森林大火摧毀了大樹，四處只剩矮樹叢。休息時，我注意到兩隻體型細長、眼睛閃著磷光的動物來回小徑好幾次，最後終於消失在河流的方

向。在月光下，牠們看來相當清晰，我指給雍殿看，但他堅持那是鹿，雖然牠們的形狀及閃亮的眼睛顯示牠們是肉食性野獸。我刻意延遲了一下，以避免不必要的相遇，然後我們繼續往下走向河邊。

我們已經筋疲力竭，又不確定是否很快就能再次找到水源，因為河流在此處轉入峽谷，而我們是往上攀登小徑。於是，我們生火煮茶，一邊祈願如果那兩隻野獸還在附近徘徊，希望牠們不會來干擾。

喝茶時，我們聽到樹叢後傳來一些聲響，但我們已經開始習慣野獸在我們營地周圍窺視。雍殿睡著了。我決定要守夜，只不過沉重的眼皮不聽使喚地閉了起來。

當我在打瞌睡時，低沉的聞嗅聲吵醒了我。離我們躺臥處幾呎外，一隻眼睛閃亮的動物正看著我們。我看到牠身上的斑點！

我沒叫醒雍殿。這並不是我第一次在這麼近的距離內看到這類動物。除非被激怒或受傷，牠們很少主動攻擊人。我深信牠們絕對不會傷害我或我身邊的人。

這次夜間會面，讓我想起幾年前的大白天，我和一隻莊嚴的老虎打照面的情形。

「小東西，」我望著這優雅的動物喃喃說道，「我看過一隻比你更大的森林王子。去睡吧，祝你快樂！」我懷疑這「小東西」是否了解我的話。然而，幾分鐘後，好奇心滿足了，牠悠閒地離去。

我們無法休息太久。天已破曉，該是我們遠離小徑找個藏身處的時候了。我叫醒雍殿，再

58

次上路。幾分鐘後，年輕人用他的手杖指了指樹叢下方。

「牠們在那兒。」他說。

一對有斑點的傢伙果然在那兒。牠們轉頭看看我們，一會兒，逕自往溪邊走去，我們也爬上小徑。

往上爬時，林相再度換妝，不再像先前那般濃密。升起的太陽照亮林下植物。透過樹葉的空隙，我們看到下方河流的對岸，而且很訝異地發現它似乎被耕種過，而且是以一種新奇的方式整理，比較像是花園、公園，而非一般的田野。

這是個非常美麗的早晨。我們一路走來輕鬆愉快，不自覺地超過了平常尋找歇息處的時間。河流突然轉彎，我們看到沿溪而行的小徑底端的山坡上有座村落，小徑兩旁甚至有幾間比較孤立的房舍，離我們相當近。

這是什麼村落？地圖上並沒有標示，我們出發前巧妙地從村人口中探得的消息，也沒有隻字片語提到它。它的建築非常特別，沒有任何村舍或農地，只看到被小型而氣派的公園所圍繞的別墅和小宮殿！

太奇異了！我們置身在西藏，抑或在神話王國？

這座奇怪的小城沐浴在微淡金光中。既無人聲，也不聞牲畜的嘈雜聲。可是，微弱的銀鈴聲時斷時續地傳入我們耳中。

我們不能一直站在小徑上。也許會有人來，在這麼靠近邊城的地方被撞見，是極不明智的。為了安全起見，最好等到晚上再來探查。我們再度隱身至樹叢岩石間。過度疲憊的我立即

陷入地衣植物的柔床，帶著些許的熱度及囈語入睡。

想再看看那夢幻村落的急切，穿越毫無人煙之地的憂慮，以及尋找迴避之道的欲望，促使我們在日落前來到早上所站立的位置。

那些優美的別墅、氣勢雄偉的小宮殿及陽光普照的花園都到哪兒去了？森林一片空曠。展開在我們面前的是一片陰鬱的樹木。寒風吹動樹枝的颼颼聲取代了和諧的銀鈴聲。

「我們在做夢，」我告訴雍殿，「今年早上，我們什麼都沒看到。那一切都發生在我們睡覺時。」

「做夢！」雍殿大叫，「我讓你看看我們夢見了什麼。今天早上，當你在觀察那魔幻小城時，我用手杖的尖釘在一塊岩石上畫下『誦波』（sungpo，符咒），讓神祇和邪魔都無法阻撓我們的行進。我找出來給你看！」他看著一棵檄樹底下的平坦石塊。「在這裡！」他勝利說道，「你看！」

我看到一個粗糙的符咒。我沉默了一下。

「兒子，」我往前走，「這個世界本來就是一場夢，所以……」

「我知道，」我的旅伴打斷我的話，「可是，我的符咒及畫符咒時所唸的『雅（台）格』ngags，咒語）驅散了魔境。這顯然是想延誤我們的人或非人的把戲！」

「是，就像烏鴉！」我笑著繼續說。「也許連豹都是。」

「鳥，沒錯！」我兒子很篤定地說，顯然有些懊惱。「至於豹，我不知道。牠們看起來像真正的野獸。不管怎麼說，我們很快就會走出卡卡坡森林，遇見真正的村落，而非海市蜃樓；遇見真正的人、官員、軍人等，而不是非人。到時候就知道我們應付他們的方法，是否能像應付另一個世界的傢伙一樣精明。」

幾天後，當情況迫使我們面對西藏官員時，我真的就這麼做了。

「我會讓他們做夢、看到幻象，如同非人對待我們那樣。」

「你要怎麼辦？」他問道。

「不用怕！」我正經地回答，「我會應付他們。」

我們已經在朝聖者常走的路上待了一整個星期，都沒碰見任何一個人，奇蹟不可能永久持續下去。在下行至薩爾溫江途中，就在抵達卡卡坡山脈的次要山口時，我們突然聽到背後傳來一陣鈴聲。原來是一群朝聖的男女，帶著兩匹馬，趕上我們。我們交談了幾句話，然後各自虔誠地繞行「拉匝」（latza，聖壇）⑱，依習俗，這些「拉匝」上插有印著祈禱文的幡旗。背上的重量並沒有阻礙這些朝聖者，他們下山的速度比我們快。當我們抵達幾條溪流匯集的美麗狹窄山谷時，他們已經坐在那兒喝茶了。

我們現在必須開始實習正式展開的學徒生涯。如果我們不停下來用餐就有違當地習俗，因為西藏人的「插播」（tshaphog）——「午休」時間已到。

我環顧四周，準備撿拾木柴生火。但是這些好心的朝聖者一看到喇嘛，就邀請我們一起喝茶。我樂得清閒，安靜地坐在一旁享受美麗的風光。

好一幅風景畫！覆滿森林的山脊相互堆疊地盍立畫面中。卡卡坡山脈高大的山峰直入深藍色的天空，尖峰是耀眼的雪白。在它面前，我們這群人像是在地上爬行的小動物。這幅景觀令人喘不過氣來，也令人意識到人的渺小。然而，這些善良朝聖者的心思完全放在食物和閒談上，無視於他們遠道前來朝拜之諸神的巍峨居住地。至於我自己則沉迷在仰慕的冥思中，忘卻我的神態看在西藏人眼裡可能很奇怪。事實上，他們的確這麼認為，還開口問我為什麼不吃。

「我母親和神在一起。」雍殿替我回答，同時把一碗熱茶放在我面前，喚醒我回到人的世界。

一位婦女誤解了他的答案，提出關於我的新問題。

「你母親是『帕莫』（pamo，靈媒）[19] 嗎？」她問道。

我很擔心雍殿一聽到這可笑的想法，就不可遏止地大笑。但是，他很嚴肅地回答說：「我父親是『那格巴』（nagspa，咒師）[20]，我母親是他的『桑優木』（sang yum，佛母）[21]。」

所有的人都以尊敬的眼光看著我，他們的領隊甚至遞了一片肉乾給我。在此之前，他只請我們吃糌粑，我們所透露的新身分，使這些無知的西藏人起了敬意。咒師因他們據傳的神祕儀

式力量而受人畏懼，得罪他們或他們的親人，即使是無意的冒犯，也是一件很嚴重的事。

所以，他們突然變得很嚴肅，送我們一點酥油和糌粑後，就匆匆忙忙地上路了，急切逃避與我們為伴的榮幸及危險。這正合我們心意。

第二天，我們抵達卡卡坡森林的邊緣。從山坡頂上，我們看到了位於拉康瑞（Lhakang-ra）河畔的阿班（Aben）。中國政府曾安排小型衛戍部隊駐守於此，但聽說，它現在已變成西藏的防哨所。我們的困難不再是穿越荒僻的森林，而是如何通過有人煙的村莊，以及村莊外圍綿延好幾哩的墾殖區及孤立的農舍。

在這裡，我們夜間上路的老計策一點用處也沒有。無疑地，狗會時常在路上走動，到了夜晚可能更兇惡，不論何種狀況都會吠叫。我們無法期望每回都有奇蹟出現。到目前為止，我們的運氣一直很好，但謹慎的心理使我們不存任何僥倖之心。被撞見在夜間盤桓將帶來很大的麻煩，引發一番盤問，而這正是我們最大的忌諱。我們認為最好是在破曉前通過阿班，如此我們將能獲得黑暗的庇護；另一方面，西藏旅者習慣趕早上路，即使有人看到或聽見我們在這個時候經過，也不會覺得有何不尋常。

我們從樹林繁茂的山頂觀察山谷的情況，以便在黑暗中迅速前進。為了避免太早在村莊附近出現，我們在那兒坐了很長一段時間。結果，由於下去的路徑比想像中曲折許多，夜色在我們抵達山谷前已早早降臨了。

自從離開倫德村後，天氣首次顯得不樂觀。冷颼颼的寒風穿透我們的衣裳，低垂的雲層也

預警下雪的可能性。樹叢和黑暗聯合起來誤導我們，我們已無法確定村落的確切位置。好幾次，濃厚的睡意迫使我們背著背包坐在地上休息，但是我們連小睡片刻的奢侈也沒有。在真正歇息前，我們必須先找到通往拉康瑞的路，以便在幾個小時後快速穿越村落，繼續前進。不幸的是，我們無法在幾條交錯的路徑中找到這條路；最後，竟然來到幾間房屋附近，而被迫停下腳步。開始下雪了。攤開小帳棚當毯子覆身是絕不可行的事，因為一旦打開背包，我們可能無法在黑暗中重新收拾妥當，因而遺落一些危及自身的物品。因此，只好把背包當枕頭，毫無遮蓋地小睡了一會。

離破曉時分還早，我們就起身出發了。很幸運地，在第一次嘗試時就抵達了村落的中心。

但是，一間屋裡傳出聲響，膽顫心驚的我們只得趕緊驚惶地轉個彎，往前直走，結果又置身田野中。倉皇之餘，我們弄錯了方向。晨曦映照出河流的身影，我們這才發現自己正朝上游前進，而不是正確的下游方向。這下子我們只好放棄精密擘製的計畫，在大白天經過阿班。許多村民正準備出門上工，我們沒有藏身之地，等得越久，機會就越渺茫。

心臟不夠強壯，或神經不夠強韌的人，最好避免這類旅程。這種狀況很容易引發心臟病或精神崩潰。

我們從原路折返，再度經過傳出聲音嚇著我們的那戶人家。裡面的人還在交談，從打開的遮陽板看得見火爐的光燄。這些幸運的村民可以享受熱茶，而我們的上一餐是昨日的一大早；誰知道在剛破曉的這一天，我們什麼時候才能停下來吃東西。

64

一切都很順利。我們又走在正確的路徑上！我們以不錯的速度很快地穿越村子。只是，麻煩還沒完全結束。另一簇聚落出現在俯視山谷的山坡上。山谷在此處緊縮為峽谷，谷底成為河流的通道。右岸的高處鑿出一條小徑，正是我們要走的路。從沙褐色崖底往上看，我發現了類似涼廊的建構，遠遠地監視峽谷的動靜，我立即斷論那可能是觀察旅人的哨兵站。

也許，那是古老的中國建築物，很可能用來當作瞭望台，但現在更可能另有用途。可想而知，我並沒有留下來考察這個涼廊的歷史。我完全沒有這種心情，甚至不敢停下來飲用流經小徑旁的溪水，雖然好幾哩路之內可能都無法再碰到水源。我飛然地急速往前奔走。雍殿一向走在前面，我則半隱藏在他及他的背包後，這樣路人只會注意到他的臉；這次我一反慣例，要雍殿跟在我後面，因為可能的危險將來自身後。只要我們走時彼此貼近，即使阿班真有守衛，他們也只能看到一位紅帽喇嘛背著行李、下身穿著襤褸的「夏末踏不」（shambtab，法裙）㉒的熟悉影像。

然而，我們打算盡快走到冗長的峽谷盡頭。沿著崖壁彎曲的小徑，時而將我們隱身在山脈上方的阿班城哨或寺院的視線範圍外，時而又將我們暴露在其視線內。當我們有掩護時，就利用機會休息幾分鐘。這聽起來彷彿一場遊戲，卻是一場累人、緊張又毫無意義的遊戲。

若沒有這種破壞情趣的擔憂，這段路應該相當宜人。這個地帶的秋天披戴著早春的迷人魅力。太陽為大地鋪撒上透紅的光線，下至深谷中湍急流動的翠綠色河流，上自懸頂幾棵聳立的強韌樅樹，都散發著歡樂的氣息。小徑上的每顆小石頭似乎都在享受日間的溫暖，在我們的腳

下輕笑閒談。路旁一棵矮小的灌木正散發著濃郁的香氣。

這個早晨，大自然以她詭譎的魔力蠱惑了我們，我們深深陷入感官的愉悅及生存的喜樂中。

阿班距離拉康瑞並不遠。我們不想在拉康瑞被看到，於是再度計畫於夜晚通過。由於有了充裕的時間，因此當小徑與峽谷的溪流相交時，我們在小徑下方不遠處找了顆大岩石，躲在岩石後進食。許多從附近經過的朝聖團體或單獨旅行者，都未察覺我們的存在。說也奇怪，我們一過杜喀山口進入西藏，在出發第一個星期似乎已停止的朝聖人潮，突然回復這季節該有的數量。從藏身的岩石後，我們看到一批批壯觀的朝聖行列，這些來自西藏東部和北部各地的男女信徒，都急著趕到拉康瑞。在那兒的朝聖客棧找到房間。但仍然有些人和我們一樣，停下來烘麵餅吃。我們沒有小麥麵粉，希望他們能賣一點給我們。雍殿向他們提出這項要求，不過他們也只有一點點，想留著自用。我的旅伴和他們閒聊起來，盡可能從中打聽這個地區的訊息。由於一般西藏人一生中必須朝聖三次，每次間隔數年，因此，有些旅者提供的消息十分有用。我正在溪邊洗手帕時，一位旅者走了過來，要求喇嘛預測他家鄉的訴訟事件結果。這是雍殿在旅途中首次被要求執行紅教[23]喇嘛的特長──「默」（mo）[24]。

我的旅伴回來後，我們喝了一碗茶。

幾年前，當我們在西藏北方旅行，我穿著美麗的喇嘛衣服時，我才是人們要求給予加持祝福、吹氣治療疾病及預言各種大小事的對象。我製造了一些奇蹟，其實，由於受益者的信心和強壯的體質，奇蹟不發生也難。我也是個相當成功的預言者。那種榮耀已是往日雲煙！現在，我謙卑地在溪中洗鍋子，雍殿則嚴肅地為他專注的聆聽者揭露幾百哩外一件土地糾紛事件的未來祕密。

我們渡過拉康瑞河，左岸的景觀截然不同。河谷變得非常狹窄、原始，兩邊都是黝黑的岩石峭壁，有些地方高達七、八百呎（約二百五十公尺），抬頭只見一線天。然而，此處的景觀並不令人感到憂鬱或陰霾；也許，岩石上的彩畫和雕刻改變了這裡的特質──前人在岩壁上留下了成千上百的佛、菩薩、本尊及過去名師的形象，都具有禪定中的神情，雙眼半閉觀心的神態。這些沉默、靜止不動的聖像，為黑暗的峽道帶來一種非常特別的精神氛圍。我逗留了許久，這裡讀一句，那裡誦一聲，享受這些古老刻文所傳達的寧靜。

能在一天當中同時經驗自然之美、心靈殿堂的寧靜愉悅，受到此國度神靈──提供在其土地上之旅者這些事物──三度加持，確實是一大恩典。

黃昏時我們看到一塊有屋頂遮蔽的「緬東」（mendong，經牆）㉕，可充當夜間的庇護所。

但是，我們以為拉康瑞還很遠，所以決定繼續前進。我們又走過了一座橋，峽谷突然轉彎，薩爾溫江翠綠的水流赫然展現在面前。我們到了拉康瑞。

儘管天色已昏暗，我們卻不敢折返。人們可能已經注意到我們，像我們這樣的朝聖者是不會避開村莊的，這會顯得很奇怪。我們的計畫再度被攪亂。最好的辦法是鼓起勇氣，像其他旅者般在某個角落過夜。

我們遇見幾位圍著火堆紮營的人，簡短地交談了幾句後，我們決定在第二天要走的那條路上的小山洞中過夜，萬一下雪了，多少也有個遮掩。我在路上撿了幾根小樹枝和乾燥的牛糞，還從附近的田園籬笆偷了幾根樹枝；但是，扮裝為「阿爾糾巴」得十分留意舉止，除非是在森林中，否則被發現燃燒粗大木材，是會被當成小偷的。西藏農民不喜歡別人掠奪他們防止牛隻闖入耕地的籬笆，這麼做可能會慘遭一頓毒打。

由於我們位處村莊，又有夜色保護，雍殿覺得他應該趁機購買食物。到目前為止，我們一直仰賴離開佈道所時攜帶的補給品。這已經過了十天，我們的袋子也快空了。我模仿西藏窮人，用厚厚的衣服裹住自己，假裝在睡覺；萬一有人在雍殿外出時走近，就可以避免無謂的閒聊。

他走進的第一家店鋪主人正巧是主持拉康瑞寺廟的喇嘛。他滿臉笑意地將這位同行兼買主迎進門。除了照料寺廟的收入，他還經營一間小店鋪，供朝聖者補給食物並添購燃香、小除障旗等物品。他們恰好屬於同一教派及傳承。此外，他的出生地是康區相當偏北的一個地方，雍殿和我在那裡住了很久，當地的方言說得相當流利。這些巧合使他們很快就建立起友誼，但事情並不止於此。

環顧四周時，雍殿看到架子上有些書，於是要求主人讓他看一看。主人答應了。他打開第一本書後就順口「高聲」唸了幾句。

「你唸得真美！」店主喇嘛仰慕地說道，「任何一本書你都能這樣唸嗎？」

「是的！」我的旅伴回答。

那位店主喇嘛突然改變話題，堅持要雍殿在他家過夜，還要親自去幫他拿行李。雍殿婉拒了。當那位喇嘛執意堅持時，雍殿不得不承認他有年邁的母親隨行。這絲毫沒有減低仁慈主人的熱忱，他也有地方讓母親睡。這時已很難說服他說，我已經睡得很沉了，最好不要把我吵醒。

於是，這位心中另有妙算的寺廟司事不得不實話實說，他的熱忱並非完全不具私心。

「喇嘛，」他對雍殿說，「村裡有些人是從薩爾溫江對岸來的，他們要我為他們最近往生的一位親戚做度亡儀式。他們很富有，若不是他們寺裡的喇嘛到拉薩去了，也不會來找我。這對我是一大收入……但是，我學問不好，唯恐放錯了祭品位置，或唸誦經文的方式不恰當。我看你很有學問。也許你懂得這些儀式？」

「我是懂。」雍殿表示。

「那麼，我請求你留下來三天幫幫我。我會供養你們母子二人，你們上路時再送一些糧食。你母親可以在門口唸嘛呢咒（mani，即聞名的觀音菩薩心咒「唵嘛呢叭彌吽」，又稱六字大明咒），村民一定會給她一些糌粑的。」

雍殿拒絕了他的提議，藉口我們屬於前面的一個朝聖團，不但不能多留，還得加快速度才

能和他們會合，然後一起返鄉。

當我的旅伴帶回一些糧食時，他一五一十地告訴我他和那位喇嘛的談話。遺憾的是我們

這麼接近邊界，不得不迅速往前推進，否則我倒是很想試試「在門口」持誦明咒的樂趣。誰知

道，在不久的未來，我享受這種樂趣的機會遠超乎我的想像。在這趟旅程中，我在門裡門外唸

誦明咒的次數多得數不清楚，我成了這方面的專家，有兩次還特別受到恭維，誇讚吟誦的音調

非常好。也許，的確是西藏幫助我找到安住在「蓮花」中的「珍寶」㉖。

這位精明的喇嘛第二天一早又來找雍殿談話。為了不讓他看到，我去繞行寺廟半小時，邊

繞邊轉動每一個轉經輪。這些轉經輪內都有一張捲得很緊密的經紙，印著一千句「嗡嘛呢叭彌

吽」。

對即將走好幾哩路的人來說，這晨間步行可說是不必要的，但我想不出更好的閃避方法。

即使如此，我還是沒逃過和那位喇嘛對談的命運，他在回去的路上停下來和我閒聊了一會。

【注釋】

① 堪卓瑪：意為行於空中者，泛指傳說中的神祕女成就者。——原注

② 卓格巴：意為「居住於荒涼之地的人」，指逐水草而居的遊牧者。——原注

③ 杜喀山口：海拔二千五百公尺。——原注

④ 糌粑：藏文，炒熟的青稞粉，是西藏人的主食。——原注

⑤ 酥油茶：酥油茶是藏族最普通的飲料，係將茶磚熬煮成濃稠的茶汁，與酥油、佐料一起倒入酥油茶桶中，攪至水乳交融後煮開飲用。酥油則是由犛牛奶或羊奶提煉出來的：將犛牛奶或羊奶稍微加溫，然後倒入桶中攪拌至表面浮上一層脂肪，把脂肪舀起裝入袋中，冷卻後即成酥油。

⑥ 前一次進入西藏途中，雖然不到幾個星期我就被攔阻下來，卻走過康區一些非常有趣的區域。我有許多第一手的機會，研究當地居民的情況。對中國政府抗爭勝利後，拉薩政府已成功地在此地建立絕對的優勢。

⑦ 土耳其斯坦：原文為Turkestan，為某些外國人沿用的對裏海以東廣大中亞的稱呼。

⑧ 確滇：藏文，指佛塔、舍利塔，供存放宗教性文物與舍利子的藏式紀念塔。——原注

⑨ 多確：藏文，意指石頭供奉品。乃圓錐形的石堆放置於山坡頂及其他地方，視為對諸神的供養。——原注

⑩ 狄歐吉尼斯：西元前四一二～前三二三年，希臘犬儒學派（cynic）哲學家，一個嚴格的苦行者。他的奇特行為在古代曾傳為佳話（如白晝提燈尋找誠實的人），意在表示人應遵從本性生活。

⑪ 阿墩子：即德欽；位於今雲南、四川、西藏自治區交會處。

⑫ 犛牛：藏文「訝克」（yak）。產於西藏及中亞，體大毛長，能耐飢寒的動物；當地人用為馱獸。

⑬ 德魯伊特人：古代塞爾特人（Celts）中一批有學識的人，擔任祭司、教師、法官或巫師、占卜者等，現存最早的紀錄為西元前三世紀。

⑭ 米堆薩：藏文，意為「人的休息處所」，通常位於旅行者常走的路途中取水方便的地點。旅行者用幾塊石頭堆成可放置煮鍋的簡陋爐台，黝黑的燻煙痕跡顯而易見。——原注

⑮ 那厄究瑪：藏文，意指女瑜伽行者，接受宗教生活，遵循神祕方向。男性稱為「那厄究㑼巴」（naljorpa）。——原注

⑯ 蓮華生：活動於八世紀。傳說中的印度佛教密宗僧人，將密宗融合西藏原始宗教苯教，創立了西藏密教，即喇嘛教。——原注

⑰ 米瑪陰：藏文，字義為「不是人」；根據西藏人的說法，乃六道眾生之一。——原注

⑱ 拉匝：山頂上供奉諸神的圓錐形石堆。——原注

⑲ 帕莫：據說為神或魔所附身，藉她的口說話。男性靈媒稱為「帕沃」（pawo）。——原注

⑳ 那格巴：最可畏的一種術士，擅長咒語，據說具有使喚魔鬼及從遠處殺害任何人的能力。——原注

㉑ 桑優木：藏文，字義為「祕密之母」，密續喇嘛之配偶的尊稱，又稱為「明妃」。——原注

㉒ 夏木踏不：藏文，喇嘛所穿的寬敞褶裙。——原注

㉓ 紅教：西藏四大教派之一，又稱寧瑪派、古教派，即由印度佛教密宗與西藏傳統宗教苯教融合而成的原始藏密，尊蓮華生為師，弘揚舊密法，因教派僧侶戴紅帽，故稱「紅教」。西藏四大教派為紅教、花教（薩迦派）、白教（噶舉派）、黃教（格魯派）。——原注

㉔ 默：藏文，指預卜之藝，以各種卜算的方式預測未來、顯露未知、揭示疾病及其他不幸的原因、指示補救方法等。

㉕ 緬東：由於英文中無對等的字，我有義務在此書中保持藏文原音。——原注

㉖ 藏文「嘛呢叭彌」（Mani padme）的意思是蓮花中的珍寶。——原注

第二章

外國人朝聖？

薩爾溫江沿岸的路徑，時而穿越深邃的峽谷，時而走入寬廣的谷地。不論哪一種，景觀都非常壯麗、迷人。

然而，畏懼仍然潛伏在心中某個角落，隨時都會彈躍出來。我們在拉康瑞停留太久。那位寺廟司事是否開始懷疑我們？我自然而然地觀察走在我們後面的人。我們是否被跟蹤了？遠處那個騎著馬朝我們這個方向過來的人，是否是派來我們回去的士兵？

當夏娃被逐出伊甸園後，體驗了一切樂趣，自然沒什麼可遺憾的。即使她心中有著和我類似的不安，她可能也會發現在伊甸園外的世界探險尋奇是件很有趣的事。至於我──她的小後代，雖然已在仙境中遊蕩了許多年，興趣依然絲毫未減。如果我現在被迫折回，將永遠無法得知阻斷我視野之蓊鬱山脈後方的新景觀，也無法穿透其背後薔薇色彩的神祕，更無法攀登遠處的關口，追尋白雪皚皚的山峰間那一抹淡紫色的線條。不祥的預感仍然在我心中盤旋，攪擾了這段奇妙時光的樂趣。

離開拉康瑞幾天後，一場悲劇性的會遇使我們甚為傷感。薩爾溫江的冷綠色江面在燦爛陽光下宛若一面游動的鏡子。一位老人頭倚著皮革袋，躺在江邊的路旁。當我們走近時，他以空洞的眼神看著我們，勉強將身體撐起來一下下，表示敬意。看得出來，這位可憐的老人壽命將盡。雍殿問他為什麼一個人。原來，這位可憐的老農夫和一群朋友結伴離開自己的村莊，朝卡坡方向進行朝聖之旅。不料，一種不知名的病突然剝奪了他的全身氣力。他走不動了，落後同伴一大截。他的同伴放慢了速度，甚至還為他停留了一整天，之後，他們就走了。這是西藏

人的習俗——即使是在荒漠中也是如此；在那兒，被拋棄的病患如果不能設法抵達遊牧者的營地，必定會在食物耗盡後活活餓死。不要忘了，還有四處逡巡的野狼和熊。

「我會死嗎？」老人問雍殿。「喇嘛，請幫我卜個卦。」

「不，你不會死。」後者迅速完成卜卦儀式後回答，試圖安慰被遺棄的旅者。

喇嘛的用心良好，但我覺得如果第二天早上老人覺得更加虛弱，或是隔天夜晚的漆黑使他感到死亡的來臨，喇嘛所燃起的希望很快就會消逝。於是，我拋開謹言慎行的原則，暫時卸下年邁、愚鈍、乞丐身的母親角色，用短短的幾句話提醒他，依據他自小崇信的簡單宗教理念，死在朝聖路上的人不僅今世能往生生觀音菩薩的淨土（the abode of Chenrezigs）①，而且生生世世都能安住在喜悅的淨土，直至得到超越生死束縛的無上正覺。

他仔細、虔誠地聆聽。然後，彎下身來用前額觸碰我的裙裾，如同西藏人對待他所崇敬的喇嘛一般。也許，他相信一位「空行母」②憐憫他的悽苦，化身為朝聖者的形相前來安慰他。

如果這個幻象能帶給他最後的愉悅，又何妨呢？

「有什麼我們能幫你做的嗎？」我問他。

「沒有，」他回答說，「我袋子中有食物和錢。我在這裡很好，和神明在一起。卡類培（Kale ju，請留步）④！」我們兩人回答，然後我們就上路了。

「卡類休（Kale ju，請留步）④！」我們兩人回答，然後我們就上路了。

（Kale pheb，請慢走）③！」

我覺得西方極樂淨土已在他眼前閃耀著，使得他不再在乎這世俗的一切。我在這垂死老人

心中喚起的意念，使他放下對生命的依戀，雖然他一開始曾那般焦慮地請求我的旅伴為他帶來不死承諾。

* * *

我們過了幾天相當平靜的日子，悠閒地在美麗的山谷中漫遊。不像在卡卡坡森林中的旅程，這裡已非荒涼無人的地帶了。村落離得相當近，但是，避免與許多西藏人一起過夜，甚至在白天也不要被太多人看到，仍然是明智之舉。因此，我們盡量在天亮時分或一大早就通過這些村落。這種旅行模式迫使我們長時間停留在遠離路旁及遠離村民視線的地點，等待適當的時間走過村舍。

在美麗的風景下慵懶地飄泊並沒什麼不好，碰到好天氣時尤其如此。唯一的缺點是進展極為緩慢。無論如何，我們可以感覺到，在森林中久留和休息，對平撫我們緊繃的神經很有幫助。但是，真正的平靜不知何時才能到來。有一天早晨，當我們大意地在路旁的小山洞中用餐時，一位婦人挑起我們心中潛伏的恐懼。

她是一位衣著考究的貴夫人，珠光寶氣，有三位女僕隨行。她在我們前面停下來，問我們是哪裡人。那時候，我們自稱是來自北邊庫庫淖爾（即青海湖）⑤荒原的蒙古牧民；因此雍殿回答：「我們是過了青海湖那邊的人。」她接著問道：「你們是『丕伶』（philings，外國人）

嗎？」我故意笑出聲，假裝認為很可笑。雍殿站起身來，好讓這位貴婦把注意力放在他身上，打量他的蒙古人特徵，而相信他不可能是西方人。「她是我母親。」他指著我說。又問了幾個問題，這婦人離開了。

過了一會兒，她丈夫也經過了，騎著一匹駿馬，馬鞍鑲飾著金銀。十幾個僕人跟在身後，牽著貴婦人和女僕的馬匹。

他連正眼都不瞧我們一下。雍殿從僕人那裡得知，他們是從門工再過去的一個地方來的。

這種情況加深我避開這座察龍省首府──首長所在地──的決心。

那位婦人所問的問題，讓我們非常擔憂。由此看來，儘管我用可可粉和炭粉塗臉，還綁了漂亮的犛牛毛頭飾，但在康區女人膚色非常黝黑，我看起來還是不夠像西藏人。只不過，我還能怎麼辦呢？也有可能是經過拉康瑞後，關於我們的謠言已經散播開來。我們不知道哪一種想法才對。

叢林不再迷人了。我開始覺得每一棵樹後都有間諜藏身，薩爾溫江的濤濤水聲也變成恐嚇及嘲諷的呢喃。

後來，仔細回想之下，也許是我們自己必須對那位西藏貴婦人所問的問題負責。我們無法猜測她的地理知識有多豐富。也許，當雍殿提到「過了青海湖那邊」時，她的地理知識讓她想到亞裔俄羅斯人；更可能的是她把藏文的「錯」（tso，湖）聽成「賈錯」（gya tso，海）而誤以為我們是從「藍色海」的另一邊來的，這等於是說我們不是亞洲人。這個想法讓我們把「錯

帕秋拉〕（tso parcho la，青海）一詞從旅遊字彙中永久剔除，並把家鄉往南搬。我們成為安多人！

* * *

我們快走完最後一座峽谷了。峽谷後是個廣闊的山谷，我們的路徑將在此處和薩爾溫江岔開，轉到通往怒江的關道。雍殿照慣例走在前面。當一位穿著講究的男子出現在小岬角的彎處時，雍殿已經轉了彎，走出了我的視線範圍。這條小徑非常狹窄，兩人相遇時，其中一人必須貼壁站立，讓另外一個人通過。

身為謙卑的東方婦女兼乞丐，我已經準備讓路了，但是，他突然停下來，依照西藏人的習俗，迅速地卸下肩膀上的槍及腰帶上的刀⑥。首先，他默默地彎腰敬禮三次，然後如同要求喇嘛加持祝福一般，雙手合十、低著頭朝我走來。

我訝異萬分，依照住在喇嘛寺所養成的習慣，自動把手放在那人頭上。當我從訝異中回過神，要問他是誰時，他已經拿起刀槍離去了。我回頭看著他，他沿著峽谷快步前進，幾分鐘後，已變成龐然狹徑上一個移動的小黑點。

我一和雍殿會合就立即問他。

「你有沒有看到那個人？」

「有。」他說。

「他有和你說話嗎？」

「沒有。他只是依照習俗對我說：『歐傑！歐傑！』（Ogyay! Ogyay，您辛苦了）⑦」

「你認識他嗎？」

「完全不認識。」

我告訴他那才發生的事。他認為那人把我視為「那厄究爾瑪」（瑜伽女）。我則懷疑那人曾在某個地方正式見過我們。他先認出雍殿，然後猜測跟在後面穿著白衣的俗家婦女的身分。我很遺憾沒和他說話就讓他離開。雖然他尊重地要求我給予加持，對我並無惡意，但是，他可能會和別人談起我們的會面，由於他往阿班的方向前進，這種談話可能很危險。

然而，雍殿堅持他從未見過此人，而那人也絕對不認識我們，他只是被虔誠的動機所鼓舞。接著，他開始告訴我幾則關於類似情形的西藏故事，很快就把我引入無色界、前世及其他類似題材的奇異世界中。但是，我只有一個單純的欲望：不論對方的動機是什麼，但願這位無名崇拜者不會危及我的安全。

我們快到扎那（Thana）了，聽說那裡有個邊境駐防站。根據我信任的地圖及閱讀過的旅遊書，我相信這條朝聖路往東轉向杜喀山口，由湄公河分水嶺通往中國領土。實際上，往察龍省首府門工的小徑，是薩爾溫江在此處唯一的分叉點，而我們往北的路徑只在瓦波（Wabo）分歧而出。當時我並不知道這些細節，一心只想著要如何編造有關我們旅行目標的新故事，因為我們即將脫離聖山，到目前為止，朝聖是最令人信服和尊重的理由。我幾乎確信，如果不離

開這條迂迴的路徑，沒有人會注意到我們。在扎那成立駐防站的目的，不正是為了監視離開此地前往西藏的人嗎？我已經可以想見此地嚴密的屏障，以及仔細盤問旅者的官員。扎那到底是一座什麼樣的村莊？我既困惑又焦慮。

邁向凶吉未卜的命運時，我們可以望見卡卡坡山脈覆蓋白雪的山峰。燦爛的雪光讓我樂於想像它熱忱地在向我們告別。每年的這個季節，廣闊的山谷中只見得到乾燥、多刺的矮樹叢，山坡上一片荒蕪，呈淡黃色。在峭壁夾峙的河流對岸，坐落著一間寺院。

我們預計在夜間抵達扎那，不過我們似乎把時間估得太完美。黑暗中的我們由於找不到路，竟誤走到一間豢養著許多看門狗的寺院附近；我們一走近，狗兒就大聲吠個不停，幸好牠們被關得牢牢的，不能衝出來攻擊我們；但是，我很擔心有人會出來查看狗兒為什麼吵得這麼凶，以確定是否有小偷。此外，神祕的陌生人在夜晚經過村落，有引起村人詢問及向駐防站告舉的危險。為了避免這一點，雍殿大聲呼叫寺院司事，要求他借宿給一位腳痛而掙扎著想走完旅程的疲憊「阿爾糾巴」。雍殿的聲音充滿傷感，也足以讓全寺院的人都聽到。趁他演出之際，我趕緊藏好自身。我們相當自信，寺院司事不會在夜晚接待乞丐。我們對西藏及西藏人的了解，讓我們放心冒險演出此劇，並得到預計的結果。等待足夠的時間後，雍殿一面走開，一面大聲唉歎：「哎！真狠心，讓一位生病可憐的朝聖者在外面受凍！真沒同情心！」諸如此類等等。他的抱怨聲逐漸轉弱、消逝，如同歌劇中幕後路人的歌聲。兩旁岩石聳立的溪邊小徑是這場演出的天然布景，演出效果好得讓我幾乎忍不住要拍手叫好。

我們安然地通過寺院。不管寺裡住的是誰，第二天早晨壓根就不會想到昨晚在外面哀號的乞丐。但是，村莊到底在哪裡？四周一片漆黑，我們完全看不清楚，即使我們瞥見一些房舍，也不敢往那方向走去，以免遇見看守寺院的動物。

雍殿堅持躺在路上睡覺就可以，但我寧可離寺院再遠一點，找個比較舒適的地方。我看到低淺水流中有幾塊踏腳石通向對岸，於是我過去探查，找到了兩個山洞。我們有家可休息過夜了！真幸運！我們可睡得像在家裡一樣。我跑回去接我的旅伴，在其中一個山洞裡安頓下來，吃了晚餐，用清涼乾淨的溪水當飲料（冷飲，或許太冷了些），然後一如其他疲憊但快樂的西藏「內闊巴」（neskorpa，朝聖者），睡得又香又甜。

第二天早上，在穿上衣時（晚上我把它當毯子蓋），我發現小指南針不見了。真糟糕！第一，指南針對我很有用，雖然我還有一個，但我捨不得；但最危險的是，把外國物品遺留在身後。如果被人發現了，這個指南針可能成為整個地區的話題，地方官員很快就會覺察到有外國人在此處待過。我焦急地在黑暗中搜尋，幸好，沒多久它就被我找到了。

不過，我們損失了一些寶貴的時間。破曉時，寺裡的一位僕人到溪邊取水，於是我們匆匆上路。現在，我們可以清楚地看到非常靠近我們過夜地點的村落。村人已經醒了，正忙著早上的工作，當他們來回走動時，一邊持誦各種咒語或祈禱文，這是喇嘛國度的習俗，如同其他國家的禱告。不論是在生火，或餵牛吃飼料，或牽馬到溪旁喝水，每個人都不停地吟誦。嗡嗡的吟誦聲像來自百隻蜜蜂的蜂巢，籠罩整座山谷。

村民從窗戶上端或平坦的屋頂上觀望我們。我們低著頭前進，像其他人一樣沿路吟誦。雍

殿向臨溪的一位男子問路。幾分鐘後我們來到了野外。

幾位農民帶著犁具走在我們後面，準備到田裡工作，有些則已經忙著分配灌溉渠道的水。

雖然已經十一月了，天氣還很溫和。冬季的稻作在這些山谷中生長，與荒蕪、冰冷的喜瑪拉雅

山區截然不同。這裡的生活相當輕鬆愉悅，沒有任何事物可騷擾當地居民的快活——如果官方

不每年增加稅金的話。

在抵達森林前，我們沿路和幾個人打招呼。穿過森林後，我們爬升到東達山口（Tondo-

la），這個山口的高度大約是一萬一千二百呎（約三千四百公尺）。我們由山口一路下來都沒看

到水源。後來，我終於在狹窄的溪谷找到小水泉，決定停下來紮營休息。這個地方極為潮濕，

如果睡覺時沒有遮蔽，恐怕我們兩人一覺醒來，眼睛都會腫又痛；此外，帳棚也可以防止野

獸在夜間攫走食物。然而，我們在天黑後許久才搭帳棚，天亮前就趕緊收拾妥當。離開雲南

後，這是我們首度使用帳棚。

早上，我們頭一次看到怒江。怒江在深谷中湍流，注入薩爾溫江。我們由一座狀況良好的

橋穿過怒江。此時，許多朝聖者趕上我們，要求我的旅伴為他們卜卦。按習俗，喇嘛不可以拒

絕這種請求，否則會被視為不可原諒的罪過。西藏人認為紅教喇嘛尤其精通此神祕之學，他們

很難避免算命、擇日、除障等要求。我的旅伴每次都盡量在給予建議時，參雜一些簡單的正統

佛教觀念，以幫助聆聽者消滅其根深柢固的迷信。他也會根據情況，添加一些關於衛生的建

議，當然，就西藏人所能理解或接受的程度。

這一次，我坐著等了逾半小時，炎熱的陽光照在我身後一片光禿的黃色峭壁上。雍殿無法擺脫這些規規矩矩的信徒。其中一位向雍殿請教，他的牛群在他不在時是否興旺。另一位想在家鄉的「緬東」（經牆）上添加幾個經石，以紀念朝聖之旅，他希望雍殿告訴他刻什麼句子的功德最大、最吉祥。一位疲勞過度的女孩，害怕因為腳痛而落下，急著想知道幾天後是否還能走路；她母親則堅持要知道，造成她女兒雙腳紅腫、兩腿僵硬的惡魔叫什麼名字。這可能是長途跋涉的自然後果，但她、她女兒及同伴永遠不願承認。

雍殿遵循多年來我們幫助及治癒許多西藏人的方法。他以令人欽佩的嚴肅神情撥數念珠上的珠子，然後把石子拋入空中，在落地前接住它們，並施展幾個儀式，一邊唸誦著難懂、不甚流利的梵文。我的養子對這類儀式確實很有天分，如果他繼續待在喇嘛寺，很可能會成為有名的卜者或術士。但是，他選擇了杜絕一切迷信的正統佛教。

「我知道了。」過了一會兒後，他說，「有個方法可以擺脫那個邪惡的魔鬼。聽好，你們所有的人，記住我要告訴你們的話。」這些朝聖者立即圍著喇嘛，有些蹲在他腳邊，有些靠著峭壁動也不動地站著，努力專心地了解「努謝」（ñönshes，神通者）⑧的吩咐。多麼生動的一幅畫面，我真遺憾無法拍照留念。

「你們會在路上看到一座佛塔。」雍殿宣稱。這個預言勢必成真，因為西藏有無數座佛塔。「你們必須停下來，生病的女孩要在佛塔旁邊躺三天，而且要做好遮蔽，不要讓陽光照射

到她的頭。每天日出、中午及日落時分，你們必須全部聚在一起持誦度母心咒（Dölma）⑨，不會的可以持觀音咒。你們持咒時，女孩必須繞塔三圈，除此之外，她三天之內都不能走動。每次繞完塔，要讓她好好吃一頓。然後，她的腳必須泡在熱水中按摩，熱水中必須加一點聖地桑耶寺⑩的至珍沙土，這我等一下會給你們。之後，要把周遭被水沾濕的泥土掘起，埋入遠處的洞中，小心覆蓋上用石頭或泥土，因為在惡魔的力量會被聖水洗出來，掉落在佛塔附近的土壤裡。萬一惡魔沒有離開，這是因為你們在做儀式時犯了某種錯誤，必須在抵達下一座佛塔時重做一次。」

「現在，再仔細聽。你們絕對不能丟下任何同伴，必須一起返回家鄉，因為我看見這個惡魔會立刻跟著離開這個女孩的人，這是因為惡魔無法在她身上得逞，於是反過來折磨他們。我會教她母親一個『誦』（zung，咒語）⑪，只要你們不分開，這個咒語會保護你們所有的人。」

這二人高興得彷彿置身天堂。喇嘛交代的話很長，對於他所說的話不是很了解，也記不很清楚，這表示喇嘛很有學問。接著，雍殿要他們全都走開，只留下老母親私下傳授她祕密的咒語。

「駁哈！」他帶著畏人的眼神在她耳邊怒喝。

她不禁發抖，但再也不用害怕邪魔的念頭讓她興奮不已。老婦人至為恭敬地向喇嘛頂禮，然後起身離去，低聲試圖模仿傳授師的聲調。

「駁哈！……駁哈！駁哈！」她嘟噥嘟噥地唸著。很快地，「駁哈」的「阿」音就變成

84

「欸」音，再變成「一」音，最後似乎定音成一種鳴聲…「鄙！鄙！……」我假裝在繫鬆掉的襪帶，藉此落在後面，把頭埋在寬大袖管中，慢慢笑個夠。

「你是怎麼了？」雍殿笑著問我。「那個女孩子可以休息三天，並得到一點按摩和好食物，她母親獲得珍貴的咒語，不會拋下她女兒，其他人也不會離棄她。這是誠實的做法，何況，我是從你那兒學到這些招數的。」

我無法辯駁。他說得沒錯。我也覺得我們為這位受苦的女孩做了一點事。

抵達峭壁頂端時，我們看到四周的田野，前面還有一個村莊，後來我們才曉得村名叫喀（Ke）。那群朝聖者大多已經抵達那兒了，有幾位甚至回頭向我們跑來。

「喇嘛啊！你真是高明的『努謝千』（ñönshes chen，大神通）！你說得真準，我們很快就看到一座佛塔。你看，就在那兒！女孩已經躺下來了。請過來接受我們的供茶。」

那裡果然有一座舍利塔，而且還有一間小寺院，寺裡的幾位喇嘛很快就聽說了這位了不起的同業。這些朝聖者不是乞丐，而是有產業的村民。他們已經買了幾壺酒喝，正在訴說我那無辜旅伴的神奇事蹟，一個說得比一個神奇。其中一位宣稱，在過怒江時，他看到喇嘛不是從橋上走過的，而是橫空而過！

雍殿雖然是個禁酒主義者，多少也感染到他們的興奮。他開始述說遠道前往智慧本尊文殊菩薩⑫的道場五台山，以及普賢菩薩⑬的道場峨眉山朝聖的故事。在這些聖山，具清靜心的朝聖者或可見到佛本尊出現在圓拱形彩虹中。

我覺得這場聯歡會鬧得太過火了。整座村落和地方的「札巴」（trapa，僧侶）⑭全都圍攏過來。雍殿繼續卜卦、算命一類的事，人們帶了禮物過來供養他，他慈悲地接受了。我不喜歡這種危險的名聲，但，也許我錯了，因為有誰會懷疑如此傑出術士的母親是外國人？

然而，我還是設法吸引我兒子的注意。帶著些許嚴厲的聲調，我放聲高誦「噶瑪巴千諾」（Karma pa Kien no），這是噶瑪噶舉派（Kargyud-Karma）的修行者用來呼喚至高上師的心咒。但在現今的修持中，往往只是對上師的呼喚罷了。在前次旅行中，我把它設定為我們的暗號，表示「我們快點走吧！」

被迫放棄榮耀的雍殿，帶著些許懊惱地宣告他必須告辭了。大家都說不可以，因為下個村莊太遠了，絕不可能在天黑前趕到，而且沿路上一滴水也找不到。最好還是和他們一起過夜，他們會挪一間好房間給我們。我的旅伴有些心動，這不難理解，但，對他投射過來的羞怯眼神，我回以更加熱烈的「噶瑪巴千諾」，這感動了我旁邊的一些人，也虔誠地跟著複誦「噶瑪巴千諾……噶瑪巴千諾……」。

就這樣，我們又上路了，我很高興又回到沉默與孤獨之中。我責備雍殿惹人注目的行為，並說了很多讓他沉下臉的重話。

我們越過海拔七千五百呎（約二千二百九十公尺）的山口，沿一條塵埃飛揚的小徑走下山，穿過一片讓我想起中國甘肅的白色山丘。的確，一路上完全不見任何水源；當晚甚至翌日早晨也沒水喝的可能性，使喇嘛的心情壞到極點。新月照亮路況，要不是我們已經累壞了，大

可再走一陣子。但是，一看到路旁高處的小山洞，濃濃的睡意壓制了我們，心想已經走過兩個山口、一條河，通過了扎那，而下一個村莊也沒什麼好怕的。我們錯得多離譜了！

的確，美景是我們的客棧，洞口前有個小平台；只是，房間和陽台都太小了，我們很擔心在睡夢中翻滾出去，墜落到下方的岩塊上，摔斷脖子。

第二天只不過是一連串多事的日子之一，若非我尚屬強韌，否則早就精神崩潰了。

我們上午抵達一座叫做瓦波的村落，肚子餓不說，口渴得更屬害。這也難怪，自從昨天中午離開舍利塔旁的朝聖者後，我們滴水未進。

前一天我們百般嘲笑惡魔，也許其中一個小鬼挺身出來復仇了，建議我們在村莊木製粗糙輸水管的源頭處停下來泡茶。我們平常絕對不會興起這種念頭。

夜間下了一點雪。雍殿起火時，我在附近盡力撿集小樹枝和乾牛糞。水已經煮開了很久，後可能到了加倍的數目。一位好心婦人看我在路上只撿到一點點樹枝，便從家裡拿了一些給我。要是雍殿的話能有昨日的十分之一，一切都會很順利。那時，他如同古希臘史詩《奧德賽》中的英雄尤利西斯（Ulysses），以「如翼般」堂皇的話，蠱惑了喀村的村民。但是，昨日滔滔不絕的演說家，驟然改變形象。他一句話也不吭，一個表情、一個動作也沒有。他只是吃了再喝、喝了再吃……。人們以極度驚愕的表情看著我們。西藏人的話很多，雍殿的態度一點

雍殿慢吞吞地吃著、喝著；結果，村民開始圍攏過來，起先是兩、三位，後來變成十幾位，最

也不符合他們觀念中的「阿_爾糾_巴」。

「他們到底是誰啊？」一位婦人問道，無疑希望我們能回答她的問題。但是，喇嘛還是固執地保持沉默。

真遺憾！我精心策畫的各種緊急暗號，竟然沒有「說話！」的命令。現在，我也無能為力，只能謙卑地躲在他身後抿茶。他坐在我為他攤開的舊布袋上。我想，謹慎地以各種方式強調我對喇嘛的尊敬和服務，可以避免村人對我的身分起疑。唉！連這都差一點把我害慘了。

我把充當茶壺的空水壺拿去洗，但是，雙手接觸水的清潔作用，使我的自然膚色開始顯露出來。由於對雍殿任性的危險行為苦惱萬分，我並沒有注意到這種情形，直到一位婦人輕聲對旁人說：

「她的手好像外國人的手！」

她見過外國人嗎？我懷疑，除非她到過巴塘或其他中國管轄的西藏地區，或者到過南方的江孜。不過，每個西藏人都對「外國人」的特徵有固定的看法。外國人，不論男女，都是高個子、淺色頭髮、白皮膚、粉紅色臉頰及「白」眼睛。所謂的白眼睛，可解釋為瞳孔不是黑色或深褐色的眼睛。西藏話「米格卡爾」（mig kar，白眼睛）是外國人的代名詞，帶有侮辱的意味。

在西藏人的心目中，藍色或灰色眼睛，以及他們所稱的灰頭髮——即淺色頭髮，再恐怖不過了。

就這樣，我的膚色洩漏了我的國籍。我假裝沒聽到這句話，同時，兩手迅速地在油膩、烏黑的壺底摩擦。

村民當中夾雜著三位軍人。天啊！這個村莊有駐防站！而我們謹慎通過的扎那卻沒有駐軍。我們會有什麼遭遇？我聽到「他們是外國人嗎？」的流言在散播著。而那位變成石頭人的喇嘛仍然在咀嚼糌粑！我不敢貿然持誦「嘎瑪巴千諾」，發出「我們走吧！」的訊號，以免在尷尬的沉默之中，我的聲音再度吸引村民對我的注意力。

雍殿終於站起身來。一位村民貿然問他要去哪裡。真是一場噩夢！我們就在進入怒江流域及經由卡卡坡山脈往中國這兩條路的交叉口，在此處，我們必須在眾目睽睽下偏離朝聖路！也就是說，必須公然承認，我們打算往西藏的中心地帶前進！

雍殿平靜地告訴他們，我們已經完成繞行卡卡坡的朝聖之旅，現在要回家鄉去了。

他沒再多說什麼，把背包背上，我也依樣照做。我們在這些人的注視下出發，踏上每個前往拉薩的人都必須走的道路。

接著，奇蹟發生了。那位搗蛋的小鬼，開心地修理了我們一頭後，放棄了這個恐怖的玩笑，換了一個對我們有利的古意事上場。

每個人都鬆了一口氣。我聽到男人打趣說：

「外國人朝聖！」

這個想法似乎很好笑，他們全都哈哈大笑。

「他們是『索格波』（Sokpos，蒙古人）！」另一個人認真的說，全村的人在這時似乎都相信他的說法。我們繼續保持沉默，做夢般地移動腳步，離開了卡卡坡的朝聖路，展開到拉薩朝

聖的壯舉。

我們走過東山口（Tong la）。在西藏旅行是不斷地爬上爬下，一天的行程中，旅者經過的海拔差異相當大。這個特點大幅加深徒步旅者的疲憊，像我們這樣背著沉重背包時尤其累人；不過也提高了步行的樂趣，因為旅者每天都能看到變化多端的景色。

越過山脊，我們發現一條穿越森林的直路，路況平坦。循路走到山谷後，我很訝異地看到一條流向中國的河流。此時，我還沒讀過幾位探險者早幾年走過同一路徑的故事；當時西藏的這個區域仍在舊統治者的管理下，准許外國人來訪。

和我一樣，他們對這條神祕的河流感到困惑，它似乎流向湄公河；其實，有一座頂峰終年白雪覆蓋的龐大山脈，將它的分水嶺和薩爾溫江的分水嶺分隔開來。可是，當時大家並不知情。我的資料顯示，其實只有一條河，也就是我溯流而上的怒江，我斷定它在剛才經過的山脈轉彎。我在山谷遇見的一名男子，肯定了這個事實：兩天前我越過的那條河，正是我現在看到的這條河，它將流入薩爾溫江。

那位男子解釋道，我們應該經過附近的一座橋，然後往上到披多寺（Pedo monastery），在那裡可以買到食物。他還告訴我們，沿溪的那條路繞過幾個山口後，會通往中國的德欽。這個地區非常美麗，開墾得相當好；雖然已經是冬天了，山坡上半部依然一片蓊鬱。

離橋稍遠處，一道圓形山脊將谷地分為兩部分：河流流經右側，左側則是寬闊的坡地，坐落著好幾座村莊。村莊後頭有一條通往山區的小路，我認為那是到達薩爾溫江畔的捷徑，頗想

嘗試看看。但細想之下，我們仍然離中國邊界太近，最好不要另闢路線，以免引起注意。為了謹慎起見，還是繼續沿著「阿糾巴」（爾）的路徑再走一段，才不會受到矚目。探險和探險的樂趣，稍後再享受。

過橋後，太陽已經西沉了。我打算在晚上經過寺院，隔天一早在附近藏身，讓雍殿一個人去採購食物。

我很樂意在清澈小河邊的一處迷人天然小樹林紮營。但是，它離寺院還很遠，為了成功，我們必須走到寺院附近才能停下來。

我們首次使用橡皮水壺，那是一般的熱水袋，我們一直帶在身邊。當初我覺得它們可以幫助沒帶毯子的旅者——像我們一樣，抵禦高山夜晚的寒冷，所以把這兩個水壺加入已縮減至極限的行李中。穿越乾燥地區時，它們也可用來攜帶飲用水。然而，由於它們是外國物品，縱使可以輕易地裝水煮茶，我們仍不敢在西藏人面前使用，因此三番兩次飽受乾渴之苦。

總之，我們為這兩個水壺易容，以符合主人的身分。分別用一塊淡紅色、一塊紅黃相間的「夏不路」（路）（shabluk，水袋）；不過各種仿製的水袋依然是現今喇嘛教僧眾的裝束之一。經過裝飾後，水壺的面貌完全改變，由美國一家大工廠的物品，變成掛在喇嘛法裙上陳舊而無用的贗品。反正，我們並不打算隨意炫耀，從遠處看來它們足以製造幻覺。

「楠木布」（nambu，厚實粗毛布）⑮包住後，它們搖身變成昔日喇嘛攜帶的

此外，我們身上任何引起本地人注意的物品，一律都說是在拉薩買的；如此，我們可趁機

講述這座大城市的奇妙，有許多外國貨可買……等。人們總是樂於聽聞雍殿或我——如果大多數聽眾是婦女的話——敘述這些事情。我們巧妙地談論比這更神奇的物品，讓他們把剛在我們背包中發現的東西拋諸腦後，同時，我們也小心地把東西再度藏好。

踏上旅程前，我和喇嘛協定，不論根據情況編造何種故事，我們都不能顯得像是從西藏外地來的人。我們必須讓任何路上遇見的人相信，我們是從拉薩旅行到邊境，現在正在回去的路上。這證明我們是西藏人，可解除他們對初到此國度者的好奇和疑心。從各方面來說，這都是比較安全的，也足以解釋身邊的外國物品買自拉薩。

我們在溪邊把其中的一個水壺裝滿，離開美麗的小樹林。「貢巴」（gompa，寺院）離橋相當遠，找到它之前，夜的腳步已來臨。我們走的小徑越過怒江上方的多樹坡地。轉彎時，我們看到上方有好幾處火光，這讓我們想起出發後第二晚讓我們飽受驚嚇的火光。八成是有旅者在那裡紮營，如果繼續前進，我們勢必會碰到他們。這讓我們心情沉重；如果等到第二天早上他們出發後才前往，將迫使我們在上午經過寺院，這更糟糕。我們已聽說有位官員駐紮在那裡。

此外，我極不希望會見當地的「札巴」（僧侶）。我們對僧侶的畏懼甚於一般村民，因為後者很少離開家鄉，對外面的世界所知極為有限；僧眾見過的世面較廣，他們可能在西藏、中國、印度、蒙古，甚至遙遠的西伯利亞旅行過，見識過許多人（包括外國人）、事、物；一般而言，他們的警覺心比平常人高出許多。我們又走了一陣子，抵達樹林的邊緣。此處的地面經過整理後已改為耕地，越漸狹窄的小徑沿著田地的籬笆邊前進；我們的左側，小徑邊緣瀕臨陡峭

的河岸。火光不再閃耀了，而且，很幸運的離小徑相當遠。我們迅速前進，竭力不發出任何聲響。新月已升空。我們隱約看到一些黑色的形體，可能是寺院的外牆。停下來等待天亮比較妥當，以免在寺院附近弄錯方向，因為幾座村落的小路可能都在此交會，如果我們不慎走入村莊，將引發狗吠聲。

冷風掃過峭壁，附近毫無遮蔽之處。最佳的地點是一塊石頭旁，但也只是稍微擋風而已。為了防止水結冰，我把橡皮水壺貼身放在衣服裡。但是，取出來後才發現，壺裡的水連微溫都稱不上。我們喝了一點水，配一把糌粑當作晚餐。然後，我躺了下來，像抱小孩一樣地抱著水壺，水壺裡還剩一些水，明早醒來時可以喝。尖銳的岩石穿透地面，構成一張極為痛苦的臥榻，連我這種從年輕時代就受希臘禁慾思想影響而習慣睡硬板床的人，都覺得很不舒服。

第一道曙光出現時我們就醒了。寺院就在我們前方幾步路之遙，完全不是昨晚抵達時認定的方向。

我們沿牆而行，焦急地快步走出寺院的視線外。一位穿著講究的地方首長，騎著馬從通往巴塘的那條路過來。經過我們身邊時，他不經意地看了我們一眼，沒有停下來。

我們發現寺院附近沒有任何合適的地方，可讓我安全地等待雍殿購買食物回來。我們也遇見一團拉薩來的旅行商隊。到處都看得見人。我想，樹林高處是個好地點，沒想到念頭才轉完，就看到一個女孩趕著牛群往那方向走去。我們一面往前走，一面為離寺院越來越遠而懊惱不已，因為我們路往下通到怒江支流流經的狹窄山谷，溪流兩岸有好幾間農舍和磨坊。

急需補充糧食。像我們這種健康良好的徒步者胃口很好，即使有失優雅，我也得承認我吃很多加酥油的糌粑，還有麵餅——如果運氣好買得到小麥麵粉。在這方面，喇嘛和他養母頗為相似。

穿越小山谷後，我發現了一些在春天來臨前不會耕種的田地。我在那裡待了幾小時，坐在樹叢後閱讀一本西藏哲學論述，直到雍殿像一隻載買貨物的騾子返回。然後，我們享受一頓異常豐盛的早餐——小麥粉濃湯。把衣服內袋塞滿杏乾，我們才歡歡喜喜地上路。下午，又走入了荒涼之地。我們遇見一些走得很悠哉的朝聖者，屬於一個至少五十多人的朝聖團。朝聖團的前鋒已超前許多，看到他們時，他們已經紮好營，正用澡盆般的大鍋子煮茶。

雍殿耽擱了很久。有些人要求算命，有些人要求他預測自己或家人的重要事件，還些人要求加持。

我坐在地上，興趣盎然地觀看喇嘛和信徒的各種演出，他們以極為嚴肅但帶著西藏人特有的幽默及歡樂氣息，各自扮演自己的角色。這也是西藏人的生活如此愉悅的緣由。

我很高興忘卻我所屬的西方世界，以及我可能再度回到憂傷文明掌握中一事。

我覺得自己只是青海湖畔的遊牧者。我和一些婦女閒聊，虛構我在大草原的黑帳棚、牛群，以及男子在馬背上競賽、表現射擊技巧的節慶。我深深了解我所形容的地區，因為我在那裡居住了很久，而且，我對自己認養的家鄉有真誠的情感，沒有人會識破我的謊言……可是，這真的是謊言嗎？我是成吉思汗的後裔，只是誤生在西方，這或許是業障的關係。一位喇嘛這

94

麼告訴我。

日落時分，我們又走入大樹林立的黑暗森林。由於我們剛才和朝聖者蘑菇了許久，加上路況不錯，因此希望盡可能走久一點。

往下朝小溪流經的溪谷走去時，我發現地上有樣東西。走近一看，是頂有襯毛的舊女帽，像康區婦女所戴的那一種。雍殿用手中朝聖手杖的尖釘把它拾起，然後往路旁丟。女帽沒有被丟遠，也沒有掉落在地上，它像鳥一般「棲息」——如果可以用這個字眼來形容的話——在一棵巨樹的殘幹上。

一種奇特的直覺告訴我，這個外表醜陋的骯髒物體，將對我很有用。換句話說，這是「送來」給我的。我服從這神祕的暗示，走下去把它撿起來。

雍殿不想要它。在旅途中，即使是自己的帽子從頭上掉落，西藏人也不會把它撿起來，更不用說是撿別人掉在地上的帽子了。他們認為這會帶來厄運。相反地，在路上撿到靴子是一種吉祥的徵兆，不論這靴子有多破舊、多骯髒，西藏人也會把它放在頭上一下子！我的旅伴沒有這種迷信，但是，油膩的皮毛讓他嫌惡，他覺得這項發現沒什麼值得高興的。他說，朝聖者把這頂帽子放在背包的最上面，沒注意到它滑落地面；或者，由於某種迷信，朝聖者故意拋棄它。

「我不會太過於相信這頂帽子是專門設計女帽的女神，坐在天界的蓮花上特別為我縫製的。無疑地，只是某個人把它遺失了，但是，它為什麼會正好掉在這裡？」我回答。

「好吧，」我的旅伴以開玩笑的口吻抗辯，「讓我想想。這麼說來，是你的一位無形的朋友為了讓你今天在路上撿到它，而特地把它脫下來的。這的確是一項最珍貴的禮物。」

我不再多說，只是小心地把這頂女帽綁在我的背包上。我們又繼續前進。

幾天前森林中下過雪，四處還散置著一堆堆殘雪。我們累了，停在一座橫谷的入口處休息，一條寬大的急流奔騰流向怒江。經過一番搜尋，雍殿發現從路上看不到的營地，可惜冷風颼颼地掃過此光禿無葉之地；因此，我們在接近小徑的較低處，找到另一個地點。

到目前為止，我們很少把帳棚當作「帳棚」使用。自從出發以來，我們只搭過一次帳棚；但是，它是很好用的毯子。我們習慣像西藏人一樣，躺下睡覺時把行李放在兩人中間，如此一來，任何人若想偷東西勢必會吵醒我們。我們還把左輪手槍放在手邊。至於放有金銀的內帶，往往藏在附近的石縫間，或埋在乾枯的樹葉底下；或者，如果當地似乎相當安全，就把它們放在身邊。然後，我們把帳棚攤開，蓋住我們自己及行李。下雪時，攤在地上的白色帳棚撒上幾片落葉和小樹枝，看起來和附近的雪堆沒什麼兩樣，躺在下面覺得相當安全。

所以，那一晚，我們在路旁不遠處，躺在我們偏愛的「人造雪堆」下。我們對自己所創造的幻象非常自信，這的確也是相當高明的障眼法。但是，當我們躺在過路人的腳邊時，它就不管用了。天色大白，有幾位商人從此處經過，其中一人注意到我們的「雪堆」有異樣。

「那是人還是雪？」他問一位夥伴。

「雪。」那人回答道，但他可能還沒往我們這裡瞧，只看到林中一片白雪。最先開口的那

人作聲表示懷疑。我們在帳棚下偷笑。可是，那人很可能向我們到底是活的還是死的物體——西藏人喜歡以丟石頭的方式探測各種事物。雍殿以低沉、陰森的聲音呼應：「是雪！」

商隊載滿貨物的驢子一聽到聲音馬上做驚跳狀，那些商人則開懷大笑。然後，喇嘛從棚布中現身和他們閒聊了幾分鐘。他們正要前往中國管轄的西藏德欽。

「你一個人嗎？」他們問。

「是的。」他答道。

接著，他們就離去了。

那天早晨，我們經過一座村落，抵達一個小台地。從台地，我們發現前面遠處的陡峭山峰，有一條細線般的小徑，這顯然就是我們將要走的路——通往土河山口（To la）。

想避開累人的攀爬以及更遠處庫山口（Ku la）的人，可選擇走河邊那條狹窄的路徑。據說，「阿爾糾巴」都走這條路。但是，我也聽說一路上有些路段非常難走，必須貼著岩石、四肢並用，需要有相當好的技巧，不是身背重物的我想嘗試的。我們最好還是走那條累人但比較安全的路。這時，我還不知道在未來的幾天，我終究還是難逃在岩石上走鋼索俯瞰懸崖的命運。

我缺少另一項更有用的資料。當我看著山峰及環繞其上、宛若窄邊黃色彩帶的陡徑，心中想的只是攀爬的疲累，而未懷疑這趟旅程就會陷入險境。我天真愉快地往山谷下走去。

我們在小溪附近找到一個很舒適的地方。由於有些慵懶，剩餘的下午及晚上我們都在休

息；甚至還架起帳棚，讓自己更加舒適，雖然我們知道溪流那邊有座村莊。

第二天早晨，我們一反慣例，沒急著上路。一名男子走過來和雍殿聊了很久，雍殿還請他喝了一碗湯。由他口中得知，我們竟然是在一位拉薩官員的住宅前悠然活動！和雍殿談天的那位男子是軍人，也是那位官員的侍從！因此，如果他產生任何疑心而向他的長官報告，我們就難逃厄運了。

我想，當我們離開那舒適的地方，走過那恐怖的村落時，我們兩人的神情必然有點像是走向斷頭台的死刑犯。

我們不停地往前走。小徑繞著田地的邊緣，離房舍相當遠。抵達一座佛塔時，我們面帶受訓的表情繞塔三圈，並以前額觸塔頂禮。

我們越走越高。拉薩官員的房子已遠遠地拋在背後了，一路上沒有人攔阻我們。眼前就是森林的邊緣了。

「喂！喂！」

一位村民穿過田野向我們奔跑而來。

「你們必須去見『苯波』（pönpo，官府大人）！」他說。

「拉嘉洛（Lha gyalo）⑯！」抵達村莊上方的高山頂峰時，我們將如此大聲呼喚。那將是何等地快樂！我們又逃過一劫了！

98

這正是我艱辛跋涉過雪地，在康區過「鐵橋」被攔阻時所聽到的話。

雍殿極為鎮定，立即掌握情況。他把背包放在地上，以免「苯波」及已經見過它的侍從產生好奇心，想查看裡面的東西。他連看都不看我一眼，彷彿在說像我這樣微不足道的老婦人，沒資格去見尊貴的「庫達克」（kudak，貴族）！

「我們走吧！」他對那人說道，然後，他們就走了，一邊交談著。

我謙卑地蹲在小徑上等待，把西藏念珠從脖子上取下，假裝在持咒。當然，我們的行李就在左近。

剛才短短的那一句話，把我帶回前次的冒險經歷。這次，我們的結局很可能像上次一樣。又一次，一切艱辛都白受了。我可以看到我們被護送回最近的中國邊境的情景，沿途經過許多村莊，承受村民好奇的眼神。我連一分鐘都從未想過要放棄這場遊戲。我發過誓這是女人應該做到的，而且我要做到。……但，如果不是這一次，我將於何時、又如何圓這個願呢？

有一段時間了……我聽到一個聲音，聲音越來越大。雍殿回來了，還吟誦著一首西藏禮讚文。他單獨一人回來，而且還哼哼唱唱的……一股突來的希望──不，是確信的──在我心中升起！

年輕的喇嘛站在我面前，露著揶揄的笑容。他攤開手掌，赫然顯現的是一枚銀幣。

「他給我一枚盧比當供養，」他說，「現在，我們趕緊離開這兒。」

雍殿得知這位大人駐紮此地的目的是監視路況，盤查經過山口的每一位旅行者。我們為自

己的幸運感到十分欣慰；但是，我們還會遇見許多類似事件。沒多久，我們的神經就再度受到更嚴峻的考驗。

同一個早上，在走沒多遠的地方，我們又從一名匆忙下山收稅的軍人口中得知，那個地區還有另一位官員。

這位大人正朝我們要攀爬的山脊往下走。這個訊息把我們嚇壞了。我們無處可逃。這條小徑沿著陡峭的斜坡而下，完全沒有躲避處。他必定會看到我們兩人，而且加以盤查。

拉薩官員有許多在喜瑪拉雅山區，甚至印度的英國駐防站待過，見到外國人的機會很多，因此，他們辨認外國人的能力比西藏東部或北部的一般民眾強很多。總之，我們無法避開這次會面。

往後的幾小時，我們飽受精神折磨，緊張地辨認警告我們恐怖幽靈到來的聲音，左盼右顧地觀看是否有塊岩石或大樹，會像古老的傳說般，突然敞開來庇護我們，直到危險消失為止。

唉！沒有任何奇蹟發生，精靈與諸神顯然是不會來救我們了。

下午，我們突然聽到一陣鈴聲。在我們正上方彎曲的小徑上，出現一名衣著考究、體型強壯的男士，後面跟隨著牽馬的士兵和僕人。他停了下來，極度訝異看到我們。我們根據西藏習俗，立即撲向路旁低處，表示我們的尊敬。官員繼續往下走，在隨員的包圍下，再度停在我們面前。

他開始盤問我們的家鄉、我們的旅程及其他事情。訊問完畢後，這位大人仍然沉默地看著

100

我們，身後隨員也是如此。

我如坐針氈，神經緊繃得不得了。這些人在懷疑我們嗎?我必須設法打破這片沉默，否則後果將不堪設想。我該怎麼辦?……啊!我知道了。

我以西藏乞丐的腔調，但稍微緩和以示尊敬，請求他施捨。

「大人啊，求求你施捨我們一點吧，求求你!」

我的聲音解除了這群人的緊張。我可以實際感覺到氣氛的改變。這些西藏人解除了懷疑的態度。有些人笑出聲來。那位官員好心地從錢包中拿出一枚銅板，交給我的旅伴。

「母親!」雍殿喊道，裝出一副喜出望外的樣子。「你看大人給我們什麼!」

我以合乎乞丐婆身分的方式表達我的喜悅，誠懇、發自內心地祝福這位施主長壽多福。他對我微笑，我則以最誠摯的西藏禮節——把舌頭盡量往下伸出——回報這微笑的恩惠。

「傑尊瑪（Jetsunma，可敬的女士）」幾分鐘後雍殿說道，「當你在卡卡坡森林中告訴我『你會讓他們做夢看到幻象』時，你說的是實話。那個肥胖的傢伙和一群隨員瞪著你看了那麼久，無疑全被你蠱惑了。」

站在山口的頂處，我們大聲、熱誠地叫喊著:

「拉嘉洛!讀于湯木界盼木!（Lha gyalo! De tamche pham，諸神勝利，邪魔潰敗!）」

然而，我無意將兩位官員影射為邪魔。相反地，我真摯地祈求，願他們生生世世享有無盡的快樂。

【注釋】

① 觀音菩薩的淨土：即西方極樂世界，藏文 nub dewa chen；對熟悉大乘佛教者而言，其梵名為 Sukhavati。——原注

② 空行母【堪卓瑪】（khandoma），意為行於空中者，泛指傳說中的女成就者。梵文 Dākini。——原注

③ 卡類培：藏文，意思是「請慢走」，向離去者說的禮貌話。——原注

④ 卡類休：藏文，意思是「請慢慢坐」，相當於中國話的「請留步」。——原注

⑤ 庫庫淖爾：此湖在地圖上以蒙古語「庫庫淖爾」（Koko-Nor）出現，藏語是「錯諾坡」（Tso Nönpo）；在靠近安多的草原中，是個很大的鹹水湖。——原注

⑥ 西藏人進入寺院或向喇嘛敬禮時不帶武器。——原注

⑦ 歐傑：藏文，意思是「你辛苦了」，旅行者在路上相遇會以此禮貌性的話語打招呼，尤其是在西藏東部。——原注

⑧ 努謝：藏文，神通者，能夠預知未來之事、洞燭機先的人。——原注

⑨ 度母心咒：頌讚宇宙之母的咒語。度母，梵名 Tara，密教經典中的神祇。——原注

⑩ 桑耶寺：位於今拉薩東南方扎囊縣境，建於西元七七九年，乃西藏第一座有僧人的寺廟，也是第一座具備佛（佛像）、法（佛經）、僧（僧人）三寶的寺院。乃印度高僧善海和蓮華生入藏傳教時，為了潛心弘法而建造的，耗時十年才完成。

⑪ 誦：藏文，咒語，梵文 Dha 鵡 ani。——原注

⑫ 文殊菩薩：藏文 Changchub Semspa Jampeion，在東方以其梵文名號 Bodhisatva Manjushri 見稱。——原注

⑬ 普賢如來：藏文 Kuntu Zungpo，其梵文名號為 Samantabhadra。——原注

⑭ 札巴：藏文，為喇嘛教出家眾的正確名稱。「喇嘛」（lama）則是成就上師或轉世上師的尊稱。禮貌上，人們往往以

⑮ 楠布布：藏文，厚實的西藏毛布。——原注

⑯ 拉嘉洛：藏文，「諸神勝利！」西藏人在抵達山口頂端及高峰之巔時，高呼的讚美詞。——原注

第三章

住在藏人屋簷下

雙重勝利的愉悅與緊張並存。現在，我們隨時保持警覺，期待在小徑的每個轉角遇見一位

大人。在下行途中，我們又聽到一陣鈴聲傳來，嚇壞了我們。其實，這鈴鐺是繫在一隻山羊的

頸項上，山羊很快地出現在眼前，馱著一對老夫婦的行李，他們正要去卡卡坡朝聖。

老先生是位高高瘦瘦的「康巴」（khampa，康區人）。他滿布皺紋的臉上，有著一對炯炯

有神的眼睛，看起來像是一名收山的強盜頭子。他妻子微駝的身材，仍足以讓人想見她曾經是

位精力十足的主婦。山羊有著古怪的頭，倨傲不遜地高抬著，彷彿對奴役牠薄弱身軀，卻馴服

不了牠狂野之心的主人至感不屑。這三者構成一幅極為有趣的圖畫。

這隻充滿活力的山羊，趁我們出現的機會掉頭逃走。老夫婦試圖追趕，但是實在跑不過這

鬼靈精；牠疾跑了幾步後，轉過頭來，嘲諷地看看他倆，然後又放步開跑。牠看起來非常聰

明，當駝獸的確是太可惜了。雍殿逮到牠，把牠帶了回來，這對夫婦感激不盡。雍殿注視著現

在耐心等待他們的山羊，嚴肅地對老夫婦說道：

「你們一定要善待這隻畜生。」他說：「牠前世曾經是你們的親人，因為某些惡行而轉世

到可憐的畜生道。不過，也由於前世的一些善行，牠有機會和你們一起去卡卡坡朝聖。這次朝

聖的功德將使牠來生投胎為人，而且你們三人會再相遇。所以，你們要盡力善待牠，種下友善

的種子，來世必定會結出善果。」

老夫婦顯得非常感動，對指點天機的大神通喇嘛感激不已。

雍殿的紅帽、周圍濃密的森林以及黃昏潑撒的第一抹黑影，為這項驚人的神諭宣言蒙上蕭

穆的氣氛。老夫婦顯得非常感動，對指點天機的大神通喇嘛感激不已。

上路前，我看到老先生輕拍山羊，老婦人則從牠身上取下幾件物品，以減輕牠的負荷。

「那小東西現在會很快樂。」當我們繼續往下走時，雍殿這麼告訴我。「他們將會善待牠，讓牠自然老死。」

「我為什麼編造這個故事？說真的，我也不知道；它自動浮現的。」

「會不會你自己前世是那隻山羊的親人？」我建議道。

我的先知朋友停了下來，看著我，猜不透我是開玩笑還是說正經的。他似乎不喜歡那層關係，即使那是久遠前的事。

我笑了出來。

「好啊！」雍殿說。「至少，一隻善良的畜生比作惡多端的人更值得尊重。你就當我是那隻山羊的『阿庫』（aku，叔叔、伯伯）好了。我不在意。牠是個善良的小東西……。」

稍早的事件讓我們神經緊繃，即使剛才有過小小的調劑。我們真的覺得很累，不想整晚走路，也不想混在饒舌的村民中過夜，雖然我們剛才抵達一座村莊，但他們的疑心相當重。我們的路徑綿延在山脈的背陽坡，大部分時間都有陰影籠罩，所以溪面上有浮冰，地面也凍結得很厲害。這種條件並不適合紮營，然而，我們決定在小徑上一個陰鬱的山谷過夜。幸好，這裡有大量乾樹枝，但即使是坐在熊熊的大火堆前，我們還是冷得發抖，荒涼的景觀更加深了冰冷的感覺。

在這樣的地點毫無遮蔽地睡覺，顯然很不好受。我心想，雖然搭帳棚會讓我們失去蓋毯子

的好處，頭上有個屋頂應該會比較舒適。因此，我們決定把兩個橡膠水壺灌滿熱水，裹在衣服裡面，躺在密閉的帳棚裡睡覺。然而，薄薄的篷布擋風效果並不好。

我們直到下午過了一大半才抵達坐落在庫拉山口山腳的村莊。為了買點食物，雍殿造訪了幾戶人家。他們好心地勸他留下來過夜，因為當天已趕不及越過山口了。我們也知道，雍殿造訪了過去一星期的進度實在很緩慢，我們希望能再往前推進一點。此外，自從離開雲南，我還沒在西藏人群中過夜過；我覺得還是等到我們更深入西藏，才考慮和當地人有親密的接觸。睡在同一屋簷下，他們就有機會仔細觀察我們的一舉一動。

所以，雍殿藉口我仍然繼續往前走的事實推辭了。他指著我在迂迴小徑高處的身影，說明他無法叫他的老母親往回走，並且表示，如果我們在一起的話，必定會很感激地接受他們的盛情。

我們在路旁煮了湯當晚餐，然後在午夜時分越過山口。山口周圍布滿林木，只有小徑兩旁的山坡綠草油油。在白天我們或許可由山口俯望四周景色，但在夜晚，我們什麼也看不清。我很想在那一小片柔軟、平坦的草地上搭起帳棚。我們既不渴也不餓，可以等到第二天在山坡下找到水源才喝茶。可是，雍殿抗議道，旅行者絕對不可以在山口頂端過夜，如果我們愚蠢到在此處停留睡覺，一定會凍死。真是胡說！爬坡的熱氣降下後，我們勢必會感到寒冷，但是，氣溫並沒有低到凍死人的地步。儘管如此，要說服他放棄祖先流傳下來的觀念是很困難的事，即使他從小就接受一部分西方教育。

真正的西藏人絕對不會在山口頂處過夜，西藏高山的高度足以解釋這個習俗。不過我猜想，即使是在仲夏，在較溫暖的地區，他們也非常不願意違背這項古老的守則。

由於雍殿非常不願意在此處停留，我並不想逼迫他。我們繼續旅程。大約一小時後，來到一處平坦寬廣、有大樹遮蔽的地方，只是地面沒有草皮。在夜晚，這裡顯得相當雄偉，一條山溪在近處咆哮而過，水流拍打著灰白岩石的聲響，加強了此處的森嚴氛圍。這是一個理想的紮營地點。我們並不是唯一欣賞它的人。在附近遊蕩一會兒後，雍殿和我發現幾個簡陋的灶堆，顯示旅人有在此煮茶的習慣。我們聽說在這兩個山口之間有土匪出沒，靜待旅行者的出現，驚動他們可沒好結果。不過，我們還是點了一個小火堆煮茶。

我很少享受到比這更奢華的臥室，自然挑高的大梁柱上是一片濃密的綠蔭。這使我回想起在繞行卡卡坡時，曾度過一夜的如寺廟般林間空地。但是，這個地方大了許多，而且沒那麼陰森。

第二天，我享受了一個悠閒的早晨，以彌補夜行的辛苦。清新的空氣及白日的長途跋涉，使我們原本就很好的胃口大開。當我們正津津有味地喝著麥粉濃湯時，一位男子出現了。他是我們在路上遇見的那位官員的僕從之一，當時他在護送行李，並親眼見證了大人對我們的慷慨。在他的眼裡，我們不可能是可疑人物；何況，火堆上的濃湯散發著誘人的香味。他直接走到我們面前，在火堆旁坐下。寒暄後，我們邀請他把碗從他的「安木帕格」（amphag）①中拿出來，和我們一起享用早餐。西藏人從來不會拒絕這樣的邀請，他們似乎隨時都吃得下任何分量

的食物。

可想而知，雍殿必須為他卜卦。在邀請我們到他家之後，他先走一步。他家在下一個村莊：吉塘。

上午，我們又經過了一個小山口。從此處開始，路徑平穩地往下伸展，通往一片開墾的田地。抵達村莊時，我們碰到一大群朝聖者，有男有女，總數逾百，大多數是在家眾。其中一些人要求我的旅伴停下來為他們卜卦。這一次，其中一人向這位科學預言家所提的問題打破了卜卦的單調。這位男子從家裡帶了一隻小驢子來馱負行李。卜卦的目的是預測這隻畜生和他的主人一起去卡卡坡是吉還是凶。如果預測的結果不祥，主人就把牠留在披多寺，待朝聖結束，回程經過時再牽牠回去。

沒有人打算徵詢那隻長耳動物的意見，但是，牠的福報讓牠遇見一位慈悲的朋友。事後，雍殿告訴我，他想像自己是那隻驢子，爬過那些陡坡對驢子的瘦腳來說恐怕太艱苦；還有，現已被深厚白雪覆蓋的山口、曠野冰冷的夜晚，以及這個小奴隸所必須忍受的其他痛苦。倘若牠能在披多山谷愉悅的牧草地上度過一個月，牠將多麼快樂！

所以，在完成適當的手印和唸誦後，他的卦顯示，只要一接近卡卡坡，驢子就死定了；而在朝聖途中發生死亡事件，將大量縮減每一位朝聖者所期望得自虔誠之旅的功德和善果！建立這種團體利益的目的，是要確保不僅是驢子的主人，甚至所有的朝聖同伴都會把牠留在披多。

他們熱烈地感謝雍殿卓越與珍貴的建議，不少謝禮因而進入我們的糧食補給袋。當這位年輕人在卜卦時，一位衣著考究的喇嘛在幾位侍從的伴隨下出現，他們全都騎在俊美的馬匹上。

我注意到他前進時一直看著我兒子。也許他有一些不安的掛慮，想從這位看起來非常高明──我不得不承認──的「紅帽神通者」得知未來。但是，他的地位不允許他下馬踏在灰塵覆蓋的路面上，輕侮了他那身艷黃色的錦緞旅行裝。當那位衣衫襤褸的先知對朝聖者講完話，經過他附近而未趨前要求他加持或向他致敬時，他或許在暗自嘆息。他回頭看了雍殿兩次，但因為看到我，也可能是為了避免讓人發現他在注意一位卑微的「阿<ruby>爾<rt></rt></ruby>糾巴」，而迅速地把頭轉回去；所以，我只看到他鮮黃色的背影，以及他那頂木製的大旅行帽，形狀一如他司事寺院的屋頂。

由於天色尚早，我們不想繼續逗留，寧可婉拒先前的邀請。因此，我們並沒有尋找那位僕從的家，反而迅速地穿越村莊。即將走到居住區的盡頭，正經過一間農舍時，庭院的籬笆門突然打開，我們見過幾次面的男子出現了，彷彿幽靈從牆壁蹦出來似的。我猜想他必定是一直在等我們。雍殿設法推辭，但對方執意不肯接受。既然明知無法在天黑前趕到下一個村莊，為什麼我們還要趕路呢？面對這位驚愕農民所提的問題，我們不知該如何作答，因為真正的「阿<ruby>爾<rt></rt></ruby>糾巴」只有在不得已的情況下，才會露宿野外。原則上，他們會在建築物的附近停下來，一旦有人招呼他們進去，也絕不會拒絕這種好運。我非常不安，但也害怕偏愛野外勝於殷勤款待的農舍，將引發的懷疑。我們不得不硬著頭皮走進去，並連聲道謝及祝福。我們被帶到居家的上層，下層通常是牲口棚。

這是我頭一次以乞丐身分在西藏人家作客。我對西藏人的住宅一點也不陌生，但是我的偽裝將使一切大不同於我先前的旅行經驗。在那些旅程中，雖然我並未執著西方習俗，但跟隨我的僕人、我的好牲畜及我講究的喇嘛服飾，使主人尊重我而保持距離。我喜愛這種安靜和隱私——或東方所能認同的隱私。有地位的喇嘛生活相當愉快。但，現在的情況恰恰相反，我無法期望得到多少關注，在款待雍殿的粗魯村民眼中，我只是他的跟班，頂多只能得到帶有優越感的仁慈。雍殿的喇嘛服，使他能獲得一定的尊重。

我將親身經驗原先由遠處觀察的各種事物：坐在廚房粗糙的地板上，上面沾滿湯汁和酥油茶的油漬，還有一家人所吐的痰；好意的婦女會給我一點她們放在圍裙——多年來也兼當手巾和抹布——上切割的碎肉片；我必須依照窮人的方式吃東西，把沒洗過的手指伸入湯裡、茶裡並搓捏糌粑，還有許多讓我厭惡的事。然而，我深知這樣的苦行不是沒有代價。貧窮朝聖者不起眼的外表，將成為我的最佳掩護，讓我觀察到外國人——甚至上流社會的西藏人——絕對無法看到的事物。我將貼近這鮮為人知國度平民大眾的心靈深處，貼近外人從未親近過的婦女生活。在我原先已熟知的宗教生活之上，將加入另一種親密的知識，包括其甚為卑微的兒女。這顯然值得我忍受自己的憎惡，以及更難以割捨的犧牲——在迷人的野外享受獨處的歡愉時光。

接待我們的男子是位相當富足的村民。他讓我們自己煮東西吃，還分享了我們的湯，也許，他認為這是他在我們的鍋中丟入幾塊既沒削皮也沒洗的蕪菁所應得的禮遇。在其他國家，這鍋湯裡一定看得到沙，但是，就像我常說的，西藏是將一切轉變為佳境的神奇國度。至少，

我一直覺得如此。這鍋湯鮮美極了！

晚上，有些鄰居來訪。我們的主人講述了兩位大人對我們的恩寵，雍殿也大膽地宣稱，衛區、藏區的兩位鄉紳是很虔誠的善心人士，他常接受他們慷慨的布施。

我藉此機會打聽我們還可能在哪些地方碰見其他官員。我說，我們的錢已經用完了，希望能在回程向他們乞討一些食物或銀兩。我捏造這個故事的目的，是為了方便打聽有關官員宅邸的詳情。這些農民會認為我之所以急於知道「宗」（zong，官邸）②的各種細節，是因為我需要乞討食物。如此急切地想見到官員的人，必定是誠實、可敬的旅行者，沒有任何理由懼怕當局。如果我所遇見的西藏人對我的出身有一絲懷疑的話，這種探詢及理由立刻會驅散他們的疑慮。

那天晚上，我聽說軍方在怒江流域的募兵造冊方式，與康區北方沒兩樣。有些村民被徵募了，但可留在家中，繼續平常的工作，但是，一接到召集令就必須報到入伍。他們享有好幾種福利，例如免稅、免服法定勞役，有時還可得到實物支付的少量薪資。

兩年前，我在康區聽人訴說有數目極為龐大的軍人駐紮在西藏與中國的新邊境時，有件事讓我感到非常驚訝。有人提到某某寺院有三百名，另一間有三百，第三間也有三百……等等。

「三百」這個數目不斷地重複，引起我的注意。我很習慣在東方的經典中見到這種重複。其實，這只是表示無限大的數量。在後來的典籍中，保守的五百變成五千，再變成八千，最後變成大乘佛教論述中典籍述及五百位信徒、五百輛馬車、五百隻羊，一切都是以五百為單位。有些

的八萬，西藏譯師又自行添加了幾千、幾百。現在，西藏軍方似乎也以同樣的方式計算其軍團。我打破砂鍋問到底，最後發現中國、西藏邊界沿線居民，全都接獲嚴格的命令，要把駐防站的兵力說得非常強大。當我實地造訪一個據稱有三百名駐軍的地點時，發現那裡的兵員不到十人，其他的都「在家」待命。這表示象徵性的三百名軍人，是由五十或一百位村民組成的。

拉薩政府將在它認為適當的時候，提供槍枝、派遣他們去打仗。幾次，我問正規軍人為什麼他們都是西藏中部的人，每回得到的答案都一樣：「如果『康巴』有好槍，他們會朝我們射擊。」有一次，一些來自藏地的正規軍人告訴我，幾年前他們在川西和中國人打仗時，一些西藏村民逃跑了，等到晚上拉薩軍隊在征服地區紮營時，他們居然跟著中國軍人一起返回，揮刀砍殺他們。有鑑於此，當政府認為有必要武裝在家待命的後備軍人時，也只提供他們老式的西藏或中國製槍枝。當我詢問理由時，持有這種槍枝的人笑笑說：「那些拉薩來的人，不希望我們的能力和他們的軍人相當，因為他們知道我們可能會怎麼做。」

在察龍及察瓦龍谷地，對拉薩新主人的瞋恨似乎沒這麼強烈；不過，即使他們對拉薩新統治者的容忍度比較高，後者顯然並不受愛戴。

世界上少有景觀能與怒江流域既優雅又雄偉的景色相媲美。我穿過一大片草原，各種不同形狀及大小的岩石參差其中；各種類的樹，有的孤獨屹立，有的三兩成群，有的卻聚集成一片小樹林，彷彿經過某位園藝大師的精心修剪和設計。一種溫雅、原始、清靜的神祕氣氛，籠罩

112

著這一切。我似乎走在古老故事書的圖畫中，如果我在此處驚動坐在陽光中的小精靈，或看見

睡美人的迷宮，我一點也不會感到驚訝。

天氣一直很美好，不過說來也奇怪，雖然淺塘和小溪都結冰了，夜晚並非真的很冷。

在卡卡坡森林中讓我們百般迷惑的詭異火光，再度出現在這一片自然公園的黝暗深處。然

而，它們已經成為夜景的一部分；不論成因為何，我們都不再理會。

每天，我們都遇見幾群前往卡卡坡的朝聖者。散布的村莊足以讓他們每晚都在屋頂下過

夜；至於我，比較喜歡睡在樹下，在沉靜和孤獨的籠罩下安睡。

山谷中的野獸似乎很少。有一次，我睡得比平常晚，看到一隻野狼從我們附近經過。牠快

步疾走的樣子，如同一位嚴肅的紳士要去參與重要的事務，忙碌之中不失一貫平靜的步調。雖

然知道我們的存在，牠卻絲毫未揚起任何一絲好奇或畏懼，只是毫不在意地走自己的路，彷彿

有私事急著處理。

我提到過，當我喬裝時，使用中國墨條染頭髮。它並不是理想的染髮劑，墨色很容易沾在

我依照魯江樣式而綁的頭巾上。因此，我得時常補染我烏黑的辮子。不用說，做這項工作時，

我的手指也會沾到墨色。不過這並沒有什麼關係，因為我扮演的乞丐老母就是要越髒越好。我

時常把手放在薰黑的水壺底抹一抹，才能和鄉村婦女同胞的色彩比美。所以，墨色並不會引人注目。

有一次，當我在怒江流域的一座村莊乞討時，這個染色劑還惹出一場喜劇，雖然並不是很愉快的經驗。

我依照貧窮朝聖者的習慣，持誦著咒語，挨家挨戶乞討。一位好心的主婦叫我和雍殿進去用餐。她在我們碗裡倒了一些凝乳和糌粑。吃這種東西的習慣是用手把它們混合在一起。一時間，我把幾小時前才染髮的事忘得一乾二淨，毫不考慮地把手伸進碗裡，開始揉糌粑。

可是，到底是怎麼回事？怎麼變黑了？凝乳中出現烏黑的條紋，而且繼續擴散？……啊，我知道了！手指上的墨漬惹的禍。怎麼辦？

雍殿望了我一眼，立即了解我的窘境。這件事雖然可笑，卻很嚴重，可能會惹起難堪的詢問，進而洩漏我的身分。

「快吃！」喇嘛以低沉但命令式的聲調說。我努力照辦……但，實在很難吃！

「吃，快吃！」我那年輕的旅伴焦急地催促我。『內莫』（nemo，女主人）往我們這兒來了！」我閉著眼睛，急忙把碗裡的東西吞下。

我們穿過這座美麗的鄉村，向達隅（Dayul）的寺院前進。雖然上次和官員會面的結果很好，但是我一點也不想主動冒這種險。所以，既然知道有官員駐紮在達隅，我決定在夜晚通過此處。

這件事似乎很簡單。但是，由於我們並不了解這個地區，也沒有里程碑，加上黑暗的森林，實在很難控制速度而在選定的時間抵達寺院。早上，有些村民告訴我們說：「你們今天就可以趕到達隅了。」這是多麼含糊的訊息！我們應該加快腳步，還是悠閒漫走，才能在白天到達？我們猜不透。西藏人和大部分人——中國人除外——一樣，沒有準確的距離概念。中國人隨時隨地都可以告訴你從這裡到那裡還有多少里路。

由於害怕在天黑前走完森林出現在寺院前，白天有一部分時間，我們都隱藏在河流附近的樹下，吃喝玩樂。結果，寺院比我們想像的遠，我們在黑暗中走了很久才找到它。

我們一言不發地穿越伊甸園般的山谷，它在黑暗中顯得更神奇。我們竭力地想辨認出坐落於對岸的寺院建構，但徒勞無功。由於在路上耽擱過久，我們幾乎相信無法在天亮前抵達寺院。

隨著時間的流逝，我的焦慮也不斷升高。當我看到類似圍牆的白色形體出現在逐漸變寬的小徑上時，我非常緊張地繼續往前走。我們抵達一個被佛塔隔開的兩面經牆附近，周圍有許多除障幡旗。我們仍然看不到對岸有任何房舍。但是，我太熟悉西藏了，我很確定我們是在寺院前面。幾分鐘後，我們抵達寺院前橫跨河流的橋梁。我們知道我們不必過橋。雖然，怒江右岸除了主要的那條小徑通往杜瓦（Dowa）及其他地方之外，還有好幾條可走的小路。可是，我決定繼續走左岸，好完全避開寺院。

夜色相當清朗，星光閃爍的天空一點雲也沒有，但是我們仍然無法看到遠處。已經走了好

幾天的這條路，盡頭似乎是在第二座橋附近，我們對它一無所知。無論如何，沒有其他的通路出現，而我們又急著遠離寺院。

過了橋，我們發現自己走在處處有水流沖刷而過的石頭上。又走了一段距離，我很確定走錯路了。我們回頭，再過一次橋，但快到盡頭時，聽到一個很微弱的聲響，我們立刻躲到河流附近的一面牆後。我觀察了四周，天啊！我們竟然是在一個小庭院中！幾步路外，可能有人在睡覺，隨時會被吵醒而發現我們。

我們小心翼翼，靜悄悄地退出來，走回經牆尋找另一條路。但是，除了那兩座橋，似乎沒有其他的路徑。

我們不知如何是好。我們的消息可能是錯的，或者誤解了指引的方向，但是，我們沒有時間待在那裡推敲。我們必須趕緊離開寺院的範圍，先到任何可能的地方，即使我們明天還得再尋找正確的路，或被迫改變路線。

於是，雍殿出去偵察橋對岸的情況。終於，我隱約地看出位於山谷凹處寺院的白色輪廓。

這使我想起「甲格三木」（chagzam，鐵橋）③及上回的失敗……。在這非常的時刻，這種回憶一點樂趣也沒有。喇嘛腳下的橋板發出可怕的嘈雜聲；之後，一片沉默，直到喇嘛返回的聲音再度響起。我心想，不可能還沒有人被吵醒。軍人或僕人即將到來。我等待叫喊夜行人的聲音，命令他上前解釋為何此時在此處遊蕩。我更擔憂的是黑暗中的子彈，萬一其中一顆打中雍殿……

偵查的結果並不樂觀。他只看到一條小徑，由岸邊通到寺院；其他路徑的入口處可能位於建築物的後側。

不管結果如何，我們都不想冒險在寺院附近逗留。

雍殿製造的聲響，使我們更急於迅速離開。我們逃向先前走過的那座橋，過了河，步入石頭路，抵達一間建在樹下的小寺廟。路徑在此處一分為二。不知為什麼，我們往左邊爬上一條蜿蜒的小徑，抵達一座村莊。繼續往上爬到更高處時，我們迷失在灌溉渠和梯田的田野中。我們到底走往何處？……

雍殿再度把背包放在我身旁，獨自去偵察路況。我坐在崩石上，每動一下，就有碎石滑落山坡。一陣冷風吹來，我躲在背包之間打哆嗦。突然，一隻狗在我上方吠叫，並持續了好一陣子，使我原本緊繃的神經更加疲累。喇嘛是在那個方向嗎？他會找到路嗎？他並沒有回來。幾個小時過去了，我不斷地看我那隻小圓錶。他怎麼了？

遠處，有大石頭開始滾落……那是什麼？小型土崩，或是一場意外？……在黑暗之中，一小片黑影都足以使人分神滑落下去，摔在岩石上跌斷脖子，或淹死在河裡。我站起身來，準備去找那位年輕人。他去太久了，一定發生了什麼不妙的事。我走了幾步，被一片漆黑團團包圍。我怎麼找他？如果他在我走開時回來，只見遺棄的行李，而沒看到我的身影，一定會十分驚恐。再說，他或我能在黑暗中找到我們放下行李的地點嗎？如果沒人留守，該由誰負責向返回的人發出稀微的訊號呢？我還是應該繼續留守，但是，無法行動的焦慮折磨著我。

偵察員終於回來了。我猜對了。他跌倒了，隨著滾動的石頭滑落。幸好，他停在一塊小平台上，並閃過滾滾直落的一塊巨石。可想而知，死裡逃生後，他難免有些亢奮，然而，他最掛心的還是路的問題。他什麼都沒找到。這下子，事態可嚴重了。我們不能坐在這開放的山坡上，天一亮，四面八方都看得到我們。

我說，我們必須下去，必要的話，甚至回到寺院前的經牆。這樣一來，即使有人一大早看到我們也不會覺得奇怪，我們可以假裝是睡在寺院或附近。沒有其他辦法。我們再一次穿過村莊，但是，夜色已逐漸褪去。當我們抵達最後一間房舍時，天就矇矇亮了。

我們必須再走遠一點。若有人問我們從哪裡來，我們可以說是從寺院來的。我們唯一要弄清楚的是，我們走的這條路對不對。

雍殿讓我留下來靠坐在一塊田地的籬笆上，他獨自一人再往回走到農舍，敲了一戶人家的門。一位睡眼惺忪的男子由上層樓窗戶探頭出來。雍殿從他那裡得知，我們只要沿著昨晚度過一部分時間的地方繼續往上爬，就可以走到另一座村莊。

我很快地背起背包，第三度穿過這煩人的村落，雍殿則已是第五度了。我們盡量沉靜及快速地通過，心知最好還是避開居民。我兒子向他問路的那位男子，只能談及一位孤獨的朝聖喇嘛，因為他沒看到我。

抵達山頂時，我們發現數棟大房舍。其中一棟特別大，也蓋得特別好。這很可能是拉薩政府將藏東併入轄區之前，獨立治理小領土的小貴族宅邸。不過，這也有可能是拉薩官員的住

宅，他可能不是如我們聽說的住在寺院。

從此處，我們可以清楚地看到在我們下方的達隅寺院。一位婦人出現了，於是我虔誠地繞行佛塔，對朝聖者而言，這是展開一天最恰當的事。這裡有個交叉路口，但是我那年輕朋友沒看到它。他以為我之所以四處晃蕩是因為我在另一邊找不到路徑，因此他急著往他右上方的一條路尋去。我趕緊追上要告訴他，他正朝著與怒江相反的方向前進。但是，我追上他之前，一位男子攔住雍殿，以有禮但帶著讓我心寒的探究神情問了他好幾個問題，包括他的家鄉、旅程之類的問題。但是，讓我驚訝的是他並不看我。由於昨晚的疲憊和緊張，雍殿回答得很莽撞。

我幾乎快嚇死了！

我們發現走錯路了，腳下的路徑是朝昌都方向，而不是往左走。我們折回原路，但是，我們已經被看到了，而且，那位質疑詢問的村民知道我們走向哪一條路。

折騰了一整個晚上的結果，竟然是如此！

日出時，我們再次看到達隅寺──蒼翠綠林中的全白建築。我很害怕那人會去報告大人。

我招指計算了他走去寺院、晉見官員、騎士上馬及趕上我們所需的時間。這不需要太多時間。

然而，還沒有人出現在我們背後……不對，有個農民出現了！……他帶了一只袋子，他用走路的……官員不會派出背重物的人來追我們……他趕上我們，超過我們，不見了……。我們身後的小徑空曠無人。我們繼續走我們的路。

一陣鈴聲令我們大吃了一驚。來了一個騎馬的人。我挺直了背。我不想昏倒，但我覺得血

液離開了腦袋，四周都在旋轉、變黑。我勉強閃到路邊，以免被馬撞到。那人超越了我們；鈴聲越變越弱，越行越遠，最後終於消失了。

我們仍然離得不夠遠，但是，緊張的情緒及長時間跋涉使我們筋疲力竭。在路的下方，一大片自然的階地分布在山坡高處，一階一階往下直抵河流。

在早晨透紅的光線下，這些階地讓我聯想到仙境的花園。金黃色和紫色的秋葉閃耀在深綠色的樅樹之間，或散播在草地上，或撒落在細雪鋪蓋的大地上，織成帝王在覲見室從未見過的美妙地毯。

我告訴雍殿跟著我下去。我們迅速地煮了一壺茶，以驚人的好胃口吃了一些糌粑。情緒也許會使我疲倦，但絕不會讓我吃不下或睡不著。睡眠尤其重要。太陽現在已經出來了，讓我們覺得很暖和。

下午，我們繼續走，並抵達一處溫泉。西藏各地有不少溫泉，可是離開雲南後，我們一直都沒碰過。泡熱水澡的希望讓我非常興奮。在岩牆遮蔽下有個石頭堆砌成的簡陋澡盆，正是為了讓旅者享受溫泉浴而建造的。只要等到天黑，我就可放心地浸入水中，不必擔心偶爾路過的人看到我的膚色。

可想而知，當那一家子朝聖者——父親、母親及三個孩子——來到此處，並在我們附近紮營時，我是多麼懊惱！我十分確定，他們全都會坐在澡盆中，因為西藏人很喜歡自然的熱浴，而且，他們不需要像我一樣，等到天黑才享受這一大樂事。我只能泡在他們泡過的水中！雖然

120

這個人造澡盆盆底有泉水不斷冒出，滿溢的水流由特別建造的溝渠排出，我還是不喜歡這個想法。當然，一切都不出我所料。我告訴雍殿趕緊搶先去享受乾淨的水。他回來時報告，那位父親和三個兒子進入澡池，縮短了他的溫泉浴。

我只能耐心等待，而且等了很久。在寒冷地帶享受熱水浴的樂趣，使這四位西藏人待了一個多小時。夜色已經降臨了。一陣冷風使前景看來不妙，因為出浴時，我只有一條一呎見方的毛巾可擦乾身體。好事多磨，我又多等了一陣子，讓澡盆裡的水換過。但，我終於享受到溫泉了！入浴前，雍殿一再叮嚀我不要洗臉。此時，我的臉色幾乎已經變成道地的西藏鄉村婦女了。

＊＊＊

幾天後，在一個陽光燦爛的早晨，我們從容地在河岸走著，兩位穿著在家眾服飾的喇嘛從我們後面走來。他們詢問我們的家鄉及其他許多細節，其中一位還專注地盯著我看了很久。他們說，他們是替門工的首長做事的，為他帶信給駐在左頁的官員。

我們兩人都注意到其中一人看我的樣子，於是，我們開始設想最壞的情況。在這種處境下，任何人都會如此。也許，在我們離開門工後，有關我們的流言開始散播，最近才傳到首長耳裡，於是，他派遣這兩人通知他的同仁，命令他查明我們的身分。

先前幾次相會的不安很快就平息了，唯獨此番的恐懼持續不斷。將揭曉我們命運的左貢還很遠，而同樣的問題每天都在我們腦中縈迴不去：我們是走向最後的審判嗎？

我們又回復夜行，再度成為驚弓之鳥。某天早晨，我們遇到一群朝聖者，停下來寒暄幾句。依照慣例，雍殿和他們說話時，我慢慢地繼續往前走。當他趕上我時，我從來沒見過他如此驚恐。

「他們來自類烏齊，」他說，「誰曉得你和東格耶（Thobgyal）一起去那裡時，他們有沒有見過你？……你在那個地區相當有名。」

類烏齊是一間一度聲名遠播寺院的所在地，現在已經半荒廢了。在經由鐵橋進入禁區之後的一次西藏之旅中，我在那裡待過兩次。

我們的畏懼與時俱增。每當看到任何男、女朝聖團恰巧經過，就會打哆嗦，想到大禍即將臨頭。真的，我們一路上處於瘋狂的狀況。

在這種沉重的心情下，我們抵達怒江的一座橋，靠近一個叫做波忍（Porang）的大村莊。

「我們冒個險，」我對旅伴說，「在河流的這一邊，我們有碰見康區舊識的危險，因為這是他們前往卡卡坡的路線。而且，我們必須經過左貢，那些喇嘛可能已經在那裡談論我們了，即使他們還沒奉命追捕。這裡有一座橋，而西藏的橋並不多，這表示另一邊有某條重要的小徑。讓我們試試看，抵達那裡後再想辦法。」

因此，我們過了橋，勇敢地爬上橋後的小徑，完全不知道它將把我們帶往何處。

那晚，我們在一棟孤立的農舍過夜。第二天早上，繼續穿越原始的森林，經過了拉山口（Ra Pass）。農舍的人告訴我們，山口後的地區，除了少數幾位遊牧者之外，沒有人居住。遊牧者在兩座高山之間的谷地上放牧。

好運把我們帶到牧牛者的營地附近。他們送給我們一些酥油和糌粑，但是不允許我們睡在他們的小屋中。他們總共聚集了大約四十位武裝男子。我猜，他們可能正在籌備一次搶劫行動，自然不希望在陌生旅人面前討論計畫。我們到附近其他營地乞食，得到不少乳酪、酥油及糌粑。結束在野外度過的一夜，我們又出發了，背包沉重了許多，心也篤定了不少——起碼飢餓不會迫在眉睫！

我們經過的地區毫無怒江流域的迷人魅力，不但較冷而且常常光禿一片，很難找到路徑。

早上，從遊牧者的營地出發後，我們越過了一灣清澈的河流，爬上一條陡峭的小徑，就迷路了。當一些眼尖的牧牛者發現山坡上的我們時，我們已經遊蕩了兩小時。他們驅趕牛群遠離營地，看起來幾乎就在我們下面，其實隔了相當遠的距離。他們的呼聲隱約、模糊地傳來。起初我們不知道他們是在叫我們，豎耳傾聽片刻，終於了解一些語句。原來，我們必須折回，然後往上走④。

從朋山口（Pang la）開始，是綿延無盡的下行路，穿越森林通往牧牛者夏季居住的大岩洞。夏季時，附近的山溪水流盈盈，此時卻呈乾涸狀態。雖然這些寬敞的岩洞相當有吸引力，但基於缺水的緣故，我們還是繼續往前走。黃昏時，我們抵達更下方一座只有三間農舍的小村

落。出來審查並詢問我們的牲口及行李的這些人，表情看來並不令人安心。不過，儘管他們是相當粗魯的一群，後來卻待我們相當不錯。

晚上，我們和他們一起坐在火堆旁邊。其中幾位談起拉薩，意外地說出「不佾」（外國人）這個可怕的字眼。他們從到過拉薩或中國的親友那兒得知「不佾」的存在，但是自己從未見過他們或到過他們的國家。雍殿吹噓他在藏北見過兩個。至於我，則謙虛地承認連一個也沒見過！

兩天後，從一座沙土色山丘的頂端，我們發現下方幾里處有一條細長、閃亮的緞帶。這就是怒江——薩爾溫江的上游。

我們聽說這地區有個叫做察瓦（Tsawa）的地方，當地有一條橫跨兩岸的纜索可渡河。由於這條偏僻小徑的旅客很少，渡運人又住在離河很遠的地方，只有在被告知不少人想渡河時，他才會過來。像我們這種可憐的零星旅客，若不是幸運地碰到一位喇嘛在我們才做過客的那家農舍做完法事，帶著十多位信徒要回怒江對岸的寺院，可能要在纜索前苦等好幾個星期。

壓根沒想到，我們只在紅色岩石間的隱蔽處等待了一天。四周景色如畫，天氣清朗溫和。

吊在纜索上渡河，對我們來說並不是新鮮事。我們已經在其他地方體驗過了。但是，在其他地方，渡客的纜索有兩條，來去各一條。渡客由高處快速滑下低處，宛如乘坐雲霄飛車。

然而，此處只用一條纜索，兩端綁在兩岸高度相同的柱子上，而且纜索鬆弛的程度很嚇人。

只有非常強壯的鄉人敢獨自一人過河，因為單靠腕力由纜索鬆垂的底端爬上去，需要相當高超的技術。所以，大部分人都是由渡運人拖拉上去，牲畜及行李也不例外。

輪到我時，一名西藏女孩和我被粗布條綁在一起，繫在一個木鉤上，這個木鉤將在皮製纜索上滑動。綁好後，我們就像兩個可憐的木偶，被推送到空中。

不到一分鐘，我們就在纜索垂度的中央，於是，對岸的渡運人開始拖引。他們每猛拉一下長索，我們就在空中跳一回踏空舞，難受之至。

就這樣過了一小段時間，我們突然感到一陣震動，聽到下面傳來飛濺聲；然後，全速滑回弧形纜索的凹處。

拖引的纜索斷了！

意外並未危及我們的生命。他們會過來繫牢正由水中打撈出來的纜索。但是，我們可能會受不了眩暈，因為我們就掛在急流上方八、九十公尺的高度。

我們被捆綁的方式，對意識清醒、身體直立、兩手能抓緊鉤下布條的人來說，是相當安全的。我的神經很強韌，應該可以支撐好幾個小時。

可是，我的難友行嗎？她的臉色相當蒼白，充滿驚恐的眼睛一直盯著粗布條繫在鉤子上的那一點。

「你怎麼了？」我說。「我已經呼喚我的『雜威喇嘛』⑤來保護我們了。你不必害怕。」

她輕輕地朝上面的鉤子點了點頭。「布條鬆了……」她顫抖地說。

布條鬆了？……那麼，我們豈不是會掉入又急又深的河裡嗎？……像我們這樣被緊綁著，游泳是不可能的事。即使我能掙脫束縛，並拖著那女孩游一會兒，峽谷中也沒有可供上岸的地方，河流流經之處盡是巨大的岩壁。我仔細地觀察了布結，但看不出有任何不對勁之處。

「把眼睛閉起來，」我告訴那女孩，「你頭暈了！什麼也沒鬆掉，我很安全。」

「布條鬆了。」她重複，語氣很確定，我不禁也開始懷疑。這位西藏小姑娘渡河的經驗比我豐富，她自然比我更了解布結、布條及鉤子這一類的事。

所以，這只是時間問題。這些人會在所有的布結都鬆掉之前，修復拖引的纜索，把我們拉到岸邊嗎？這可說是打賭的好題材。我想了一下，內心暗笑。渡運人的工作速率，緩慢地令人煩躁。其中一人終於朝我們這裡來了，他四肢攀在上方，彷彿在天花板上行走的蒼蠅。我們又在搖晃了，比剛才更厲害。

「她說布條上的結鬆了。」他一靠近我就這麼告訴他。

「喇嘛千諾⑥！」他驚喊，並往結的方向匆匆看了一下。「我看不清楚，」他說，「我希望它能撐到你們到達岸上。」

他希望！……

「喇嘛千諾⑥！」他驚喊，並往結的方向匆匆看了一下。

天啊！我也「希望」如此。

他又離去了，手腳並用，就像來時一般。當他重新加入夥伴時，他們又開始拖引我們上岸。這一結禁得起這番急急拉猛扯嗎？我們繼續「希望」它們承受得了。

終於，我們安全地降落在突出懸崖的一塊岩石上。五、六位婦女拉穩我們，大呼小叫地表達對我們的同情。把我們綁在一起的渡運人確定結沒有鬆弛後，大聲責怪那女孩引起一場驚嚇。經過這一番折磨，可憐的小姑娘實在不需要這番指責。她變得歇斯底里，不可遏止地低泣和顫抖。真是一幅混亂的畫面。

雍殿利用這騷亂的場面為他年邁的母親懇求：「經歷了吊在纜索上的驚嚇和折磨，她需要一頓好餐以恢復精神。」現場所有的人都非常慷慨，我們帶著充分的新補給品上路。

＊＊＊

我發覺我那魯江風格的頭巾，變得相當引人注意。我們離綁這種頭飾的地區已經相當遠了，看起來反而顯眼。人們開始詢問我的家鄉是哪裡。在察瓦渡過怒江的那一天，留宿我們的那戶農舍女主人及其他人，以令人難堪的眼光，不斷觀察我的髮型和頭巾的樣式。總之，我需要一頂藏式的帽子。但是，沿途村莊都買不到，鄉村男女大都不戴帽子。那頂西藏各地都有人戴、式樣簡單的康區女帽，該出場亮相了。我一戴上它，所有的問題及好奇的眼光都消失了。在隨後的一場風險中，也讓我十分慶幸能擁有它。當時的我正在穿越冰河和白雪皚皚的高原山口，卻突然遭遇大風雪，這頂謙卑的襯毛女帽保暖了我的頭部和耳朵，使我免除了冰霜和冷風的侵襲。

誰還能懷疑它是「送來」給我的？如同我在森林撿到它那天的感覺。我時常問雍殿這個問題，兩人都以微笑作答。然而，在經歷過它給予我的各種保護後，我不能不更加深信它是某位無形友人「送來」給我的。

總之，我喜歡這麼想。

現在，我們來到一個人口比較多的地區。全部低地都已開墾，山丘高地則完全荒蕪。我們的路就鋪陳在切割怒江流域的多座小山脊上。每天，我們都得爬上、爬下好幾千呎，有時甚至在一天之內上下兩次。

另一種新的狀況使我深感不安。我們聽說拉薩政府派遣了許多官員到偏遠地區建立新的稅收系統。這些官員在全國各地走動，招募許多地方侍從，各個都比雇主更好追究、更加自大，對我們真的很不利。我們幾乎把所有的時間都花在如何避免這種不利遇會的討論上。總之，抵達波密──我們決定經此到拉薩──似乎並不容易。我們有兩條路可選，一是到桑戛曲宗（Sangmachöszong）⑦，二是往北經由塞坡康山口（Sepo Khang Pass）走曲折、較遠的那條路。

但是，桑戛曲宗有位官員的宅邸；另一條路上則據聞有一些西藏財政特派員在烏貝斯（Ubes）附近走動。要避開坐在家中的那位紳士，似乎比避開他的同仁容易；我們可能會在路上無意中碰見後者。根據這個理由我應該走第一條路，省卻繞行山脊的長途跋涉。然而，我知道一些外國人去過桑嘎曲宗，但我從未聽聞有任何外國人經過塞坡康山口及鄰近地區。這又使我偏好選擇後者。

在西藏這類鮮為人知的國度，盡可能走尚未被走過的路，似乎比較妥當。

總而言之，在悠村（Yu）過了一夜，往上攀登通往桑嘎曲宗和藍卡宗（Lankazong）交叉口的山道時，我仍未下定決心。夜色來臨時，我們還在穿越溪流結了一層厚冰的寒冷山坡。幸好，我們發現在離路稍遠處，有一個棄置的遊牧者營地。我們在其中一間小屋過夜，睡在熊熊的火堆旁，打算明早再通過山口。傍晚開始咆哮的一場大風雪，徹夜肆虐。黑暗中的我們找不到通往村莊的路，但是，我們知道村莊就在附近，因為有狗吠聲。

由於風勢強勁，我們無法打開背包，取出帳棚毯子蓋在身上。我們蹲著發抖，直到天亮時，風勢才逐漸減弱。我們發現離村莊才不到半小時的路程，通往桑嘎曲宗那條路就經過附近的峽谷。

現在，我們必須做決定了。我再度投了怒江一票。我對這個地區及其住民相當感興趣，不想錯過豐富見識的機會，即使因此得延長行程也不在乎。至於烏貝斯的大人，我願意冒險。

走怒江的右岸，使我們成為道地的西藏旅行者。我們不必再隱藏在森林中；相反地，在村莊逐巡成為一大樂趣。每次在村莊留宿時，我們整晚都和村民在一起，密切地觀察他們的習俗，聽他們談論西藏的種種時事。除了他們認定的農民同胞之外，沒有其他旅者可搜集到和我

一樣豐富的第一手觀察資料。

如此的生活不可能沒有奇遇，而且往往是最出乎意料的。幾乎每天都有新奇的事件，不論是愉快的或不愉快的，它們都充滿了幽默。我在這個地區蒐集的樂事足以讓我回味好幾年，根本無法一一敘述。但是，我可以列舉幾件，讓讀者體會一下西藏的鄉村生活。

有一天早上，當我跪在河邊的鵝卵石上，用木碗裝水時，聽到背後傳來人聲。

「喇嘛，你從哪兒來的？」

我轉過頭，看到一位農民走近我兒子。他們交談的內容，不外乎那幾句例常的話：「你的家鄉在哪裡？你要去哪裡？你有東西要賣嗎？」

但是，這一次，在得到答案滿足了好奇心之後，那人並沒有離去。沉默了幾秒鐘，他吐了口痰，然後又開口說道：

「喇嘛，你知道怎麼卜卦嗎？」

好啊！又是一個要卜卦的！我們時常在卜卦，但，我們也不能抱怨，先知的角色雖然單調，卻能帶來實用的利益，並巧妙地掩飾我們的身分。

雍殿容許自己接受懇求。是的，他知道「默」的技藝，但是他沒有時間，他急著要趕路⋯⋯這位農民堅持說明狀況：「三天前，我的一隻牛走失了。我們到處都找不到。牠是掉到懸崖底下了？還是被偷走了？」

他歎了一口氣，壓低聲音，繼續說道：「河另一邊的人是可惡的土匪。」

我心想，「河另一邊的人」對他們對岸的同胞可能也有同樣的看法。而且，兩邊的人可能都有充分的理由抱持他們的看法。

「他們有可能把我的牛殺了，剝了來吃……」那人繼續說道：「喇嘛，請你卜一個卦！告訴我，我的牛怎麼了、是不是還找得回來……我現在沒有東西供養你，但是，如果你到我家來，我會給你和你母親一些東西吃，你們今天晚上還可以睡那裡。」

我是母親。這個地區的人眼光真犀利！對他們說假話是沒有用的。他們編造了許多關於我們的美妙故事，我們自己都捏造不出來呢！

像我們這樣沿途托缽的朝聖者，從不會拒絕這種邀請。我不想引起任何疑心，尤其是我已經聽說有兩位官員在這個地區的村莊做人口普查。

我示意雍殿接受這人的提議。他卸下行李，把它放在一塊平坦的石頭上，以施恩的口吻說道：「既然如此，我想我只好答應你的要求，因為喇嘛必須顯示慈心。」

接著，他又說了許多訓誨的詞句，然後，儀式正式開始。我的旅伴口中喃喃唸著盡量簡短的咒語，雙手數了又數他的念珠。我知道他在想什麼。他在問他自己：「這隻不幸的牛會在哪裡？我對這一無所知。然而，這並不是問題。我要對這位可憐的農民說什麼最恰當？」

這位西藏老人蹲在那兒，沉默、專注地等待命運的判決。終於，卦象揭曉了。

「你的牛還沒被吃掉，」喇嘛說，「牠仍然活著；不過，有發生意外的危險。如果你立刻開始尋找，往河的下游去，將會找到牠；但是，一切都看你的機智反應。」

最後幾句含糊的話，預留了許多不同解釋的空間。先知絕對不能太精確。我們不久就會得到有趣的印證。

老農民多少有了信心，仔細地描述他的住所。他說，我們會在河岸找到他的家。我們開始往上游前進，他則焦急地往下游方向走去。大約半小時後，我們看到了他所指示的房舍。我們開始往上游前進

任何畫家都會在這間農舍發現風景畫的好題材。它背倚高聳的灰黑色岩石，坐落於一片金黃色樹葉的森林中；前有水位低迷、冬寒十足的薩爾溫江，透明、平靜的水面上浮著扇形薄冰片。我相信沒有任何白人旅者看過這條江的這種迷人姿態，它蜿蜒在樸實、巨大的峭壁間，峭壁的頂峰指向開闊的天空。

我會很樂意在太陽曬得暖暖的石頭上休息，享受四周的美景、時光的緩緩流逝，以及旅行至此的陶然。但是，這不是沉迷於幻想的時候。我所扮演的老乞婆角色，和詩情畫意不怎麼相稱。

在雍殿呼叫下，幾位婦女出現在黏土屋的平頂屋簷上。她們不太相信雍殿和這家主人會面及接受邀約的故事。然而，經過一番冗長的解釋，她們還是被說服了。首先，我們被引進前庭；接著，重新審查我們的面貌、問完其他問題後，我們終於被允許爬上樓，移步至家居頂樓陽台，底層則是牲口棚。

她們給了雍殿一塊破舊的坐墊，至於我這年邁、無用的母親，直接坐在地上就可以了。我們必須告訴這些婦女，我們已經去過或打算要去（當然大部分是不實在的）的聖地名稱，並保

證我們沒有東西可賣，我們連一條毯子也沒有（這其實也是真話）。

此時的天氣很好，但相當冷，一動也不動地坐在室外一陣子後，我開始渾身抖顫。至於我的女主人，她們似乎一點也沒感覺到北風刮起。為了工作方便，她們把右手臂伸出羊皮襖──她們身上唯一的衣服，腰部綁著腰帶，露出從來沒洗過的乳房！

大約過了兩小時後，事情有了進展。一家之主出現了，前面趕的是找到的牛。農舍一片興奮。

「哎呀，喇嘛，」老農夫一踏入屋頂陽台就叫道，「你真是大神通！你說的話全都應驗了，一點也沒錯。那隻牛果然是在很危險的狀況。她困在被山崩土石切斷的窄道上，既不能往前走，也不能往回走，更沒辦法往上爬到峭壁頂端……我好不容易才把她救出來。就像你說的……是啊，你真的是一位高明的神通喇嘛！」

我們也很高興有這場意外的勝利。他們可能會煮一頓美好晚餐，慶祝牛的失而復得，並供養帶來這快樂結局的喇嘛。一位婦女端了茶來，那鹹鹹的西藏酥油茶，還有湯──其實應該說是飲料，但足以讓疲憊不堪的旅者恢復精神！一袋糌粑放在我們身旁，讓我們隨意取用。我盡興地吃個痛快。

我們的主人仍然充滿了心思。他問雍殿：「喇嘛，你識字嗎？」

「當然，」後者驕傲地回答，「我能讀，也能寫。」

「啊呀！你真是有學問。也許你是一位『格西』（gaishes，佛教哲學和文學博士）。我想你

「可能是。」

他站起身，走入祈禱室兼儲藏室——西藏農舍常見的格局，取出一本厚重的典籍，極其恭敬地放在雍殿面前的矮几上。

「喇嘛，」他說，「請看看這本書。它能帶給誦讀的人最為殊勝的加持和各種福報。請你為我的利益朗誦它。」

雍殿以困擾的眼光望了我一下。我們碰到麻煩了！他對這項工作不感興趣。他累了，需要休息和睡眠。然而，老農懇求地望著他，他必需有所回應。

「這是很厚的一本書，」他說，「要好幾天才讀得完，而我明天就要離開了。可是，我可以為它『開口』⑧。這種加持力也是很有效的。」

這在西藏是通行的，沒有人能反對。於是，開口的儀式展開了，香也燒了，我們的碗裡也倒了新煮的茶。開始大聲讀誦前，雍殿命令我：「母親，持誦度母讚⑨！」

我順從地唱誦和我兒子所唸字句無關的禮讚文，目的只不過是讓那些婦女無法以各種問題來煩我。為了免除我陷入冗長無益之閒談的疲憊中，這年輕人習慣下這類命令；否則，我的口音和遣詞用字可能會引起村民的好奇。

聽到我們的聲音，一些鄰居過來探個究竟，不斷點頭表示理解和讚許。我至少唸了二十遍度母讚和大約五百遍「嘉卓」（Kyapdo，皈依禮拜）⑩。我所複誦的文詞意義，使我摒除雜念。

「為獲得無上正覺，為免於恐懼與痛苦，將心轉向智慧！」

我陷入沉思，禮讚文喃喃聲停住了。喇嘛注意到了，轉頭望著我，大聲唸道：

「如同虛空之雲，形成又消逝，既無升起之處，亦無去處，亦無住處，一切法皆依因緣而顯，無所住⋯⋯一切合和之本質悉皆無常，稍縱即逝。」

隆，雖然他們一個字也聽不懂。真是奇怪的國度、奇怪的人民！

主事喇嘛讀誦經論的威嚴聲調，把我從幻境喚回，回復持咒的工作。這次，我持誦的是

「唵嘛呢叭彌吽」！我的耳朵嗡嗡作響。我覺得筋疲力竭。要是能去睡覺多好！

夜晚來臨了。我們已經誦讀、持咒了好幾小時。大家長又出現了，帶了一盤大麥和一碗清水，放在書旁邊。

「喇嘛，」他又開始了，「現在光線不夠，不能再讀了。我乞求你加持我的房舍和財物，讓它們興盛，並為我們加持聖水，讓我們不再生病。」

他真的是沒完沒了！尋獲牛隻使他盲目崇拜雍殿的神通力。話說回來，在西藏，對喇嘛的信心總是以禮物來表達，而且和信心的程度成正比。剛從牧場趕回來的牛隻數目顯示，這位老農夫相當富有。無疑地，我們上路前將會得到很多食物，再加上一些錢幣。

從我旅伴的表情，我知道他有了玩笑的心情，暗自歡喜地等著那筆意外之財。

瞧瞧他那模樣！像大主教般嚴肅地巡視各個房間，一邊唸誦加持文。有時，他稍做停頓。

我知道在這短短的沉默當中，他真誠地在為主人的物質和精神福利祈禱，因為即使他覺得這位老農輕信神通是很好笑的事，他仍然是個篤信宗教的密宗僧侶。巡視完家宅，老農夫又指向畜舍。畜舍的範圍很大，而且從未清掃過，在污泥中繞行，顯然不是這位僧侶內心喜樂之事。這場鬧劇再也不好玩了。他把穀粒撒在牲口的頭上，綿羊和山羊報以吃驚的眼神，馬匹昂頭嘶叫，牛群則無動於衷，彷彿對宗教儀式不屑一顧。

然後，認為已完成任務的喇嘛轉身走向樓梯，開始往上爬。但是，隨行持香的老農立即趕上前，伸手抓住雍殿的一隻腳踝，告訴他說豬還沒得到加持。他必須再下去一次。不幸的喇嘛盡快完成臭味四溢的豬欄任務，當他生氣地把穀粒丟在牠們身上時，豬群發出極為古怪的聲音。終於，他拖著泥濘的鞋和濕冷的腳回到屋頂。現在，輪到人了！依正統儀式先加持水，然後，由父親領頭，全家人一一趨前，以手掌領受幾滴加持水，把水喝下後，再以濕潤的掌心摸頭。鄰居也加入了行列。

加持的儀式總算圓滿了，可以吃晚餐了。送來的只是沒有加肉的蕁麻乾湯，這和我們預期的盛宴相差太遠了，同時也是明天離去時的餞贈不會太豐富的預兆，也許只有一點湯而已。不過也難說，西藏鄉下人的觀念有時很奇怪。我對於明天到底會不會得到布施的關切，自覺好笑。自從扮演窮苦的流浪者以來，我已經有了乞丐的心態！但是，我們的行乞不只是一種消遣。它有嚴肅的一面，因為獲得的布施豐富了我們的旅行袋，免除購買食物而暴露軟囊並不羞澀，有助我們隱匿身分。

終於，他們放我們去睡覺。我們使用房間的地上擺了塊破布袋，只有毛巾大小，顯然就是我的床！雍殿的僧伽身分享受到比較好的待遇，他有一塊破舊的地毯，使他膝蓋以上的部分不會接觸到地面，腳的部分就不重要了。西藏社會的下層人物，總是像狗一樣蜷曲著身體睡覺，幾乎縮成一團球。他們從未擁有如身體般長的地毯或墊子。伸展全身睡覺被視為與「社會地位」有關的奢侈。

我解開腰帶後躺下入睡。在西藏，窮人睡覺時不脫衣服，尤其是旅途借宿陌生人家中時。我兒子也進來了。他的睡前準備和我一樣簡單，沒兩下就已在他那塊地毯上躺平。我們才剛進入夢鄉，又被響聲和亮光吵醒。

可是，我們真的醒了嗎？從半閉的眼睛所看到的景觀，讓我們懷疑。我們睡的房間，是兩個女兒和一個女傭睡的地方。她們三人剛才一起進來，丟了一些樹脂木屑到中間的火爐（蠟燭和油燈在此地聞所未聞），藉以照明。我看到她們解開腰帶，抖落烏黑手臂上的袖子，這裡拖一下、那裡拉一下，把油膩、褪毛的羊皮褲當作床墊兼毯子。她們動來動去，喋喋不休，銀項鍊在赤裸的乳房上碰得清脆響。原本閃亮的火焰，在一陣舞動後黯淡下來，變成泛紅的餘燼，在她們周圍形成奇異的光圈。她們看起來像是準備赴午夜聚會的三位年輕女巫。

在天色轉為魚肚白前，我用手肘輕輕推醒雍殿。我們必須在光線足以讓別人注意到我們太多細節前穿戴完畢。至於我來說，還得用我們唯一的鍋子底端的黑漬，抹黑臉龐，以免潔白的膚色嚇著本地人。然後，我必須把裝著金銀、地圖、溫度計、小指南針、手錶及其他不能被發

覺物品的內帶，妥當地藏在衣服內。

我們剛弄好，女主人就出現了。她叫醒她的女兒和女佣，重新點上火，把昨天剩下的湯放在火爐上溫熱，過了幾分鐘後，邀請我們拿出碗來分取剩湯。昨晚我們沒洗碗。西藏鄉下人沒有這種習慣。每個人都有自己專用的碗，從不借人。每次用完，就用舌頭仔細舔乾淨，這就是洗碗的程序。可憐的我！我不擅長舔碗的藝術，碗內還沾了一層已在夜間結凍的茶湯。但是，我必須撫平抗議的神經、嚥下那噁心的東西，因為旅途的成敗取決於此。我閉著眼睛，喝完那碗比昨夜更噁心的湯，因為添加的水使它的味道變得更差。

我們的行李很快就綁好了。禮物仍然不見蹤影。我以打趣的眼光看了一下狼狽的喇嘛。他毫不吝嗇地施予這一家人許多加持、持誦了好多偈文，並做了各種正式的僧侶服務。但是，再拖延也沒用。全家人要求喇嘛用手摸頭再加持一次。我猜想得到，雍殿會很樂意在那老守財奴的亂髮上，狠狠地敲一下。

我們再度走下樓梯，馬匹好奇地看著我們經過，山羊古怪、邪惡的眼光似乎在嘲諷沮喪的喇嘛，牛則保持一貫的平靜。剛走出視線和聽力的範圍，雍殿突然回過頭，朝那老農夫的方向做了一些神祕的手勢，然後大聲叫道：

「啊，你這惡棍、卑鄙的騙子，我為你辛苦了一整天！……要我再下去加持豬，真可惡！我收回我所有的加持，你這吝嗇的老守財奴！但願你的綿羊背上永遠長不出毛、你的牛不會繁殖、你的果樹不會結果！」

他那半做作的憤慨，實在很滑稽。畢竟，我的旅伴是真正的喇嘛，他被詐取了應得的報酬。但是，他自己也無法抗拒此事可笑的一面，我們兩人面對著冬日景觀的薩爾溫江放聲大笑。江水流過鵝卵石河床時，似乎也在歡唱：「這就是西藏美好鄉村的現實。我富於冒險精神的小陌生人，你們還會見識到更多這類的事！」

當天，在越過另一個山口後，我們接近了這令人憂懼的烏貝斯。我們拖到黃昏時才經過村子。當一簇房子——包括我們認為睡著大人物的那一間——拋在身後時，我們才在山坡上一處狹窄的罅隙（夏季溪流的乾涸河床）中稍事休息。

破曉時，第一道曙光揭露了一棟裝飾繁複的建築，那無疑是官員的住宅。由於時間還早，我們很幸運地沒碰見任何人。

我們快步疾行，太陽升起時，已離開那危險的地點兩哩遠了。我們高興地慶賀彼此成功脫險。

下午，當我們仍然沉浸在愉悅的心情中時，有人告訴我們，那位大人於三天前由烏貝斯動身至前方的一座村莊。

晚上，我們繼續趕路，直到穿越那座村莊才停止休息。這一次，我們很確定麻煩已經過去了。我們在亂石和荊棘叢中快樂地睡去。隔天一早，走了大約十分鐘後，我們抵達一棟坐落於山凹處的大房子。大約有三十四匹拴在外面。村民已經開始帶著稻穀、牧草、酥油、肉食等物品到來。

原來，「這」才是大人新蓋的官邸！一名高大健壯的僕役長，指揮底下的人把村民帶來的東西拿進去。他攔下雍殿，問過話後──似乎永無止境──他吩咐底下的人給我們茶和糌粑。

我們無法拒絕這仁慈的布施。像我們這樣的乞丐，只能深感慶幸。我們假裝很高興，坐在廚房的梯階上，和鄉紳的僕從有說有笑的；其實，我們心裡恨不得溜之大吉！

為了掩飾身分而扮演的角色，有時相當累人，甚至非常困難──即使是我現在所過的生活。在西藏這樣的國家，一切事情都看在大眾眼裡，即使是最私人的瑣事也是如此，所以，我被迫模仿一些我自己都覺得難堪的習俗。幸好，在旅途中，我們不時經過無人煙的地帶，這種自由讓我緊繃的神經多少得到舒展。起碼，我能避免貧困的主人好意供給的湯，那難以名狀的湯，我們必須帶著笑容吞下去，以免引起他們的疑心和批評。只有一回，我違反了乞丐吃什麼都好吃的慣例和態度。那一天……

天快黑時，我們來到一座小村莊。天氣非常寒冷，卻又找不到可過夜的隱蔽之處。接連被好幾戶人家拒絕之後，一位婦人為我們敞開她那搖搖欲墜的門。我們進入她那破舊無比的房屋，爐子上生著火，帶給這嚴寒的天氣一點溫暖。不久後，這位婦人的丈夫回來了，從破舊的袋子中取出一小把糌粑。我們心想，這些連自己都沒東西吃的人，不可能供應我們晚餐。雍殿讚美一位假想的族長慷慨地施予他一盧比，而後表示如果村子裡有供應的話，他想買肉。

「我知道一個好地方！」我們的主人立刻回答，他已經聞到意外的肉香了。從蹲伏的角落，我發言堅持必須買好肉。大部分西藏人不在意吃病死的動物或已腐爛的肉。

「不要帶回來病死動物的肉，或已經腐爛的肉。」我說。

「不會的，不會的！」他說，「我知道怎麼辦。你們會有好東西的。」

由於村子不大，大約十分鐘後，農民就回來了。

「瞧！」他很得意地說，一邊從羊皮襖裡拿出一大包東西。

那是什麼東西？……房間裡只有餘燼的微弱火光，我什麼都看不清楚……他似乎在打開什麼，也許是包裹食物的布巾。

呃！……一股腥臭充滿了房間，彷彿是藏屍間的臭味。噁心死了！

「哦！」雍殿努力掩飾他的噁心，但聲音仍然有些顫抖。「哦，是胃！」

現在我明白了。西藏人殺牲口時，有把腎臟、心臟、肝臟及腸子包在胃裡的恐怖習慣，然後像袋子一樣地縫起來，讓內容物在裡面腐爛幾天，幾個禮拜，或甚至更久。

「是啊，是胃！」購買者重複道，他的聲音也有些顫抖，因為喜悅的緣故。他的眼睛一直盯著打開的袋子。「滿滿的，」他興奮地說，「相當滿！啊，好滿哦！」

他把那恐怖的東西放在地上，把手伸入裡面，掏出膠黏的內臟。這時，睡在一堆破布上的三個孩子全都醒了，蹲在他們父親面前，以貪婪的眼神熱切地盯著他看。

「是……是的，是胃！」雍殿重複，滿懷著驚恐。

「這兒，老媽媽，這兒有鍋子，」那婦人好意地對我說，「你可以煮晚餐吃了。」

什麼！要我處理那骯髒的東西？我趕緊低聲對我兒子說：「告訴他們我病了。」

「怎麼每次我們碰到麻煩，總是輪到你生病。」雍殿不禁輕聲抱怨。可是，他有的是辦法。這時，他已恢復沉靜。

「老媽媽人不舒服，」他說，「這樣好不好？你們自己煮一些『茶巴』（tupa，濃湯），我要大家一起分享。」這對夫婦不用等待第二次邀請。幾個小鬼心知將有一頓好餐，睡意全無，靜靜地坐在火堆旁等待。主婦拿了菜刀和一塊木頭做的破舊砧板，把那一堆腐肉切成一小塊一小塊的。每當碎塊掉到地上，這些孩子就像小狗般，撿起來生吃。

這一鍋腥臭的湯終於煮滾了，她丟了一點大麥進去。晚餐終於準備好了。

「老媽媽，吃一點，這會對你很好。」這對夫婦說道。我躺在角落，呻吟作答。

「讓她睡好了。」雍殿說。

他自己則脫不了身。花了一盧比買肉的「阿爾糾巴」卻不吃它，是前所未聞的。若是如此，這件事明天必定會傳遍整座村莊。他必須吞下一整碗異臭難聞的湯液，不過，他也只能做到如此。接著，他表示他也覺得不太舒服。對他的反應，我一點也不覺得奇怪。其他人則繼續享受那鍋湯，默默地舔著舌頭，臣服於這意外饗宴的樂趣。當我向睡意投降時，這家人仍然大聲咀嚼著眼中的美食。

我們一路穿越過更多的山陵及谷地，經過無數寺院，和更多村民坐下閒聊。在路上還碰見了兩位大人，其中一位贈送我們極為有用的食物。就這樣，我們一路往塞坡康的方向行去。

在一個山口的山腳下，又一件神祕不可測的事件發生在我們身上。如此的事件有時會使西

藏旅者不知所措。經過長途的跋涉，我們來到一座峽谷，一條清澈的溪流流向不見蹤跡的薩爾

溫江——最後一次，我們向它行去。

這時才中午而已，我們還可以再走幾小時，並不想在村舍裡浪費一整個下午。我們已經聽

說，即使在天亮前出發，要在一天內越過那座山脊也是不可能的，勢必得在山上過夜。因此，

我們認為繼續上路比較明智。如果天氣太冷不能紮營，可以徹夜行走，就像以往那樣。但是，

在踏上長途旅程前，我想好好吃一頓。我們的腳邊正好有水，何況，不知道何時才能再遇到水

源。雍殿很高興地同意暫停休息。我們一到河邊，就卸下背上的重擔擺在圓石上。我的旅伴用

我從田野那頭的幾棵樹下撿來的小樹枝生火。

我注意到河的對岸有位小男孩，他過橋跑向雍殿，在雍殿面前行三頂禮，如同西藏人對待

大喇嘛一般。我們兩人都愣住了。這孩子為什麼會向一位平凡的乞食朝聖者行這種大禮？我們

還來不及問他什麼，他就開口了。

「我祖父生病了。」他說，「他告訴我們全家人說，今天早上有一位喇嘛會從那座山陵下

來，在河床乾燥的這一頭煮茶，他要見這位喇嘛。打從太陽升起，我們兄弟就輪流在橋頭看

守，等著邀請這位喇嘛去我們家。現在，您已經到了，請跟我來。」

「你祖父等的人並不是我兒子。」我告訴這位男孩，「我們是從遠方來的人，你祖父並不認

識我們。」

「他說這位喇嘛會在石頭地上煮茶。」這小孩堅持道。由於我們沒有答應他的要求，他又

回到河的對岸，消失在田野的籬笆間。

我們才剛開始喝茶，那男孩又出現了，這次有一位年輕的僧侶陪同。

「喇嘛，」後者對雍殿說，「請發慈悲，來探望我父親。他病得很厲害，他說他就要死了，只等待一位今天到來的喇嘛，他是唯一能指引他往生樂土的人。他告訴我們全家人說，您今天早上會從山上下來，在河邊的石頭上煮茶。一切就像他所說的那樣。所以，請您發發慈悲到我家一趟。」

雍殿和我都不知道如何看待這件怪事。我們堅持道，病人等待的是他認識的喇嘛，基於某種理由期盼他會經過這條路。然而，見到僧侶開始哭泣，我建議我兒子去探望那位生病的村民。所以，他答應一用完餐就去。

男孩和那位年輕的僧侶——據我了解，是男孩的叔叔——先回去報告狀況。我注意到另一位男孩坐在橋附近觀察我們的動靜，這些人顯然擔心雍殿會失信，因此看顧著他。我們無法逃脫；為什麼會是雍殿讓一位病重的老人失望呢？後者會發現我兒子不是他所等待的人，頂多只會延誤十分鐘。

一家人都聚集在農舍門口。他們以最恭敬的禮節迎接雍殿，把他引進房間。當他走向老農夫躺著的墊子時，我和其他婦女留在門檻附近。

這位老人看起來真的不像是瀕臨死亡的人。他的聲音很穩定，聰慧的眼神顯示他的意識仍然清醒無礙。他想起身向我兒子頂禮。但是，後者不讓他掀開毯子，說道病人只要有這個心意

就可以了。

「喇嘛，」老農說，「我一直渴望見到您，我知道您會來，所以，我要等您來才死。您是我真正的『雜威喇嘛』⑪，只有您才能引領我前往極樂淨土。請大發慈悲，一定要幫助我。」

老人希望雍殿能為他行神祕的「破瓦」（Powa，遷識法），這通常是在家喇嘛或非初學僧侶——後者真的病重毫無復原希望——臨終時所修的法。

就像我剛才提到的，這位西藏老人看起來並不像是瀕臨死亡的人，所以，為他修這個法並不適當；因此，我的旅伴對這項請求有所猶豫。他試圖安慰病人，保證他不會死，並建議為他持誦「修補」生命、賦予新精力的咒語。老農夫堅稱他自知大限已到，等待的是他的喇嘛助他往生。

然後，他開始低泣，並要求在場的人為他替喇嘛求情。一家人也跟著哭泣，不斷地頂禮，直到雍殿首肯。感動之餘，雍殿為他持誦偈文，引領脫離身體的「南ᵐᵉˢ謝」（namshés，意識）⑫穿越錯綜複雜的往生之路。

當我們離開時，老農夫臉上的表情極其平靜，完全斷除對世俗的牽掛，似乎已經進入真正的極樂淨土——無所不在卻無處可尋的極樂淨土，就在每個人心中。

我想，我不用試圖解釋此一奇異事件。我之所以提到它，是因為研究心靈現象的人可能會對它感興趣。可是，如果這番敘述引起對死者任何不敬的評論，那我就罪過了。在西藏，死亡和臨終是絕對不能開玩笑的事。

告訴我們穿越塞坡康山脊之路很漫長的人，說得真是一點也沒錯。我們黎明時出發，一路上沒遇見任何人，而且在幾處通往遊牧者夏令營地的交叉口選錯了路徑。黃昏時，我們仍然離山口很遠。當我們爬上一個乾燥的陡坡時，下起一場暴風雪。但是，附近沒有紮營的地方。當我們幾乎決定要往回走，到離此相當遠的無人小屋避風雪時，猛然聽到一陣馬鈴的叮噹聲，三位像我們一樣往上行的男子出現了。他們是商人。告訴我們說，再往前不遠就有一間農舍可過夜。

我們抵達時，天色已一片漆黑。從寬大的畜棚看來，這地方像是客棧，在野外紮營相當危險的季節裡，供旅者住宿。我們一起被引進廚房，分享商人的湯、茶、糌粑及乾果。這些人來自生病老農鄰近的一座村莊。早上經過那裡時，已經聽說了雍殿的行事。他們帶來令人哀傷的消息，我們離開後，老人已在破曉時分微笑往生了。這些商人對老農夫臨終前的經驗深為感動。他們的心都轉向了宗教，要求雍殿為他們說法，他欣然照辦。

廚房是農舍唯一的起居間，相當小，燃燒的火堆離我們很近，幾乎把我們烤熟了。睡覺時間到了。主人夫婦表示希望獨處，那些商人爬下樓梯到畜棚，睡在他們的牲口附近。至於我們，被安置在平頂屋簷。從火爐般的廚房，到戶外風雪交集的寒夜冷風，是何等的變化！別忘了我們是在海拔一萬五千至一萬六千呎（大約四千五百至四千八百公尺）的高度。這種待客之

道我們並非第一次經驗。不只一次，村民邀請我們，招待我們吃一頓美好的晚餐，就送我們到屋頂或院子睡覺。這在西藏是稀鬆平常的事！

但是，當晚，我缺乏睡在戶外的勇氣。所以懇求主人（並得到允許）讓我睡在廚房旁一個三面圍住的棚子。

隔日，我們穿過山口，往下走到塞坡寺。它坐落在景觀優美、視野寬闊的僻靜地點。商人騎馬上路，比我們早到了許久。他們已經告訴寺裡的喇嘛有關雍殿的事。所以，當他抵達那裡想購買一些食物時，受到熱切的歡迎，並被邀請多停留幾天，和寺裡幾位有學問的喇嘛討論佛教理論問題。至於我，可以住在招待所。由於我並沒有和雍殿一起去寺院，而且已經走入山區看不見了，雍殿只好婉拒他們的好意。事後，我頗為後悔。可是，身為在家婦女，我很可能無法靠近雍殿和寺裡的知識階級會談的地點。我只能如此無奈地安慰自己。

傍晚才剛過，我們就遇見一位要前往寺院的婦人，她告訴我們可以在一棟由路上就看得到的半塌房舍過夜。這個地帶一片荒涼，我們無法在同一天到達下方的山谷。我們越來越相信穿越塞坡康山口的路相當漫長。我們走了一小時多都沒看到那棟房子。終於找到它時，天幾乎全黑了。

看得出來，這曾經是一棟很大、建得很好的農舍，有很多畜棚、棚屋、儲藏室及佣僕房，上層一度是相當好的主人住宅。現在，一切都已荒廢失修。但是，建築物的主要部分並沒有受損，只要下一點功夫就可以修復。

我們才剛吃完晚餐，告訴我們這棟房屋的婦人就帶著一位小男孩——她的兒子——來了。

她是這棟農舍的主人，在一次慘劇後，離開此處，雖然周圍的田地非常肥沃。

幾年前，從波密來的一群土匪攻擊這棟孤立的農舍，引起一番激烈的掙扎。四位男主人，包括她的丈夫、她的兩位兄弟及一位親戚，還有幾位僕人都被殺了，其他人也受了傷。幾個土匪的屍體則橫陳地面。從此以後，這位鬱鬱寡歡的主婦及她的家人，就搬遷到寺院附近的村莊。

由於害怕類似事件再度重演，她遠離了農舍，讓它逐漸荒廢。

但是，另一項更大的畏懼使她不敢回到從前的家。她相信農舍被邪魔所擾。壯丁的慘死吸引邪魔的到來，謀殺者和犧牲者的鬼魂在此處盤旋。基於這個理由，這婦人由寺院趕來，要求喇嘛在此過夜，為她的舊舍驅邪除魔。

她大可要求塞坡寺的喇嘛來做法事，而且很可能已經這麼做了。但是，就像我提過的，紅教喇嘛被認為比黃教喇嘛更厲害，除障驅魔的力量更大。此外，雍殿確實是很成功的「密咒持有者」喇嘛。如果他在某處定居下來，前來求助的顧客一定門庭若市。但是，他痛恨這個行業，他看得太清楚了。

雖然如此，慈悲的雍殿仍然同意婦人的要求。他告訴她假如想重振家業，就無須懼怕另一個世界的居民，唯一要做的是採取嚴密的防匪措施。

第二天我們抵達戴興（Dainshin），再度沿著薩爾溫江而行，在許多人家裡做過客。我從不後悔繞遠路到此地區。這個地區遠離了商旅的路線，不曾有過外國人的足跡。然而，這裡開

148

墾得很好，好幾處都有龐大、富裕的寺院。村莊建設良好，居民也很友善。我看過好幾個有趣的明礬礦場，西藏人從中取得煮茶時混入茶內的材料。

有一回，我們在路上碰見一位富有的旅者，他帶著物品要去供養寺院。我們並沒有要求，他就主動施捨我們每人各兩塊盧比。我們對這筆意外之財驚愕不已。

我們並非堅持扮演好乞丐的角色。自從進入西藏的心臟地帶，我們寧可節省時間，花錢購買食物；然而，布施有時會不請自來。這是我一生當中最經濟的一次旅程。在長途跋涉的路途上，我們時常回憶讀過的旅行者故事作樂，那些旅者牽著許多載滿沉重、昂貴物品及行李的駱駝出發，但在接近目的地時失敗而返。

我可以口袋空空地走完這趟旅程；但是，由於我們是奢華的乞丐，放縱自己享受蜜糖餅、乾果、上好的茶及充分的酥油，在從雲南到拉薩的四個月旅程中，我們還是花了一百塊盧比。

誰說只有有錢人可以遨遊亞洲的福地？

【注釋】

① 安木帕格：藏文，寬大的藏服用腰帶綁緊後，在胸口處形成的口袋。——原注

② 宗：藏文，原指堡壘；後來，凡是官員或氏族宗長的住宅都稱為「宗」。——原注

③ 在前一次旅程中，我在相當悲劇性的情況下所通過的那座鐵橋。——原注

④ 除了天生的苦道熱腸外，西藏人總是非常樂意為旅人指路，因為他們認為這種行為有極大的功德，能在今生及來世修得善果。相反地，誤導旅人會有嚴重的後果，一旦意識（藏文「南木謝」，namshes）在死亡時離開軀殼後，就會在「中陰」（藏文「巴爾多」，Bardo）痛苦徘徊，無法找到投胎往生的路徑。——原注

⑤ 雜威喇嘛：藏文Tsawai lama，指根本上師。在所屬教派中地位最高的喇嘛，或是寺院中地位最高的喇嘛，不論其為施主、僧侶或農奴。——原注

⑥ 喇嘛千諾：藏文Lama kieno，意為「上師知道！」藏人遇到困境及需要保護時，呼喚根本上師垂憐的詞句。但是，時常複誦的習慣，使之變成一種感歎詞。——原注

⑦ 桑戛曲宗：更正確的發音是「sang ngags chös zong」，「祕咒之堡」的意思；也有人稱之為「Tsang kha chu zong」，是「清泉之堡」的意思。——原注

⑧ 原義為「打開它的口」，即取下包書的布巾，然後唸誦第一頁或每一頁的第一行。——原注

⑨ 度毋讚：讚美女神「度母」（藏文Dölma，梵文Tara）的禮敬文。——原注

⑩ 嘉不卓：藏文，意即「頂禮」；因為在持誦過程中，經常一再頂禮。——原注

⑪ 這裡的「雜威喇嘛」，意指與自己有宿世因緣的根本上師。——原注

⑫ 南木謝：藏文，指意識，有許多種或許多層面；但絕不可視之為「靈魂」。——原注

第四章

初探通往波密的路徑

在札西則時，我們被告知：「要去波密①有兩條路可以選擇。一條是沿著山谷走，另一條是穿過山區。第一條會經過許多村莊及寺院附近；在這一條路上，不需要擔心土匪，頂多會碰見一些小偷，三五成群地在夜晚出沒，一般而言，他們不會殺害下手的對象；這一路上，也很容易乞討或購買到食物。第二條路是山道，雖然路況不錯，但穿過的地區很荒涼。抵達波密的第一個村莊前，所經過的荒漠可能一個人影都看不到。不過，這可是再好不過的情況，因為你們碰見的人可能是出沒不定、攔路搶劫的波密土匪。他們也許不貪圖旅客行李中的財物，但可能會殺人，以免洩漏行蹤及引起談論。你們還得經過兩個非常高的山口，兩者之間是一大片荒野。今年還沒下過大雪，你們可能順利地穿過山脈；但也必須做最壞的打算——在你們經過後，大雪可能會封住第一個關道，因此，如果第二個關道也被封住了，你們就進退維谷了。如果你們打算冒這個險，一定要攜帶充分的食物。雖然有可能遇見在兩座山脈間紮營的遊牧者，可是，他們不會給你們或賣你們食物。他們自己的食物差不多只能撐到翌年春天。」

我並沒有花很多時間思考這項消息。所有的地圖都標示了山谷路線，但是，就西藏而言，這並不表示有任何外國人真正走過。製圖者所標示的路線往往是描摹出來的，所根據的並非自身的知識，而是當地居民所提供的訊息。而西藏人對他們所經過的路線及地方的描述如非出自想像，則相當含糊。可是，我相信「容拉木」（rong lam，山谷路線）是中國人熟知的。相反地，另一條路尚未勘察過，地圖完全忽略了它及其所經過的山口。無疑地，這些山口就是一位英國將軍所指出的山腳有波河流經的那些山口。說來也奇怪，素昧平生的他，對我的選擇有很

大的影響。

他是喬治・佩雷拉爵士（Sir George Pereira）。雍殿和我時常談到他，想在回去後向他敘述我們的勇敢行徑。我們完全沒料到他會在我們進入波密（我們在此一起攤看波密地圖）之際，死於中國東部的路途上。

佩雷拉將軍抵達雅安多時，我正結束康區之旅回到那裡。那次的旅程由大草原延伸到南方的商旅路線——從昌都到拉薩的那一條。那次旅程中，我搜集到很有趣的資料，但如我敘述過的，結束得很突兀。我被攔下來，無法繼續往南到薩爾溫江。無疑地，將軍已經從僕人或他處得知此事，但是，由於我並未把他當成傾吐心事的對象，所以他從未在交談中提起。

他在我庭院對面的公寓住了兩星期。我們時常一起喝茶，或拜訪有趣的地方。他是修養很好的老紳士，也是一位有趣的學者、地理學家及精力充沛的世界旅行家。在雅安多，他被人懷疑是英國政府派來出使祕密任務的特務。謠傳漫天飛舞，我也弄不清是真是假。但是，我完全不在意這些[1]。

佩雷拉將軍正要經由北方的商旅路線到拉薩，而且，他公開談論此事[2]。雖然幾星期前一位丹麥旅行家才在同一條路上被攔阻下來，但是，將軍確信接待他的命令已經送達西藏官員。事情果真如此。

他攜帶了許多地圖，他自己也勘察所經的地區，每晚都認真地整理筆記，對欣賞風景、當地的習俗、節慶等方面沒有多大興趣。

他很好意地讓我參考他的地圖及一部分筆記。我複製了許多有用的資料，供我計畫中的未來之旅使用。有些地理草圖伴著我到拉薩，我把它們藏在靴子裡。幸虧有它們，我才能沿途查對；我們對此處的地理知識實在非常不完整。

有一天下午，一起喝過下午茶後，我們談起西藏。桌上攤著一張地圖，佩雷拉爵士的指尖沿著一條細長的線畫過，那就是假定的波河路線。

「從來沒有人到過那裡，」他說，「河流上面，可能有好幾個可通行的山口……可能是去拉薩的有趣路線。」

他的這番話是故意給我暗示，或是沒特殊意義？我永遠都不會知道了。

我不只一次想過穿越波密的主意。這是我的一個老想法，三年前在青海塔爾寺③，我就和雍殿討論過。但是，當時我搜集自西藏中部商人及康區人的有關波密的資料相當含糊，使這個主意看起來並不樂觀。許多人堅持「波巴」（Popa，波密的人）是食人人族。其他意見比較緩和的人，則對這個問題存疑。但是，所有的人一致肯定，非波族的人進入這地區後，就再也沒見過了。

所以，在冒險前我有些猶豫。但是，將軍的話替我做了決定：「從來沒有人到過那裡……」好吧！我將去見識那裡的山脈、看看那兒的山口。這確實將會是「去拉薩的有趣路線！」

我由衷地感謝你，將軍，不論是有心或無意，你都幫了我一個大忙。

現在我就置身在夢想多年的群山腳下。猶豫是不可能了。

我所選擇的札西則，帶給我們許多奇遇。它是一個重要的村莊，位於一座寬闊的山谷，附近有一座建在孤立山丘上的「宗」（zong，堡壘）④。

札西則的意思是「富裕之巔」。由於谷底不符合一般地理觀念的「山巔」，我們不得不尋求其他的譯名。可是，再怎麼找都是一樣的答案。據我所知，當地居民很貧窮，一點也談不上達到「富裕之巔」。

稅收、勞役及許多令村民哀痛的壓榨方法，為高踞山丘的大人填滿了府邸中的保險庫。而我們很可能必須瞻仰那可鄙的城堡才能找到「富裕之巔」。

我們下午很早就到了這個地方，有充分的時間行乞一番。這麼做的目的是欺瞞該官員或他的屬下，以防他們聽說過我的行蹤。我明顯的困苦及乞丐衣著，博得貧困農民的信任，他們向我描述生活在這片土壤無法生產足夠穀類以繳交每年實物稅土地的艱辛。

離開此處找塊比較好的田地，或比較不苛刻的地主，是不被允許的。少數設法逃走，並在鄰近區域定居下來的人，被發現後，即被迫離開新建的家園，遭返札西則，遭受毒打及沉重的罰款。

所以，想仿效的人都害怕地打消了念頭，無奈地留下；用盡了一切精力，一年比一年更窮困，對此生毫不抱持任何希望。有些人則寄望於中國。「中國人當家時，我們的生活沒這麼差，」他們說，「他們會回來嗎？也許……但是，什麼時候？我們也許早死了……」

就這樣，在夜晚，這些婦女圍著簡陋小屋中的小火堆，用淚水洗紅的眼眸，望著面前的黑

暗，想像著重山之外，拉薩軍隊趕走的舊宗主國。

那裡雖然不完美，土地也不比這裡大，但是主掌者比較寬容。而且，從這裡到那個國度的距離也不算長；可是，如果逃亡者必須帶著行動緩慢的祖母、很快就會疲累的幼兒及必須背負的嬰兒，他們如何能迅速遠走而不被察覺呢？除此之外，驢和唯一的牛該怎麼辦呢？對必須留下許多東西的人來說，失去這些牲口表示最終的毀滅。

這「富裕之巔」是何等悲慘！

我過了一夜的房舍主人心裡縈繞著這些念頭。那對夫婦的年齡很懸殊，我莽撞的兒子為了誤把年輕丈夫當作兒子，懊惱了好幾天。家中的祖母知道，她一死，這對夫婦就會試著帶著小孩逃離這座牢獄。可憐的老太太，在其他狀況之下，她必然希望長壽，但是，現在她希望早點離開這個世界，好讓她的兒女有機會過快樂的生活，至少也比較不悲慘。她希望死去，但是，她也夢想快樂。由於她無法體驗可能等著她家人的世俗快樂，夜晚當其他人都睡了，她乞求喇嘛為她修法，令她往生「奴不喋瓦千」(Nub dewa chen，西方極樂世界)。她女兒的心地很善良。她當然不希望白髮蒼蒼、步履蹣跚的老母親死去，她善良的年輕丈夫也一樣。然而，與日俱增的貧窮和稅金……以及……以及……！我真想替他們流淚。

這些卑微百姓的悲慘真是令人為之心酸！在這種情況下，誰都會希望自己是神，能把無窮盡的財富和快樂散播給所有的人：聰慧的、心地單純的、所謂的好人及所謂的壞人，讓每個人都微笑、都欣喜！為什麼我不能把真正的幸福撒遍憂鬱的札西則，使它成為名副其實的「富裕

之巔」？

天還沒亮我們就上路了，在黑暗中錯失了應該越過的橋。當我覺察到時，橋已經被遠拋在後頭了。往回走可能會引起堡壘僕從的注意。我不願意冒這個險，所以，只有一個辦法可行：涉水而過。溪水流得很急，又寬又深，但是很清澈。我們可以看到溪底，而不至於像上次旅程中在湄公河上游般演出意外失足。大致而言，渡河對我和雍殿來說並沒什麼可怕，不管徒步或騎馬涉過白沫四濺的急流，我們都已經有好幾次經驗了。但是，兩岸都凍結了大範圍的厚冰，顯示札西則的神祇打算以這種溫度的水增加我們晨浴的舒適。

我往上游尋找淺灘，發現一處河道分叉口。這條小支流相當淺，水面幾乎完全凍結，因此渡過時相當辛苦。好幾處薄冰在腳下破裂，碎冰片無情地割傷我的赤足。接著是真正的晨浴，我捲起了衣服，水深幾乎直達我的臀部。

當我們抵達多石的彼岸時，能有一條溫暖的土耳其浴巾該有多好！然而，這種奢華只是一種妄想。我的背包中是有一條一呎見方的毛巾，但是，只有在隱蔽處我才會拿出來用。西藏人不會在渡河後擦乾身體，即使會，也是用寬袍的一角。我試圖模仿他們，但是，我那粗糙羊毛的厚衣，一遇濕就變硬，而且結冰了。

我們循著河岸一直走到中午。我們餓了，決定在離開山谷前先停下來用餐，因為不知道山上是否很快就有水源。先前的經驗告訴我們，連續三十六小時沒水喝是多麼痛苦！我們寧可不冒那種險。

一條急流穿過這條道路。久遠以前，一次恐怖的山洪暴發崩離了一座山，大量的土石流覆蓋了平原。現在，它只在低迷的冬季水位，分出的好幾支小細流，在天然的障礙物中蜿蜒，頂多只累積了幾天的水量。

我很快地在石頭間找些乾樹枝和牛糞，讓雍殿生火。想到行於高山口與荒野的艱辛將甚於從前，我們決定吃一頓特別好的午餐：先喝湯，再喝茶。原則上，我們每餐只吃其中一樣，湯或茶。上菜的次序是我點的，西藏人是先喝茶，後喝湯。

什麼湯？它可用什麼名稱放在菜單上？稱之為瓦托（Vatel）濃湯如何？且讓我公布食譜。首先，我從一個正統當地風味的袋子——油膩且沾滿了污泥，取出一小塊薰肉乾，這是一位好心的屋主送的。我的年輕旅伴將它切成十幾塊，丟到一整鍋滾水中。然後，加一小撮鹽巴，及一聲嘆息：「唉，要是有一根蘿蔔或蕪菁就好了！」但是，我們缺乏如此的美味，薰肉的碎片孤獨地在滾水中起舞。這一鍋混濁液體的氣味，讓人聯想到洗碗水。然而，對我們這類困苦的流浪者來說，味道並不差。清新的空氣和長途跋涉是最佳的開胃菜，何況，從前一天喝過屋主給的薄湯——只有蕪菁沒有薰肉——之後，我們就沒再進食過。

接著，我用冷水攪和了幾撮麵粉，加入鍋中。幾分鐘後，我們就用餐了。「今天的湯味道特別好！真是美味！」可是，儘管我和西藏人共同生活了很久，還依稀記得法國料理的滋味，我加上一句：「我父親的狗才不會吃這種東西！」同時，一邊笑，一邊添滿第二碗。

現在，輪到茶了。我撕了一小片壓得緊緊的茶磚，其中的茶枝和茶葉一樣多。捏碎後放入

水中，再加一點鹽和酥油。這頗像是第二道湯，尤其是我們在碗裡加了糌粑。午餐吃完了，我們又精神抖擻了，可以爬得像天那麼高。我們勇敢地望向聳立在地平線上的第一座黑色山峰；在那後面，還有許多山脈等著我們。

我們背上背包，拿著朝聖者的手杖。走吧！我即將進入一片處女地，只有少數本地人熟悉那裡的景色，而我將於當晚與之會面。

我們發現高處有一座小村莊，坐落於廣大的高地山谷中。山谷緩緩地攀升至遠處山脊，變成草原和矮樹叢的荒漠。起初，我們還看得到牧牛者夏季所循的路徑，但，路徑很快就消失在草叢和石堆中，我們只能依靠自己的才智找路。

有一次，我們發現遠處山腳下有斷斷續續的煙霧。那可能是遊牧者在那裡紮營過冬；不過由於煙霧相當白，也有可能是溫泉的霧氣，因為西藏有很多溫泉。走到那裡需要好幾個小時，不過我無法花費這種時間。雖然天氣很好，但是，鄉人覺得不久後就會下雪；所以，我急切地想趕快通過第一個高山山口。我往前推進，朝著面前的山脊邁出步伐。

我們所走的山脊雖然和緩，但並不平坦，到處都有小丘、小山嶺、溪泉橫切而過。我們曾踩入一處溪泉，底部充滿凍結的湍流水，滑溜的地面非常難走。我們被告知要沿河前進，但是，我們看到了兩條河，一條在極遠處的峽谷底，另一條由我們附近的草地和苔蘚原中蜿蜒而過。我們蒐羅的資料也提到有一處遊牧者營地，冬季期間閒置，我們可以在那裡過夜。我很想這麼做，因為這麼高的地方，夜晚會非常冷。我決定沿著比較重要的那一條河流前進，它的源

頭可能在很遠的地方，也許在主脊。所以，我們繼續往前走。太陽下山了，冰冷的寒風吹起

……然而，還不見任何遊牧者小屋的蹤影。我們開始考慮找個隱蔽的地方，停下來生火過夜，

因為爬升得越高，氣溫就越低。至於水，除了下方極遠處的河流外，一滴水也沒有。不過，享

用了那頓豐盛的午餐，晚上不喝茶也沒關係。當我們在討論過夜的地方時，我注意到河流對岸

有段距離的地方，有一個黃點。那不可能是秋天的樹叢，因為我們已經超越了樹林的分布帶。

我覺得那並不是岩石或任何自然物體，而是人造的東西──也許正是茅草屋。好奇心甚於真正的

期望，促使我們放棄紮營的主意，迅速朝那兒走去。那一點逐漸變大，但我們仍然看不清它的

樣貌。再過一陣子，它看起來像是梁木上的茅草堆。這麼說，這是遊牧者的營地嘍！當我們終

於可以隔著溪流觀察時，它竟然不是屋頂，而是茅草堆上交疊了數根木頭，以防止羚羊或其他

野獸在冬季營地閒置期間蠶食。我們難免覺得有些失望。

「沒關係，」我對雍殿說，「這值得我們往下走到河邊，再往上爬到對岸。我們可以拿幾綑

茅草下來作為遮蔽物，還可以鋪在冰冷的地上當床墊。這樣就能保暖了。過河時，順便把鍋子

裝滿水，然後煮茶喝。」

走到峽谷底端再往上爬過極為陡峭的坡地，是一段相當漫長的路。但是，我們的辛勞得到

很好的補償。我們驚喜地在一處小岬地上發現真正的營地，有好幾間加屋頂的牛棚，其中一個

隔間是供人使用的。它還有一個爐灶，而且營地四處都有乾燥的牛糞。我們簡直是到了天堂！

我們很可能是那座山上唯一的人類，但是，我們並沒忘記關於土匪的警告。睡覺前，我們

160

在入口處設了一個簡單的陷阱。進入小屋的人，三步之內必定會被靠近地面的許多繩索絆倒，跌倒的聲音必然會吵醒我們。最重要的是避免不知所措。……嗯，我們各有一支左輪手槍。但是，在東方——也許在世界各地都是如此，更好的武器是英雄尤利西斯的豪語及天后朱諾（Juno）的妙計。在安全方面，我仰賴後兩者甚於其他，而證明我對他們的信心絕對有道理的日子即將來臨。他們讓我戰勝一幫波巴土匪。

儘管冷風吹得我發抖，我還是在外面逗留了很久，在碩大的滿月下，瀏覽這荒野中異常美麗的夏令營地。

在前往未被探索過的崇山峻嶺途中，我多麼喜愛在這片靜謐之中獨處，恰如佛教典籍所云：「品嘗孤獨與寧靜的甘美」！

我們理當在半夜離開營地，以便在中午越過山口。但是，我們實在是累了，躺在火堆旁的溫暖，使我們睡得比預計的要久。此外，不吃些東西、喝點熱茶就上路的想法，讓我畏縮不前，因為再高的地方可能就沒有燃料了。屆時會有什麼事情？路況又是如何？這根本無從揣測。山口是否可通行？聽說可能可以。當然，雍殿很不願意走遠路去汲水，白天水流順暢的幾個地點，入夜後可能全都結冰了。總之，他還是去了，我們喝了茶。當我們出發時，天色已大

白。

上午稍晚，我們抵達一處石堆祭壇，從遠處我們誤以為那是山口頂端的標誌。祭壇後是完全荒蕪的山谷，夾在易碎的紅岩山脊，以及灰紫相間的美麗峭壁之間。在山谷的中段，我們再度見到我們取水做早餐的那條河。它幾乎垂直地由窄隘的峽谷上方往下流。我尋找遊牧者的夏季營地——用來圈圍牛群的矮石牆，但什麼都沒看到。由四周的荒蕪看來，我可以理解牛群可能從未被趕到這麼高的地方。

一條幾乎筆直的紅色線條——似乎是山脊的尖頂，擋住了荒涼山谷的盡頭。距離看起來並不遠，但是，對於在此高度的稀薄空氣中背著重物往上爬的人而言，可就不近了。然而，望見盡頭的希望給予我們勇氣。我們努力加快腳步。但是，有一件事讓我趕到不安——我沒看到山脊上有任何石堆祭壇，而這絕非西藏人的作為。等我們抵達原以為就要由山的另一端往下行的地點時，一切真相大白。

我應該如何描述當時的感覺？可說是讚歎與哀歎參半。我們既驚訝又害怕。先前被山谷高崖遮擋住的景色，現在突然展現在我們眼前，令人大呼嘆為觀止。

試想廣袤的白雪，波浪狀的高原台地，在我們左手邊遠處愕然以一道筆直的藍綠色冰河高牆為界，其頂峰裏在無窮盡的無瑕白雪之中。我們的右方伸展著一座廣大的山谷，和緩地往上延伸，直到與高空中的鄰近山脈相接。我們的前方是一片類似但更寬廣的坡地，緩緩地消失在遠方，我們無法判斷它是通往山口或另一座高原。

言語無法形容我們在此高度所見的冬日景色。這是讓信徒屈膝，在上帝面前的帷幕頂禮的壯麗景觀。

可是，在讚歎平息之後，雍殿和我默默對望。無須說些什麼，我們心裡都很明白眼前的狀況。

路在哪裡？我們不知道，可能在右側，也可能在前方。白雪讓我們看不見任何路徑的痕跡。天色已經不早，走錯路表示我們將在這些冰原上遊蕩整夜。在西藏登山的豐富經驗，足以讓我們了解它的意義：探險之旅將止於重要的一步，探險者將無法活著敘述他們的故事。

我看看錶，時間是下午三點。我們仍然有好幾小時的白日，慶幸地，晚上的月光會很亮。

我們還不至於恐慌。重要的是避免走錯路及迅速行動。

我再仔細看看右側的山谷，然後決定道：「我們直直往前進。」我們就這麼走了。

我越來越振奮，雖然雪越積越深，我還是走得相當快。我們無法遵照札西則村民的建議攜帶許多食物。我們的主人只能販售少許糌粑，鄰居則不敷自食。他們建議我們向官員的僕人購買食物。為了避免閒話，我們說第二天一大早會去堡壘，當然，我們並沒去！因此，我的背袋相當輕，而雍殿背負了帳棚、鐵樁及雜物，重了許多。

我很快就超前了，一心只想抵達山口，或及早發現我們是否走錯路。我以最旺盛的精力走在深及膝蓋的雪地上。

喇嘛是否落後得很遠？回頭一看，我永遠忘不了那景象。雍殿在下方很遠、很遠處，是廣袤

白雪中的一個小黑點，彷彿是小人國的一隻小蟲，慢慢地往上爬行。巨大的冰河山脊，兩位獨自探索高原魔幻國境的卑微旅者，二者之不成比例，在我心中留下不可磨滅的印象。一股難以名狀的悲憫心，讓我感動莫名。我的年輕友人，陪我走過許多危險之旅的同伴，難道幾個小時後將在山上走向生命的終點？我必須找到山口，這是我的責任。我知道我一定能找到！

沒有時間沉迷在無用的情感中。夜色已經開始為大地的雪加上一件朦朧的外衣。這原是我們通過山口，並走下去很遠的時刻。我繼續闊步前進。此時，我已經穿越雪地，有時還借助手杖跳躍而行。總之，我快速地推進。終於，我發現一座白色土墩，周圍還有覆蓋著白雪、邊緣垂著冰柱的幡旗。那是土堆祭壇，山口的頂端。我向雍殿打手勢，他顯得更加遙遠、更加渺小。他沒立刻看到我，但是，過了一會兒，他也揮動手杖。他知道我已經到了。

此處景色之壯麗，完全無法言喻。背後是我穿越過的荒地，前方是一座險峻高山。下方遠處，漆黑的山峰波浪，消失在夜色中。當我著迷地環顧這美景時，月亮升起了。月光照在冰河和白雪皚皚的峰頂，還有我即將邁向的一整片白色原野及未知的銀色山谷。白晝靜謐的景觀，似乎在藍色的月光下甦醒了，閃閃的亮光此起彼落，風兒不時吹來微弱的聲音……也許，是凍結的瀑布小精靈、白雪仙女及祕密穴洞的守護神，在雪白的高原上聚集、玩耍、歡慶。也許，是頭戴冷光鋼盔的巨人即將召開重要的會議。這位好奇、愛追問的旅者，膽敢隱身在這兒，一動也不動地留到破曉時分，他到底發現了什麼樣的祕密。但，他永遠也無法述說迷人之夜的奧祕，因為他的舌頭很快就要被寒霜凍結了。

天黑後，西藏人不會叫喊：「拉嘉洛！」我遵守這習俗，只對著六方持誦古老的梵文咒

語：「Subham astu sarvajagatam!」（願一切眾生都快樂！）

知道已接近土堆祭壇，雍殿鼓起勇氣，加快腳步趕上我。我們開始往下走。路徑的痕跡時

而可見，因為這一側山坡的積雪並不深，不時露出土黃色的碎石地面。

我無法判斷剛經過山口的正確高度，因為我無法加以觀測。但是，由植物類型及其他幾

件事物，我相當確定這個山口的高度大約是海拔一萬九千呎（約五千八百公尺），可能比我兩

個月前經過的杜喀山口更高，也高於納果山口（Nago la）及其他高度在一萬八千二百九十九

呎至一萬八千九百呎之間的山口。

雖然我們知道必須再走一段夜路才能到達有燃料的地點，但是找到山口並安全地通關，讓

我們感到萬分欣喜。我們就在這種愉快的心情下，抵達一處底部幾乎是結凍溪流的山谷。在冰

上，路徑的痕跡完全看不見，我們四處尋找顯示正確方向的跡象。如果找不到更好的路，沿著

結凍的河路是最安全的辦法。無疑，它會通到較低的地方，但是，它也有可能流入狹窄的峽

谷，或流經峭壁之下。我還是決定走冰路——至少，在山谷仍然開闊的環境下。後來，我在靠

近山腳的地方找到道路，我們只需沿著它往下走——緩緩地。

在美麗的月光下，這段路走起來相當愉快。我們偶爾看到草地上散布一些矮樹叢。除此之

外，這地區一片光禿。我們沒想過要停下來生火，因為走路可以保持暖和。我們看不到任何遮

蔽處，而冷風不斷地由雪地越過山谷；山谷已變得相當寬廣。

我們一直走到凌晨兩點，連續十九個小時的步行，一刻都沒停下來休息過。說來也奇怪，我並不覺得累，倒是很睏！

雍殿往山陵的方向去搜尋燃料，我在河附近的一塊平坦地也找到一些。這裡必定曾經是夏季營地，來自波密的旅者經此到戴興，或交易，或打劫。

我把雍殿叫回來。撿夠了燃料，又確信荒野中不會有其他人，我們決定在下方矮樹叢間搭起帳棚。雍殿依西藏習俗，把打火石和打火鐮放在小袋子中，繫在腰帶上，但是它們在橫越雪地的途中濕透了，一點作用也沒有。這下子，事態嚴重。雖然我們已經不在山頂上，離日出也只有幾小時，但是，即使我們沒凍死，誰也不能確定我們不會得肺炎或其他嚴重的疾病。

「『傑尊瑪』⑤，」雍殿對我說，「我知道，您正式學過『荼莫惹姜』（thumo reskiang，拙火、臍火）。您修法暖身，不要管我，我會四處跳動，保持血液循環。」

確實，我在兩位西藏「貢木千」（gompchen，瑜伽士）的指導下學過提升體溫的奇異法門。我被傳說中或書中讀過的這類故事困惑了許久，我具有強烈的科學心態，想自己實驗一下。經過許多困難，以及持恆不斷地證明我希望正式學習此密法的誠意之後，我終於達到目的。我看過一些隱士，夜復一夜，動也不動地在雪地中，全身赤裸地沉浸在禪修中，任由恐怖的冬日大風雪在他們身旁咆哮。我在明亮的滿月下觀看上師給予弟子的測驗——在冬天最冷的日子，受試者在河岸或湖邊，像火爐一樣，用自己的身體烘乾數條浸了冰水的被單。在寒冷的

五個月當中，我鍛鍊自己在一萬三千呎（約三千九百六十八公尺）的地方穿著學徒式樣的單層薄棉衣服。但是，這段體驗結束後，我覺得繼續訓練只會浪費時間，因為，我可以選擇住在氣候比較溫和的地方，或添置暖氣設備。因此，我又回到火和溫暖衣物的懷抱。我稱不上擅長拙火之法，雖然我的旅伴如此相信。但是，偶爾我會複習一下學過的課程，穿著「惹姜」的衣服，坐在積雪的山峰上。但是，現在不是尋求個人舒適的時刻。我想試著生火，這並無神奇之處，卻可以讓我和雍殿都得到溫暖。

「去！」我對雍殿說，「盡量多撿一些乾樹枝和牛糞回來，這會讓你免於凍著。我會負責火的事情。」

他去了，但是確信燃料派不上用場；可是，我有一個主意。打火石和打火鐮又濕又冷，我是不是可以把它們放在我身上弄熱，就像我在學拙火時把濕淋淋的被單放在身上烘乾一樣？拙火只不過是西藏隱者設計在高山保持健康的方法，和宗教沒有關係；所以，使用在俗事上並不會不敬。

我把打火石、打火鐮及一小撮苔蘚放在我的衣服裡，坐下來開始實行儀式。我剛才提過，在路上我覺得很睏，而搜集燃料、搭帳棚及生火的功夫趕走了睡意；只是，一坐下來，我就開始打瞌睡了。然而，我的意念繼續專注在拙火一事。很快地，我看到火焰在我周圍升起，越來越高，火焰包住了我，火舌在我頭頂高張。我覺得非常舒適。

一聲巨響把我吵醒，河上的冰在剝裂。火焰突然退熄，彷彿遁入地底。我張開眼睛。風吹

得很猛，但我的身體在燃燒。我趕緊打火石、打火鐮及苔蘚這下應該管用了。雖然我已經站起身走向帳棚，卻仍然在半睡眠狀態。我覺得火一直從我的頭部和手指竄出。

我在地上放了一點乾草，一小塊乾牛糞，然後敲擊打火石。一點火花蹦出來。我再敲一次，又一個火花……又一個……一個小小的煙花……火點著了；是個嬰兒型的火焰，想要長大、吃東西、活下去。我餵了它，它跳得越來越高。當雍殿用衣服兜著可觀的乾牛糞和一些樹枝回來時，他面對一場驚喜。

「你是怎麼辦到的？」他問。

「嗯，是『茶莫』的火。」我笑著回答。

喇嘛看看我。

「是的，」我回答，「那沒關係。別管我，我很快就會煮好酥油茶。我需要喝一點熱的。」

「是真的，」他說，「你的臉相當紅，你的眼睛好亮……」

我有點擔心明天會如何；但是，當太陽照到我們的帳棚薄布，把我喚醒時，我一點病痛也沒有。

當天我們就沿著戴歐山口（Deo la）的山腳走到山谷的盡頭，進入兩山夾峙的另一個比較寬廣的山谷。沿路上，我們一個人影也沒見著，這地區真的是西藏人所說的「薩東」（satong，空曠之地）。陽光相當燦爛，雖然雲朵在淺藍天的天空中飄來飄去。這廣闊的空間可真賞心悅目，而我們是此間唯一的人類，如同是地球的原住民暨主人。我們無庸擔心迷路，因

為有位嚮導就在眼前——一條由大山谷盡頭的山脊流下的溪河。

地面既不鬆軟也不堅硬，和緩的坡度有利於我們行進。這片空曠的土地擁有特殊、清新的魅力。走了幾小時後，我發現一些黑點散布在草地上。我不知道那是什麼，但是，在札西則曾聽說有一些遊牧者整個冬天都躲在高山上的小屋內，所以，我猜那些黑點可能是犛牛。北方的草原大漠有野生犛牛群，一群好幾百隻。但是，我們經過的這個地區情形不同，所以，我開始尋找牲口主人的住處。

至少過了一小時，都沒發現任何住所。終於，我看到一個石頭堆成的營地，但並未塗抹西藏高原慣用的灰泥。幾間小屋緊靠在一起，周圍有圈網牛群的圍籬。比胸口稍高的圍牆圈住這小小村落，擋住橫掃山谷的勁風。一座佛塔和窄短的經牆，表明幾位居民的宗教情感。但是，如同在西藏其他各處，虔誠的外表不見得伴隨慈心悲憫等行動。當雍殿前去乞求過夜及一些食物時，他們告訴他到下一個營地。

夜幕低垂後我們才找到下一個營地，但答案更加無禮。幸好，在抵達前，我已經看到一個避風的地方——山谷遊牧者放置死者骨骸的地方。

談到骨骸時，我們不要把它想成是藏骸所。西藏沒有這樣的地方。

在處理屍體時，西藏人偏愛火化，偉大的喇嘛遺體是放在裝滿酥油的大鍋中燒成灰。但是，這種燃料太貴，一般人負擔不起。所以，在缺乏柴火的荒蕪地區，屍體放置在山頂，讓禿鷹和其他野獸囓食。西藏中部的習俗，是先把屍體切塊後才放在墓地。等到肉被野

生動物吃光，骨骼也乾燥了，家人就會前去撿骨，或只撿拾其中一部分，交給一位喇嘛將之搗

碎，與黏土混合，用模子做成小型佛塔，稱為「擦擦」(tsa tsa)。祖先粉碎的骨骼即以這種形

狀，保存在村莊附近為此目的而建造的場所，或放置在洞穴或其他清靜的地方。

我發現的那個「擦擦」仍然有足夠的空間讓我們躺下來，可是附近沒有合適的東西可當燃

料，而遊牧者又緊閉其門，我們必須選擇睡在沒有火、沒有晚餐的屋簷下，或是在有火可燒、

有湯可喝的戶外過夜。我們選擇了後者，在一個矮樹叢包圍的小岩地上度過一晚。

第二天我們繼續沿著河畔前進，直到抵達一座橋梁。這個地區的橋不多，我很訝異在這人

跡鮮至的夏季路徑看到它的身影。然而，千萬不要把它想成在西方國家慣見的那種結構。我看

到的是四、五根長薄的樅木幹架在兩座橋樁上，上面放些平坦石頭，供人走過，這就是橋！我猜

想，當融雪使水量增加時，它才會派上用途。在其他季節，人與牲口都是涉水而過。

儘管簡陋，建這座橋必定是有原因的。路徑當然是過橋而行，然而，我又看到路徑的痕跡

在我們所站的這邊清楚地延伸著。我感到很困惑。我們應該過橋嗎？我們決定過去，結果，走

入滿是荊棘叢的泥地。疲憊之餘，我們幾乎決定把找路的事留待第二天，準備紮營；這時，我

們看到幾名男孩在放牛。我走上前，從他們口中得知河的對岸──也就是我們方才走的那一邊

──有處遊牧者的營地；這些孩子還說，我們已抵達通往波密的三條關道的山腳下。他們確定

其中一條已經被雪封住了。至於其他兩條則毫無所悉。也許有一條，也許兩條都還可通行。

一位婦人遠遠看到我們之後走了過來，她所給的關道訊息與這些牧童相同。她建議我們沿

著愛尼山口（Aigni la）小徑盡可能地前進，晚上在任何有水、有木材的地方休息，蓄足體力以便在日出之前出發，因為通往山口的路很長，而且，即使道路可行，沿途也必然有很深的積雪。對才剛與巍峨山脊搏鬥的人而言，這種前景算是不錯的。但是，說實在的，這婦人的消息並不讓人雀躍！

然而，在得知第二條通道即使未全部封閉也很難走後，我們已經準備接受這樣的消息。我們必須朝波密的村莊迅速推進，因為所剩糧食不多，而每日的登山活動使我們的胃口大得驚人。我們已接近最後一座山脊，第二天很可能往下走入我們談論多年、夢想多年的波密，但是，為什麼我們一點也不感到興奮？除了近日在戴歐山口相當艱辛的歷程之外，我找不出其他理由。我們沒多少時間可以浪費在分析情感一事，最重要的是在早上盡早抵達頂峰，萬一對路徑有疑慮，或遇著障礙、延誤時，才有充分的時間找路。所以，我們決定繼續走，到更高處紮營。此時，一位背著木材的男子從灌木叢中出現。

雍殿不得不捏造我們去朝聖、家鄉及其他有關事件的故事，然後，他反過來詢問有關路上的遊牧者。他的答案肯定了我們先前所得的消息。這位男士也建議我們走愛尼山口。他說這條路比穿過高查山口（Gotza la）的路遙遠，但是沒那麼陡，山那邊的下行路也比較好走。他繼續說道，在那邊我們還能找到遊牧者的夏屋，在這季節是空的，可供我們過夜。

我急著想問他關於流經整個波密的那條河的源頭問題。但是，身為乞食朝聖者，除非他們已經走過那條路了，否則不該具有前面地區的地理知識，何況，他們根本不在意這樣的事。我

轉變這個難題的方向，假裝憂慮實際的問題。

「那水呢？」我問道，「過了山口之後，還有水嗎？」

「不用擔心！」那人回答道。「你們會順著河走到一處牧草地。我只知道這麼多。再過去的路，我就沒走過了。」

「高查山口那邊也有水嗎？」我再問道。

「有，但是河流比較小。」

「那，第三個關口呢？」

「什麼？」那人皺著眉頭。「你沒辦法通過雍蔥山口（Yöntsong la）。它被大雪封住了。」

……遊牧者說那邊有條大河……這跟你們有什麼關係？」

雍殿趕緊打岔。

我覺得我問太多了。但是，風雪和其他狀況不容許我在山區隨意遊蕩，我希望盡量得到任何相關訊息，而且，如果我有理由相信高查山口的旅程比較有趣，我可能會選擇那一條路。

「唉呀，」他笑著說，「你不了解我這老媽媽。她總是擔心沒茶喝。眼睛時時刻刻都在找水、找地方停下來喝茶。如果我聽她的話，我們一大半時間都在喝茶呢！」

這位牧人也跟著笑出聲來。

「哈！哈！」他說。「茶確實是好東西，尤其是對女人來說，她們不像我們喝這麼多酒。」

但是，雍殿突發奇想。

「這位大哥，」他對這男子說道，「行善可以累積功德，這對此生和來世都很有利益。」

「你知道我是一位喇嘛，而這位老婦人——我母親，是一位『那巴優木』（nagspa yum）⑥。你去幫我們找馬，帶我們到愛尼山口頂，因為我們都累壞了。」

我們兩人都是『內闊巴』（neskorpa）⑦，幫助我們一定會積下大功德。我坐在地上，興致盎然地觀察這兩位詭計多端的男士鬥智。顯然，這位牧人不是我養子的對手，在某方面，雍殿足以當尤利西斯的老師。然而，他的勝利並不徹底，只有一匹馬，我們兩人必須輪流騎，牧人則背負我們的東西。有這樣的好運已經是奇蹟了。

當晚是不可能牽著馬出發，在路上紮營。然而，雍殿不想和那牧人分開，以免他改變心意，所以他要求在屋裡過夜。猶豫了一兩秒鐘後，牧人答應了。

現在，我們必須再度過河，因為遊牧者的營地在橋的對岸。我擔心脫下長靴會露出我雪白的雙腳，這必定會引起注意，因此藉口有風濕病，不能走在冰冷的水中，免得疼痛。我開始朝遠處的橋走去。但是，已和喇嘛略談過宗教論題後，這位善心男子表示他要背我們過河，先背一個人到對岸，再回來背另一個。

我很高興能省下這一大段路，卻也因我的左輪手槍、裝有少量黃金的袋子，以及衣服下裝滿銀子的腰帶而感到侷促不安。

當我趴在那人背上時，我心想，他會認為就我的身材而言我未免太重了，並感覺到我衣服底下有堅硬的物體……如果他以為我藏了錢，那可就死定了。如果只有嚮導一人，我大可輕易移動這些物品，而不會那麼容易被察覺；不過那婦人和幾個男孩也跟著我們，邊走邊聊，讓我無法這麼做。

最後，我模仿西藏人在衣服裡尋找蝨子的動作（請讀者原諒我的不雅），成功地把自動手槍挪到左腋下，裝黃金的小袋挪到右腋下，並把腰帶移高一點。當然，沒人留意我這個動作，因為他們深知其原因，更習慣這麼做。

* * *

我們的到來並未在遊牧者營地引起什麼騷動。雍殿和我是很普通的貧窮朝聖者。一名男子帶我們到一間關過羊的小屋，地上積了厚厚的一層「日以瑪」（rima，羊糞）。也許，這些牲口晚上會來和我們共眠，人畜間的親密關係在西藏是很常見的。我幾乎希望沒遇見使我們在路上耽擱的婦人和男孩，要不是被他們看見了，我們大可獨自在比羊棚乾淨的矮樹叢中紮營，還可以自在地探索山上的景觀。現在，我們不得不謹守窮困潦倒的朝聖者角色，因為那裡的人是惡名昭彰的強盜。

在西藏，除非深信自己沒被人瞧見，否則和鄉人在一起總是比較安全，即使他們是小偷或

土匪。原因是除非喝醉酒，或為了護衛自己的生命，或出於其他特殊理由，西藏人很忌諱殺人。這是因為他們深受佛教尊重生命之教義的影響，雖然他們對佛教教理只有粗淺的認識。然而，如果他們放走搶劫對象，對方可以指認搶劫處，並向官方告發。西藏並沒什麼司法可言，通常官方並不理會路上受難者的控訴，除非他們是富裕的商人，可贈予珍貴的禮物。總之，村民或遊牧者希望搶劫事件發生在遠離家園的地方，如此，他們可以用「我們什麼都不知道；我們不是盜賊」；那一定是路過的外地旅者」之類的託詞，應付一切查詢。

西藏的攔路強盜，並不是專業土匪所形成的特殊階層。在某些地方，整個地區的男人，無一例外地，全都是強盜，甚至把畜牧工作完全交給婦女，從事更有利可圖的男性工作！這種情況也許不普遍。但是，在外圍區域，許多外表誠實、具有正當謀生之道的農民或牧牛者，偶爾會聯合起來掠奪鄰近區域，或打劫商隊，或奪取過路旅者的財物。我所聽過的各類可怕或有趣的遇劫故事（在山路或大草原上），以及我所見過的受害者人數，使我不得不相信仙境般的西藏，其實相當不安全。但是，我也有義務表白，雖然我有過幾次令人憂心的際遇，卻從未遭受任何損失。其實，中國的情形也是一樣，我曾在內戰期間穿越偏僻的四川以及雲南的荒涼地帶。有些人會認為那是我的運氣好；可是，如同其他事物，運氣也是有原因的。我相信心態具有塑造境遇的能力，使之多少依心之所願而發生。

西藏人是單純的民族。搶劫對他們來說只是一種刺激的運動，只要不造成死亡，他們並不認為這是大逆不道的事。沒有人覺得這是可恥的事。恥辱在於被搶劫，因為他竟然沒有保衛自

己的力量或機智。

「大哥們，請撥個人給我，陪我去湖邊住幾天。」有一年夏天我居住在聞名的果洛（Gologs）土匪部落。「還有，我不在時，請照料我的營地、行李及馬匹。你們這些老土匪很清楚這一行的伎倆！如果有人搶走你們營地附近的東西，你們可就丟臉了！」

他們開懷大笑，一點也不覺得受到冒犯，反而很自豪我欣賞他們身為土匪的勇猛。畢竟，他們可能無意識地感覺到我的同情、我對他們的土地及人民——狂野高原上的狂野兒女——的熱愛！

話又回到我們的遊牧者營地。我們知道住在他們之間會比離開他們更加安全。而且，我們希望能乞討到一些食物，因為在這種地方露出錢財極不明智。不論多麼相信自己的好運，任何人都不能不通曉事理。

我要求一些牛糞來生火，並探詢狗的問題。我去河邊取水安全嗎？可是，一位婦人帶了凝乳和茶來給我們。我打算吃完後才生火。在這段期間，這裡的大家長過來和雍殿談話。他對我們感到相當滿意，認為我們有資格客居在他的住處。他告訴我們不要擔心水和火，因為我們將在主人家用餐。

我們走進的大廚房，和西藏各地的村舍廚房沒什麼兩樣。爐灶占了一大塊地方。周圍是牆壁和架子，有些是木製的，有些是石頭做的，用來放置家庭用品、大儲藏盒、一袋袋待紡動物毛、羊皮及雜貨，上面全覆蓋著一層厚厚的灰，並被煙燻得烏黑。裡面沒有任何窗戶，排煙孔

同時也是光線的入口；而屋頂和牆頂端間有一些縫隙，容許淡暗光線進入。除了居住於城鎮的少數上流階層之外，西藏人習慣住在黑暗的住宅。

我們走進廚房時，太陽已經下沉了。火燒得很旺，大三角鐵架上的大鍋子裡沸騰著一樣東西。這顯然是這家人最關心的對象，因為所有的視線緊盯著它瞧。

我們得到禮貌的接待。主人在上賓的位置——爐灶旁邊——鋪了一塊舊地毯給喇嘛坐，坐在下方紡毛的婦女則指示我坐在她們旁邊的地上。

接著是一成不變的無聊對話，不外乎我們的家鄉在何處、到何處朝聖……這一類的問題。此外，主人和其他人都希望藉機從喇嘛身上得到至少和他們的招待等值的僧侶服務。

再一次地，雍殿必須以卜卦、加持之類的事，換取我們兩人享有的茶、糌粑及住宿。

後來，雍殿告訴我，他不喜歡這位主人的神情，認為他具有強盜的一切特徵。如同我解釋過的，因為我們真的需要一些補給品，而且需要讓這些遊牧者認為我們真的是貧困的乞丐，於是雍殿要求離開一段時間，好去營地行乞一圈。由於這是「阿爾糾巴」的正常做法，沒人感到訝異。

「我母親累了，」他告訴屋裡的人，「她現在就要睡了，因為我們夜裡就必須出發趕往關口，她需要休息。」然後，他對我說：「到這裡來，母親！」「躺下來！我很快就回來。」

他走了，我取代他在地毯上的位置，把頭靠在我自己的袋子上，我的袋子則巧妙地靠在我兒子的上面，只要有人移動其中一個袋子，就不可能不動到另一個。在西藏，旅者都得精通這

種訣竅；除非睡在親戚或熟識的朋友家，否則，隨時都得提防宵小。

我假裝睡著，一邊保持完全清醒，留意主人一家的動靜，傾聽他們的談話，隨時準備應變。我聽到大家長低聲對其他人說：「他們的袋子裡裝了些什麼？」我一動也不動。也許，他只是好奇，不過我懷疑。情勢會惡化嗎？……我靜觀其變。

他再度對身旁的人說話，但聲音過於低沉，我聽不清楚他說什麼。但是，透過低垂的眼簾，我看到那位高個兒男子靜悄悄地、慢慢地朝我走來。我注意到他身上沒帶武器。我的左輪手槍就在衣服下，可是，在一整營牧牛者中，可就毫無用武之地了。謀略是最佳的武器，但是，當他伸出大手小心翼翼地探觸我當枕頭的袋子時，我還想不出對策。

我稍微動了一下，他的手立刻縮回去，並以焦急的語調說道：「她要醒了！」

我想出辦法了。

「拉，拉，給隆拉！」（Lags, Lags, Gelong-lags，是，是，尊貴的僧伽！）我裝出半夢半醒的聲音說道。接著，我睜大眼睛，彷彿驚慌失措地環顧四周，自然地問道：「我兒子，那喇嘛，不在這裡嗎？真奇怪！我剛才明明聽到他告訴我說：『母親，醒來！快醒來！……我來了！』」

「他還沒回來，」看起來相當害怕的「內波」（nepo，男主人）⑧回答道：「你要我找人去請他回來嗎？」

「不，不，」我說，「不要。我不敢煩他。他是有學問、聖潔的『給隆』⑨。他很快就會回

來了，我知道……我跟你們在一起挺好的，又在這麼暖的火堆旁邊……」

「喝杯茶吧！」一位婦人說。

「好啊！你們真好！」我禮貌貌地回答，同時把碗拿出來。

雍殿走了進來。由於方才的事件，他的到來引起一陣騷動。

「我聽到你叫我，給隆拉。」我說，「你一叫我醒來，我就醒了。我真的以為你就在屋裡。

是不是這樣，『內波』？」

「是這樣，是這樣，」嘀嘀回答的「內波」可能有些焦躁不安。他乞討到一些酥油和糌粑，甚至還有一小塊

雍殿明白發生過事情，但是他不知道是什麼，只能順著話尾。

「很好！很好！」他以喇嘛合誦時的低沉聲調說道，「醒來！……醒來！」他的眼睛望一

望四周，發現沒有必要下這項命令，一臉滑稽相。他乞討到一些酥油和糌粑，甚至還有一小塊

他不能不收否則會引起疑心的銀子。

銀子的背後是一則哀傷的故事。一位牧牛者的獨生子幾個月前死了，山口那邊很遠的一間

寺院的喇嘛已為死者舉行度亡儀式。然而，悲痛的父母並不滿意，仍然對孩子的情況有些疑

慮。這男孩往生時大約十一歲。他們哀求雍殿為亡者行一次追加儀式。當雍殿以必須急速前進

為理由而婉拒時，他們立即懇求他至少要持誦引領遊魂前往極樂淨土的偈文。

誰忍心拒絕這些心地單純的人如此重要的純真心願？所以，在附帶為一群男女遊牧者闡說

善行之際，雍殿將這位小牧童安置在極樂淨土的一朵蓮花上。

「內波」因此更加相信喇嘛的偉大，所以，命令坐在地毯上聽死去男孩故事的我，把坐位還給喇嘛。

「去，去，老母親！坐到後面去，讓喇嘛坐得舒服一點！」

我向雍殿使了一個眼色，要他坐在地毯上，什麼都別說。我則入境隨俗地移回光禿的地板上。

* * *

大鍋的祕密現在揭曉了。鍋蓋掀開了，一隻大鐵勾伸入滾燙的湯汁中，撈出犛牛的心、肺、肝，還有裝了肉和糌粑的胃和腸子，看起來像香腸。煮得軟軟的這一大堆東西，放在一個大木盤上，用一塊袋布仔細蓋好，然後放在一旁。

接著，他們把糌粑放入湯中，十分鐘後，先添滿喇嘛的碗，然後「內波」的，我則排在最後面幾個。有鑑於爬上山口須花費許多力氣，我努力地吃，總共喝了三大碗湯。

吃完晚餐後，「內波」顯然很高興能和一位可以述說這麼多遠方聖地的旅者聊天，一場冗長、無味的談話展開了。我幾乎沒有在聽，一心想著只隔著一座山脊的波密，並回想當天的觀察所得。就在此時，幾句話傳來，讓我如觸電般驚愕。

「我聽說，」大家長說道，「有些外國人到過卡卡坡。」

外國人？……到過卡卡坡！……會不會是關於我們的謠言已經傳開了？或者官方已經在通往拉薩的路上尋找我們的蹤跡，而我們選擇的迂迴路徑是我們的救星？如果是這樣的話，他們會在拉薩附近嚴加戒備，在我們即將達到目的地時逮住我們！

雍殿試圖找出消息的來源。但是，這人並不知道，他是從一些旅者那兒聽來的，而後者可能也是從其他人那兒聽來。這種事在西藏通常是如此。如此散播而來的消息，可能已是陳年舊事了，和我們毫無關聯。三、四年前，一位英國領事和他的西藏妻子到過卡卡坡旅遊。也許，他們是這些人口中的外國人。或者，是我們在魯江遇見的那位美國籍自然學家，他試圖在禁區從事研究工作？我們猜不透。幾星期以來被拋在九霄雲外的捕獵遊戲，又再度回來折磨我們。

雍殿再也沒有心情述說遠方聖地的故事來娛樂「內波」。他表示他要睡覺了。

但是，「內波」似乎沒聽到他的話，提出一項請求。他說，遊牧者非常擔憂今年的雪量不夠。地面一直相當乾燥，無法醞釀足夠的濕氣確保牧草生長茂盛，而冬季處於半飢餓狀態的牛群，將需要大量食物。很快就會下雪嗎？……喇嘛能預知這些事，他也能利用密咒的力量，讓雪由空中下降、蓋滿大地……他會拒絕製造這種快樂的結果嗎？……

雍殿已經十分疲倦了，但是，得罪這些遊牧者，或讓他們以為他不是厲害的喇嘛，都是危險的事。

「做這種法事，」他說，「需要好幾天的時間，而且，我必須前往波密，所以不能喚雪封住我必須經過的山口。你要求的事情相當複雜。」

在場的人一致同意。

「讓我想想看，」我的年輕朋友繼續說道，「嗯，……既然這樣，……」

他從一只粗布袋內取出一小片紙，然後，要他們拿一些青稞來，如果有的話。接著，他放了幾粒青稞在紙上，拿在手中，掌心張開伸展著，進入深層的禪定。之後，是一陣吟誦，聲調緩慢，音量逐漸提高、再提高，最後如同雷聲般，充塞低垂、搖搖欲墜屋頂下的大廚房。

所有遊牧者看起來非常害怕。

雍殿驟然停止，使每一個人——包括我在內，都嚇了一跳。

他將儀式中用過的穀粒分成兩部分，一半放在自己的手巾一角，其餘的留在紙上，以複雜的特殊方式包好。

「這個，拿著。」他吩咐「內波」。「聽好！明天日落時，你打開這包紙，把穀粒撒向四方的天空。我會在同一時候持誦使雪量豐富的咒語。如果你在日落前，或唸咒前就打開這紙包，由於沒有適當的安撫，眾神祇將會發怒，向你們報復。所以，要小心！」

這人答應會完全按照喇嘛的話去做。終於，他或許覺得他從喇嘛身上獲得的已超過招待我們的服務。；所以，他吩咐妻子拿一片肉給我們當路上的糧食。這婦人拿了一塊相當好的肉，但是，她還來不及獻給喇嘛，她丈夫就從她手中劫走，又掛了起來，然後謹慎地挑了一小塊乾癟的肉，極其慎重地交給我的同伴。這情景實在很滑稽，我們極力忍耐才不至於放聲大笑。

「我不能接受。」熟知各種僧伽戒律的雍殿宣稱。「感謝你送肉當禮物，但，這是不清淨的

東西，是殺生得來的。如果我吃了這塊肉，這和屠殺這隻畜生沒有兩樣。你一些糌粑給我，我會加持你的家宅。」

喇嘛的這番話不但極具教訓意味且符合正法，此外，還另有作用，因為我們將得到青稞粉，即使分量不多，卻非常有用。

堆得尖尖的一大碗糌粑放在他面前。雍殿拿了幾撮撒向四方，祈請健康和富裕降臨主人、他的家人及他的財物。「內波」還來不及拿回儀式使用的青稞粉，我即以最恭敬的跪姿迅速把袋子遞給雍殿，我兒子順勢將碗內的東西倒入。

老客嗇鬼驚愕地看著空空如也的碗。現在，我們只希望他會放到喇嘛去休息。我們急著想在出發前小睡幾小時，這趟路不但耗損體力，也難以預測。關道也許封住了，路上也許有各種障礙。誰知道？至於這些游牧者，我們覺得很安全了。我非常了解雍殿的機伶。他希望防止牧牛者跟隨我們。　第二天早上，穀粒的故事會傳遍營地，法事是否會帶來急需的雪量，將成為每個人最關切的事，誰也不敢加以阻撓。穀粒撒向天空後，他們至少會再等待一整天，觀看結果。

此時，我們應該已經走遠了；至少，我們是這麼認為的。然而，事情將有不同的發展。

兩位婦人將「內波」的臥榻準備好。我不能說那是「床」，因為西藏人及許多亞洲民族——包括日本人在內，並沒有床。富有的西藏人睡在華麗錦緞覆蓋的厚墊子上，窮人則睡在光禿的地板上或地上。兩種極端之間，是各種厚度和華麗程度不同的墊子，下全一小塊破爛的粗布袋或油膩的羊皮。不論是何種情形，毯子或其他代用品，白天時捲收起來，晚上才拿出來使

用。

等到一切都弄妥，那位老牧人把袍子脫下來，只剩下長褲。這是西藏人的習俗，不論男女都赤裸上身睡覺。然後，他滑入鋪在火爐旁位置最佳、最溫暖的羊皮層。房間中央擺了一個水桶，省卻大家晚上出去方便的麻煩。我從未在別處看過這種現象。一般而言，村民都有固定的廁所，一是保持衛生，二是積聚田裡所需的水肥；至於牛、綿羊及山羊的糞便則做為燃料。遠離人群而居的遊牧者，有廣大的空間，又不種植任何農作物，自然不覺得有這種需要。一般而言，不論白天或夜晚，他們都在帳棚外如廁。

大部分男女沒等主人休息就先躺下就寢。年輕的夫婦裹在一條大毯子裡，把幼兒夾在中間。老人和單身者則獨自休息。大孩子像小狗般擠在一起，笑笑鬧鬧地搶奪蓋被，直到睡著了才安靜下來。

【注釋】

① 波密：藏文為 Poyul，yul 的意思是「區域」。——原注

② 後來，我才知道將軍走的路線和他離開雅安多時宣稱的完全不同。他走的是南方路線，經過無人地區；西藏政府提供全程的交通工具。——原注

③ 塔爾寺：位於今青海湟中縣，建於西元一五六○年，明世宗年間，為青海最大的喇嘛廟，也是黃教六大寺院之一，乃喇嘛教徒為紀念黃教宗師喀巴，在他的誕生地興建的，藏語名為「工本」（Kum Bum），為「十萬佛像」之意。作者曾在此研學三年。

④ 宗：藏文，意即堡壘、城堡，現今泛指官員的駐守地。——原注

⑤ 傑尊瑪：藏文 Jetsuma 或 Jetsun Kusho。意思是「可敬的女士」或「可敬的夫人」；在宗教階級中，是授予婦女最尊崇的名銜。——原注

⑥ 那巴優木：藏文，咒師的妻子，受過特殊的認封儀式，或稱為「明妃」、「佛母」。——原注

⑦ 內闊巴：藏文，字義為由一個聖地繞到另一個聖地的人，即朝聖者。——原注

⑧ 內波：藏文，意為男主人；女主人是「內莫」（nemo）。——原注

⑨ 給隆：藏文，持守獨身戒的喇嘛。——原注

第五章

寒原雪山上的驚險鏡頭

我們睡了幾小時？我說不上來。我覺得才闔眼幾分鐘。

「該出發了。」那名男子重複的聲音把我叫醒。他丟了幾根樹枝到冒煙的餘燼中，火光照耀著沉睡的人。有些人抱怨幾聲，把毯子裹得更緊。我們很快就準備好。所謂的穿衣整裝只是繫好腰帶和襪帶，我們的背包一直都沒打開過。我們一下子就出發了。

「請慢走，喇嘛！」當我們經過門口時，「內波」從他的羊皮毯中開口道。

被高峰遮蔽的月亮，黯淡地照著山谷。風強勁地呼嘯。我覺得非常冷，手指雖然裹在厚厚的衣袖中，卻凍得幾乎抓不住手杖。昨天涉水而過的那條淺流，已結了一層厚冰。狹窄的小徑蜿蜒在對岸的樹叢中，岔出好幾條分道，與其他小徑交錯而過。若不是有人帶路，我們很可能浪費許多時間在這迷宮上。雍殿和我都拒絕騎馬，天氣實在太冷了，我寧可一直走到太陽出來。

就我所能看見的來說，這一段景觀較之札西則和戴歐山口大不相同。後者真的非常壯麗，而我們現在走的這道狹窄山谷，則充滿了神祕的敵意和叛逆。

幾小時後，淡綠色的曙光綻現，加深了景觀令人不安的感受。我們所走的路上只有少許積雪，但是，峽谷的兩岸厚厚地堆積了白雪。

太陽羞怯地從雲堆中露臉。我們穿過一小片潮濕的草地，荒涼而枯黃。我騎了一陣子的馬，但很快就下來，把馬交給雍殿，自己走在後頭。我受不了牽馬鞍的牧人喋喋不休。穿越山坡時，我喜歡沉默。靈敏的耳朵和專注的心，可聽見許許多多的聲音。

過了不久，徑道上開始出現積雪，而且越來越深。我們的嚮導說，巨大的雪堆將是通往另一山口之夏季徑道的起始處。一見到它時，我就明白必須放棄在山脊上漫遊的任何念頭——雖然我很想這麼做。探索這些地區的最好季節，應該是在融雪及夏雨造成泥濘前的時段，以及下初雪之前的空檔，為期不超過六星期。

這一年，由於雪量少得令遊牧者憂心，愛尼山道相當好走。我們在中午前就抵達土堆祭壇。

我們的嚮導放下他一路上替喇嘛背負的背包，準備離開我們，牽著馬回營地。

我們喬裝的身分及安全顧慮不容許我們過於慷慨，不過我一直想給這位善良的男子一點小禮物。雍殿那一番免費替朝聖喇嘛服務可積下大功德的言論，主要是為了讓他相信我們身無分文。昨晚，等大家都睡沉後，我在年輕旅伴的耳邊低聲告訴他該怎麼辦。現在，他按照我的意思去做。

他慢條斯理地從口袋中掏出兩枚錢幣，還有一小撮包在紙裡的乾絲柏葉。

「這錢，」他嚴肅地說道，「是我身上僅有的，是札西則的大人給我的，因為我在他駐防的官邸為他誦經。你幫助了我和我母親，所以，我要把它和從遠方一個叫做卡卡坡聖地帶來的

『桑』（sang，燃香）①送給你。」

雍殿又說了幾句話，好讓這位牧人和他的夥伴——他必然會對他們重述——深信我們在前往的地區有靠山。這番詳述可能會對他們產生相當大的作用，阻止他們跟蹤而來。

「大哥，這錢你拿著。」喇嘛堅持道。「我們已經抵達波密『嘉厄波』（gyalpo，國王）的領土了，他的『安木確』（amchös，修法喇嘛，或稱親教師）是我的老朋友，我們都屬於拉薩的色拉寺②，所以，如果我有困難的話，他會請波密王幫助我。」

「他一定會的，『庫休』（kusho，先生）。」他以尊敬的語調附和道，顯示這位貧窮旅者的地位又提高了許多。「可是，我只拿『桑』，這非常珍貴；至於錢，如果我收了，就失去為喇嘛效勞的功德……不，我不能拿。我寧可保有功德。這對來生和今生都很好……請為我加持，『庫休』。現在，我得趕緊走了。請慢走，喇嘛！請慢走，老母親！」

說完，他就走了，歡歡喜喜地帶著乾樹葉粉末，並深信他已為來生和今世種下幾粒吉祥、幸運的種子。可憐的人！我真摯的祝福將跟隨著他。

我們站在土堆祭壇附近，沒有依照西藏人的習俗高喊「拉嘉洛」！缺乏筋疲力竭的攀登，也少了征服高峰的興奮和喜悅。對習於長途跋涉的我們而言，這短短的馬上時光真是一大奢

原因。

但是，這不是停下來深思心理問題的時間和地點。

「拉嘉洛！」

這呼聲相當無精打采。

「會下雪。」雍殿說道，他的神情異常陰沉。

「我也是這麼懷疑，日出的景象好陰鬱，」我回答說，「但是，今天會下雪嗎？『內波』會不會在指定時間之前，就把你昨天給他的穀粒撒出去？」

喇嘛對這玩笑沒有產生共鳴。

「我們得趕快趕路了！」他說。

「我不喜歡看到他心情不好的模樣，所以，我繼續說道：「你記不記得青海湖的那位『那格巴』(Nagspa，咒師) 喇嘛？牧民說他能呼風喚雪。他教了我一些密咒。我們來打個賭。你已經喚雪了，我來試試阻擋它。」

這年輕人連笑也不笑一下。

「那些可憐的人需要雪滋長牧草，」他說，「給他們吧！」他邁開大步，往陡峭的山路走下去。

他奇怪的態度讓我不安。他為什麼這麼擔心雪的問題？在前幾次旅程中，我們看多了。這

佘。這是我們離開中國後，第一次不感到疲憊地抵達一個山口。也許，這是我們不感到欣喜的

並不是令我們害怕的事，尤其是我們已經這麼接近村莊了。也許，他身體不適。

我趕緊追下去，他已經走得很遠了。不論我怎麼努力追趕，我們之間的距離總是越拉越遠。我試著沿較直的路線小跑，省卻彎來彎去的時間。然後，我猜想是慈悲的山神看到我的窘境，想幫我一個忙，伸手拉了一下我的腳。說時遲那時快，我跌倒在地，像參加平底雪橇競賽般，「咻」地滑了下去；而最大的不同點在於我既是雪橇又是滑雪者，二合一哪！幸好，我設法抓住手杖的低處，把它當作方向盤。就這樣，我省卻了苦追的功夫，以超級快車的速度趕上雍殿，還遠遠超前。

他盡速趕了過來，走到時，我正在拍打沾滿全身和背包的雪。確定我沒受傷後，他直稱我的演出很美妙，省卻了許多功夫。

但，我最感安慰的是又聽到雍殿爽朗的笑聲。

是何種突來的預感或先兆，在這位年輕旅伴愉悅的心上蒙上一層陰影？我無從猜起。不過，我們確實正邁向相當困難的境遇。

從周圍的景觀，我可以想見我們前往的地區，和薩爾溫江上游的地理特徵迥然不同。這裡的空氣濕氣很重，地上很潮濕，有些地方甚至有些像沼澤。地面已經有大量積雪，遊牧者不必像山脊另一邊的同行，擔心牧草的問題。

我們很快就進入樹林地帶，然後沿著源於愛尼山山腳的河流而行，來到盤踞三個山谷交接處的一大片牧草地。我們順著其中一個往下走；另一個在牧草地的對面，一條溪流──比源自

愛尼山的河流更大——發源於此；第三個山谷位於這兩條河的匯流處，河水最後會注入雅魯藏布江（下游流經印度東北部及孟加拉，稱為布拉馬普特拉河〔Brahmaputra〕），並將我越過之巍峨高山的融雪帶入印度洋。

到目前為止，我已經發現了波河的源頭之一，地理學家對此河的上游仍然一無所知。我對第二條源頭深感興趣。它似乎源自游牧者稱為雍蔥山口的附近，但目前已被雪封住。這情況令人深感遺憾，使我無望爬上山頂，勘察另一邊的山脊。但是，我希望至少能沿著河流往上，走到不能再走為止，盡我微薄的力量，搜集任何可能的實地觀察資料。由於我在西藏時常這麼做，一點也沒料到這次勘查將演變成短暫卻相當驚險的事件，雖然後來安然脫險，卻可能釀成大禍。

我簡短地向雍殿解釋我的意向。

他回答得比我更簡潔：「會下雪，而且我們沒有食物。」

這句話值得考慮。

雪？……我不怕。至於食物，我打開袋子，和喇嘛一起檢查內容物。我們同意分量夠維持三餐。三餐表示三天，因為我們到西藏的目的並不是貪圖美食。此外，我並不打算在山谷上方逗留，只看一眼就能滿足我的好奇心，並提供幾項概括性事實給對這條純淨河流感興趣的人。

「前進！……」

日落後，開始下雪了，起初很輕微，像是在黑暗樹木間飛舞的蝴蝶。逐漸地，越下越大，但速度很緩慢。然而，從無止境的天櫥中降下的雪花，覆蓋住了龐然的山峰，也把山谷掩埋了。

* * *

「我們搭帳棚吧！」我說。「在裡面生個火，喝碗茶。」

我們真的需要補充體力。從昨晚在遊牧者營地喝過湯後，一直滴水未進。

木柴很稀少。在雪中砍柴、撿柴讓我們忙了很久。然而，我們還是聚集了足夠的樹枝煮茶。匆匆吃完節儉的一餐，我們把剩下的火塊朝外丟，因為熱氣融化薄棚布上的冰，水不斷地滴在我們身上。充當帳棚支架的朝聖者手杖，顯然不足以久撐雪的重量，我們不能冒手杖折斷的危險，所以，僅僅用幾塊石頭把棚布壓在鄰近的岩塊上，做成一種傾斜式的庇護所，然後躺在下面。由於氣溫不是非常冷，我們很快就睡著了。

一股痛楚的壓迫感把我弄醒了。我一抬頭就撞到了屋頂。棚布因沉重的積雪而下垂，埋住了我們。這暫時還不會造成任何危險。不過，我們最好趁現在還容易的時候，趕快突圍而出。

我推醒了沉睡中的雍殿。他不需解釋就了解這一幕。我只說：

「我們慢慢地轉身，然後一起站起來，用我們的背推棚布……準備好了嗎？……推！」

我們從墳墓中冒出來了，但這並沒有比較好受。雪還在下，我們無法再建一個藏身處，即

使可以，過不了多久又會被雪封埋。既然無法休息，最好藉走路保持溫暖。

剩下的夜晚和隔天早上我們一直在步行，但進展不大。柔軟的雪地很難行走。當我們抵達較高的海拔，還不斷地踩到滑溜的小冰河，這是舊雪一再反覆地融化和凍結而形成的，它危險地隱藏在厚厚的新雪下。

午後不久，我們喜出望外地發現一個「薩鋪格」（sa phug，土穴、土洞）③。我們在穴內乾燥的地面安頓好，帳棚像窗簾般掛在頭頂上的一些樹根上，加強土穴的保護作用。由於沒有燃料，我們只吃了一點糌粑，並把雪塊含在口中融化解渴。由於接連兩晚幾乎都沒有好好休息，我們睡得很沉，直到破曉時才醒過來。

當我們醒來時，雪還在下。看得出來，雪一整晚都沒停過，因為雪堆得更高了，在我們的史前棲身處前形成一道雪牆，使我們整晚都很暖和。

我決定把背包留在土穴裡，試著到更高處勘查。只攜帶手杖，比較好走。由於我們必須往回走才能到波密的村莊，可以回程時才拿背包；至於小偷，在這荒僻的地帶沒什麼好擔心的，何況山口已被封住了。

我們出發了。雪繼續緩慢、無情地下著，如同先前的四十多個小時。雪在一些已有多層舊雪的地點形成無法通行的障礙，我們根本無法朝固定的方向前進。我好不容易抵達一個背脊；由此處，透過飛舞的柔軟白色雪片帳幕，我隱約看到一些像是傾斜、波狀高原的頂峰。可是，誰知道雪是否沒把表面填平而改變其形狀？在冬季服裝秀披著圓潤曲線的高山，在夏季卻露出

如針尖般銳利的背脊和嶙峋的頂峰，是所有的登山家都熟知的常見現象。

下去的路比上來的更加難走。我奮力地想到達另一個點，希望從那兒探查一條匯入主流的溪河，是否源自一處看起來像是小峽谷的地方。當我正拚命往前推進時，聽到身後傳來一聲叫喊。雍殿在尋找捷徑時，滑了一跤，跌入一處溪谷。溪谷並不很深，但夾處在幾乎呈垂直的兩岸，很不容易進入。幾分鐘後，我走到旅伴身邊，他看起來實在很可憐，裹著破舊的喇嘛服，躺在染著血污的白雪上。

「啊！我的腳！」

他移動身體打算站起來，呻吟了一下，臉色突然整個變白。他緊閉著眼睛，輕聲叫道：

一點皮，其他都沒怎樣。不要擔心。我只是撞得有點頭暈。」

「沒什麼，不嚴重。」他回答我的問題。「滾下來時，我的頭一定是撞到岩石了。只割傷了

「不行。」他說，痛楚使他的眼睛充滿淚水。「我站不起來。」

我嚇壞了。他的腿是不是摔斷了？

他再試一次，仍然站不起來。

若是這樣，我們該怎麼辦？獨自在荒野中，沒有食物，積雪又一小時比一小時高。

我立即把他的靴子脫下，檢查腳部。幸好，骨頭沒斷，只是扭傷了腳踝，膝蓋也瘀傷了。

這意外並不會危及他的生命或健康，至少，在有人煙的地方；但是，在這裡……？

他和我一樣清楚事態的嚴重，因此再度試著要站起來。在我的幫助下，他辦到了，倚著手

杖，單腳站立。

「我會試著背你，」我說，「我們必須回到土穴，再想想看要怎麼辦。」

儘管我樂於這麼做，也使盡了力氣，卻很快就發現讓我缺乏足夠的力氣走過深厚的雪地，藏在雪下的石頭和凹洞，經常讓我站不穩。原本就不情願讓我背負的雍殿，靠著我和他的手杖，努力地往前進；與其說是走的，不如說是蝸行，而且每十分鐘就得停下來。痛楚使汗水不斷地由覆蓋著他前額的喇嘛帽簷流下。我們花費了好幾小時才回到土穴。

我按摩雍殿的腳踝，再用他的腰帶把它纏好。但，我無法再為他做什麼了。

和前一天一樣，我們沒有燃料，躺在凍結的地面，冷得直打哆嗦。我們在路上為了解渴而吞食的雪，以及和著晚餐食用的冰河水，加深了體內的寒冷感，讓我們遲遲無法入睡。

然而，若不是擔憂年輕的旅伴，我會覺得周圍的景觀有一股特殊的魅力。的確，這般魅力如此強大，讓我忘卻心中一切煩憂以及身體的不適。我一動也不動地坐到很晚，享受絕對沉靜中的孤獨，品味奇異白色大地的絕對靜止，陷入無法言喻的平靜中。

雪繼續在我們周圍堆高。

早晨，當我睜開眼睛時，第一眼就看到雍殿倚著手杖、單腳靠在土穴壁上。他的模樣讓我聯想到中國道教廟宇中的神靈。在任何情況下，他看起來都會很滑稽，但是，他的眼裡有淚。

「我不能走路，」他絕望地說，「我已經試了好幾次了，可是我這隻腳不能站。」

他的腳踝腫了，腳板仍呈扭曲狀。我們無法上路。

早上最初的幾個小時，我們都在討論該怎麼辦。我想讓他留守，把行李和剩下的糌粑交給他，自己試著走到村莊求救。但是，雍殿懷疑有人會理睬我們這種卑微的乞丐，而我們又不能掏錢出來或提供夠分量的賞禮，這比什麼都危險。也許，我的養子對「波巴」的看法過於悲觀，但是，他還有更嚴重的理由反對我的計畫。

我們並不知道村莊距離多遠，也不知道哪一條路會通往村莊。兩天前，當我們從愛尼山口下來時，看到三條路徑，但是它們的痕跡現在全都被深深的積雪覆蓋住了。河流成為唯一的指標，但也不可靠。它必定會往下流到有人居住的地區，但是，我們不確定能否全程跟著它。山溪往往流入狹窄的峽谷，而路徑則沿著上方的山地而行，雖然幾哩後它們會再度會合。

萬一我走錯路而必須往回走，那會怎樣？我可能得遊蕩好幾天，像我旅伴一樣在路上發生意外，或因飢餓不支而無法抵達目的地。

儘管雍殿的看法很陰鬱，但我無法否認他的考慮很有根據。至於我，則很不放心把年輕喇嘛獨自留在山洞裡，野狼、熊、雪豹或其他飢餓的野獸，可能會在夜間攻擊他，而他連站都沒辦法站，如何保衛自己？

時間在我們提出計畫並一一駁回之際溜走了。最後我決定沿著山谷盡力往下，尋找遊牧者營地。我打算天黑前就回來。我走了一整天的路，只看到兩個被遺棄的營地，一個人影也沒見著。一想到喇嘛獨自一人在土穴裡打哆嗦，我就感到萬分心痛。如果他能待在其中一間小屋，那該有多好！遊牧者留下來的燃料可以讓他生火取暖。無論如何，我一定要帶一些燃料回去。

可是，怎麼帶呢？我沒有袋子，也沒有布巾，而且，唯有厚厚的毛料可以使乾牛糞不至於在路上受潮。我別無選擇，脫下粗糙的西藏毛料上衣，把燃料裹在裡面，然後用腰帶綁好，繫在背上。我往回走。

這是讓人筋疲力竭的一趟路。雪一直沒停過，而我的中國式內衣並不足以擋雪。不到半小時，我就覺得像是泡在冰水浴裡。

夜色降臨時，我離土穴還相當遠。我不至於迷路，因為有河流為指標，可是，在黑暗中，我找不到土穴的正確位置。我是否走得太高了，或者，仍然在土穴下方？我並不知道。

我正準備要放聲呼叫喇嘛時，看到再上去一點的地方有微弱火光。這無疑是雍殿為了指引我而點的小蠟燭——我們一直擺在袋子裡。果然是如此。

「我擔心得半死。」當我回去時，他這麼告訴我。「天黑後還沒看見你回來，我就開始想像最壞的情形。」

熱火以及放了一點點青稞粉的熱茶，使我們精神大振，雖然我們的處境越來越糟。現在，我們的食物存量只剩下三、四湯匙糌粑和少許的茶屑。我們仍然不知道離村莊多遠、哪條路直接通往村莊，而可憐的雍殿仍然無法走路。

「不要為我擔心，傑尊瑪！」當我在火堆旁烘乾身體時，喇嘛說道。「我知道你不害怕死亡，我也一樣。今天，我一再地按摩我的腳，又做了熱敷。也許，明天我就能走路。如果還是不能的話，你一定要離開，設法拯救你自己。不要為我擔心。事情的發生是有原因的。這件意

外是我過去的業障果報，和任何神祇或人無關，我必須自己負責，悔恨、哀歎都毫無用處⋯⋯

現在，我們睡吧⋯⋯！」我們兩人都睡得很沉。雪仍然繼續下著，片刻未歇。

隔天，雍殿可以站立。我把兩人的背包綁在一起，背在背上。然後，就像在意外發生後我帶他回土穴那樣，扶著他走。我們以蝸行的速度前進。當我們抵達有林木的山區時，我砍了一根樹枝，樹枝末端用空的補給袋綁上一截短木，作為喇嘛的克難T形栱杖。如此一來，不需要我幫忙他就能自己走了。

前一天偵察的途中，我發現山谷變窄的方向可能使我們無法緊挨著溪流前進。我對從愛尼山口下來時所看到的那一條穿越樹林的路徑比較有信心。在抵達牧草地前，它稍微岔開；但是，它遵循的方向很可能和溪流一樣，只是因山谷底端無法通行而穿過樹林。我們顯然可以找到捷徑，不須走那麼遠才到達我們剛發現的徑道。然而，雍殿連在平坦的路上行走都很艱難，我們最好還是不要冒險走滿布矮樹叢的陡坡。

所以，我們繞遠路，走在及膝的雪地上，抵達了林間徑道。徑道的路線很清楚，很容易辨認。

此時，天氣轉晴了。若不是苦行於連下六十五小時的積雪上，以及見到雍殿吃力、痛苦的樣子，這段路走起來應該很愉快。現在，我們走入了優美的高山景致中，這裡的景色，在春季和雨季過後的夏末，必然十分明媚。不幸，我開始和雍殿一樣，遭受身體的痛楚。那天早晨，我注意到我的靴子裂了一道細縫，微微露出右腳大拇趾。連續幾小時的跋涉，小洞轉化為一張

大嘴，隨著每一步路開開合合，我的腳彷彿變成一隻古怪的動物，一邊走一邊貪婪地嚼食白雪。我的左腳也好不到哪裡去，因為鞋底幾乎完全脫線了。我開始感受到無情的痛楚。新下的雪特別危險，會凍僵並刺痛皮膚。即使是皮膚相當堅韌的西藏高山居民，也小心地避免直接接觸新雪。

天色漸暗，我們已經放棄當天抵達任何村莊的希望了。我們看不到任何墾殖的跡象，看不到牛群的蹤影，似乎也不可能找到遮蔽處。根據陪我們到愛尼山口的那位牧民的敘述，在這條通往有人居住山谷的路徑上，有一些遊牧者的夏屋，可是，我們就是找不到。在層層白雪的覆蓋下，它們可能不容易被發覺。或者，霉運緊跟著我們，我們走錯路了？這問題成了我們交談的重點。我們已經不再詢問對方的體能以及所承受的痛苦，我們知道彼此竭盡所能地在奮鬥，對減輕對方的苦楚完全無能，多說無益。後來，疲憊與無用的感覺，讓我們連遊牧者夏屋、是否走錯路的問題也不談了。

夜晚來臨了，雪又開始紛飛。天空一片漆黑，但是，一股微弱、鈍滯的光，怪異地由雪白的地面湧出，似乎發自覆滿白雪的樹木。這景象讓我聯想到冥府。

從頭到腳都是白的，身與心都痲痹了；我們勉強地在沉默中前進。在那怪異的景象中，我們像是應西藏術士召喚要前往某地的兩個幽魂，抑或是荒野中潦倒的聖誕老人的窮侍者。

聖誕老人……這是什麼樣的聯想？現在是十二月嗎？是的。但是，我想不起來西洋新曆和我使用多年的中國西藏兩用陰曆的對應日期是什麼。等我們停下來時，我要翻閱放在背包裡的

中西曆。

雍殿逐漸落在後面，我繼續漫無目的地往前踏去。村莊、小屋、任何遮蔽處，似乎都遙不可及。在深雪中紮營是不可能的事，……那麼，……該怎麼……？

一股突然的衝擊力把我從昏沉中搖醒。我撞到某種堅硬的物體。我瞧了瞧。是一道破舊的圍籬頂端……一道圍籬！……遊牧者的夏季營地，我們的嚮導所說的營地！我們沒走錯路，我們有地方可以睡覺了！

我幾乎不敢相信。我把手緊貼著木頭，沿著圍籬走，深怕它和小屋會消失，從我手中溜走。我來到圍籬的入口處，約略看到一間相當大的方形木屋，以及幾間比較小的屋子。

我大喊著向喇嘛報告這好消息：

「這裡！這裡！這裡有一間房子！」

我等不及他走到，就先衝進營地。大屋旁邊坐落著一間馬棚。我把背包放在馬棚底下，然後開始清除門口高高的雪堆。雍殿抵達時，我仍然在忙著。

我們很高興地發現馬棚下有大量木柴和乾牛糞。我們先在那裡起火，因為室內太暗，找不到爐灶的位置。燃燒的樹枝有了足夠的光線，我們把它帶入屋內。我們發現這屋子相當大，有一座火爐，火爐兩旁的地上都鋪著可坐可臥的木板。最高興的是我們發現了另一堆燃料。在土穴睡了幾晚後，瀰漫在密閉室內的暖氣，喚醒了深藏在我心深處的享樂欲念。

睡前，我們喝了一碗撒了糌粑的熱水，茶則留著當明天的餐飲。雍殿也熱敷了他的腳。我

翻開我的日曆，是十二月二十二日。

＊＊＊

第二天早上，雍殿的腳比較沒那麼僵硬，也比較不痛了。但是，他仍然需要T形柺杖。現在，輪到我遇到大麻煩了。如果不縫上新靴底，我就無法繼續走路。昨天，我的腳趾已經半凍傷了。水泡和出血的傷口，使我步伐如喇嘛一般跛癱。赤腳在雪中跋涉，是非常危險的事。

我兒子的僧院訓練沒包括補鞋的技藝，他發現這是一件很困難的工作。至於我，對這項手藝一無所知，唯一能幫的是拆掉破損皮革上的絲線。

靴子修好時，已經是下午一點了。我們猶豫著要不要上路。我們不太可能在天黑前抵達村莊，這表示夜晚必須繼續行走，然而我們已開始感覺到持續斷糧對體力消耗過度的影響。另一方面，現在不走，證明我們離村落還很遠。在如此緩慢的速度下，我們不太可能在天黑前抵達村莊，這表示夜晚必須繼續行走，然而我們已開始感覺到持續斷糧對體力消耗過度的影響。另一方面，現在不走，表示我們的飢餓期將會延長。在這兩種同樣不樂觀的選擇中抉擇相當困難。明亮的火光在誘惑我們；我們決定在此溫暖的處所度過夜晚，日出前早早上路。

氣候並未好轉，雪還是下個不停。日落前不久，雍殿希望試試扭傷的腳踝是否有改善，所以，他走到同一塊空地上的另一座營屋。之後，他告訴我說，他從那兒看到我們明天要走的路徑。

離日出還很久，火堆就再度燃旺了。我們把茶包內層翻出來，在茶壺上抖動，讓最後一粒茶屑掉入滾水中。用完這一頓簡短、清清如水的早餐後，我們直奔雍殿昨天認出的小徑。天還很暗，又下著很大的雪。小徑似乎比上面的狹窄；但是，西藏路徑的寬窄是森林決定的，而森林是任性善變的造路者。

我們痛苦地走到中午，卻沮喪地發現走錯了方向。我們走入濃密的森林及陡峭的斜坡，路徑的痕跡消失了。我們是否在出發後走岔了？我不認為。我們很可能是一開始就弄錯了，走上牛隻在山坡上遊蕩的小路之一，牧草地附近總是有好幾條這樣的路。即使如此，我們唯一的辦法是循原路走回營地。企圖由目前的所在另闢蹊徑，只會讓我們誤入歧途。

我們並未走遠。仍然在使用T形枴杖的喇嘛，以及腳在流血的我，都走不快。然而不論是遠是近，返回出發點所需的時間才是重要的。這項錯誤的後果，對已經斷糧三天的人而言是非常嚴重的。

路徑並不是一直都很容易找。雪改變了部分景觀，而雍殿又得經常停下來休息，造成更多的耽擱。

我們穿越的山脊布滿聖櫟梗木，再度讓我想到聖誕節。這天是聖誕夜，我想像西方許多地方的歡樂氣氛，以及其他太多地方連「富人桌上掉下的麵包屑」都沒有的哀愁。在這孤獨的森林中，我離這一切多麼遙遠！我折下一根聖櫟梗木細枝，如果我能逃離似乎決心要留住我的高山和大雪，我打算把它送給一位朋友。然而，世事難料！當我把波密處女森林的這份禮物帶回

西方時，這位男士已經出發到一個比「波巴」的國度更神祕的地方去了。

返回遊牧者營地後，一碗熱水依然是我們唯一的果腹之物。我想立刻出去偵察路況，因為第二天一定不能再出差錯。但是，我們兩人都開始覺得頭暈眼花。我們聽到奇怪的鈴聲；雖然我們沒遭受太多飢餓的痛苦，但是如果不趕快取得食物，我們將會缺乏走到村莊的氣力。

雍殿堅持要出去找路，留我在火堆旁休息。我拗不過他的好意，可憐的他，一手拿著手杖，一手撐著T形柺杖，在雪地中穿梭。

過了一段時間了。缺乏食物省卻了烹調的麻煩。我只要把水壺裝滿雪，融化、煮滾。然後，我平躺下來，開始胡思亂想！

我想像一些熟人在此處境的反應。我看到有些人在詛咒上帝、魔鬼、旅伴或自己。我看到另外一些人在低泣，跪在地上禱告。我知道，他們大多會指責我和雍殿的沉默⋯⋯。巴利文（pāli）④的詩偈在我記憶中甜蜜地吟唱著⋯

　「在不安的無慮者之間，我們活得多麼快樂⋯⋯」

雍殿回來時，天已經快黑了。他說，這一次不可能再出錯了。昨天他只是約略看到那條小徑，就誤以為是主要的道路。當我們出發時，由於黑暗和積雪的關係，而未發現這項錯誤。這實在相當奇怪，因為真正的徑道入口雖然被分布在空地各處的樅樹遮掩住，但並不難發覺。不

過，為了慎重起見，他還是沿著主徑道走了很久。我們不用再擔心此事了，這次絕對是正確的。

這項消息讓我大感安心，但是，我不喜歡這年輕人的臉色。他看起來很蒼白，眼睛泛紅灼亮。喝了兩碗熱水後，他立刻睡著了。

我看著他一會兒。他睡得很不安，不時發出呻吟。慢慢地，他睡得比較沉靜，我這才闔眼。

地板上吵雜的腳步聲和一陣囈語吵醒了我。餘燼的餘光中，喇嘛拿著手杖，搖搖晃晃地走向門口。他要去哪裡？我立刻爬起來。

「你怎麼啦？」我問道：「你病了嗎？」

「雪越堆越高⋯⋯很高，」他以夢囈般的奇怪聲音回答，「我們睡在這裡，它倒下來。⋯⋯」

「我們走⋯⋯不然就太遲了⋯⋯」

他只是半醒著，無疑還在夢魘中。我試著安撫他，說服他躺下來。他似乎沉浸在自己的念頭中，不了解我在說什麼。他要出發。我看出他在囈語。他的手是滾燙的。這是在雪地中長途跋涉、斷糧及腳踝扭傷的結果。

他突然狂暴地走到門口，用力把門打開。

「瞧！」他說，「在下雪！」

雪下得很大。剛下的雪堆蓋滿了自我們初次抵達後已清除許多次的走道。一股冷風吹進屋

內。

「不要站在那裡，」我命令喇嘛，「你病了，冷風會讓你病得更厲害！」

「我們必須出發，立刻出發！」他固執地重複著，試著拉我走，他叫道：「你會死，傑尊瑪！快點走！……走！」

我推開他，把門踢上。在他的抗拒下，再度試圖讓他在火堆旁躺下來。但是，高燒和拯救我的狂野念頭，使這位原本健壯的年輕人更加有力氣。他倚著受傷的腳蹣跚而立，似乎一點也不覺得痛。

萬一他衝出去怎麼辦？我驚恐地想起，幾呎外的空地盡頭就是懸崖。

我終於設法丟了幾根樹枝到火上，突來的明光中止了雍殿因高燒而起的異行。

「什麼？……什麼？……」他說，一邊環顧四周。他不再抗拒我，順從地躺了下來。

我是不是睡著了在做夢？……我聽到山坡下方有微弱的鈴聲。誰會在這時候在這樣的雪天行走？……我豎耳傾聽，擔心有人會闖進來。但是，過了一陣子，鈴聲消失了。

我把火堆燒得熾熱旺盛，並在這年輕人的額頭上放了一點雪。他又睡著了，我絲毫不敢放鬆，一整個晚上都坐著守護。

這就是我在波密的聖誕夜。

天亮時，我不敢叫醒我的旅伴。睡眠是強勁的醫藥，我對它的信心甚於我隨身攜帶的藥片。

當他睜開眼睛時，已經相當晚了。我立刻知道他好多了。他對昨晚的事只有模糊的記憶，以為那只是夢境。我們再度以熱開水當早餐。

要是我們有一點酥油或一、兩撮糌粑可丟進去，我們可能會恢復一點精神。這白開水，即使是滾燙的，一點也起不了作用。

我說出我的感受，並戲謔地加上一句：願某位慈悲的山神帶給我們一小塊酥油或油脂，即使是小小一塊。雍殿以詭異的眼光望著我。

「怎麼啦？」我問道。

「欸，」他猶豫地說，「如果你不挑剔是哪種油的話，也許，我可以當你的山神。」

「你的意思是……？」

他笑笑。

「是的，」他回答，「一小塊用來擦靴底以防水的燻肉，還有，前天我割新靴底時剩下的一些碎皮⑤。」

「你在很多方面可以說是西藏人，但是，可能還不足以做道地西藏人會做的事……」

「繼續說下去。你的袋子裡還剩下……？」

「把它們都丟到鍋裡，再加一點點鹽──如果你還有的話。」我下令，道地西藏人的精神在我心中升起。

他遵命照辦。半小時後，我們津津有味地品嘗一鍋混濁的液體。味道如何？見仁見智。不

過，它多多少少滿足了我們空空如也的胃。

聖誕節的歡樂繼續著。

＊＊＊

天氣轉晴了。我們離開遊牧者營地不久，太陽就靦腆地露出了臉。下行時，我們發現雪比較淺。小徑繼續穿過森林，我們看到另一座遊牧者營地，這顯然不是我們接近目的地的好兆頭。再下去一點，我們越過波河的第三條支流——由高查山口那端衝下的小急流。我們也看到通往山口的那一條路徑。

我們還沒看到村莊、田地，或接近居住區的任何跡象。夜色將降臨……。我們還得繼續忍受飢餓嗎？

我注意到小徑下方的一塊狹地上有間小屋。我指給雍殿看。在那兒停留妥當嗎？我們必須趕在黑暗籠罩大樹下的空間前，撿取足夠的木柴。至於食物就不用提了。這個題材似乎已經變得很陌生，我們如天上的神仙般，以香火和清淨的空氣為食。我們越來越惶恐。這天是無法抵達任何村莊了。

靠近小屋時，我們驚愕萬分地看到一名男子站在門口。這是我們在波密遇見的第一位「波巴」。流傳西藏各地有關這令人畏懼族群是強盜和食人族的各種怪異故事，立即在我們腦海中

浮現。可是，我們不動聲色。我只是禮貌地問道：

「『庫休』（先生），我們可以進去生個火嗎？」

「請進。」他簡短地回答。

我們往下走，穿越空地。當看到木屋裡有十幾位壯漢圍著火堆而坐時，我們更加驚愕。他們在這森林中做什麼？

我們受到相當有禮的接待。當他們聽說我們穿過愛尼山口時，顯得萬分驚訝，以神祕的眼光彼此互望。雍殿認為沒必要告訴他們另一個山谷的漫遊插曲，所以，他們認為我們直接由那個關口下來。

「顯然，」他說，「你們兩人都有大威力的『波拉』（Po lha，父族神）及『莫拉』（Mo lha，母族神）⑥。若沒有他們的護佑，你們早就死在雪地了，關道現在已經完全封死了。」

我們所享有的天助，在這些「波巴」心中形成有益的助力。喇嘛被請到火堆旁的上位坐下，並邀請我們拿出碗來喝茶，同時，也為沒有糌粑讓我們配茶吃而致歉。我們抵達時，他們才剛吃過晚餐。即使沒有糌粑，酥油濃厚的茶已足以讓我們精神大振。

詢問完我們的家鄉和朝聖旅程，一位看起來像是這群「波巴」首領級的男子，開口問喇嘛懂不懂卜卦。當他回答說他懂時，所有的人似乎都非常高興。

由於西方對西藏的真實狀況所知極為有限，甚且一無所知，我必須在此稍做解釋，以幫助之後，是小說的一流題材，同時也揭露西藏地方政治真實、有趣的一面。

210

讀者了解這件事的意義。

認為西藏是中央政府統治下的一個整體，是錯誤的看法。在衛、藏兩地區之外，各部落一向獨立於一些小統治者或波密王之下。在中國為宗主國期間，帝國官員並不太干涉這些地方的習俗；但是自從拉薩統治者以武力將中國勢力逐出後，即力圖直接控制脫離中國管轄的整個西藏領土。

那些部落視中國官員的離去為他們的全面自由，絲毫無意接受拉薩省長的控制。這些拉薩官員缺乏代表中國皇帝的中國文人名望。依據藏傳佛教的看法，中國皇帝是智慧本尊文殊菩薩⑦的化身。他們非常敬重精神領袖達賴喇嘛，總是遠遠地向他朝拜，但是，他們強烈排斥地區首長或其他官派人員的統治，尤其是他們向地方徵稅並把稅收送往拉薩的行為。

所以，曲宗（Chös Zong）的居民乾脆扔石頭攻擊首都派來的地方首長，包圍他匆匆逃回的駐所。

然而，惱怒的官員連夜逃離曲宗，並祕密派遣使者求助於「卡論喇嘛」（Kalön lama，總督喇嘛）——類似管轄西藏東部的總督，駐於昌都。曲宗人士得知使者離去後，擔心「卡論喇嘛」會下令調遣軍隊遠征故鄉。所以，他們派遣一些人去追趕使者，截取他攜帶的信件，並「壓制」他。

我們的主人來自那座投石攻打外來地區首長的自豪城市，是當地的望族。所以，他們的問題無關乎食人或搶劫，他們只要求喇嘛告訴他們：是否抓得到使者。

這可不是開玩笑的事。如果卦錯了，對卜卦的人可能很危險。圍著火堆而坐的這些巨人顯

然不好惹，發起怒來，我們絕對應付不了。我同伴和我的個子都很矮小，與他們相較，彷彿童

話故事中的「大拇指湯姆」對上食人巨魔。但是，在這則故事中，食人魔的總數是十四；雖

然，我們相當確定他們不吃迷路羔羊的肉，但也不會甘心受愚弄。

喇嘛問了他們許多問題，探詢使者可能會走哪些路離開這個地區，我藉此搜集許多地理方

面的訊息。我們也得知他們派了一個人往愛尼山口追去，但是他折了回來，這解釋了我天亮前

聽到的那一陣微弱馬鈴聲。這人發現雪積得如此高，斷定山口必定完全封堵了。所以，聽說我

們從山脊的另一邊過來時，他們極度驚愕是必然的。他們一再詢問我們是否看到任何人或任何

足跡。可是，我們真的什麼都沒看到，官員的使者必定不是走這一條路。

在旁觀者極其密切的關注下，喇嘛喃喃低語並打手印後，終於開口：「如果你們的人跑得

比大人的使者快，你們就會抓到他。」當然，這番話是以神諭的語調說出的，用許多蕭穆的詞

藻加以裝飾，聽起來令人印象深刻。

然而，是什麼力量指使著我？……我也不知道。也許是蠻荒國度政治權術的傳奇，也許是

未知土地上的這些威廉・泰爾（William Tell）⑧在森林中圖謀抵抗拉薩來的敵人，誘惑了我在

這齣戲中扮演一角的欲望。總之，在雍殿預言後的一片沉默中，我彷彿自言自語地說道：

「無礙無害，終歸圓滿。」

這十四位圖謀者以及我訝異的旅伴，都發愣地看著我。

「什麼？……什麼？……她說什麼？」過了一會兒，他們問道：「她是『帕莫』（pamo，女性靈媒）⑨嗎？」

「不完全對。」雍殿答道。「我父親是黑『那格巴』（咒師）⑩，她是他正式的配偶。」

「哦！……哦！……」一些「波巴」回應道。然後，他們擠緊了一點，挪出一個位置來，邀我坐在火旁。

「不要待在角落，『桑優巴』（Sangs Yum，佛母）⑪。你一定冷了……很抱歉，你來得太晚，不能分享我們的晚餐。……這麼說，我們的事情真的會有好結局？」

「善意將起！」我回答道，然後直望著火，一副陷入了沉思的樣子。

這些波巴覺得很不自在。我看得出來。他們很高興卜到好卦，但，日落後在森林中與黑術士之妻為伴，似乎讓他們非常不安。所以，他們起身離去，並要求喇嘛，如果有人問起他們，就說他們全都回家了。

他們還說，我們離一個叫做瓊洛（Cholog）的村莊不遠。但是，這些山中豪傑所謂的短距離，對疲憊、跛瘸、衰弱如我們的人來說，可能相當漫長。我們喝了許多酥油茶，還得到一小塊酥油和一小把茶葉，這確保我們明天會有一頓液態早餐可吃。在室內過夜還是比較好。

我告訴雍殿大可放心，這些波巴不會回來搶劫我們。他們自己的事已讓他們忙得不可開交了，更何況他們怕我。

這年輕人同意我的看法，但是，他認為在這小屋過夜並不安全。那首長的部屬可能聽說敵

人在此會合，而在夜晚突襲，將他們全部殺掉。他們可能誤認我們就是丟石頭打他們主人的不法分子。我們冒著被穿過大門的子彈打中的危險，或可能被拖到某位官員面前解釋我們的身分，並得回答無數尷尬的問題。

我無法否認他說得相當對。可是，林中已是一片漆黑，我們又不熟悉這兒的路徑，很容易再次發生類似雍殿還深受其苦的意外。至於中槍或被逮捕，發生在屋內和在森林夜路上的機會一樣大。我寧願留下！

一旦決定留下，雍殿就去林中砍柴。我則在木屋周圍拾撿地上的樹枝，撿完後，我在火堆旁坐下。

突然，無聲無息地，一顆頭顱出現在門的上方，而門只虛掩了四分之三。一名男子匆匆走入小屋，說了幾句我沒聽懂的話。我還來不及請他重複，他就轉身離開了。我在他身後喊叫那些人要求喇嘛說的話：

「他們全都走了！」

我覺得這句話不會危及我們的安眠。過了一會兒，我們聽到矮樹叢中有聲音，踩在落葉的腳步聲，無形漫遊者踩斷枯樹枝的聲音。

然而，這段奇遇繼續干擾我們的安眠。如果有人確實在尋找那些圖謀的波巴，他們不會再來煩我們。

雍殿由門口呼叫：「阿若（Arau，夥伴）！阿若！你可以進來。」

但是，沒有人現身。我覺得那應該是四處遊蕩的野獸，於是，我們朝聲音傳來的方向丟了幾粒石頭，但是，聲音還是沒停止。這使雍殿深信在那裡的是人而不是野獸。

總之，既然他們不攻擊我們，我們就不再理會他們，逕自回到屋內。我們盡可能把自己掩護好，把火熄了，躺在不會輕易被看見或從門上方縫隙開槍打不到的角落。我們只能做到這地步。不管在任何狀況，盡力做好防範工作後，任何憂慮都是多餘且不智的。

這麼想著，我們就睡著了，而且睡得很沉；當我們醒來時，太陽已經高掛在天空了。

我們愉快地喝了一碗茶，但是我疲憊的身軀渴望得到一點固體的食物。這是斷糧的第六天，我承認我們餓了！這應該不表示我們很貪。

瓊洛，我們即將遇見的第一座村莊，並不像那些圖謀者昨日所說的那麼近。我們中午才抵達。

我們終於置身在這些波巴——許多傳奇故事的英雄——之間。我和雍殿已經談論他們多年了。截至目前，一切都很順利，我們對未來又充滿信心。

村莊坐落於狹窄的山谷，重巖疊嶂環繞，部分蓋滿了白雪。看得見的木屋和居民，並沒有特別感受到高山的威脅。

走過這麼多崇山峻嶺，我的喬裝真的讓我感到很安全。沒人料到一名外國女子膽敢走上這條路；沒人會懷疑這名走在從未出現過白人旅者的偏遠路徑上的朝聖者。這種安全感是一大安慰，讓我能比較自在地享受探險尋奇的樂趣。

我們想不出任何方法比行乞一圈更適合探索波密國度，這也符合我們的計畫和需求。就這樣，我們去敲路上第一戶人家的大門。

當我們以「剛經過愛尼山口而來」回答「你們從哪兒來的？」的例行問題時，盤問我們的那位婦人大聲驚歎，引來幾位鄰居的注意。我們怎麼可能穿過這樣的雪地？這真是奇蹟！「波拉」及「莫拉」的護佑，再度成為定案。

我們被邀進去坐下並拿出碗來。女主人隨即在我們的碗內裝滿了熱湯。

味道好不好？我說不上來。我只感覺到一個人在長期斷糧後，首次接觸到食物時那種內在的動物性快樂。生命力似乎從我的體內深處急速衝向嘴巴，吸取我熱切吞入的糌粑、水、凝乳及蕪菁的綜合濃湯。其他的好心人給我們糌粑和一點酥油。我們拿著袋子，繼續到村莊行乞，很快就積聚兩天份的糌粑。現在我們已置身有人煙的地區，可以補充食品，無須攜帶沉重的背包。於是，我們離開了瓊洛，沿著河流往下行去。

離開村莊後，一個古怪的想法在我腦中浮現。我們剛才喝的湯──那婦人從敞開的門後角落拿出來的鍋子。……那陶鍋怎麼會放在那樣的地方？會不會是？……不。單單是這個念頭就足以讓我反胃。然而，……放在角落……在門後……

我轉向我的旅伴。

「『給隆拉』（Gelong lags）[12]，」我非常有禮地說道，「據我看來，我們吃到狗喝的湯了。」

正在享受消化之樂的喇嘛大吃一驚：

「你說什麼？……什麼？狗喝的湯？」

我冷靜地解釋這項懷疑所根據的特異點。他臉色變得蒼白，表情讓我聯想到天候不佳時，輪船甲板上的乘客。

然後，我突然想起這一餐的諸多細節，為了舀湯給我們喝，那位女功德主從掛在爐灶附近的廚房用具中，拿了一隻長柄勺子來用。西藏人絕對不會讓烹調用具碰到狗食。由此，我可以確定那鍋湯是人吃的食物。於是，我請戰慄的喇嘛安心。

「你把我嚇壞了！」他笑著說。

「傻瓜，」我說，「不論是人的或狗的，這湯讓你恢復體力。你何苦因為一個念頭而感到噁心、不快樂呢？」

「恐怕，」雍殿回答，「你在瑜伽士上師的指導下，『獨厄修格』（thul shugs，苦行哲學）⑬方面進步得太快了。以後，我得仔細檢查你煮的湯裡放了些什麼東西。」

「我希望不必像你一樣，丟靴子皮革進去。」

我如此不公地誹謗這鍋好湯，帶給我們極大的快樂。

當我們看到三位服裝考究的俊美男子從田野那頭朝我們走來時，我們正以這種愉快的心情走著。長髮隨意地披在肩上，毛皮長袍、暖綠及深紅相間的布背心、劍鞘飾著珠寶的好劍插在腰間，他們看起來頗像古畫中的武士；背景是一片神祕的樅樹林、清澈的河流，及蜿蜒於田野間的狹窄小徑，整個畫面令人難忘。我不禁想起年輕時在比利時美術館看過的梅姆凌（Hans

Memling）⑭名畫。他們有禮地請求喇嘛卜卦，問的正是昨日喇嘛在森林中已卜過的同一件

事。他們派出去追趕首長使者的人還沒回來。他們是否抓到了使者？整個地區似乎都很關切此

事。雍殿說諸神已被請示過了，最好不要再去干擾祂們。此外，他也說，根據前一次的卦象，

一切都會安然解決。三名武士似乎感到滿意，以極其優雅的姿態回到他們附近的家。

幾分鐘後，一位路過的村民請求我的旅伴為私事卜卦。接著，一位騎著馬經過的喇嘛，也

下馬來要求他那卑微的徒步同仁為他效勞。

在東、西方，人類的輕信傾向都一樣不可遏抑。在印度，婆羅門幾世紀以來都讓人民相

信，獻禮給種姓制度的婆羅門、供給他們食物，在宗教上具有極大的功德。現今，這詭詐的老

規矩反過來套牢其發明者。在許多不同的節慶和場合，婆羅門必須遵照習俗送禮給其他婆羅

門。同樣地，熟知法事的西藏喇嘛，不能為自己作法事，必須仰賴同仁酬勞豐厚的服務。

只有「貢覺千」（瑜伽行者）例外。他們有些已完全放棄一切儀式，有些則在信徒百般懇

求下才會首肯。但是，他們從來不為自己作任何法事，也不會要求別人為他們服務。

這些孤獨的苦行者和他們授與弟子的法教，在許多方面都很有趣，對認為西藏是未開化地

區的人而言，具有極大的啟示作用。話題回到雍殿，我必須說，屬於與政治結合之教派、人數

眾多又較有勢力的黃教喇嘛，坦然承認紅教各派的喇嘛比他們更擅長與密法有關的法事。儘管

卑微、污穢，我旅伴的那頂紅帽仍然享有崇高的地位。

由於卜了這些卦，我們的袋子裡又多了一些糌粑和酥油。我們在可畏的波巴國度漫遊，有

相當令人鼓舞的開始。

我們很快就進入狹窄、幽暗的峽谷。受到所攜帶補給品的誘惑，我們決定停下來休息一會兒，吃一點糌粑和酥油。我們剛在一棵橫倒的樹幹上坐下，一位路過的男子就勸我們趕快上路，因為離下一座村莊還很遠，而且這條路非常不安全。他說，這一帶有強盜出沒，即使是大白天也不安全，天黑後更可怕。

這消息與我們聽說過的波密故事一致。我們立即動身，左輪手槍準備在衣服底下。

當我們走到峽谷盡頭時，太陽已經西沉了。

三座廣闊的山谷在我們面前展開，交接處已完全開墾。田地四處可見，攏聚的房舍形成一個村落。河對岸的山谷通往曲宗，那裡有一座重要的喇嘛廟，也正是拉薩派來的那位首長慘遭石頭攻擊的地方。

我們過了一座沒有護欄但造得很好的橋；並得到允許，在一間孤立農舍的磨坊過夜，磨坊非常乾淨。一般而言，磨坊是西藏房舍中最乾淨的地方，往往只有自家人才可進入，以防被陌生人污染⑮。

主人給我們幾塊乾牛糞生火，但拒絕給或賣我們足夠的燃料煮晚餐。我到河岸和田野中搜尋樹枝。當我返回時，雍殿有一些訪客，首長、他的使者、去追他的人……等等問題，再度成為主題。

後來又出現了一批人，要求主人貢獻穀粒，供養一群武裝的波巴，他們被召集前往某地

——他們不讓我們知道地點。看樣子，這地區要造反了。第二天早上，又有一群武裝的人前來要求喇嘛卜卦首長的事，他已經成功地逃離曲宗，到松宗的另一間喇嘛廟避難了。

照西藏習俗研判，雙方的間諜都在四處活動。我們也可能被誤認為間諜，而惹上麻煩。因此，我們又回到河的對岸，邁開大步，盡速遠離松宗。

在路上，從潘瑪珂欽（Pemakoichen）聖山回來的朝聖者，招呼我們一起喝茶，並送我們一些禮物。我們再次渡過帕隆藏布，沿著右岸走，進入一道狹窄的峽谷，並在此處發生一樁古怪的意外。我的腳趾只是踢到突出地面的石頭，並沒有受傷，但是，腹內卻痛得幾乎快暈過去。我站不起來，在地上躺了很久。然而，即使是我們最難堪的事件，也含有喜劇的成分：看到我快暈過去時，喇嘛想在我臉上潑水，卻又不敢造次，深怕洗去我臉上累積的污垢及喬裝的特殊「化妝品」。

* * *

我們與波巴初次見面的好印象，持續不到一天。

那天晚上，從峽谷走出後，谷地突然變寬，田野中散布著許多農舍。我們注意到路旁有兩、三間半荒廢的房屋，我向雍殿提議在其中一間過夜。但是，他反對，理由是火光會引起村民的注意，而招來居心不良的訪客。

既然我們認為獨自在村莊外圍過夜太輕率，那就必須在某處借住。就這樣，我們領教了波巴的待客之道。

在第一戶農家，一位年輕的牧羊人一看到我們的影子就丟下牲口，逃命似地跑開，警告屋裡的人「阿爾糾巴」來了。所有的門窗立即緊閉，任由我們在外面叫喊，也沒有人回答。如此迅速、不做作的場面，令人莞爾。若不是我喬裝的身分不容許，我真的會開懷大笑。轉身走向另一戶農舍時，我努力裝出哀傷的樣子。

「我們錯了，」雍殿說，「我們不該到這麼小的農舍。窮人自己都沒什麼東西，當然怕見到乞丐，因為他們沒有東西可施捨。另一方面，他們不喜歡拒絕布施給朝聖的喇嘛，所以，只好聰明地加以迴避。你有沒有注意到他們關了門窗後，根本不往外瞧？當我在外面叫喊時，他們可能假裝沒聽見，或彼此安慰地說：『又是一個無賴，假裝喇嘛行乞的樣子，存心要騙我們這些人。』所以，他們的狡猾無可厚非，因為他們假裝不知道有喇嘛在門口化緣。真巧妙的伎倆！……」

「我們去一間富有的農舍！」

在「秋克波」（chukpo，富人）的農舍，沒有人關門，但他們任由五隻狗攻擊我們。當我奮力地用手杖上的鐵尖釘趕狗時，雍殿設法壓過狗群狂熱的吠聲，讓屋裡的人聽到他的要求。

起初，沒有人回答。然後，一名年輕的婦人出現在平頂屋頂上，問了我們許多問題，但並未下令狗群走開。雍殿以天使般的耐心回答，我則繼續在他周圍奮戰。充分滿足了好奇後，這婦人

進屋向「內波」稟報我們的來歷和請求。整整過了十分鐘，她才帶著否定的答案回來。我們不

准進屋！

和其他許多民族一樣，西藏人很像盲從的綿羊。旅者可以確定，當一位農民拒絕招待他

時，其他人也會碰巧跟著關起門來。我們無望在這惡犬之家的附近找到住處。

我們走開，認命地打算再走上幾小時，如果路上沒有其他村莊，就在樹林中找個隱蔽的地

方睡一覺。但是，墾地的最後一間房子，恰巧出現轉機。當我們經過時，一位婦人正打開牛棚

的門讓牛隻進去，雍殿開口乞求她讓我們在農舍內待到第二天早晨。當他在對她說話時，另一

位婦人出現在窗口，雍殿於是重複他的請求。

她的回答是這需要主人的同意，而她會去問問。

一會兒後，這位婦人帶著一盤「內波」送的糌粑下來。他不希望接待我們。

「我們不要求糌粑，」雍殿解釋道，「只需要『內倉』（netsang，招待、住宿）⑯。我們自

己有食物，不要任何布施。請讓我們進去裡面。」

婦人帶著糌粑回到樓上，我們不接受糌粑的事實，很可能會讓「內波」相信我們是值得尊

敬的人。我們被引進一間非常乾淨、建得很好的房間，我只在社會階級相當高的西藏人家看過

這樣的房間。一位僕人生了火，並給我們相當多木柴。我們對波巴的看法，在經歷其他農舍的

待遇後原已降得很低，此時才稍微回升。我們煮了一些湯，喝湯時，我們和一位來自西藏他處

但已在波密安家的男士，談論地方的經濟和政治情況，相當有趣。「內波」也和幾位婦女一起

過來，雍殿順應他們卜卦的請求。

其中一位婦人注意到喇嘛掛在脖子上的念珠有一顆綠松石。綠松石和珊瑚及珍珠一樣，是西藏人珍愛的寶石。但是，西藏人稱為「悠」（yu）的綠松石很少是真的，大都是磨過的孔雀石，或中國製造的贋品。雍殿念珠上的這一顆寶石，顏色很漂亮。這些婦人非常喜歡，一再細看。最後，其中一位希望把它買下來。但是，她具有每個地區農民皆有的狡猾，想利用我們顯然的窮苦和需要，以極低的價格購買它。她的朋友在一旁極力幫腔。

好笑的是她們不惜談論各種假想的危險、我們要走的那條路上的盜賊，甚至食物對窮旅者的用處遠甚於無用的寶石。沒有一個人考慮到一位受戒喇嘛的尊貴。生病時、死亡時或牛隻流行傳染病時，他們必然會請求喇嘛幫忙。他們也會請喇嘛加持莊稼或家宅，並為他們卜卦。然而，她們竭盡所能地想欺騙命運將之送到她們手中——依據她們的信仰——的這位貧窮僧侶。

喇嘛拒絕接受她們所出的價錢。由於我知道他父親過世時他繼承了一些相當好的綠松石，我認為這是其中的一塊。

半夜裡，我突然被相當大的叫喊聲吵醒。

是關於盜賊的談論，或是他卜了太多卦，還是其他某種原因使雍殿睡得這麼不安穩？

「槍在哪裡？」喇嘛說道。「他們把我的槍拿走了！」然後是一陣含糊的低語。

起初，我沒察覺到他是在說夢話，趕緊伸手去摸那兩支左輪手槍。和平常一樣，我們把槍

和錢一起藏在我們依西藏方式覆蓋在身上的帳棚毯子下。（我已經說明過，貧窮的西藏旅者睡時不脫衣服。）毯子讓我們暫時放下裝有金錢的沉重腰帶。當我們認為這麼做不安全，這一大塊布可能會引起主人的貪念而危及安全時，就把腰帶和手臂放在衣服裡面。不用說，讓它們重重地壓在胸腔上一整夜，非常累人，也相當不舒服。這往往讓我睡不著。

左輪手槍及腰帶都在，但是，這年輕人仍然大聲地說著夢話。

房間內還有兩個人：那陌生男子和他的波密妻子。我們的室友可能會被吵醒，並丟一塊樹脂木柴到火裡，在火光下查看是怎麼回事。即使他們確定喇嘛是在做夢，仍然會說服自己喇嘛的夢和現實有關，而相信我們真的藏有手槍。了解西藏人對火器的熱愛，讓我擔心如果主人懷疑我們擁有手槍，就很難說會出什麼差錯了。他們會使用什麼極端的手段來取得手槍？

我輕推夢者，但沒有用，他繼續胡說著手槍的事。於是，我挪到他身邊，用力搖他，並在他耳邊低聲叫他安靜。可是，他實在太累了，貪圖年輕人的沉睡。雖然他睜開眼睛，卻沒醒來。

我打了他一個耳光，在他臉上吹氣，不知道如何才能使他安靜下來！終於，他轉了身，停止了夢話。我們的室友已在他們的角落蠕動。我把腰帶和左輪手槍匆匆扣在衣服裡。這樣，如果有人點火過來查看，也看不出什麼端倪。

我不敢再睡，一直看守著雍殿，直到天色將亮他醒來為止。

喝早茶時，兩位婦人又過來，試圖買下那顆綠松石。我們出門後，很想買它的那位婦人還帶著一小塊酥油和一些糌粑，追了上來。我仍然以為那塊「悠」是真品，不禁嘲笑這位可笑的

婦人，竟然相信她能以這麼少的代價換取美麗的寶石。但是，為了防止她的男性親人或友人跟蹤而來，企圖以更小的代價取得寶石，我再加上一句：「我兒子是持獨身戒的喇嘛，他老是忘記他父親是咒師，而他哥哥也是個咒師。這塊『悠』曾經掛在他父親的『推掌』（öreng，顱骨念珠）⑰上，和咒術無關的人佩帶它將付出代價。除了真正的咒師或咒師的近親」

「配得上」⑱它之外，任何擁有它的人都會因此離奇死亡。」

這足以使這位俏女子冷靜下來。她終於明白無法擁有這塊綠松石。也許，她認為自己很幸運，得知佩帶它的危險。也許，在內心深處，她懊悔自己的吝嗇使她無法得到它，否則，她大可不知情地把這天藍色寶石掛在耳垂或脖子上。

她沉默地走開，帶著酥油和糌粑。

「你為什麼得賣你的綠松石？」我問雍殿。「我們又不需要錢。還是留著比較好，以後可以給你的親戚。」

「他們不在乎這樣的『悠』。」他笑著回答。

「什麼？……他們不喜歡綠松石嗎？」

「喜歡，他們喜歡……真正的……」

「可是，這塊……」

「是中國來的仿製品。那些酥油和糌粑倒是好價錢。」

而我，一直以為它是真品──就像農舍的那位婦人！不過，這種鬧劇不能重演。為了不到

二十分錢就能買到一磅的贗品而惹上強盜，未免太荒唐了！從此，這塊綠松石從念珠上取了下來。

【注釋】

① 桑：藏文，被除與袪邪儀式中當作燃香的乾葉，作用如同羅馬教堂的香料。絲柏及樅樹是最常使用的植物，不過在某些山區，則以杜鵑葉及羊齒嫩枝代替。在喜瑪拉雅山區，甘菊也被收集作為燃香。——原注

② 色拉寺：位於拉薩，建於西元一四〇九年，明成祖年間。乃奉宗喀巴之命建造，以安置使者由中原攜回的大量明成祖賜禮珍品。

③ 薩鋪格：藏文，指土穴；「他格鋪格」（thagphug）則是岩洞。——原注

④ 巴利文：古代印度的一種語言，現成為佛教徒的宗教語言，在斯里蘭卡、緬甸和泰國仍作書面使用。

⑤ 讀者必須了解這是完全經過處理的軟皮。——原注

⑥ 波拉和莫拉：藏文，父方及母方的祖先神靈。——原注

⑦ 文殊菩薩：藏文「蔣貝煬」（Japeyon），西方人比較熟悉其梵文名字「文殊師利」（Mañjushri），是大乘佛教的主要菩薩。——原注

⑧ 威廉・泰爾：十四世紀爭取獨立的瑞士傳奇英雄。

⑨ 帕莫：藏文，指女性靈媒，在儀式的恍惚狀態中，為神或魔附身，並借其口說話。男性靈媒稱為「帕沃」（pawo）。——原注

⑩ 那格巴：知道密咒的人，或稱為「術士」或「咒師」，黑「那格巴」最為人所懼害。——原注

⑪ 桑優木：藏文，字義為「祕密之母」，或稱為「佛母」，是對術士或任何密續喇嘛之配偶兼助手的尊稱。——原注

⑫ 給隆拉：藏文，可敬的僧侶。——原注

⑬ 獨厄修格：藏文，極苦行戒、苦行之行；係一門苦行暨哲學學說，高深的修行者視萬物平等，無分別心。——原注

⑭ 梅姆凌：文藝復興時期的佛蘭德斯畫家，擅長祭壇畫和肖像畫，畫風柔潤、和緩。

⑮ 雖然西藏並無真正的種姓制度，職業乞丐多少被認為是不潔的。至於旅行者，西藏人認為他們可能接觸過不清淨的物體，或有惡魂相隨。──原注

⑯ 內倉：藏文，招待之意，指睡覺的地方。──原注

⑰ 推掌：藏文，特殊的一百零八顆顱骨念珠，以取自一百零八人的小圓盤形顱骨做成。──原注

⑱ 那米特：藏文為「那米特」（na mi thet），為一種特殊措辭，意指一個人配不上他所使用的東西，無法承受其特殊力量或尊貴。──原注

第六章

攔路搶劫的波巴土匪

我們穿過濃密的森林，幾天後，來到松宗附近。

有個村莊才剛圓滿誦讀全套的「甘珠爾」①，一群鄉人把全部一百零八大冊的典籍，放在犛牛背上，要請回寺院。其中一位老太太，悠閒地走在她那毛茸茸、不時停下來吃草的閹牛前面。這位和善的老祖母和我們聊了起來，看到我一邊走一邊乾吃糌粑，就從她的「安木帕格」②中掏出一塊麵餅給我。

誰知道這塊麵餅在什麼奇怪、骯髒的地方放過？當然，我不能拒絕她的好意，甚至得強顏歡笑地吃下它。但是，初嘗第一口竟然不至於難以下嚥──和我想的正巧相反。我很快地克服了心中的嫌惡，以徒步旅行者奇佳無比的胃口，把手中麵餅吃得精光。

抵達松宗時，我正好吃完這塊鄉村美味。一簇一簇的小村莊散落各處，喇嘛寺孤獨地立於波河和納貢河（Nagong river）之間的小山坡頂。納貢河源自喇嘛寺後方的山谷，山谷四周以山脊為界。宏偉的景觀將龐大的喇嘛寺襯托得很渺小。

松宗位於兩大河流交會處，是波密最重要的市鎮之一，具有不可忽視的地利關係，但至今地圖上仍未見它的蹤影。這整個地區仍然是地理學家的未知領域。我只能萬分遺憾地說，喬裝身分使我無法盡微薄之力蒐集勘察資料。

在我歷次的旅行中，包括這最後的一次，我都能成功蒐集到自己研究領域的有關資料，我也很樂意為其他知識領域效勞。如果我失敗了，錯並不在我。我停留在中國管轄之西藏地區期間，一舉一動都受到邊界警衛的嚴密監視。駐守的拉薩官員接獲上級的嚴格命令，要盡一切力

量防堵我進入英國勢力範圍內的西藏地區。我的小袋子中裝著簡單的科學儀器和必需品，我試圖將它們偷偷帶入這地區，卻導致我身分敗露，在半路上被攔截下來③。在這種情況下，我只能和來時一樣空手而返。

我太喜歡這幾個月的自在生活了，對於那些正在我喬裝乞丐朝聖者期間加諸困境和危險的人們，我毫無恨意。我很感激他們讓我邁向這奇妙的經驗。然而，我還是暗自遺憾，這番努力受到阻撓，無法獲得最大的成果。

本書的主題不在於探討地理知識，然而，簡短的介紹可能滿有趣的。

我已經提過，波河的上游區域仍未被探勘過。地圖都誤以納貢河為其上游，其實波河的源頭在東南方更遠處。

這並不是任何人的錯，因為沒有任何白人到過比宿窪（Showa，位於離松宗很遠的下游）更上游的地帶。如果我沒弄錯的話，只有一位英國軍官到過宿窪。

納貢河源於一個小山口的山腳，靠近一座名為杜岡（Dugang）的寺院，寺院位於薩爾溫江和布拉馬普特拉河流域的分水嶺上。山口的另一邊是流入薩爾溫江的德興（Dashin）河。

由於納貢河是一條重要的河流，有些人可能想討論在松宗相交的這兩條河，哪一條是主流、哪一條是支流的問題。但是，當地人對此有明確的答案——我前來波密路上發現由三條支流匯流而成、居民稱為「波河」的是主流。誠如我所說的，三條支流中的一條源自高查山口。

在松宗之上，波河接納了源自寬廣山谷的兩條重要支流，上面的一條流往曲宗，第二條則

流往傾多——曲宗和松宗兩大寺院的祖廟所在地。

這地區的地圖是根據報導而非實際考察所繪製的，有許多虛構不實之處，且不斷地被抄襲複製。其中一例是發明「波宗」（Pozong）這城鎮。事實上，「波宗」的意思是「波地區的城堡或要塞」，如同「首都」，是一種名稱而非地名。可是，波巴人對哪一個城鎮稱得上「波宗」，說法不一；下波（Pomed，字義為下波密）的人說宿窪是「波宗」，上波（Potöd，字義為上波密，沿波河而下，遠至德興）的居民則斷言傾多是「波宗」。

這不是西藏地圖唯一的特異之處。事實上，藏北和藏東大部分地區的地圖，對旅行者無甚用處。印在上面的地名很少符合當地人的稱呼。河流和山脈往往不在地圖所標示的地方，而且許多完全被遺漏了；道路情況亦同，除了少數幾條主要路徑。

地球的這個角落非常需要地理學家和其他科學家。我懷疑有任何地區比這塊西藏禁地更神妙、更不為人所知。

重新補給糧食，這項擾人但不得不為的工作，使我們在松宗耽擱了相當久。

寺院的周邊生機勃勃。我們可以看到來來去去的鄉人，牽著載滿木柴、肉類、穀類的犛牛或馬匹。小首領以重要、忙碌的姿態，騎在馬上指揮他們。僧侶也四處跑動，不斷地進出寺院大門。我從遠處目睹這番忙亂的景象，未塗抹成白色的寺院土屋，宛如一座蟻丘，爬滿了辛勤工作的螞蟻。

亡命的官員在松宗避難，而首長所到之處，地區居民不僅有義務要供養他及其幕僚、僕人和牲口所需的糧食，也必須每天前來獻禮。這說明為什麼有這麼多可憐的螞蟻前去填滿大人官邸的儲藏室。

我在森林木屋使圖謀者驚愕及喜悅的預言，逐漸接近實現的階段。數位大喇嘛已經出面調停，充當受冒犯首長和曲宗勇士之間的和事佬。當我們坐在溪畔吃東西時，其中一位大喇嘛從我們面前經過。

穿著金色錦緞、鮮黃色綢緞衣服、深紅色旅行大衣及「賢」（zen）④的騎士隊伍，讓我們目不暇給，完全忘記我們這類卑微小民至少也得起身示敬。這位年輕的大喇嘛似乎不以為忤，還對著比他不幸、衣衫襤褸的佛門師兄弟微笑致意。一向比主人高傲的西藏僕人，憤怒地瞪視我們。但是，「圖古」（Tulku）⑤發出了微笑，他們只好約束自己，否則，他們會很樂意毆打我們。

雍殿在寺院逗留了大約三小時。他遇見幾位好心的僧侶，除了他所購買的補給品之外，還另外送了一些食品，如麵餅和杏乾。這種善意使他無法避免西藏人熱愛的長聊，或婉拒他們熱忱招待的茶。因此，對我的旅伴而言，這段時間過得又快又有趣；對我來說，則是漫長而無趣；我一直守著行李，坐在冷風直吹的光禿野地上等待。

至於伴侶方面，起初有幾位看牛的小孩過來坐在我旁邊。我從他們童言無忌的口中，得知幾件有用的事。之後，來了一位富裕的旅者，跟隨著幾位僕人。他看到我有兩個背包，就停下

來問我在等誰。

我告訴他我的「給隆」（持守獨身戒的喇嘛）兒子去寺院了。這聽起很清高，於是，他下馬來，詢問我家鄉何處及其他事情。

此時，我已經認了新家鄉——遙遠的阿里。這旅者只聽說過這地方，但是，他去過日喀則——藏區的首府。我幾年前在那裡住過，因此能脫口討論地方風情；他坐了下來，僕人也加入行列，大家聊得很愉快。他從工布過來，帶了一些乾蜜糖餅，拿了兩個給我。當喇嘛驕傲地帶著補給品回來，吹噓他所得到的禮物時，我也樂得炫耀那兩個蜜糖餅，對著迷惑不解的他，說是一位「拉莫」（lhamo，天女）送給我的。

離開松宗後不久，我們進入的地區必是四季如春的好景致，而冬之神將之轉化為迷人的仙境。連續好幾哩，我們都走在一片陰鬱、沉默及神祕的森林中。然後，一片出乎意料的空地突然顯露，由高大樅樹林形成的黑線條之後，白雪覆蓋的群山閃亮地聳入雲霄，凍結的急流和耀眼的瀑布，如毫無瑕疵的巨大簾幕般，從粗獷的岩石上垂掛下來。我們啞口無言、迷離出神，懷疑自己是否到了人間的邊界，面對著某個精靈的住所。但是，繼續跨步前進後，景象消失了，我們再度被森林包圍。然而，第二天或第三天，另一神奇的夢幻景象，又於彈指間顯現在我們面前！

我在這美麗的地區流連良久，偏離直接路線在白天悠閒地走著，晚上通常睡在野外，或在樹下，或在洞穴內——如果紮營時幸運地在途中發現。不過，自然之美，絕非波密唯一的恩賜。

我們並非老是在林中休憩。抵達小村落、孤立的農舍或寺院時，我們往往請求借宿。有時也遭到拒絕。不只一次，我們必須抵禦放出來驅逐我們的狗。有時，我們甚至會嚴肅地比較沿路各科守望者的凶惡程度。這些經驗足夠寫成一長篇研究報告！還有些自私的人家則以家有病人為由，搪塞我們的請求。這意思等於：嚴格禁止靠近。

此習俗的真相是迷信，和避免散播疾病無關。如同我所說的，西藏人並不認為疾病或意外是起於自然的原因，而是邪魔在作祟；邪魔利用眾生的弱點，支使或吞噬他們。依照常理，健壯者比病者難以下手或殺害，就如同矯捷的鹿比瘸腿或受傷的鹿不容易被獵人抓到一樣。

西藏人懷疑所有來自遠方的旅者都有邪魔跟隨⑥，因此，如果他們進入患者家中，這些無形的惡客也會入侵住房。

不用說，狡猾的西藏人往往利用這項迷信緊閉大門，儘管全家人都非常健康。有一次，我著實嚇著一位以此藉口拒絕我們的婦人：在她關上唯一的一扇窗戶前，我看清楚屋裡沒有任何人躺著；因此，我靈機一動，揭穿她的謊言，並預言由於她向可敬的朝聖者謊報家有患者，疾病將會真正降臨她的家宅，我同時搭配簡潔的舞蹈動作，抖動寬鬆的衣角，彷彿在釋放裡面的一群邪魔。這場鬧劇以這位自私的家庭主婦贈送我們一份酥油禮物收場。她也懇求我們在她家中過夜，但是，我們沒接受。不過，為了安慰她，雍殿從外圍加持她的小農舍，驅逐我預見的疾病。日後，我的這場演出或許能嘉惠某些飢餓、疲乏的「阿爾糾巴」，這婦人再也不敢拒人於千里之外了。

並非所有的門戶都是緊閉的。事實絕非如此！如同我們沿著薩爾溫江上游行進時一般，借宿民宅給予我由內見證地方民情的大好機會。日常的交談使我得以研究他們的特殊心態、看法及信念。我聽說過許多風趣的故事和可畏的傳說。由於有充分的時間可隨意漫行，我才能經歷兩件令人難忘的會晤，這對研究西藏神祕主義極其珍貴；但是，現在我只能大略敘述旅行的部分，比較專門的論題則留待其他時機討論。

* * *

松宗後，我們抵達的第一個重要地方稱為德興——一座重要寺院的所在地。

抵達此處的前一天，我們在路上遇見兩位村民，是一對夫婦，他們牽著剛買的一隻牛要回德興的家。我們所遇見的村民幾乎都會要求雍殿卜卦，詢問有關土地買賣的事。我們和這對夫婦同行好幾小時，當我們停下來喝茶時，他們繼續往前走，答應要在家裡好好招待我們。接近傍晚，走經一個村落時，我們看到那頭牛被綁在一戶人家門外，牠的主人在門檻叫道：「你們先慢慢走，我們很快就趕來！」可是，夜晚來臨了，這對農民還不見蹤影。看來，他們會在朋友家過夜。但是，天色太晚了，我們無法到第一個村莊請求借宿。居民一定都入睡了，不會起身應門。這倒不是問題，因為我們已經很習慣在野外過夜。我們在林中找到一處凹洞，帶著行李躺在裡面；由於四處都有雪堆，我們依著老方法，用帳棚蓋住全身。天公作美，在我們睡覺

時撒下真正的雪，所以，我們的棲身處處很隱蔽，而且一整夜都很暖和。

第二天，經過一座村莊後，我們在寬廣的山溪旁停下來吃早餐。快吃完時，那對夫婦牽著牛隻出現了。他們解釋因為有事耽擱，所以在朋友家過夜，並力邀我們到他們家作客。我們一起上路。很可能是希望先收取待客的報酬，他們一邊走一邊要求雍殿為他們卜卦。其中一個問題和一位重病者有關：當他們抵達德興時，這人是否還活著？

雖然雍殿是很謹慎的卜者，但這兩位窮追不捨的農民使他失去耐心，他率直說道：「他已經死了！」

我看不出這則卜卦使他們快樂或悲傷。我們不知道他們是這位可能往生者的急切繼承人，或是關愛他的親人。總之，他們以低沉的聲音討論了一陣子，然後一路沉默。

過了大約半小時，一個從德興來的人與我們相遇。我們的同伴立即探詢那位病人的狀況。

答案是：「他好多了！」

喇嘛的聲望立即一落千丈。當德興寺院的金黃色屋頂從森林中顯現時，我們未來的主人無視於我們的存在，逕自走開了。

我們無意跟隨他們，也無意索求他們答應過的招待。我們一點也不在乎。在曠野中度過許多快樂的夜晚，我毫無借宿之類的煩惱。

我們被遺棄的地點相當美麗，兼具爽朗與嚴峻之美。德興的喇嘛顯然和我有同感，而在徑道上方高處，背倚巉岩峭壁建築了好幾間「參木康」（Tsam Khang，關房）⑦。這些閉關用的白

色小屋，看起來好似掛在黑色岩壁上，幾棵檆樹勇敢地把根插入岩石隙縫，框出苦行者的小部落。

在西藏，隱士生活深受敬重。幾乎每間寺院都在附近僻靜的角落建了一些房舍，供寺裡想遠離世俗活動一段時間──甚至永久──的僧侶使用。這類房子稱為「參木康」，隱遁者獨自閉關修行，彷彿周圍有一道高牆，無人能進出。

西藏人期待任何資質中上的喇嘛，一生中至少要行一次為期三年多的閉關，而且，每年最少有一個月或更久的閉關。閉關時期稱為「參木」，閉關者則稱為「參木巴」（Tsam-pa）。「參木」的類別很多，期間的長短和嚴格程度各有不同。有些喇嘛只是把自己關在「參木康」，或是自己的住處，雖然不見訪客，但自由地會見服侍他的隨從；有些則關在完全的黑暗和沉默之中，由雙向小門拿取食物。差別非常大。

除了「參木康」，西藏還有所謂的「瑞以茶」（riteu），更加偏遠而嚴格。我無法在此書中詳述，只能留待日後再議。西藏神祕主義的世界，是神祕西藏中的首屈奧祕，是奇境中的奇境。西藏可能很快就不再是禁地，但是，其「參木康」與「瑞以茶」的祕密及其隱居者的目的與成就，可能永遠只有少數人知道。

我坐在一塊巨大漂石附近的牧草地上，幻想編織住在這些我無法透視小屋中的修行者情境。在這段時間內，有一大群朝聖者經過。他們已去過拉薩，正要趕回怒江流域的家鄉。雍殿和我努力向他們打聽路況及所經地區的狀況，但是，沒得到多少有用的細節。這些貧窮村民和

下層僧眾，對沿途所見並不感興趣，像牛群一般地走著，毫不留意自己所行經的路線。雖然他們大多不是聰慧的人，但是，我必須說句公道話，每天背負重擔長途跋涉的疲憊和食物的貧乏，往往會使心智反應遲鈍。我自己也有過一次這樣的經驗，必須以極大的意志力抵抗昏鈍的影響，否則，我必然會像這群可憐的朝聖者一般，只是遲鈍地走著。

快到我說過的那座寺院時，我看到在路上遇見的那對夫婦站在那裡，羞愧而有意地望著我們。

「他們不是壞人，」我示意雍殿他們在那裡，「我確信他們後悔拋棄了我們，現在希望能信守諾言。」

喇嘛望了那對夫婦一眼。

「那位病人死了！」他說。

「你怎麼知道？」我驚愕地問道。

「這不難了解，」我的旅伴回答，「你沒有注意到他們的態度有多謙恭，和在路上時多麼不同？他們害怕自己得罪了一位大預言家，恐懼自己的魯莽即將得到報應。這表示他們抵達時那人已經死了。」

這消極的看法也許是對的，但，我永遠無法得知。

雍殿以莊嚴的姿態走向寺院，不去看那一對苦惱的夫婦。我則坐在通往寺院下方河流的路旁石堆上。

雖然不是建築在山頂上，寺院腳下蜿蜒的河流、隔著一灣清溪與它迎面而立的岩岬，使寺院沉浸在美麗、浪漫的景色中；鎏金的圓頂凸出老牆之上，增添了幾許特殊的魅力。寺院後方是一大片開闊的墾殖山坡地。一條路徑伸展其間，穿越好幾個山口，通往西藏南方。這條道路有數條分支，部分通往印度邊境布拉馬普特拉河畔的阿薩姆（Assam）；其餘的則通往中國或緬甸。在帕隆藏布的對岸，離德興不遠的地方，還有一條路徑往北穿越重巔，最後抵達拉薩的主要道路相交。這使旅者能接上藏北草原，抵達茶商路線上的貿易城雅安多；然後，繼續往北抵達中藏貿易重鎮——西寧和甘肅丹噶爾（現稱湟源）；最後抵達蒙古。這條路線過了昌都的北半部我都相當熟悉。在其他國家，如此挾地利之便的地方，必然早就成為交通樞紐，在此會合的各條道路必定大有改善，若不如貨車道，至少也比得上驛道；但是，在西藏，沒有人花心思思考這樣的問題，德興只不過是一座村莊。

當我孤坐在河畔時，有幾個人經過，有些婦人要去我們穿越而來的那座森林中砍柴。她們停下來問我。我告訴她們我在等我兒子，他去寺院了。我們閒聊了一陣子。

雍殿在寺院停留了很久。他碰到一位僧侶，來自他曾祖父擔任已婚紅教喇嘛的同一地方。他認識不少那裡的人，雖然不是很熟，但至少都知道名字；儘管已經好幾年沒和他們聯絡過了，他還是熱心地滿足這位同仁的好奇心，告訴他每一個人的消息和每一件事情。在西藏，這種幸運的巧合絕對免不了吃喝這兩件事。當她「兒子」在婦女禁足[8]的牆內享受天倫之樂時，「老母親」枯坐在石頭上撥弄念珠，太陽西沉，寒意漸升。

那些婦人回來了，每人都背著一堆木柴。她們很訝異我還坐在原處，這給了她們另一個聊天的機會。最年長的一位好意邀請我去她家過夜，詳細地述說住家的地點。她們離開沒幾步路，雍殿就回來了，還帶著一位年輕的喇嘛。兩人都背著補給品，我們還被邀請到村裡某處過夜。但是，我寧可到一起聊過天的這位婦人家中度過一晚，於是，我們跟隨著她回去。

這家主人雖然只是一位村民，卻富有才智。他到過許多地方，還在拉薩住了很久。聽他聊天很愉快，雖然我們很擔心他識破我的喬裝。我們沒被邀請入廚房，我注意到這地區居民的這項特別習俗。在怒江和薩爾溫江流域，我們被允許和主人一家睡在廚房；但是，波巴人似乎極力反對這個主意。

我們在破曉時分啟程。天氣很冷，風勢強勁，往南掃過廣闊的山谷。我們很快地走入森林，這才覺得暖和了點。

波河流域上自我們翻越的山脈山腳的源頭，下至布拉馬普特拉河，氣候差別極大。我們見過它凍結在深雪中，現在，又看到它在正月天流經青稞田。

此流域的處女地似乎很肥沃。不少新拓荒者寄望於較佳的收成，由鄰近區遷移此處，開墾了小部分森林地，並建造了純樸的圓木農舍，看起來很像俄國農民的小木屋「伊茲巴」（isbas）。有時，木屋的周圍有樅樹環繞，更增添景觀類似俄羅斯或西伯利亞的味道。

這些純樸的房舍只是一間小圓木屋，面積不超過八十至一百平方呎（大約二十四至三十坪）。

我們在其中一間找到一對神仙愛侶。他們都已不再年輕了，雖然尚未步入老年。丈夫頸上有一個瘤，他的配偶也不美麗。和這對夫婦一起睡在這小屋的，是一隻母牛、一隻尚未斷奶的小牛、兩隻較大的小牛，還有幾隻黑色小乳豬。這真稱得上是四腳動物的育幼院！但是，當這些小東西需要到外面方便解決時，卻沒有奶媽帶領。在這種環境中，我們聽到了一則至為感人的愛情故事——或許一些道學家會稱之為傷風敗俗，因為這諾亞方舟的主婦曾經是富裕人家的女主人，身無分文地和貧窮的羅密歐私奔到荒野。他們沒有孩子，也不想要孩子——這在西藏很少見。經過這麼多年，他們的心仍然滿溢對彼此的愛。

這對貧賤夫妻對我們很好。讓我們分享一鍋蕪菁湯，還堅持送我們一些糌粑在路上吃。

他們要求雍殿卜卦。雍殿巧妙地在結尾時說，為了取悅「露」（Lu，蛇神）[9]，他們應該仔細地清掃房子，並以牛奶[10]供養這些龍族神祇。

然後，我們四人躺下來睡覺，主人夫婦睡在火爐的一邊，雍殿和我睡在另一邊，母牛趴臥在門邊，小牛躺在我們腳下，活潑的小豬則在我們身邊跑來跑去，因為屋內實在沒剩多少空間。

聽到這對愛侶傳來鼾聲後，雍殿在我耳邊低聲說道：

「我想放五個盧比在架子上的鍋子裡。他們清掃時就會發現，以為這是『露』送給他們的

……你說好不好？」

這是個很好的玩笑；我建議他給印度盧比，作為安全的小措施。萬一他們認為我們是功德主，這些盧比可以證明我們是來自拉薩（印度盧比通行於拉薩），去過西藏東部後，正在返家

的回程上。由於印度盧比另外放在一個袋子中，即使是在黑暗裡也很容易拿出來。

我真想目睹他們發現那五盧比的情景，這兩位善良的人將對這神聖、博學的喇嘛有崇高的看法，認為他的加持將「露」的恩惠賜予他們！由於民間流傳著許多「露」幻化成人形遊歷各處的故事，也許，主人夫婦會相信我們是「露」的化身。

神靈造訪忠貞愛侶的想法，讓我想到菲勒蒙（Philemon）及鮑西絲（Baucis）兩夫妻，因款待喬裝下凡的天神宙斯和赫耳墨斯（Hermes）⑪而得到善報的希臘神話故事。我告訴雍殿這一則故事。

＊＊＊

在波密和康區的部分地區，新年日期和拉薩的不同，拉薩人根據的是中國陰曆。因此，我們抵達宿窪（下波的首府）的當天，正是波巴人的新年。這時，波密王和他的妻子──西藏陸軍統領的姊妹──正在拉薩。抵達宿窪前，我們已經知道這件事了，在路上遇見的一位王室僕從又告訴我們一次。然而，在人人興高采烈的這天，我們也想藉機獲得一些私人樂趣和利益；所以，我們站在王室大門口，大膽地高聲唱誦。為所有人祈福的祝禱文，由我們善巧的口中汩汩流出；我懷疑即使是在這乞丐充斥的國度，也沒人見過比我們更出色的乞丐。許多人從窗口探出頭，更多人從陡峭的階梯蜂擁而下；他們聽得迷惑而失措！勝利帶給我們勇氣，勇氣使雍

殿在僧院訓練過的深沉唱腔更加渾厚。原先吠個不停的狗群安靜了下來，彷彿受驚似地逃到院子遠處角落。

我猜想，不論我們的演出多麼出色，這些人還是急於聽到結尾，因為僕人已經端出一壺酒、茶和糌粑。我們被請入院子，坐下來享用茶點。我們婉拒了「羌」（chang，青稞釀酒）的款待，說明身為佛教徒的我們從不喝酒。這加深了王室膳食人員的敬意，改以一盤肉乾擺在我們面前；但是，我們聲明身為佛教徒，我們尊重一切生命，不贊成屠殺動物——這表示素食的必要，而最重要的，我們不希望以殘忍的行為開始新的一年。他們的敬意增加到極限。

肉食違反佛教的精神，雖然不像酒類，在佛教典籍有明文禁止。只有在下列情形下，佛教徒可以吃肉：自己並未親身宰殺該動物；未命令任何人宰殺該動物；該動物並非因為某人有意吃食而被宰殺；確信該動物並非被宰殺。

前兩種禁忌很容易避免，第三項則比較棘手。不過也有人辯稱，屠夫是為一般大眾，而非某位特定人士的需要而殺宰。至於第四點，要吃一塊肉而「不懷疑」該動物是被殺的，實在是很困難的事！然而，每個國家都有能幹的善辯者。在一則中世紀故事中，一群快活的僧侶為了在封齋期間合法地吃到一尾小鯉魚，而為牠受洗，足以說明這一點。東方人巧妙的心思，一樣想得出許多理由偏袒貪婪的嘴！

既然談到這個問題，我應該指出藏傳佛教和南傳佛教的一大差異。這個論題和西藏習俗有

關，因此並不突兀。

錫蘭、緬甸和暹羅的肉食者，對上述禁忌提出各種詭辯，為其肉食行為辯護。他們表示在受戒後，不許選擇化緣所得的食物，必須接受善心人士所布施的任何食物。這完全錯了。昔日比丘（梵文 *Bhikshus*）⑫的化緣乞食，在現代社會僅是一種形式，僧侶象徵性地步行到特定地點拿取特別為他們烹煮的食物。此外，看到腐壞、骯髒或不健康的食物時，他們也會毫不猶豫地撤回托缽，或將之倒入身後隨從所攜帶的器皿中。

在西藏，情形相當不同。當然，許多人也會重複這句話：「這動物並不是我自己殺的。」但是，他們對這個藉口抱持完全懷疑的態度。事實上，西藏人或多或少認為吃肉是不對的。喇嘛——我不是指出家眾或一般僧侶——在每個月的初八、十五和三十，以及每年正月完全禁止肉食，顯示他們尊重清淨飲食的方式——一種他們沒有力量持續遵守的方式。

在西藏，嚴格素食（西藏人稱為「白色飲食」）的在家和出家男女，為數不少，而且極受稱讚。

密宗對殺生有特殊的看法。這在許多方面相當有趣，但是解釋起來得花費許多時間和篇幅，在以後研究西藏哲學和神祕主義的書中我們再加以討論。

然而，在繼續我們的故事之前，我必須加以補充：雖然乍看之下，吃肉的習慣造成許多動物的非自然死亡，似乎比喝酒或酒醉的事實更重要；但是，西藏人有極充分的理由認為，戒酒是修行進展最重要的因素⑬。了解惡行後果的罪人很可能會悔改，而酗酒者卻無可救藥，因為

他們已經失去理性。下面這則笑話就說明了這一點：

一個邪魔逼迫一位佛教僧侶選擇三種犯戒行為：殺死一隻羊、犯淫戒或飲酒。經過一番考量後，這位可憐的僧侶對前兩者深感畏怯，覺得第三種罪行的後果最輕。但是，喝了酒之後，由於興奮的關係，他完全失去自我控制的能力，於是犯了淫戒，接著，又殺了一隻羊宴請他的情婦。

好了，到此為止！關於僧侶寺院的西藏笑話，多得不得了，一旦沉迷其中，我們就永遠見不到這章的結尾。

總之，接受完茶、糌粑和各種糕點的招待後，我們得到許多補給品，然後在許多豔羨的目光下離去。

※ ※ ※

波河流域的主要路徑在宿窪穿過河流。橫過河面的木橋相當大，建造得很完善，還有一座小瞭望台。必要時，橋兩頭的入口皆可關閉。橋上貼滿了許多印有咒語和讚美文的經紙，兩旁也掛滿了隨風飄揚的祈福小紙幡。人們相信河水會將禮讚或加持傳到各處。

西藏人和中國人一樣，喜歡以宗教、哲學或詩詞的題字，裝飾橋梁、道路及風景優美的地點。有些旅者覺得這種風俗很可笑，但我不認為如此。幾句優美的詩詞、刻在岩石上的哲學論

246

述摘錄、鑿於天然洞穴中的佛像，或掛在河流上方、飄揚在山口頂端、印著古梵文祈願文「薩爾哇曼嘎剌木」（Sarva mangalam，願一切眾生皆具足快樂）的一串串紙幡，遠勝於充斥西方國家道路上的威士忌或火腿廣告。

請讀者原諒我直言！我不過是個野蠻人！

橋的盡頭有一座很大的嘛呢堆，滿布許多刻石、轉經輪及旗幡。從此處可清楚看到波密王的王宮，一座方形的矮胖建築物，上層有明亮的小窗戶，然而整體建築並無特殊之處。

享用大餐和視察地方耽擱了我們相當多的時間。然而，現在才剛過中午不久，我們寧可繼續行程，也不願在宿窟逗留一晚。

傍晚時，我們來到另一座村莊，加入一些鄉人的盛宴。第二天早上，又大吃了一頓。

假如我們的聖誕節多少帶有一些戲劇色彩，這生平第一遭西藏新年倒是真的很快樂。然而，在拉薩過真正的新年應該更加快樂！可是，我們將在此聖城發現的娛悅，仍然埋藏在未來的神祕中。

在第二座村莊，我們在一個新拓荒者的大家庭作客，受到極熱忱的招待。當我們和這一家人坐在火爐旁邊時，我注意到其中一位女孩在揉麵糰。她連續揉了好幾小時。像平常一樣，雍殿卜了許多卦，睡意開始侵襲我們，而她仍然持續不斷地揉搓麵糰。我很好奇這麵糰的用途，因此很想和女主人繼續閒聊，以便看到女孩的最後工作成果。但是，雍殿藉口我已經累了，第二天一早還得上路，而向主人先行告退。我不能反駁他的說法，因此退到廚房的一角，蓋上我

們的帳棚毯子。

亞洲人和我們不同，不認為睡覺時需要隱私和安靜。除非是上流社會階級，否則病人也和其他人躺在一起，沒人擔心吵雜的談話或笑聲會干擾到病人。我曾經看到一位垂死的老人躺在店鋪櫃台上，他兒子照常與客人進行買賣交易。這個人是相當富裕的商人，然而，他和他兒子從未想過安排特別的地方休息。

我知道即使是西方國家也有同住在一個房間的家庭，但是，這種生活方式起因於極端貧窮。在西藏，鄉村的農舍通常有好幾個房間，但是，沒有一間真的具有特殊用途。羊毛、穀粒、糧食、犁具……等，散置在屋內不同的房間。不過，一般而言，廚房是家庭的活動空間及睡覺的地方。

主人無須為我們這樣的徒步旅行者著想，而扼殺新年的歡樂，所以，他們繼續慶祝著。我們應該像正常的「阿爾糾巴」，無視於吵雜而沉睡。但是，我一直醒著，觀察這些西藏人，並聆聽他們的談話。最後，疲憊戰勝了。當我矇矓睡去時，炸麵糰的香味又把我喚回現實。那女孩終於揉好麵糰，開始用芳香的杏仁油──下波的特產──炸年糕！真可惜！要是我們沒那麼早睡，也可以分到一份！現在可好了……他們也許會全部吃光，我們只能躲在一旁光聞香味！

我並不是特別貪吃的人，但是，每天吃糌粑、幾乎沒有飲食變化的日子實在相當刻苦……新鮮、赤熱、酥脆糕餅的氣味……我忍不住要生喇嘛的氣。他在做什麼？也許，他睡著了……太糟糕了！我不想一個人受罪。我盡力把手伸長，但還是搆不著我那可惡的兒子。在蓋毯的遮

掩下，我設法挪到他身邊，發現他的眼睛圓睜著。

「他們在吃年糕。」我在他耳邊悄悄說道。

「嗯，我知道！」他以低沉、無奈的聲音回答。

「你想他們會給我們一些嗎？」

「沒指望！他們相信我們睡著了。」

令人沮喪的回答！所以，我繼續望著那快樂的一群。他們跟不上那女孩炸年糕的速度。籃子裡的年糕堆得高高的，我的期望全集中在那兒……明天，年糕就冷了，但是，仍然不同於我們日復一日的糌粑……明天我們會分到一些嗎？

一家人陸續在地板上躺下，蓋上毯子；爐火慢慢轉弱，黑暗在房中散開。我終於睡著了。

早上醒來時，還剩有一些生麵糰，所以，我們吃到新鮮、香脆的炸年糕！而且，我們的補給袋裡還多了為數不少的冷年糕。

＊　＊　＊

截至目前，我們穿越波密的旅程一直非常平安，我開始認為那些關於波巴人的傳說太誇張了。

波巴人生來就是強盜——西藏人這麼認為。每年都有強盜幫——有時一行百來人——出其

不意地襲擊鄰近的工布或德興，掠奪當地村莊。除了這些有組織的搶劫，大多數波巴人——商人、朝聖者或單純的村民——很難抗拒向正巧路過的旅客徵收一點行李稅，不論所得多麼微薄。一把青稞粉，或一條破舊的毯子，或兩、三枚銅板，他們都不嫌少。一般而言，他們會讓順服的窮旅客安然無恙地離去；可是，一旦遭到抗拒或有厚利可圖時，他們很容易轉為殺人犯。

的確，富裕的商人都避免經過波密的森林。唯有最貧窮的人——乞食朝聖者因極度貧困而生出勇氣——會走經穿越波密山區的路徑。

至於我們，還沒在路上遇見任何人——不論貧窮或富有。我們在荒涼路上遇見的少數幾個人，不是本地人，就是已經本地化的拓荒者。

情況很快就改觀了，那歡樂的新年是太平時期的結束。

我們帶著美味的年糕離開熱忱主人的那一個下午，在經過一間孤立農舍時，許多人正好從裡面出來。新年的慶祝活動尚未結束，其中幾位男士顯然喝醉了，其餘的也不十分清醒。所有人的肩上都扛著槍，有些人還佯裝對著我們開槍。我們假裝什麼都沒看見，繼續往前走。

那天晚上，我發現一個寬敞的洞穴，我們在裡面睡得很舒服。暢意的睡蟲使我們睡過了頭，煮湯當早餐又拖延了許多時間。我們還在喝湯時，一位男子出現了，詢問我們可有東西賣。他一直注意敞開袋子裡的東西。

兩支普通的湯匙特別受到他的青睞。他坐了下來，從衣服裡拿出一塊發酵的乾酪，就開始

250

吃了起來。

那種乾酪很像出產於法國羅克福爾（Roquefort）地區的濃味羊乳乾酪，那可是「國王和教皇的最愛」。雍殿心想這可改善我們的菜單，於是問他有沒有多餘的可賣。他回答說有，他家裡還有一些。他家離洞穴不遠，如果我們有針的話，他願意以物易物。我們原本就為了這個目的而隨身帶了一些針。於是，那人回去拿乾酪。

我們還沒完成打包，他就帶著乾酪回來了，身後還跟著一名男子。新來的這位，比先前和我們打交道的那一位魯莽。他用手摸摸我們的帳棚，說他要買下來。然後，他拿起湯匙，仔細地審查；這時，他的同伴朝著他們來的方向看了好幾眼，似乎在等待其他人到來。

我們很清楚這兩位波巴人的意圖。比較魯莽的那一位，已經把他垂涎的湯匙放入他的「安木帕格」，並拒絕歸還，另一位則試圖奪走喇嘛手中的帳棚。

我心知他們已經招喚其他人前來幫忙搶劫。

事態很快就會變得很嚴重。我們必須嚇走這兩位，然後趕緊上路。也許我們很快就能抵達下一座村莊，盜賊不敢跟來。

我試圖跟他們說好話，但是，一點用處也沒有。時間非常緊迫，我們必須趕快解決這個窘境，讓他們知道我們不是膽怯、無防備的人。

「立刻放掉帳棚！」我命令道。「把湯匙也還回來！」

我已經準備好要動用藏在衣服裡的左輪手槍。至為魯莽的那位盜賊只是放聲大笑，背對著

我，彎腰去拿其他東西。我從他背後近處開槍，但手槍並未直接朝著他。他的同伴看到我的舉動，驚嚇得無法出聲警告他的朋友，只能恐懼地看著我。我不知道這魯莽的傢伙是否看到他的同伴，正當我開槍之際，他身體往後仰，子彈從他髮際略過。

把帳棚和湯匙往地上一丟，這兩人如同獵人追捕的兔子，匆匆逃入森林中。

情況並不完全樂觀。這兩名歹徒可能去招集他們等待的同夥。我告訴雍殿趕緊捆好行李，盡快離開此處。

如果路上只有我們兩人，事情會如何轉變？我不知道，因為一群大約三十人的朝聖團突然出現了。他們是我們在波密首度、也是唯一遇見的外鄉人。他們聽到槍聲，趕上來探詢原因。當然，他們認為被發現攜帶左輪手槍令人懊惱，因為唯有首長和富商才擁有這種東西。他們要求看看這武器，我們拿出舊式小槍，而不是差一點把那位波巴人送到另一個世界的自動手槍。

我們加入朝聖團。也許，這場完全意外的會晤救了我們一命。

從這些新同伴的口中，我們得知波巴人確實值得如此的惡名，而且他們親身驗證了這一點。

我們加入的這行人，大多來自怒江流域的左貢。由於我們過河並穿越數座山脊，因此沒經過那裡。

我們抵達雇用嚮導和馬匹、攀爬愛尼山口的那座遊牧者營地的同一天，他們已經抵達通往

納貢流域的山口腳下，入駐另一座遊牧者營地。

翻山越嶺前，幾位僧侶想縫上新靴底，因此，大多數的人決定在遊牧者營地附近多留一天，完成這件事。一些在家眾和幾乎所有的婦女，寧可慢慢地走上山口，不想在營地逗留。他們出發了，在山脊另一邊低處的樹下過夜。天亮時，波巴人出現了，趕著載滿貨物的犛牛，要前往德興以杏乾、辣椒等物交換青稞。一看到這些可憐的朝聖者，他們立刻衝上前，搶走他們所有的毯子以及藏在衣服裡的錢幣。得知還有其他人時，波巴人命令這些朝聖者繼續前進，不准在路上閒晃。他們卸下犛牛背上的貨物，把牠們趕到山上，自己則坐在靠近山口的地方等待其他人出現。

殿後的僧侶果然看到波巴人在那裡等候，像山中惡魔般，準備吞噬過往旅者。波巴人要求這些僧侶送點禮物，這是中國和西藏強盜客氣的搶劫方式。但是，帶著矛與刀的僧侶寧可抵抗；波巴人也有刀，然而寡不敵眾，波密的英勇戰士被打敗了。第二天，喇嘛與不幸的先鋒隊伍重新會合。

部分朝聖者曾經由高查山口到過波密，充當朝聖團的嚮導。當他們聽說我們不計艱難地穿過重重山脊時，深悔自己因為積雪之故而沒走穿越荒地的夏季小徑；這條路雖然難走，卻可避開強盜。在那三條路徑中，他們只知道通過高查山口的山徑。

如同怒江和薩爾溫江上游大多數的康巴人，這些人很好相處，與他們為伴是一大樂趣。我們同行了好幾天。後來，由於他們想彌補在波密高地上損失的時間，開始以賽跑的速度前進，

我們跟不上，獨自落在後頭。

加入這愉悅族群的第二天，我們告別帕隆藏布——從它在白雪覆蓋的高山源流地起，我們一直沿著它走。現在，它是一條美麗的藍色大河，即將消失於雅魯藏布江。但是，在交會前，它還要接納一條和它一樣大的支流：易貢藏布。我們必須以渡過薩爾溫江和湄公河的方式，渡過這條河——也就是說，吊在一條繩子上，被拉到對岸。

幸運之神再度眷顧，讓我們在這時遇上這群快樂的同伴。以拉運旅客過河維生的「圖巴」（tupa，渡運人），絕對不會為了兩名旅客而大費周章。我們可能得在河岸紮營好幾天，等待他們湊足人數。

這些渡運人看起來相當粗暴無禮。他們的渡運工具是一條非常鬆垮的皮纜索，橫跨在薩爾溫江兩倍寬的河面上。首領似乎是那位看起來像女巫的老祖母。她收取渡運費，並指揮渡運的運作。

起初，這些波巴人告訴我們等到第二天早上，但是，經過不斷的懇求，看在我們是人數相當多的團體，他們同意下午開始工作。這確實是一件艱難的工程。參與的「圖巴」至少有十二位。首先，一些人要把拖拉用的纜索傳到對岸，這是真正的特技表演，不僅要有很強的腕力，而且絕對不能暈眩。這些人不像乘客是被拖拉過去的，他們毫無輔助地攀爬過橫跨在寬闊急流上的繩索——鬆垂而搖晃不止。一旦抵達對岸，就開始了運送行李的工作。在這當中，在已付的價錢之外，老太太再向每個人索求三根針或一點錢。在西藏內地，針的需求量很大，而且很

難取得。從旅客身上榨取的這些珍品，必定為這位「圖巴」祖母賺取很多利潤。

我們這團中的男士大多是喇嘛僧眾，屬於拉薩的大政教寺院：色拉寺、哲蚌寺⑭或甘丹寺⑮。這老婦人完全無視於他們的地位，卻親近雍殿、要求雍殿為她卜卦，告訴他許多她個人的心事。她不向我們徵收針稅。我比喇嘛早過河。和在薩爾溫江過渡時一樣，一次兩人；我和一位婦人被綁在鉤子上，這次沒出意外，可是，由於繩索長了許多，晃動的程度比較厲害，非常難受。到了河中央時，「嘉厄哇帕日」（Gyalwa Pal Ri，意為「勝利、神聖之山」）⑯頂峰白雪皚皚的至妙美景，赫然顯現。在河谷狹窄的畫框中，它的美顯得非常神祕，不同於我在寬闊的雪山山脈上所見景象。

我急忙找尋過夜的地方，並順利在河岸巨岩中找到一個洞穴。

雍殿抵達時，我已經搜集到足夠的燃料。用過餐，我們就睡覺了。氣溫相當溫和，很難相信是冬天。

晨光靄靄，「嘉厄哇帕日」看起來比前一天更美。它是一塊圓滿的瑰寶；我想像它是某位以淨光為食之光輝天神的無瑕住處。我們的同伴關切拉薩政府贈送參與新年慶典的三大政教寺院僧眾的禮物，遠甚於對天神的興趣；因此，必須急速趕到首府，不能把時間浪費在靜觀「勝利之峰」。我們動身時，他們已經全都走了，他們過夜的那個大岩洞一片空蕩。這是頗令人懊惱的後遺症，因為要在濃密森林中找到正確的路徑相當不容易，而眼前的這一片森林讓我聯想到喜瑪拉雅山脈較低海拔的斜坡。我注意到這裡有好幾種植物和爬蟲，是我在三千至四千呎之

間的錫金森林中常見的。這裡的空氣也沒有乾燥高原所特有的強烈、使人振奮的味道。這地區

從不結冰。地面是泥濘的，天空是陰靄的，易貢藏布河畔的人告訴我們說必定會下雨。

河附近有好幾條小徑。一條往北到上波，然後與通往北方大草原的路徑相接。另一條往下

通向布拉馬普特拉河。第三條通到工布地區。

我們正確地由工布小徑出發，但是，當它分叉為一捷徑和一主道時，我們有點躊躇。後來

決定依照直覺走捷徑，不曉得兩者後來會再相交。這條捷徑是波密「土木工程師」的傑作。它

可說是鑿在垂直岩壁上的階梯，梯階的分布方式利於爬上爬下。在某些部分，它像是樹枝陽

台，水平地插入地面。；但是，這整個工程是為高大的波巴人設計的，他們的腳可比我們長得

多。我們的腳懸在原始階梯之間的空中，所謂的階梯是搖晃不穩的石頭或內凹的樹幹。攀爬

時，腳搆不到的地方只好依賴手的幫助，我們懸在空中，直到觸摸到支撐點時，才用力把自己

提上去。如果不是背著沉重的背包，我們或許會很喜愛這項運動，可是，事與願違。由於事先

知道路上沒有食物來源，沿途是毫無人煙的森林，我們攜帶了充分的糌粑，落在背上的重量，

使保持平衡顯得困難而危險。

但是，我們最擔憂的是走錯路。這樣的徑道可能通往某個森林村落，而接不上工布與波密

之間的主要大道，就我們所知，載貨的驢馬大都遵循此道。我們沒發覺朝聖團的任何痕跡。三

十個人的團體必然會在軟土上留下一些腳印。我們先前的同伴顯然不是走這條路。但是，既然

我們的方向是對的，我決定繼續走下去。畢竟，我們是獨行俠。拉薩政府沒有禮物等著我們，

也沒有人期待我們去誦經；只要我們能及時抵達喇嘛教的羅馬城，目睹各種新年慶典，就心滿意足了。因此，我們有足夠的時間閒晃。遇見另一群強盜是我們唯一的煩惱。波巴村民自己告訴我們，在這條他們稱為「波洛拉木」（Po lho lam，「波南道」之意）的森林小徑上務必小心，因為沿途有盜匪出沒，走這條路的人都是成群結隊。但是，既然我們已經走在這條聲名狼藉的路上，不管情願與否，我們都必須走完它，為了未來可能發生的危險而苦惱並無益處，何況，這不是我們能預防的。

這條極為崎嶇的道路耗盡了我們的體力，但盡頭有一棵非常美麗的巨樹，供奉某位森林之神。就在此處，小徑與主道銜接。我們很高興沒走錯路。

這個地點以愉悅的方式，打破了叢林單調的景觀。巨樹從最底端的枝幹開始，掛滿印有保護旅者之咒語的小紙旗；它似乎是威力強大的守護神，抵擋潛藏在陰鬱森林中的危險；其周圍散發著獻給自然之神所特有的靈氣，訴說久遠以前人心仍然幼稚、純真的情感。

踏上路況改善許多的主道後，我們進展相當迅速，讓我後悔選擇了艱難的小徑。然而，我應該感謝那路上的森林之神，也許是祂指點我做此選擇。

再下去不遠處，路中央有一長串野蘭花，開得非常燦爛，彷彿剛長出來一般清新。這顯示，即使是在一月，並非整個西藏都如拉薩以南至喜瑪拉雅山區之間，一片冰天雪地、荒涼蕭瑟。

傍晚時，我們趕上朝聖團，他們已在波河與支流交會處附近的美麗空地上紮好營。

我們的抵達引起一陣騷動，這些新朋友急急地圍上來，問我們有沒有遇見盜匪。我們愣了一下，回答說一個人影也沒看到。他們不明白這怎麼可能，因為他們遇見了一群大約三十人的強盜集團，企圖榨取一些禮物，由於他們拒絕拿出任何東西，一場打鬥於焉展開，匪幫落敗，還有幾個人受傷。朝聖團的兩名成員受了刀傷，流了不少血；另外一人被猛力推倒，撞到岩石，抱怨身體疼痛。

終於，輪到我們解說穿越狹窄小徑的故事。我們的新朋友恭賀我們避開主道上的盜匪。被擊敗的憤怒，必然會驅使他們遷怒於我們，將我們搶得精光。

他們的遭遇讓我完全不再懊惱走小徑的艱辛。又一次地，我們實在是無比幸運。

碰見強盜在西藏是相當平常的事，除非是非常殘暴的經驗，旅者對此並無特別深刻的感受。

儘管有三個人痛苦地躺在火堆旁，其他人並未感到特別難過或沮喪；相反地，這段小歷險說了一些首府傳說的故事，讓他們感到相當興奮。我們一起度過一個愉快的夜晚。拉薩的僧侶記似乎打破了旅途的單調，讓他們感到相當興奮。我們一起度過一個愉快的夜晚。拉薩的僧侶說了一些首府傳說的故事，以及關於喇嘛宮廷、高級官員與印度之外國統治者的最新傳聞。我們也聽到關於國家經濟及僧眾之政治意見的有趣細節。他們開始信任我們，告訴我們一些團員所關切的私事。感謝他們增加了我對地方民情的了解。

這群人所生起的大火堆，以及在森林中砍柴的吵雜聲，吸引了住在河岸附近波巴人的注意。幾名看起來有幾分醉意的男子，走過來偵巡我們的營地，和幾位團員聊了一下。我懷疑他們是過來探查我們的實力，然後回去報告同夥成功掠奪的機率。

他們走向雍殿，要求他停留一天，加持他們的房舍和財產。當然，喇嘛拒絕了這項邀請，說明我們必須及時趕到拉薩參加新年的「默朗木」（mönlam，祈禱法會）⑰。他們了解後也未強迫，只說第二天早上會帶妻小過來讓喇嘛加持。

儘管這些人言語和緩，我們還是在營地周圍設置守夜崗哨。然而，夜晚平安地過去了，如此平靜祥和，以至於與其他人分開搭帳棚的我們，沒聽到這些同伴動身的聲響。我還是堅持喝完早茶再出發。這是我很少破例的習慣，我相信這和我自己、雍殿以及其他旅程中的僕人，都能保持健康有很大的關係。然而，許多西藏人習慣在日出前不吃早餐就上路，即使是在冬天或最冷的地區也是如此；這往往使他們出現發高燒及其他身體失調的現象。

這個絕佳的好習慣耽擱了我們不少時間，雍殿對我們在此危險地區落單，感到很不安。正當我們快完成打包、我彎著腰捆綁一些東西時，他突然警告說強盜來了。我往他指的方向望去，看到一群人朝我們走來。不過，等他們走近時，我們發現那只是一些婦女和小孩。

儘管有幾分醉意，昨晚的不速之客並未忘記送妻兒來接受喇嘛的加持。他們帶了一些令人合意的辣椒當禮物，這在拉薩是很珍貴的交易品；另外還有一些酥油和果乾。令人畏懼的強盜成了我們的功德主。加持的儀式、打包禮物及難免的閒聊，又耽擱了我們許多時間，看來，我們已經沒什麼希望趕上那群旅伴了。

能按照計畫經由波密前往拉薩，並在途中逃過各種危險，確實是很不可思議。然而，誰都不能過早慶幸自己的幸運或成功。我和波巴人的關係還沒結束；同樣地，他們也還沒見識夠第

一位走過他們美麗土地的外國女子，雖然她的舉止如此平凡、絲毫不令人意外，但我的行徑將長留在目睹者的記憶中。也許，這終將成為傳奇故事；誰能預料在未來，不知情的民俗學者不會就此提出有趣的評論？

那天傍晚，深陷在長途跋涉的疲憊及無望追上朝聖團（至少當晚無望）的失望之中，我們繼續沿著水道漸高的東珠宗河（Tongyuk river）前進。河道隱藏在濃密的樹葉中，在狹窄的小徑下方咆哮。我走在前面尋找紮營地點時，看到七名男子朝我走來。我突然有個預感，這場會面不會有什麼好處。然而，沉著是最好的武器，而且，多年的旅行經驗讓我相當習慣這種情勢。所以，我帶著疲憊女性朝聖者的漠然表情，冷靜地繼續前進。其中一人站在路中央，問我從哪裡來、要去哪裡。我喃喃道出一些聖地的名稱，一邊從他和矮樹叢之間走過。他無意阻擋。此時，我心中暗喜，又安然躲過一劫了。回過頭時，我看到我兒子停了下來，靠著一塊岩石上和他們說話。他們的對話似乎相當友善，聲調並未提高；可是，我聽不到他們說些什麼。

然後，我注意到一名高瘦男子從喇嘛的手帕中拿了什麼東西。我知道那裡面放了幾枚錢幣。但是，我並不知道發生了什麼事，以為波巴人要賣東西給我們。

雍殿對著我大聲叫喊時，我才明白發生了什麼事：「他們把我的兩枚盧比拿走了！」這個數目並不值得擔心，但是，我看到幾個人把手放在雍殿的背包，正準備打開它。情況越來越不妙了。拚鬥是不可能的事。即使我開槍打中其中一人，其餘的必然會立刻用腰間長刀刺殺我那手無寸鐵的兒子。

另一方面，讓他們檢查背包裡的東西相當危險。裡面有幾樣這些莽夫不熟悉的外國物品，

而且，襤褸的朝聖者擁有這類東西，可能會讓他們懷疑我們的身分。一旦起了這種疑心，強盜

可能會搜身，因而發現藏在衣服裡的黃金；接下來呢？他們可能當場把我們殺了；或者，把我

們帶到頭目面前。如果我承認是喬裝改扮的外國人，強盜頭子會通報最近的拉薩官員；如果我

堅持喬裝身分，他可能把我們當做小偷；總歸一句話，他會沒收我們的黃金，然後把我們兩人

毒打一頓。

最重要的，我擔心被識破而無法繼續旅程。總之，我必須給這些匪徒一個他們很快就會遺

忘的印象：他們遇到一位貧窮的喇嘛朝聖者及他的乞丐母親。

在比我寫下這些文字還短的時間內，這一切念頭自我心中閃過。我迅速找到要在此鄉村舞

台上演的劇情，並開始我的演出。

我放聲尖叫，以極端絕望的哭聲和滿面的淚水，高聲悲歎失去的兩枚盧比……這是我們唯

一、唯有的錢！我們往後要怎麼辦？到拉薩的路那麼遠，誰會給我們東西吃啊？……

何況，這兩枚神聖的盧比，是一位虔誠的在家人供養的，因為他父親死後，我兒子替他作

這時，把他引渡到西方極樂淨土。現在，這些惡棍竟然要偷走它！但是，報復會降臨的！……

這時，我停止哭泣，開始詛咒。這工作並不難，因為我很熟悉西藏寺院中的各本尊神。

我呼喚最令人畏懼的幾位，叫喊他們令人聞之變色的名號和頭銜。

我呼喚了帕滇多杰拉莫（Palden Dorjee Lhamo）⑱，她騎在一匹野馬上，墊著血淋淋人皮

做成的馬鞍；我呼喚了以人肉為食、以盛於顱杯之鮮腦髓為宴的眾憤怒尊；我呼喚了以顱骨為

飾、在屍首上舞蹈的閻羅隨從。我一一呼喚他們前來為我們復仇。

我是黑「那格巴」正式納封的妻子。任何人想傷害他無辜、行於清淨「給隆」道的兒子，

絕逃不過黑那巴守護魔的魔掌。

我只是個子矮小的婦人，相貌平凡，但在當時，我覺得自己是一位偉大的悲劇女演員。

森林變得更黑暗了，一股微風吹動，搖晃的樹葉發出稀微呼聲。隱蔽在下方的河流似乎也

發出悲慘、神祕的聲音，上傳到我們耳裡，空氣中充滿未知語言的恐嚇詞句。

我很冷靜，一點也不畏懼這些盜賊。在另一次事件中，我面對的人數比這更多。然而，我

製造的玄怪氣氛，讓我自己也不禁要打寒顫。

我並不是唯一有這種感覺的人。那七名強盜嚇呆了：有幾位躲在我兒子身後，排成一排緊

靠著岩壁而立；其他人則蹲坐在小徑上。他們的恐懼模樣引發了我的攝影興趣，可是，這不是

玩相機的時候。

其中一名盜匪謹慎地朝我走來，隔著距離擠出幾句求和的話：

「不要生氣，老母親。這是你的兩枚盧比。不要哭了。不要再詛咒我們了！我們只想平安

地回到村子裡。」

於是，我允許自己的憤怒和絕望平息下來，並以重獲至寶的神情拿回我的兩枚錢幣。

我的年輕伴侶走到我身邊。這群盜賊恭敬地請求他的加持，他答應了，還多加了幾句祝禱

文。然後，我們轉身離去。

我們不必害怕同一幫盜匪會追上來。但是，此一事件是不能忽略的警告：盡快離開這個異常危險的地區。

那晚，我們多走了很長的一段森林夜路。林中似乎仍然充滿我呼喚的本尊神的影子。雨，摻雜著半融的雪花，緩緩下降。憂鬱、蒼白的月亮，遲疑地在雲層中現身。大約凌晨兩點，我們來到河邊一塊小小的平地。我們已經累得無法再前進了，於是，討論如何在此紮營。我們應該大膽地搭起帳棚，或是謹慎為要，無遮蔽地睡在樹下潮濕的苔蘚上？

晚餐就不用談了，雖然我們從一大早到現在，已經幾近二十四小時沒吃沒喝了。沒有乾燥燃料可煮西藏茶，也沒法從水花四濺的急流中汲水，四周光線黯淡，我們根本無法在岩石間找到安全立足點。

我想，至少要讓自己享有遮蔽的舒適。在這樣惡劣的天氣，不太可能有人在夜晚旅行。於是我們搭起小帳棚，穿著潮濕的衣服和沾滿泥巴的靴子，躺在濕冷的地上。

忽現忽隱於雲間的月亮，在我們頭頂的白布上，投下樹枝和岩石不時舞動的美妙影子。河水以多元化的聲音，高談闊論。我們的周遭似乎環繞著無形神眾。我在想我所召喚的那些……畢竟，我並非完全不相信荒野居民如此親近的神祕世界。我沉重的頭靠在一小袋糌粑上，向未知的朋友發出會心的微笑，然後走入夢鄉。

在我的諸多西藏旅程中，這並不是迷幻魔法與盜賊混合的第一遭歷險記。我不妨打個岔，

敘述我在遇見這群波巴盜賊前約十八個月，發生在大草原的一件趣事。

＊＊＊

那一天，我遠遠地落在我的僕從後面，搜集我打算寄給「法國植物學會」（Botanical Soceity of France）的標本。當時是雨季，大草原已變成一片泥海。在陰暗的天空下，低垂的雲層密集滾湧，遮住了山峰；灰色、憂鬱的簾幕，籠罩著整座山谷和大草原。我認不出這是幾年前我多次騎馬出遊的明媚之地。若不是我有許多理由不向疲乏和沮喪投降，潮濕、雨霧所帶來的鬱悶，連續數星期的冷顫與發熱，很容易使人喪氣而返。

我這次的團隊共有七人，包括我在內。其餘六人是雍殿、三名僕人及一位中國回教徒士兵，他帶著西藏籍妻子和他們的小兒子回家鄉；我沒把他的兒子算在內。雍殿和那位女士和我在一起，幫我搜集植物標本，其他人超前許多。天氣漸趨好轉，露出雲間的太陽已經快要下山了，是回營地的時候，所以，我們跨上馬背，迎著平靜的暮色，悠閒地往營地騎去。

我們在山脊的支脈轉彎，離開了平原，進入一座狹窄的山谷。此時，我注意到左方有三名肩上扛著槍的男子，悄悄地消失在山凹處。他們是誰顯然很明確。在這地區，西藏旅者必定會以習慣性的問候語打招呼：「歐傑！歐傑！」⑲接著，詢問彼此的家鄉、要往何處去的問題。

這三人的沉默令人可疑，更不用提他們不走小徑，反倒隱藏起身的事實。

我繼續前進，假裝沒注意到他們，但，我特別試探一下衣服裡的左輪手槍是否隨時可用。

我低聲問騎馬走在我旁邊的女士：「你有沒有看到那些人？」「有，」她回答道，「他們是強盜，也許是匪幫的偵察隊。」

「你有沒有看到在溪谷的那幾個人？」我問年輕的旅伴。

「沒有。」

「有三個帶槍的人，準是強盜沒錯。那女士也看到了。把你的左輪手槍準備好。一過路徑轉角，我們就快馬加鞭，趕回營地通知僕人。」我以英文說出，不怕被他們聽到。

我們騎的是好馬，跑得很快。但，那是什麼？從我們營地的方向傳來一聲槍響。我們騎得更快，很快就看到搭在溪流附近高地草原上的四座帳棚。

「你們在路上有沒有看到三個人？」我立即問過來牽馬的僕人。沒有，在過去十天裡，沒看到其他任何人。

「我聽到一聲槍聲。」

他們都垂下頭來。「我殺了一隻野兔，」那名士兵承認，「我們沒有肉，而我妻子覺得虛

弱。」

我一向嚴格禁止我的僕人打獵，但是，這士兵不是我的僕人，所以，這件事就此打住。

「這女士和我看到三位武裝的男人，躲躲藏藏的，」我說，「今天晚上，我們一定要加強警戒。這三個人也許還有同夥在這附近。」

「他們在那兒！」我的僕役長哲仁（Tsering）大聲說道，手指著營地上方的山頂上，有兩個人站在那裡。

我戴上眼鏡，沒錯，正是我們在路上看到的幾個人。還有一個呢？他是否去通知其他惡徒，要聯手攻擊我們？那兩人是留下來監視我們的。

「我們不要再去注意他們了，」我說，「我們一邊喝茶，一邊想對策。把長槍和左輪放在他們看得到的地方，也許不只他們兩人在那兒。讓他們知道我們有自衛能力總是沒錯。」

茶煮好了。一名僕人用長勺從鍋中舀了茶，向六方各撒了幾滴，並呼喚道：「諸神啊，請喝茶！」然後，在我們的碗裡添滿了茶。我們圍在火堆旁，開始討論對策。

僕人建議由他們爬到鄰近山丘的頂端，觀測附近是否有任何匪幫。我不喜歡這個主意。強盜也許會在他們遠離營地後，趁機前來盜取牲口或其他東西。即使只有我們看到的那三個人前來襲擊，由於他們都帶著好槍，單是雍殿和我兩人，無法保護我們的財物。

「我有一個更好的辦法，」士兵說道，「我們先等天黑。在黑暗的掩護下，我和兩個僕人分頭埋伏在營地外圍三個不同的地點。另外一個留著當值夜守衛，並根據中國人的習慣，整晚敲

敲鼓或弄出其他聲響。強盜會以為我們全部都在帳棚裡。如果他們出現了，埋伏在營地外的三人會有一人發現他們，等盜匪經過、在抵達營地前，朝他們開槍。這樣，他們將遭到意外的裡外夾攻！」

對我們這小團體而言，這似乎是比較好的策略，我決定這麼做。我們盡快把牲口綁妥，因為西藏盜匪不敢公然打鬥時，往往會在近距離連發射擊，驚嚇牲口，等牲口掙脫繩子，他們就追上前去，很少會漏失。

雍殿堅持用背包和裝補給品的箱子，在周圍設置一圈防柵。當然，他的用意是保護我們。但是，儘管他是知識分子，研習的領域並未包括兵法。他建好的防柵在我看來，需要我們的保護更甚於保護我們。然而，我自己對這種事情也是一竅不通，而此時又沒有大將軍可以坐鎮指揮。

我很少度過這麼愉快的夜晚，雖然我們隨時都可能遭到攻擊！但是，這並非值夜唯一的樂趣。

哲仁坐在他的帳棚入口處，身邊放著一碗茶，開始吟唱流傳千年的康區民謠。他用一根小棍子敲打我們放在營火上煮茶、煮湯的鍋子打節拍。這些歌謠或讚頌鄉村武士的高潔行為，或讚美頂峰終年白雪皚皚的原始森林。盜匪亦英雄，如同出現在附近而迫使我們守夜的這些人，如同我們的值夜守衛（據我所知，他至少在一次激烈對抗中扮演過這角色），如同其他三位充任步哨的人，如同在原始勇士國度的每一個人，除了富商遵循的路徑之外，不知有其他途徑可

顯示他們的英勇。

哲仁的聲音很美。他的唱腔時而激昂、時而神祕。除了述說武士之外，也讚頌慈悲的女神和聖潔的喇嘛。有些詩句以渴望達到中止恐懼和憂傷的證悟為結尾。粗俗的鍋子，驟然躍升為詩篇的工具；金屬發出銀鈴般莊嚴的聲音。哲仁越唱越有勁，他迷人的演奏會直到破曉才結束。

三位步哨回來了，在潮濕的草地上苦守一整夜，他們的背都僵直了。他們立即生火煮茶。至於雍殿，頭一靠在防柵，立刻就睡著了。

哲仁的歌聲停止了，悅耳的鍋子再度扮演日常用具，裝滿了水立在火焰上。

那些強盜不敢攻擊我們，但是，留在營地附近過夜。就在我們快吃完早餐時，這三人出現了，各牽著一匹馬。幾名僕人立即跳起來，向他們衝過去。

「你們是什麼人？」他們問道，「我們昨天就看到你們了。你們在這裡做什麼？」

「我們是獵人。」新來的人回答。

「哇！走運了。我們的肉全吃光了，可以向你們買一點獵物。」

這些自詡的獵人尷尬地說：「我們還沒獵到什麼。」

我的僕人無須聽他們多說。

「你們知不知道，」哲仁問這三名西藏人，「帶著這麼美麗的帳棚旅行，又穿著金色錦緞『托嘎』（töga，喇嘛穿的背心式上衣）的這位尊貴女士是誰？」

「會不會是住在雅安多的那位外國『傑尊瑪』？我們聽說過她。」

「是的，就是她。所以，你們應該知道她不怕強盜，就像她不怕野獸或其他任何東西。偷走她一絲一毫東西的人都會立刻被發覺並逮到。」

「一旦發生這種事情，她只要觀看裝滿水的碗，就會看到小偷的相貌、被偷走的物品以及在哪裡可找到這兩者。」

「所以這是真的嘍，」他們說，「所有的遊牧者都說『白外國人』有這種力量。」

「一點也沒錯！」我的僕役長加以肯定。

哲仁熟知牧民之間流傳的這則故事，所以，巧妙地利用它來勸阻這些強盜，警告他們不要在幾天後帶著朋友來搶劫我們。

在這事件發生後大約十天，我們在一座遊牧者營地前過夜。天色還沒全部暗沉前，我就回到我的帳棚休息。但是，我聽到許多訪客的聲音。他們帶來牛奶和酥油禮物；雍殿告訴他們喇嘛女士正在閉門冥思，不能受到打擾，可是，第二天早上會接見他們。接著是一陣低語。一位僕人過來請全體牧民到營火旁邊喝茶，於是，他們全都過去了，我再也聽不到他們說些什麼。

天亮時，雍殿要求見我。

「在那些遊牧者回來見你之前，」他說，「我必須先告訴你他們昨天的請求。他們說有幾匹馬被偷了，但不知道小偷是誰，所以希望你看一下碗裡的水，告訴他們小偷是誰？馬藏在哪裡？」

「你怎麼告訴他們？」我問。

「我覺得，」雍殿回答，「這些人也許不懷好意。可能他們並未遭受任何損失，只是想知道碗水及『白外國人』具有魔力的傳說是不是真的。誰曉得他們是不是覬覦我們那幾匹上好的中國騾子，一旦確信你無能追查小偷名姓，他們會很樂於下手，尤其是在離他們營地幾天路程、無法查明匪幫族群的地方下手。如果你告訴他們說你看到他們的馬，而他們的馬其實並沒有被偷，他們就會認定你沒有識破謊言的能力，當然也沒有魔法，因此，他們可以掠奪我們而不受懲罰。依照這個推論，我告訴他們說，你可以在碗水裡看到他們想知道的事，但是這水不是普通的水，和從溪裡汲取的不同，這水必須經過三天的準備儀式。他們立即明白。接著，我說你不太可能在此停留三天，因為你應邀前往安多，和一位大喇嘛有重要的會談。此外，我知道他們極不願意冷酷地殺死只是偷了財物的人，所以，我又說一旦你發現誰是小偷，會把那些人交給中國地方官處死。我說，到時誰都挽救不了他們的性命。賜予這占卜儀式力量的『托沃』

（Towo，憤怒本尊神）已認定他們是供品，如果他們沒被犧牲，『托沃』會遷怒於請求行這項儀式的人，轉而奪取他的性命。

聽完後，他們變得很駭怕，並表示畏懼激怒『托沃』，寧可想其他辦法尋找他們的馬，並試著向小偷索取賠償。」

我微笑讚許他的謀略。當那些遊牧者帶著禮物過來時，我重複雍殿告訴他們的話，所以，他們完全放棄了請我做這項太過於悲劇性儀式的想法。

我的僕役長哲仁非常年輕時就到過許多地方旅行，最遠到過打箭爐（現稱康定），而且替外國人做過事。由於這些經歷，養成他懷疑的態度，並喜歡在較老實的同仁面前表現這一點。

往後幾天，他不斷拿這件事當笑話，嘲笑那些輕易受騙的傻瓜。

我們抵達了聞名的藍水大湖——西藏人和蒙古人極為崇拜的庫庫淖爾（青海湖）。雨停了。我又可以見到沐浴陽光下的內陸海及其多岩島嶼，其中最大的一座島幾世紀以來一直是隱士偏愛的住所。

有一天，當我從湖裡沐浴完畢回到營地時，看到哲仁走出雍殿的帳棚，匆忙地把一件東西放入口袋。他看起來有些緊張，迅速地走向廚房，完全沒注意到我。那天晚上，雍殿告訴我說，他正在算錢時，臨時被叫出去處理事情，忘了自己把錢包留在帳棚內的一個箱子；回來後，錢包裡少了三個盧比。

我沒告訴他哲仁的事，只責怪他不小心，這件事就不用再提了。

三天後，我在帳棚內的桌上擺了幾根草和一些米，還點了幾根香，並在桌子中央擺了一碗滿滿的水。然後，我等到僕人都回到他們的帳棚裡，脫下衣服、躺下來休息的時間。這時，他們習慣把珍貴的物品，尤其是錢，放在他們用來當枕頭的東西底下。

我搖了一陣子喇嘛修法用的鈴和手鼓。然後，把哲仁叫進來。

「哲仁，」當他出現時，我以嚴肅的聲音說道，「雍殿喇嘛的錢包裡少了三個盧比，我看到它們在你躺下時的頭底下。去拿來！」

這位懷疑論者不信邪的輕蔑態度立即消失無蹤。他臉色蒼白，牙齒打顫，在我面前行完三頂禮，一聲不響地回僕人帳棚拿錢。

「傑尊庫休仁波切⑳」他顫抖地問道，「『托沃』會殺我嗎？」

「不會，」我威嚴地回答，「我會修必要的法救你的命。」

他再度頂禮，然後退出去。

小帳棚裡又只剩我單獨一人，沉寂的大漠、閃爍的星空，我再度搖動密法的鈴與鼓，在這古老的樂聲中，冥思對人心之信心的古老力量，以及方才那齣鬧劇深沉、神祕的一面。

在西藏，與強盜會面的事件總是帶著幾分美感——誰都不想多要的那種，所以，我很高興結束森林中的那場演出後，沒再遇見任何土匪。

現在，我們已經接近東珠宗了。為了查問前往拉薩的旅客，在兩條道路的交叉處建有一個「宗」（關卡）。但，如同西藏的許多事，這種設計有些幼稚，旅行者只要費一點心機，就可以過關。

從東珠宗，我們可以經由一條較往南經布拉馬普特拉河路線直接許多的路徑，到達工布地區的首府江達。我聽說這條路經過無人居住的地帶，所以，旅者大多寧可往南繞遠路。在東

方，時間並不重要，安全和方便是西藏旅行者最關切的問題。但是，由東珠宗往北經過草原荒漠，是可行的。

雖然地圖上顯示得不多，西藏實際上有許多路徑，有些易走，有些難走。除了特別狀況外，探索尚未勘察地區的未來旅者，不必擔心須以斧頭在叢林中開路。當然，這只適用於像我一樣能依照當地方式旅行的人。如果一個人需要大帳棚、桌子、椅子、西方罐頭食品、烤麵餅的爐子及留聲機——有些探險者放在背包中，那麼，可能會在西藏的鄉村小徑上遭到麻煩，或招惹開闊路徑的健壯山區居民。

東珠宗的收費橋橫跨一條狹窄卻幽深的山溪，山溪在下方不遠處流入東珠宗河。橋頭有控制出入的大門，看守的人住在門旁小屋。我們去敲門時，守橋者只打開一條小縫。不等他開口問任何問題，我們就以極為焦慮的語氣，搶先問道：

「我們的朋友呢？」

「什麼朋友？」那人反問。

「那一大群色拉寺和哲蚌寺的喇嘛啊！」

「他們今天早上就走了。」

「真可惜！」我們同時嘆息。

守橋者把門再打開一點。我們立刻趁機走進去，並以一連串的問題繼續轟炸那位可憐的看橋人。我們想知道那些僧侶是否留了口信，還有一包我們的肉乾。雍殿以懷疑的神情看著那位

西藏人，後者於是試圖說服喇嘛，那群人沒交給他任何東西，並抗議他是清白的老實人，絕對不會貪圖喇嘛的東西！

我的旅伴仍然在煩惱肉乾的事，似乎把其他事全都忘了──尤其是所有的旅行者都必須在

「宗」申請通行許可的事。他的佯裝功夫是一流的。然而，我覺得守橋人雖然被弄得不知所措，但可能沒有忘記他的職責，而提醒我們要先得到許可才能過橋的事。我以發牢騷的語氣問

他：「大人有沒有給我們的朋友一些布施？」

答案是：「我不知道。」

「那，」我回答，「我試著去要一些。」我兒子，喇嘛，腳受傷了。所以，我們才會落後，現在東西吃光了，我們的肉乾也不在這裡。」

「對，對！」受懷疑的無辜者高興地同意，「請你卜卦一下，喇嘛。等會兒再去見大人。」

「關於小包裹的事，我卜卦一下就知道了。」雍殿嚴肅地說。「我的卦一向很準。」

「對，對！」

「我現在就去，」我說，「也許，他會對我很慈悲。」

這對守橋人並不重要。

我去了，快到官邸時，遇見一位衣著相當考究的人，我極有禮貌地向他詢問怎麼去見大人。

「你要做什麼？」他問道。

我解釋說我的兒子——一位色拉寺的喇嘛，屬於一天前經過東珠宗的那個團體，但是，由於腳受傷了，我們落在後面，現在必須趕上我們的旅伴，因為我們的食物已經吃完了。然後，我以怯懦的姿態拿出兩枚「章卡」（tranka，銀幣），並說這是等我喇嘛兒子來時要供養大人的；我兒子很快就來了，現在，他在守橋人那裡，打聽關於我們那些朋友應該留給我們一個包裏的事。還有，我想討一些布施。

他一把拿走我手中的兩枚銀幣——果然不出我所料！他告訴我在那裡等著，然後，他就走了。幾分鐘後，一名僕人拿來了一個裝滿糌粑的小碗。我聽到拿了錢的那位男子，隔著距離下令道：「帶她下去。那位僧侶不用上來了！」

所以，僕人先走下去。我不知道他對守橋人說了什麼。但是，我發現後者既高興又驕傲，因為雍殿奇準無比的卦象顯示：我們的朋友並沒有把肉乾交給他！我認為我們最好不必打聽我在「宗」附近見到的那位男子的身分。

再次過關了！我們匆忙地離開，由於人們認為我們急著追上那些同夥，這樣的行徑並不奇怪。傍晚，我們紮營在一處美麗的森林中。現在，只剩江達的收費橋橫亘在前，我們距離那兒還有一段不短的路程，有時間來構思一些方法。

多虧我們遇見的那群朝聖者。首先，他們防止我們被波巴人搶劫，甚至受傷害。第二次，他們幫助我們輕鬆、迅速地渡過易貢藏布。最後，雖然我們已經分手了，仍能利用他們順利通過東珠宗駐防站。但願他們得到善報！

現在，我們已經接近「波南道」的盡頭——與「工布南路」（Kongbu lho lam）銜接的邊界地區。它幾乎滿布森林，村莊很稀少。雖然這地區居民的名聲並不比上波的人好，我們還是安然通過了。

西藏此一地區的婦女，和波密的婦女一樣穿毛皮襖，像神父主持聖餐、彌撒時穿的無袖禮服一樣套在身上。富人所穿的皮襖是熊皮做的，一般人的則是黑羊皮。在西藏，毛的那一面都是穿在裡面。男士也穿肩衣，但長度不超過腰部，而婦女的幾乎直達膝蓋。

讓我印象最深刻的，是婦女戴著一種類似西方樣式的黑色圓形氈帽。如果加上緞帶、羽毛或一簇花，它們大可擺在女帽店的櫥窗裡。

更奇特的是我沿路上聽到的各種憂傷、哀怨的曲調。起初，我以為這是在森林深處舉行的某種特異儀式的曲調。但，實情並沒有這麼富於詩意。

有一天，聽到遠處傳來的一首緩慢、沉痛、動人心弦的哀歌時，我穿過森林，朝著詠唱隊的方向走去。隨著腳步的移動，我已在腦海中勾繪出一場葬禮、甚至更加悲慘的畫面。如同逐漸接近一個有趣目的地的旅行者，我帶著些許的興奮，在濃密的森林中疾步而行，抵達一塊空地邊緣。哀怨的歌手赫然在前——大約三十位穿著黑色羊皮襖、帶著黑色氈帽的婦女。她們正在進行的工作，一點戲劇味道也沒有。她們只不過在搬運族裡男性從山上高處砍下來的木柴，哀歌幫助她們協調共同搬運沉重木柴的腳步。歌曲的內容並不特別哀傷。那奇特的曲調源自何處？我從未在西藏其他地區聽過這樣的曲調。

她們停下來在空地上休息，吵雜的閒聊聲取代了歌聲。這些搬運木柴的婦女忙於談天說地，沒注意到藏身樹葉後的我。我一直沒現身，否則就必須加入閒聊的行列，那麼就不能再聽到她們的歌聲了。

過了一會兒，這些帶著黑帽的村莊少女和主婦，站起身來，扛起木柴，她們渾厚的女低音和哀傷的曲調，再度在森林中迴響。

我跟在她們身後，直到走近與雍殿會合的小徑。我不在時，兩位要返回易貢地區的旅者，要求雍殿為他們卜卦。他才剛完成任務，並得到一些糌粑和兩把杏乾作為謝禮。

走出波密森林，我們來到許多寬廣山谷相交的開闊地區。重要的村莊散布在這一大片地區，部分是墾殖地，部分保留為牧草地。風景非常優美，看起來有點像──比較大規模的法國或瑞士阿爾卑斯山的景觀。

這地區的北部仍未被探索過，所以，我很想勘查高聳於東珠宗河與江達河之間的山脈。不幸，時間很短。如果我想目睹拉薩的新年慶典，就必須加快腳步。此外，我擔心如果偏離主要的徑道，可能會引起村民的注意。果真如此，我將如何回答我要去哪裡的問題？在西藏，沒有人純粹為了樂趣而走路。西藏人認為沒有特定事情需要處理而上路，是非常怪異的事。

當邊境的人聽說外國人只是為了旅行或攝影而遠走他鄉、翻山越嶺時，他們無法相信這只是為了個人的滿足。根據他們的看法，所有的探險者和觀光客，都是為了領取政府的薪水而工

作。依照西藏人的想法，可以安坐家中時，有理性的人怎麼可能勞累自己到外面走動？只有賺錢的必要或累積功德的欲望，能誘使他們做這樣的事。

假如我知道那方向有一座寺院或「宗」，就可利用它來解釋我的旅程。可是，我不曉得通往山脊背面的路徑該從何找起，甚至不知道這樣的路徑存不存在；我只是懷疑罷了。

然而，我還是在晚上出發了，以免第二天早晨村民去田裡工作時看到我。

我抵達一座樹木茂盛的山脊，往下走，再爬過另一座山脊，直到看見白雪覆蓋的山坳。我已經走了兩天，幾乎可以確定快到江達河了。另一方面，我很想看看布拉馬普特拉河。但是，就像我提過的，時間很短，不足以讓我在抵達江達河後，繼續往南走到布拉馬普特拉河，再回頭經由江達宗到拉薩。

第二天傍晚，雍殿在煮茶，我仍然在思考如何選擇旅程時，一位喇嘛像古老故事裡的幽魂一般，突然出現在我們面前。我們沒有聽到他來的任何聲息。事實上，他似乎不是從任何地方來的。；我們幾乎相信他是從我們面前的地底冒出來。穿軟底靴子的西藏牧人走路沒有聲響，但是，這位喇嘛的出現如此意外而瞬即，雍殿和我以不相信的眼神看著他。

他穿著非常樸素的瑜伽行者服裝，和寺院喇嘛的穿著有些不同。他的「推掌」（顱骨念珠）掛在脖子上，攜帶的鐵尖長手杖頂端是一個三叉戟。

他在火堆旁邊坐下來。一句話也不說，也不理睬我們禮貌的招呼：「卡類究滇賈格（kale jou den jags，請坐）。」雍殿試著和他交談，但沒成功。於是，我們認定他必然是一位持守不

語戒的苦行者。

這位不言不語的陌生人，眼睛動也不動地看著我，令人相當尷尬。我希望他起身走開，或做一些這旅行者最自然的事──吃或喝。可是，他沒帶任何行李，連一袋糌粑也沒有，這在沒有客棧的地區是極不尋常的事。他吃什麼？他盤坐在插入地上的三叉戟旁邊，除了炯炯有神的眼睛之外，看起來像一尊塑像。夜色降臨了。他會留下來嗎？

茶煮好了。神祕的旅者從袍子裡拿出一個顱骨當碗，伸向雍殿。一般而言，只有密續的修行者使用這種器皿，除了酒之外，什麼飲料都不能倒入。我的年輕旅伴做了一個抱歉的手勢，並說：「瑜伽行者，我們沒有『羌』㉑。我們從來不喝。」

「你有什麼就給我什麼，」喇嘛第一次開口，「對我來說都一樣。」

接著，他又陷入沉默。他喝了茶，也吃了一點糌粑。他似乎不會走，但也不想睡在火旁。

突然，在保持不動的同時，他對著我說話：

「傑尊瑪，」他說：「你的『恬幀』、你的『賢』，還有你的金剛戒指呢？」

我的心臟幾乎停止跳動。這個人認識我！他看過我穿著女瑜伽行者的服飾，也許是在康區，或許是在北方的荒原，或在安多，或在藏區──我真的不知道在哪裡。可是，他的話明白顯示他對我並不陌生。

雍殿支吾其辭。他口吃地說，他不知道喇嘛的意思……他母親和他……但是，這名陌生旅者不容他編造故事。

「走開！」他以專制的聲調命令道。

我已恢復沉著。瞞也沒用。我想不起任何有關這個人的特徵及其他的一切，但，我顯然被他認出來了。勇敢面對眼前的情況可能比較好，因為他應該無意揭發我。

「去，」我告訴雍殿，「去遠一點的地方，自己生個火。」他拿了一些木柴、一塊燒熱的木炭，然後走開。

「不必想了，傑尊瑪！」只剩我們兩人時，這位苦行者對我說，「我的面貌是隨意變化的，多得數不清，而你從未見過這一面。」

接著是一段和西藏哲學及神祕主義有關的長談。終於，他站起身，拿著三叉戟，如幽魂般消失了，像來時一般。他落在石徑上的腳步無聲無息，他走入森林，彷彿融入其中。

我叫雍殿回來，以簡潔的話語結束他的問題：「這位瑜伽行者認識我們，我雖然不記得見過他，但是，他不會告發我們。」

然後，我躺下來假寐，以免和這位瑜伽修士交談後所升起的念頭受到干擾。不久，透紅的晨光渲染天空，破曉了。我整晚一直聆聽這位神祕旅者說話，一點也沒注意到時間的流逝。我們重新燃起火堆，並準備簡樸的早餐。

我和那位喇嘛談話的內容，應該足以讓我完全確信，如此性情的人不可能告發我。但是，幾個月來的警戒和焦慮，使我心力交瘁，我無法完全阻擋恐懼溜回心中。我已經不想繼續朝江達流域前進了。那位怪異的瑜伽行者往那個方向走去，多少已經回答了有無路徑穿越山脊的問

題。除非他是前往隱藏在山坳處的隱居所，他很可能會沿著江達流域的山坡而下。此外，雖然我對我們的夜談深感興趣，然而，我寧可避免跟隨任何認識我的人的腳步。

「我們回頭吧！」我對雍殿說，「我們將會經過天莫山口（Temo pass），並看到那座巨大的天莫寺。你可以在那裡購買你急需的溫暖衣物。」

我們往下回到寬闊的山谷，朝其開口走去，附近坐落幾個村莊，最後抵達天莫山腳下。我選擇它而非東南方的尼瑪山口（Nyima pass），係因後者的路徑已經過勘察，穿越天莫山口的小徑則沒有勘察過。

黃昏時，我們抵達一棟建造得很好的大房子，孤立於靠近河流的草原上。儘管看起來很舒適，這棟灰石的龐大建築物卻散發著令人不安的氛圍；也許是周圍林木濃密的陰暗山脊予人的印象，也許是建築物本身的灰色調引起的感覺。無論如何，主人立即應允讓我們留宿。我們被引入樓上一間寬敞、舒適但光線幽暗的房間。雍殿和我煮了一些湯，正要開始吃時，一位背著小背包的喇嘛跟著女主人進來了。看來我們今晚有同伴了。我們並不喜歡，卻無法避免。我們占用的這個房間是除了主人寓所之外最好的一間，從拉薩返回的商人使用其他房間；女主人安排讓兩位喇嘛住在一起，實際上是對兩者的禮貌。

這位旅者似乎是彬彬有禮、相當安靜的人。他在我們對面的地板上攤開地毯，然後走到火堆旁準備煮茶。雍殿禮貌地告訴他不用麻煩，他可以和我們一起吃剛煮好的湯，吃完後再來煮茶。他接受了這項邀請，同時，拿出一些麵餅和其他食物請雍殿隨意使用；之後，他坐了下

來，開始用餐。

依照西藏習俗，我謙卑地坐在遠處。我藉機從幽暗的角落，觀察坐在明亮火堆旁用餐的這位喇嘛。

他穿著中國式旅裝，肩上斜掛著一條「貢木沓格」（gomthag，禪定帶）㉒，其他服飾的細部，還有他手杖頂端的三叉戟——他進入房間時就直插在地板的縫隙中，顯示他屬於紅教，很可能是「佐格遷」（Zogs chen，大圓滿）㉓派。

閃爍的火光照著神祕的「東卡章」（Odung khatang，鐵三叉戟）㉔，跳躍的影子投射在紅色牆壁上，為這平凡的鄉村房舍帶來西藏隱士住所的神祕氣氛，並讓我想起曾經與我出遊或我在旅途中拜訪過的那些瑜伽隱士，特別是幾天前與我徹夜長談的那位瑜伽行者——其實，我一直沒忘記他。

然而，除了密續喇嘛共有的象徵性表相之外，我們的新同伴完全沒有森林中突然造訪的那位瑜伽行者特具的神祕沉默。其實，他是來自康區的一位學者，博學多聞，和藹可親，而且非常健談。

起初，我的喬裝身分使我只能遠遠地聽他談論，但是，過了一陣子，雍殿已跟不上這位確實非常博學、哲學素養極高的同仁，我即將錯過後者對我非常感興趣的一個論題的觀點。我一時忘形，插進兩位喇嘛的談話。這位陌生人似乎也不感到驚訝，坐在他面前這位衣衫襤褸的俗家老婦人，竟然具有這種不尋常的知識。全神貫注於論題的他，也許根本沒注意到是誰在發

問。

我們談到很晚，引述古老的典籍、尋求注釋、參照大師的評述……。我太開心了。

但是，破曉前醒來時，從旅程一開始就折磨著我的恐懼，再度使我顫慄。我不僅被那位瑜伽行者認出來，還輕率地顯示我對佛教和密續哲學的熟悉。也許，我已經引起一起過夜的這位喇嘛的疑心！我怎麼這麼大意！這會有什麼後果？……我還去得成拉薩嗎？……

在這種沉重的心情下，我開始了攀登天莫山口的旅程。出發時，那位哲學家旅者仍然在灰色石屋中沉睡。

我們順利地通過了山口，雖然靠近頂峰的地方積雪相當深。小徑沿途穿過整片森林，路況良好，但是，從山口到山腳的路程很漫長，沿途可望見布拉馬普特拉河。我們在黃昏時抵達天莫寺，這地方除了主要的大喇嘛寺，還有幾座寺院和「拉康」（lhakang，寺廟）。

確定村民已閉門睡覺後，我們在田野的僻靜處搭起帳棚。月是圓的，天空極為清朗，離地約十至十二呎有一層煙霧，瀰漫整座山谷，彷彿是遮蔽大地的一大片面紗，製造了無比神祕的氣氛。

經過了安詳的歇息，我很早就醒了，或許我該說我以為我醒了，因為那很可能只是焦慮及最近幾番會晤所編織的夢境。天才矇矇亮，我看到一位喇嘛站在我面前。他既不像那位瑜伽行者，也不像山脊另一邊的那位學者。他穿著白色的「惹姜」（reskyang）㉕ 服飾，頭上什麼都沒帶，一束長髮直垂到腳跟。

「傑尊瑪，」他對我說，「這一身貧窮在家人的衣服，及你扮演的母親角色，一點都不適合你。你已經感染了這種人的心態。當你穿著『賢』和『恬幀』時，你比較勇敢。等你去過拉薩後，你一定要再穿上它們。……你一定會到達那裡。別害怕……」

他帶著一種慈悲的嘲諷性微笑，引述我很喜歡朗誦的一首詩：「吉格美拿厄究爾瑪雅（台）

（Jigs med naljorma nga＂：我，大無畏的空行母）……」

我想回答他，但是，我開始真正清醒過來。第一道晨光照在我的額頭上，我面前一片虛空，從小帳棚敞開的簾布，我只能看到遠處天莫寺閃亮的金黃色屋頂。

很幸運地，雍殿在第一個地方就找到他需要的衣服和補給品。確實是時候了！他的僧服已經破舊不堪，而我們現在已走出森林的遮蔽，晚上寒意襲人。他買到一件舊的喇嘛旅行袍，不但合身布料又好，穿上後，我的旅伴看起來像一位在旅途中穿舊了的富裕朝聖者。一位好心人送他一張羊皮當睡毯，他非常感激這項奢品。

在天莫，我首次聽到一樁讓我非常憂慮的消息。扎什倫布寺的班禪喇嘛已經逃離駐錫地；士兵被派往各地緝拿他……。告訴我們這則消息的人，也不知道往後的發展。

班禪札西喇嘛非常慈悲，曾經招待過我，我在自序中已經解釋過這段因緣。多年來，我和

他母親一直保持聯絡。她每年的冬初，必定會送我一雙氈靴及一頂她親手刺繡、縫製的黃色錦緞女帽。

如此有力的日喀則精神法王，怎麼會成為亡命之徒？我並沒有忘記他不受拉薩朝廷的恩寵。他公開支持中國，並反對軍事支出，使西藏朝廷對他極度不滿。我知道他被迫奉獻了幾筆鉅額，但是，我從未想過他會逃離西藏──在此國度，他以最尊貴的喇嘛轉世身分，備受崇拜。後來，我得知有關這齣東方政治戲碼的細節，也許這故事有關利害。

隨著時光流逝，達賴喇嘛及倒向英國勢力之朝廷黨派對札西喇嘛的憎恨不斷增加。他被迫加重徵收其轄區的稅金，奉獻給拉薩政府。告訴我這些細節的人還說，被派去收錢的官員無法徵取所需的款數，於是札西喇嘛向達賴喇嘛建議，讓他親自前往蒙古各地募款，由於他個人的聲望，或許可收取官員無法在窮困的藏區㉖村莊達到的成果。這項請求被拒絕了，班禪喇嘛被要求前往拉薩。

在羅布林卡㉗，一座新房子已為他蓋好。（我看過這房子，顯然並未完成，位於羅布林冷僻的地點。）聽說此屋附設一間牢房，得知其所隱含的威脅含意和危機後，札西喇嘛帶領少數的隨從，越過北方荒原逃離西藏。

拉薩朝廷是否真的有意囚禁扎什倫布寺的大喇嘛？除了涉及這項政治祕密的少數人士之外，誰也無法肯定。但是，這並非空穴來風。

將中國勢力驅離西藏後，宮廷黨派對親漢人士的報復手段有時相當殘酷。我聽說有一位大

喇嘛，由於身為「圖古」（tulku）㉘不能公開處死，而改被監禁活活餓死。但是，他寺廟的同仁高僧都遭受酷刑，每天被鐵釘刺戳身體，直到死亡。

這些故事是否有任何誇張之處？我不知道。

大約同一時候，一位支持中國的西藏高層貴族暨政府閣員，於布達拉宮㉙被殺。聽說，甫返回首都的統治者召見他。到了那裡，他首先被剝除絲綢袍子，毒打一頓，之後被捆綁起來，從布達拉宮長階的頂端丟到山底；當時他還活著，卻當場被處死。他的兒子聽說這可怕的刑罰後，預見自己的厄運而企圖逃走，但在騎馬出逃時被槍殺。

基於西藏人的特殊心態，我敢說這位不幸閣員的遺孀、女兒及媳婦三人，都被統治者賜給接收其頭銜和財產的寵臣當妻子。

我想，指名道姓並無益處。繼承這位西藏閣員暨貴族的人，本身可能和這場悲劇毫無關連。

我能指出，即使在戰勝中國十二年後的現在，仍有三位高僧是拉薩政府的囚犯：其中一位遭指揮官監禁，另兩位則被流放遠方。這三位喇嘛都曾是內閣高官，自從被判刑，一直帶著枷鎖。除非另一場革命帶來自由，否則他們將死於頸上沉重的木製枷鎖。

在這種情況下，札西喇嘛有充分的理由畏懼他那高階喇嘛同仁的待客之道。如果拉薩街頭的傳言是真的，那麼，他的憂慮更有理由。據說，有三位或四位藏地貴族囚禁在布達拉宮監獄，特為與稅務有關的「達官貴人」所保留的牢房裡。

話又回到札西喇嘛身上。不論是完全真實的，或僅有一部分細節是真實的，我所聽到的關

於他逃亡的敘述，確實令人心驚。

在過去近兩年裡，他的一位忠實友人，也是我熟識的一位，喬裝為朝聖者，在各地探索最

安全、最迅速的逃亡路線。當札西喇嘛認為情況危急不能再拖延而匆匆離開日喀則時，他尚未

自探索之旅返回。札西喇嘛離開的第二天，他的友人洛桑（Lobzang）喇嘛才回來，他立即去

追趕札西喇嘛，但是，一場新降的大雪把關道完全封住了，他被迫折回。

對他而言，西藏不再是安全之地。他越過印度邊境，可是，他的動向已被查知。通令逮捕

他的電報發往各地。幸而，在電報抵達港口前幾小時，他成功航向中國。

至於札西喇嘛，負責一個小「宗」的西藏官員，由一群從他官邸附近通過的隊伍中發現札

西喇嘛。由於害怕犯錯，也不敢逮捕無量光佛的尊貴化身──所有的西藏人、蒙古人、滿洲

人，以及西伯利亞、甚至遙遠的伏爾加河（Volga）流域的喇嘛教信徒，以至高敬意向他頂

禮；於是，他派遣使者前往拉薩通知統治當局。

在拉薩，每個人都相信札西喇嘛在日喀則，而日喀則的居民及扎什倫布寺的喇嘛也不知道

他逃亡的事。

當達賴喇嘛派遣的官員確定札西喇嘛確實已經離開時，官方立即授命一位「德噴」

（depung，將軍）⑳帶領三百名士兵，追趕亡命之徒。但是，已經耗掉許多時間。札西喇嘛和

他的隨從無疑有上好的快馬；我記得他在日喀則的大馬棚裡滿是良馬。在軍團抵達中國邊界

時，札西喇嘛一行早已安全地越過邊境了。

不用說，這齣政治戲劇的簡短故事，並不能滿足東方民眾的好奇心。當我抵達拉薩時，札西喇嘛逃亡事件才過幾個月而已，可是已變成傳奇故事了。有些人說，他逃離日喀則後，一位面貌和他極為相像的替身，依照他的日常慣例行動，除了極少數參與機密的人，所有的人都被瞞過了；當札西喇嘛安全抵達中國，這位替身才消失。但是，其他人的敘述則完全不同。根據他們（為數甚多）的說法，逃往中國的人是替身，真正的班禪仁波切仍然在日喀則，但是，他的敵人看不見他，只有他的忠實信徒和虔誠的朝聖者看得見他。

這些細節都是我後來才得知的。我最初在天莫聽到的訊息含糊不清，讓我為他的安全深感憂慮。我想到他的好母親──我的朋友。在這場風暴中，她會有何遭遇？這我無從得知，因為，在她的愛子逃亡前，死亡使這位仁慈的老太太解脫了人間的一切煩惱。

當我朝著布拉馬普特拉河前進時，我的心一直籠罩在愁雲中。突然間，我想到以前的一件事。

兩年多前，當我還住在雅安多時，一位康區來的吟唱詩人為我朗誦著名的西藏史詩〈陵國的格薩爾王〉（King Gesar of Link，或稱為〈格薩爾史詩〉）。在朗誦的過程中，他提到一些關於西藏人所期待的北方勇士救世主的古老預言──其中一項竟是札西喇嘛將會離開西藏，前往北方。

我以完全不相信的態度聽他述說這段預言，還開玩笑地問他，這事件將發生在幾世紀之

後。這位吟唱詩人──一位謎樣的人物，嚴肅地宣稱我會見證此預言全然實現，札西喇嘛在兩年半之內就會離開日喀則。

我覺得這根本是不可能，甚至是無稽之談。然而，才兩年又一個月，我卻在西藏的中央聽到扎什倫布寺的大喇嘛逃往北方荒原的消息㉛。

奇怪的巧合？但下一個呢？其他預言是否也會成真？一位英雄是否會在威武、無敵的軍隊簇擁下，自神祕的香巴拉（Shambala）──現代西藏人認為在西伯利亞──崛起，統一整個亞洲？……也許，這只是一個夢想，卻是數以千計，不，數以百萬計的東方人的夢想。

由天莫，我們抵達布拉馬普特拉河的沙岸。在群山環抱中，這條壯麗的大河散發著平靜與祥和，震懾人的心靈意識。自然景觀擁有自己的語言，表達事物的靈魂，或崇高或卑微，上自巍峨的高峰，下至隱藏在草地中的小花朵。布拉馬普特拉河的語言是寧靜，在這寧靜之中，一切成見、恐懼與憂慮全都消失無蹤。

在轉向北方之前、溯著江達河上行的路上，我們看到的有趣景象，是數百位苯教（藏文Bön）朝聖者繞行工布本（Kongbu Bön）山麓㉜──這個宗教最殊勝的聖地之一。

苯教徒是佛教傳入西藏前之原始信仰的追隨者。他們的信仰原本可能很類似西伯利亞的薩滿教（Shamanism）㉜，但這很難確定，因為當原始的苯教信仰在西藏興起時，西藏可能還沒有書寫文字。因此，可能無法發現任何真正的原始苯教典籍。苯教徒本身相信他們擁有非常古老的經典，在佛教傳入西藏前即已寫成。這種說法或有其真實之處，但截至目前為止，尚未發

現任何可靠的證據。現今的苯教儀式類似稱為「寧瑪寧瑪」（ñingma-ñingma，極古之古）的紅教舊派，差異在於苯教有屠宰動物作為犧牲的習俗。在寺院方面，他們模仿喇嘛寺的制度；其僧侶的穿著類似喇嘛，也自稱是喇嘛。

簡而言之，「白苯教徒」只是保留一部分古老宗教習俗的喇嘛教信徒，如同喇嘛教徒納入佛教的成分；「黑苯教徒」則比較原始，接近原始的薩滿教。這些教徒大多數是無知、粗俗的巫師，但也有少數有趣、有才智的人，持有特別的哲學觀；部分則被認為是力量強大的魔法師。

一般苯教徒和喇嘛教徒的差異在於繞行聖物的方向，他們繞行時聖物在左手邊（逆時鐘方向），而喇嘛教的習俗是在右邊（順時鐘方向）。此外，喇嘛教經常唸誦的咒語是「唵嘛呢叭彌吽」，苯教徒複誦的是「嗡瑪垂耶薩連杜」（Aum Matriyé salendu），後者有時被旅者誤解為「瑪垂瑪垂達卒」（Matri Matris da dzu）。限於篇幅，我無法在此詳述。

許多朝聖者在繞山時，每一步都行大禮拜，也就是五體投地，同時以手指標示身體伸展的長度，然後站起來，立於手指標示之處，再以同樣方式繼續禮拜、標示長度，一路如此反覆㉞。喇嘛教徒也繞行寺院行大禮拜，尤其是供有舍利者，如宗喀巴的舍利塔。在拉薩停留期間，我看到有人繞著聖城做大禮拜。甚至聽說有人從遙遠的蒙古，花了幾年的時間，一路五體投地來到拉薩。

苯教朝聖者大都是高大的運動員類型人物，有著一張充滿活力的臉。看到他們頭朝下地趴

行在陡峭、多岩的山路上，確實令人動容。繞行聖山的婦女為數甚多，有些甚至以無比的毅力沿路大禮拜。

我們離開了布拉馬普特拉河，繼續沿著江達河上行。在途中，我們參觀了一座具有金壇城及鎏金屋頂的小寺廟。

接著，沿著山谷前進時，我注意到荒廢家園的氣息普及整個地區。被遺棄的村莊倒塌成廢墟，叢林勝了，奪回被清除、開墾的土地。河左岸的路徑曾是主要道路，設有中國驛站。我們不時可以看到傾圮的瞭望台，它們周圍曾有中國人在此開墾定居。伸展其間的路徑已成為盜匪出沒的地點，這些盜匪來自我遇見那位奇特瑜伽行者之前想越過的山區。鄰近村莊的人力勸我渡河走右岸，雖然路途較長，但是人口較多，也較為安全。確實，經過覺摩宗（Chimazong）後，舉目只見荒僻的森林，很少看到其他景象。

在那條路上，我遇見兩位孤獨的朝聖者，就像我們這趟旅程開始時在卡卡坡看到的那位垂死老人，只是，這兩位都是婦女。其中一位似乎無意在村舍留宿，即使我們迫切懇求，並給了她一點錢。我們把她留在後面，但是她不肯。她想在路邊的樹下生火。雍殿收集了一些木柴放在她身旁，然後我們就離開了。我對她最後的印象是，一位被遺棄的虔誠信徒坐在開始燃燒的火堆旁，一股淡藍色的渦狀煙霧在她面前升起，而後融入虛空，似乎是即將離去生命的象徵。

另一位，她走夜路趕上了我們。這次，她似乎已經山窮水盡了。我們提議帶她到附近的小村落，但是她不肯。我們把她留在後面，但是她不肯。

我遇見的第二位流浪者，躺在一些僅具部分慈悲心的村民以樹枝搭成的簡陋遮蔽物下。村民有足夠的善心幫助這位孤單、疾病纏身的朝聖者，卻沒有足夠的善心讓她待在屋中的一角。這可憐、忠誠的小東西真令人感動。但是，除了給她一點錢，我也幫不了她。有什麼事比只能繼續前進，無能解脫世界各地路旁的無數痛苦更折磨人？

全西藏都認為江達是一座重要的城鎮，其實它比一個村莊大不了多少。但是，它位於由拉薩往昌都的主要道路及通往布拉馬普特拉河的道路交會點，這或許賦予它戰略和商業的重要性。雖然此城鎮的高度大約是海拔一萬一千呎（約三千三百五十公尺），山谷的氣候卻相當溫暖，白天出太陽時，在一月的天氣相當於歐洲國家比利時的夏天。

前往拉薩的旅行者，通過收費橋後，必須去面見官員以取得通行許可。

我不知道和雍殿討論過多少次克服這項障礙的最佳方法。通常，討論過程中的困難與恐懼遠甚於實際行動時。

我們輕易地通過江達。我們走到橋頭，付了通行費，然後由一位男孩帶領到官員的住處。許多人經過這狹窄的街道，但沒人特別注意到我。

我讓雍殿進去，自己則坐在門口的一塊石頭上。

雍殿向官邸的紳士致意，或許他只見到他的祕書或小職員。總之，幾分鐘後他就出來了。

我們背起行李⋯⋯將令人畏懼的江達拋在身後。

現在，我們走的是郵道[35]，西藏唯一的郵道。沿路上，文明的進步鮮明地表現於一些類似廟宇、記錄里程的小建築物。第一次見到這種建築物時，我以為那是簡單的鄉村小廟，或是「擦擦」（將骨灰與黏土揉合製成的佛塔）。有些還堆砌著刻有「唵嘛呢叭彌吽」或其他常見咒語的經石，加深了幻象。那次，我甚至看到周圍有信徒繞行的腳步所踏成的小徑。其中一座終於讓我發現我的錯誤。我看到一位老人虔誠地在繞行，因此決定看看這小廟裡供奉的是什麼本尊神。我驚愕地發現裡面竟然是一塊帶紅色的石頭，石頭上刻著數字——我記得是135。奇怪！……我對喇嘛教的一切觀念全亂了。思考了一陣子後，我才揭開這項不尋常偶像膜拜的謎底。我從來沒想到我的東方研究會讓我發現里程碑的膜拜！

太多值得一看的事物，不論是對話間，還是觀察所得，全都值得敘述，它們豐富了拉薩之旅的最後部分。但是我必須割捨，把篇幅擺在首都見聞。

越過工布巴山口（Kongbu Ba Pass）時，我們遇見一件令人傷感的慘事。一群大多數是婦女的朝聖者，所有的財物被洗劫一空，而強盜正是他們的旅伴；這在西藏並非少見的現象。幾位不幸的婦女因此無法繼續旅程，暫時住在山洞中。其中一位頭部有很深的傷口，另外一位胸口嚴重受傷，還有一人手臂斷了，其他人也多少受了一點傷。這些卑鄙無恥的同鄉，雖然來自同一地區、幾可說是同一村莊的人，卻狠心地用矛攻擊她們。離山洞不遠處，躺著兩具男屍。

這一切發生在離拉薩一百哩內的主要道路上。騎兵可輕易地追捕到凶手，但是，有哪位官員願意為了這無法無天的國度中常見的事件而自找麻煩？

【注釋】

① 甘珠爾：藏文作Kanjur或Khagyur，譯自梵文的西藏佛教本典二藏之一，包括經藏、律藏及密續的典籍。

② 安木帕格：藏文，西藏人以腰帶綁住寬鬆袍子所形成的上身大口袋。放置其中的物品數量和種類多得令人咋舌，使瘦小的人看起來像是大腹便便的胖子。這是他們隨身攜帶——或者說是「貼身」攜帶，因為窮人不穿內衣——物品的方式。——原注

③ 見自序。——原注

④ 賢：藏文，宗教團體成員所穿的一種暗紅色長披肩；黃色披肩則見於安多地區的部分隱士身上。——原注

⑤ 圖古：藏文，字義為不可思議之力量所形成的幻化身。根據一般說法，「圖古」是心識力量極強的人或神的轉世。外國人往往將之誤解為「活佛」，此名稱及其隱含的看法，是西藏人前所未聞的。——原注

⑥ 解釋此一觀點恐須著墨甚多；日後，我將出專書討論西藏人的宗教與迷信。——原注

⑦ 參木康：藏文，指關房。「參木」是界限、邊界之意；「康」是「房子」之意。——原注

⑧ 婦女唯有在特殊的宗教節日，才准進入黃教喇嘛寺院，而且必須在日落前離開。我在青海塔爾寺的情形極不尋常，因為從未聽過寺廟將房子給予任何婦女居住。——原注

⑨ 露：藏文，其梵文名稱是「那嘎」（naga），又稱為「龍族」，係擁有極大財富的蛇神，會賦予牠們的信徒財富。

⑩ 供養龍族的傳統食物。龍族只吃水、牛奶等清淨的食物，肉或其他不淨的氣味會冒犯他們。——原注

⑪ 赫耳默斯：希臘神話中眾神的使者，並為掌管疆界、道路、商業以及科學發明、辯才、幸運、靈巧之神，也是盜賊、賭徒的保護神；在羅馬神話中稱為梅丘里（Mercury）。

⑫ 比丘：佛教僧侶的本稱，意為「托缽僧」。西藏譯名為「給隆」（Gelong），即清淨的托缽僧。——原注

⑬ 不幸的，這只是知識階級的意見，一般在家眾，甚至最低層的僧侶，都相當喜歡喝酒。——原注

⑭ 哲蚌寺：十五世紀初，宗喀巴創立的黃教勢力日益強大，其四弟子遂於西元一四一六年，在貴族、富商資助下建成此寺。此寺與色拉寺、甘丹寺合稱「拉薩三大寺」，僧侶最多時曾達三、四萬，目前雖僅剩三、四千，但依然是現今世界上僧侶最多、面積最大（二十五萬平方公尺）的寺院。

⑮ 甘丹寺：位於拉薩東南方達孜縣境旺古爾山，黃教創始人宗喀巴曾於西元一四〇九年（明永樂九年）在此講經，並且建立了這座黃教第一座寺廟。

⑯ 嘉厄哇帕日：此山又名「勝利蓮花之山」，藏文 Gyalwa Ped Ri。——原注

⑰ 默朗木：祈福大法會，包括在此期間舉行的各種慶典。——原注

⑱ 帕滇多杰拉莫：意為「獅面空行母」，為密宗一女護法。

⑲ 歐傑：藏文，意思是「你辛苦了」；回答則是：「Lags, ma Kaa; kiai la oghiai！」（我沒什麼，你才辛苦呢！）——原注

⑳ 仁波切（rinpoche）：「珍貴」、「珍寶」的意思，泛指珍貴難得的人或物。在藏傳佛教中常指在此生達到極大成就或證悟，並經傳承德邵大師認證的修行者，或指其轉世——即乘願再來渡救眾生的轉世修行者。

㉑ 羌：藏文，啤酒或青稞釀的烈酒。——原注

㉒ 貢木沓格：藏文，密續喇嘛用來圈綁交盤的雙腿，以幫助保持禪定坐姿的一種寬帶子。他們往往整夜保持禪定姿勢，如同禪定中的諸佛形象；旅行時，則把禪定帶斜掛在肩上。——原注

㉓ 佐格邊：藏文，意為「大圓滿」。藏傳佛教寧瑪派九乘中最高一乘（無極瑜伽）的修行法。修行者可藉此修行法證悟心的自然本性。此法至為深奧、重要，故稱為「大」；心的本性自然具足證悟的各種圓滿特質，故稱為「圓滿」。

㉔ 東卡章：藏文，頂端飾著三叉戟的枴杖。印度的濕婆苦行者亦持有三叉戟杖，然而其形狀有別於西藏的三叉戟。——原注

㉕ 蕜姜：藏文，一種很特別的西藏苦行者，精於激發體內熱氣的祕術。我曾在第四章提過。——原注

㉖ 藏（Tseng）：西藏的一個大區，位於衛區（Ü，其首府為拉薩）的西邊；藏區首府日喀則，為扎什倫布寺所在地。——原注

㉗ 羅布林卡：藏文 Norbu Lingka，達賴喇嘛平常的住所；「羅布」為珠寶、寶貝之意，「林卡」係園林之意。

㉘ 圖古：藏文，喇嘛教的高僧，外國人經常誤稱為「轉世喇嘛」或「活佛」。——原注

㉙ 布達拉宮：歷代達賴喇嘛駐錫地，位於拉薩，始建於七世紀，是西藏現存最大、最完整的古建築群。「布達拉」（Potala）為梵語，或譯「普陀落」，即觀音菩薩淨土。

㉚ 德噴：西藏軍隊的上校或將軍。——原注

㉛ 當時，藏地的西藏人以此預言為隱喻，編唱成歌謠：「我們的喇嘛是一朵雲，風兒是他的馬，他騎著風兒去『特爾固』（Thurgöd，中國土耳其斯坦）了。」——原注

㉜ 工布苯山：藏文「工布苯瑞」（Kongbu Bön ri）。苯教為佛教傳入西藏之前，藏人信奉的一種原始宗教，宗教活動以驅鬼神、卜吉凶為主。——原注

㉝ 薩滿教：以據說能治病並通鬼神的薩滿為中心的宗教。

㉞ 這稱為「闊爾拉康央恰格且巴」（藏文 Kora la Kyang chag ches pa）。

㉟ 郵道：中國統治期間的舊郵道，文書經由此路往返於北京與拉薩。不過郵道現在只到昌都，不越過中國邊界。——原注

296

第七章

拉薩，我來了

終於，在徒步跋涉四個月，在經歷我只能略述一二的風險和見聞後，我們在某天的破曉時分離開德慶，邁向前往拉薩的最後一段旅程。

天氣非常清朗、乾燥、寒冷，天空一片剔透。在日出的粉紅光線中，我們看到了布達拉宮——喇嘛教統治者的皇宮；仍然很遙遠，但它的壯麗已令人心折。

「這一次我們贏了。」我對我年輕朋友說。

他示意我沉默。

「噓！不要說得太早！不要高興得太早。我們仍然得渡過吉曲（Kyi，拉薩河）。誰曉得那裡有沒有守衛？」

我們已經這麼接近目標了，我拒絕相信失敗仍然是可能的。總之，我不再談起這件事。現在，我們已經可以看到它金色屋頂的優美線條。它們在藍色天空中閃閃發亮，火花似乎從飛翹的簷角不斷湧現，彷彿火焰是這座城堡——西藏的榮耀——的寶冠。

我們的眼睛緊盯著它。我們的腳步很快，成功近在眼前，為我們添上雙翼。

離開巴拉（Bala）後，我們循行的山谷變得相當寬闊。旁邊的坡地往昔可能覆蓋著森林，但是，現在除了種在花園的部分，一棵樹也看不到。

通往首府的路上，村莊越來越密集，但我很驚訝在主要道路上遇見的人如此稀少。鄉人告訴我說，中國管轄期間的交通量大多了。這句評語讓我想起我在工布地區看到的景象：瞭望台

298

周圍被遺棄、荒廢的村落，森林重新奪回的大片墾殖地。

我行經的拉薩河谷並不荒涼，但是，有許多土地尚未開墾，這可生產多少青稞，供物價昂貴的鄰近首府食用！

與中國分離，讓西藏人損失甚多。虛有其表的獨立，只利益了那幫宮廷官員。反對遙遠中國寬鬆統治的人，現在大都懊悔了。當今的稅金、勞役及國家軍隊的傲慢與掠奪，遠甚於舊日統治者的勒索。

抵達在冬季只是一條細長溪流的吉曲後，我們登上一艘以動物頭作為裝飾的渡船，我猜藝術家的本意是馬。船上擠滿了人和牲口。沒幾分鐘，我們就到了對岸。忙碌的船夫和乘客，沒人多看我們一眼。每年都有成千上萬的朝聖者渡過吉曲，我們和其他的「阿爾糾巴」沒什麼兩樣。

現在，我們在拉薩地區了，但是，離拉薩市還有一段距離。雍殿再度壓制我歡呼的欲望，連輕呼一聲也不行。他還在擔心什麼？我們尚未達到目標嗎？接著，大自然給予我們母性的包庇。

我們出發的那個晚上，當我們消失在卡卡坡的森林中時，「諸神哄人入睡，讓狗安靜不吠」。似乎又有一個奇蹟護送我們進入拉薩。

我們的腳才踏上這片土地，原本平靜的空氣突然動盪起來。一陣暴風猛然吹起，吹得砂塵漫天。我見識過撒哈拉沙漠的熱砂風，那比這更糟嗎？顯然是。這場乾燥、刺人、猛烈的砂

雨，讓我有回到大沙漠的感覺。

許多模糊的影像從我們身邊經過，人們彎曲著身體，把臉藏在衣服的下襬，或身上恰巧有的任何布塊中。

誰看得到我們來了？誰會認得我們？滾滾黃砂的龐然布簾，垂在布達拉宮前，矇蔽了訪客的眼睛，讓他們看不見拉薩，隱藏了通往它的道路及走在上面的人。我把這解釋為保證我絕對安全的象徵，而時間也證明我的解釋是對的。在後來的兩個月中，我將在喇嘛教的羅馬城自由閒逛、漫遊，沒有一個人懷疑在它的歷史上，首次有位外國女子參觀這座禁城。

「諸神丟了一方面紗，矇住他對手的眼睛，讓他們認不出他。」許久前，我在大草原聽過這樣一則古老的西藏神話。

一年當中的這個時候，許多來自西藏各地的人湧入首都，觀賞各種慶典、參與各種娛樂。客棧全都住滿了。任何能挪出房間或樓身地的人，都設法騰出出租。有些旅行者睡在畜棚裡，也有些在住家院子裡紮營。

我可能需要花費數小時的時間，拋頭露面地挨家挨戶詢問住處，並回答一家男女老少的各種問題。幸好，我省卻了這種麻煩和危險。

暴風砂來得快，去得也快。初到此城的我們，有些不知所措地站在熙攘的人群中，不知要往何處去。意外的援助化身為一位年輕婦女的外形降臨。

「老母親，你需要房間嗎？」她說，「你是從遠方來的，一定累壞了。跟我來，我知道一

個適合你的地方。」

我只是對她笑笑，表示感謝。我覺得相當驚訝。西藏有許多熱心的人，這位陌生婦女的善

意並不算是非比尋常，但是，她怎麼知道「我是從遠方來的」？這讓我感到有些困惑；我的朝

聖者手杖無疑給了她這個想法，而且，在經過這麼多次絕糧和疲憊後，我的消瘦足以引發她的

慈悲心。

這位嚮導一點也不多話。我們像綿羊般跟在她身後，在荒野中的幾個月使我們有些吃不消

城市的喧囂人潮，這番好運更是讓我們感到眩暈。她把我們帶離市區，前往一處視野廣闊、可

觀賞到美景——包括布達拉宮——的地方。這讓我特別感到興奮，因為一路上我一直想找個可

以看到它的住處。

我在一棟彷彿隨時會倒塌的平房中，得到一方狹窄小室暫住，房客都是赤貧的乞丐。依我

的身分，這確實是最安全、最好的住處。絕對不會有人想在這種地方尋找一位外國女性旅者，

連經常出入的乞丐都不曾懷疑過我的身分。

簡短道別後，那位婦人微笑離去。這一切發生得如此迅速，彷彿是一場夢。我們從未再見

過這位嚮導。

那晚，帶著我們簡單的行李，躺在陌室地上時，我對我忠誠的旅伴說道：「現在，你容許

我說我們贏了這場遊戲嗎？」

「是的，」他說，並以壓抑但充滿勝利的語調叫喊：「拉嘉洛！讀于湯木界帕木！（諸神勝

利！邪魔潰敗！）我們到拉薩了！」

我到拉薩了。無疑，我的勝利讓我感到驕傲。但是，奮鬥還沒結束，還不能放下詭詐、耍花招的武器。我到拉薩了，現在的問題是如何留下來。雖然我竭力抵達拉薩的動機是受到挑戰，而非出於真正想到此一遊的欲望，但是，既然我歷盡千辛萬苦、遭遇無數苦難艱險才站上這塊禁地，我打算盡情享受。如果我現在被抓到、被監禁在某處、然後遭返邊界，只膚淺、簡短地看了一眼王宮和寺院的外表，那我真要羞愧而死。我不能容許這種事！絕不！我將爬到布達拉宮的頂端；我將探訪拉薩附近最聞名的寺廟、最具歷史性的大寺院；我將目睹各種新年的宗教慶典、競賽及華麗的遊行。我將看盡拉薩城的美麗和特色，我將看盡第一位勇敢隻身遠行至此的女性探險家所能看到的一切風景和事物。經歷旅途的艱辛，以及多年來各方官員百般阻撓我到西藏一遊的考驗後，這是我贏得的獎賞。這一次，沒人能剝奪我的大獎。

拉薩——西藏最大的城市暨首府、喇嘛教世界的羅馬城，其實並不大。它離吉曲不遠，位於高山脊背上的一座廣大山谷——山谷中央突起小山脊上的雙峰之一——建造這棟巍峨宮殿，拉薩的景觀可能平凡無奇。另一個頂峰是藥王山，是僧眾醫學院的所在地。相片比任何文字更能展現這巨大建築物的形象，然而，即使是最善巧的攝影師也無法真正表達其磅礴氣勢——紅色的宮殿冠著金色屋頂，屹立耀眼的白色底座上，直聳入藍天。層疊於山坡上的一簇簇房屋，蘊含著豐富的財寶，若能加以規畫，必可成為神話般的宮殿，但是，西藏建築師不以藝

術涵養見稱。即使是最珍貴的材料，經過他們粗糙的處理手腕，只能展現氣勢和財富，而無法達到美感。然而，他們處理金、銀及珠寶的俗麗，賦予西藏的寺院和宮殿一種特殊的個性，與周圍粗獷的景色相當協調。這本身就予人深刻的印象。

布達拉宮和大昭寺①——西藏最神聖的寺廟——的裝飾，大都是中國藝術家或中國藝術學者的作品。人們可花數星期的時間在達賴喇嘛宮殿的諸多畫廊和迴廊，欣賞記述諸神的傳說及眾聖生平故事的壁畫，品味無數栩栩如生的小畫像。

寓所間散落著為數甚多的「拉康」①（神的住所、寺廟），裡面充滿大乘佛教的各種象徵性及神祕的本尊神像。大多數佛像都裝飾得非常華麗，佩戴著鑲嵌綠松石、珊瑚及其他寶石的黃金飾品。一間特別的房間擺放歷代達賴喇嘛的塑像，這一世達賴喇嘛的塑像也在其間，但是很小尊。

幽暗的壁龕供奉原始神祇與邪魔，一直是西藏人無法完全捨棄的原始信仰。也許，我可在此略提一二。

根據古書的記載，這些神祇和惡魔被納入喇嘛教的故事幾乎如出一轍。這些故事闡述印度或早期的西藏佛教上師，必須與阻礙他們傳法及傷害其信徒的神眾和魔障對抗。這些聖者總是具有大神通力，能擊敗這些敵人，並藉機要求他們起誓離棄邪惡的意念並護持佛法。之後，這些神眾和魔障得到「確炯」（Chöskyong，護法）的頭銜，並在寺廟中獲得一席之位。

喇嘛教並非僅止於此。在特殊的處所中，即使是最凶惡的邪穢也得到象徵性的供奉，所擺

設的供品取代了佛教傳入前原始祭儀中較實質及血腥的犧牲品。西藏人相信，唯有滿足他們的需要並給予一定的尊重，才能使人類和牲口免除其狂暴的行為。至於其他可畏的凶煞，則必須靠符咒的力量鎮壓，並恆常監視，在一定的時節修持法事，借重咒語和儀式的力量，防止這些凶煞逃脫。

不用說，這些儀式和真正的佛教毫無關係，因為佛教沒有任何儀式。但是，在西藏，即使是高層知識分子也支持這種做法，因為這類儀式符合社會需求和大眾心態。因此，所有的膜拜儀式在拉薩和西藏各地都占有一席之地，縱使是在藏王的宮殿。

布達拉宮有許多華麗的寓所，上立中國式樓閣的平頂陽台，可成為理想的屋頂花園，世界獨一無二；但是，這個欲望，或這個想法，似乎從未出現在歷代達賴喇嘛的心中，雖然他們的寶座就在布達拉宮。

站在布達拉宮的頂端，前方可俯瞰整座山谷，拉薩市盤踞平原上，後方是綿延的沙漠，一路延伸直至高聳的山脈如一道高牆般突然拔起。聞名的色拉寺就在這山腳下，和布達拉宮一樣，有著雪白的建築、高聳的紅色廟宇及鎏金的屋頂；其僧侶在國政上極具勢力，連布達拉宮的主人都必須敬重三分。

即使在最艱難的情況下，如氣息般與我密不可分的喜劇元素，並未在布達拉宮的大門拋棄我。我造訪西藏梵諦岡的故事，值得耗費一番筆墨。

由於未來及我的身分不明確，我決定從最重要的勝地開始，盡速完成聖城的遊覽。因此，

布達拉宮是我選擇的第一站。

在和雍殿一起前往的路上，我心想：加入其他朝聖者，或設法和其他人一起進入王宮，對我比較安全。有了道地西藏人的陪伴，可減低我被懷疑的機率。不幸地，我們沒遇見任何牧民或邊界鄉民。正當我放棄這計畫，打算和雍殿單獨前往時，我注意到兩位男了穿著白色的農民粗毛料衣服，在離第一道大門不遠處閒逛。

「我們帶那些人一起去。」我對雍殿說。

「我們怎麼能要求人家這麼做？」他回答，「也許，他們不想去布達拉宮。」

「我們試試看嘛！」我繼續說，「他們看起來正像是我們需要的那種人，善良、單純、無知。」

我簡單地交代雍殿如何扮演他的角色。

這時，一群工人扛著巨大的樹幹前來，人們趕緊讓路，雍殿藉機從背後推了其中一位農民。

「啊呀！」他禮貌地表示，「我沒看到你！」

「沒關係，喇嘛。」那人回答。

「你們從哪兒來的？」我的旅伴以道地首府居民對鄉下人說話的口吻詢問他們。

他們說了村名，並告訴我們他們是來拉薩賣青稞的。他們已經完成交易，在明日回去前，想在這座大城市找點樂子。

「那你們應該去觀見布達拉宮。」雍殿一副自信滿滿的樣子。

這二人承認他們不打算這麼做，因為他們已經去「觀見」過幾次了。然後，雍殿以布達拉宮僧眾成員一般的權威，告訴他們這種訪問的功德利益，而新年正是積聚這種功德的最佳時機，與其在街上閒逛、到酒館喝酒，不如到布達拉宮的各座佛殿頂禮。他以極為慈悲的神情接著說，既然有緣相會，他願意帶領他們去參禮一圈，並介紹各本尊的名號和故事。這顯然是大好機會。鄉下人的眼睛亮了起來，既高興又感激地跟著喇嘛走。和所有的西藏人一樣，他們非常虔誠。

我滿懷信心地跟在他們後面，攀登長長的階梯，到達上面的一道大門。三位男士走在前面，這是此一性別的特權。當我正要謙卑地跟進時，有人擋住了我，是個十一、二歲的小沙彌，矮矮胖胖的，紅紅的臉、扁塌的鼻子、大大的耳朵，穿著他身材兩倍大的僧服，看起來好像傳說中的地下精靈。他充任守門人，老實不客氣地命令我把頭上的毛帽拿下來，布達拉宮內不准戴帽子。

我的天啊！我忘記在裡面不准戴帽子。自從無形世界的朋友「送」我這頂帽子以來，我一直戴著它，它是極為有用的喬裝道具。它遮掩我的輪廓，有了它，我覺得很安全。現在該怎麼辦呢？

我的頭髮已經回復自然的棕色。抵達拉薩前，我染髮用的中國墨汁已經脫落了，而我目前的住所，門及牆壁上都有縫隙，鄰居隨時可以窺見我的行動，令我不敢輕舉妄動。我的頭髮和

綁上的犛牛黑毛辮子已經不同色了，而且後者稀薄了很多，像是老鼠尾巴。但是，戴著帽子時，它們看起來還好；帽子遮住前額的部分，使我看起來像某些牧民部落的人。可是，現在我必須服從這個討厭小鬼的命令，把帽子脫下來。我知道，我看起來比世界上任何一個馬戲團的小丑都滑稽。

然而，我別無選擇。我服從命令，把帽子放入衣服裡，重新加入團隊。雍殿放慢腳步等我。他一看到我，驚愕地說不出話來，嘴巴張得大大的，半天才擠出一句話。

「你怎麼了？」他恐慌地問道，「誰拿走你的帽子？」

「不准戴帽子進來啊！」我迅速回答。

「你看起來像魔鬼。」他以戰慄的聲音繼續說：「我從來沒見過這樣的臉！每個人都會盯著你瞧……」

他再說下去，我就要哭了。幸好，那兩位農民無動於衷的態度讓我重拾信心，他們完全沒注意到我的外表有任何不對或怪異之處，只是熱切地聆聽喇嘛訴說諸神、聖眾及歷代達賴喇嘛的故事。其他人也加入行列，評論著慈悲喇嘛的博學。我隨著這群人，推擠過迴廊、陡峭的階梯及狹窄的佛堂大門，沒有一個人注意到我非比尋常的頭。我是唯一知道的人，我開始以此為樂。至於雍殿，雖然已經稍微放心一點，但不敢太常看我，以免忍不住笑出來。

終於，我到了頂層的平頂陽台，上面有中國式樓閣，我自中國抵達的那一天，它優雅、閃亮的屋脊就出現在我面前，宣告目標已近了。

幾小時後，我走了下來。這時，總算有一位朝聖者似乎察覺到我的外表有些不尋常。我聽到他對朋友說：「你想，她是從什麼地方來的？」

但是，他自己很快就找到答案了。

「她一定是拉達克人②。」他下此結論。

於是，我們繼續參觀，抵達傲視山谷的布達拉宮頂端，欣賞拉薩的美景，我們腳下的廟宇及寺院，彷彿鋪在山谷上一塊紅、白、金三色相間的地毯。

那兩位鄉下人開心極了。他們一再向喇嘛道謝，並供養他幾枚銅板聊表謝意和敬意。

「很圓滿。」分手後，雍殿說，「我阻止他們喝酒，而他們幫了我們。」他把那幾枚銅板放在一位瞎眼乞丐的手中，如此，又多了一位歡喜的人！

* * *

儘管布達拉宮建築宏偉，當今的達賴喇嘛似乎不認為它宜人。他只是偶爾到那裡，在一些特定的慶典時。他住在羅布林卡③，位於城外的一座大園林，由於缺乏能幹的園丁，只是一片樹木茂盛的土地，上面刻畫幾條通道和小徑。

小型動物園，是它吸引人的特色之一。這動物園包括奇特的家禽區，裡面清一色是雄性。

這些獨身的雄禽，總數至少三百，由於沒有雌禽的存在，爭鬥的本能似乎和緩了許多。牠們相

安無事地啄食穀粒，很少發生打鬥事件。牠們住在面朝大道的大門附近，有時還走到路上，期望有路人餵食。朝聖者，甚至拉薩市民，會特地到此撒穀粒餵食牠們，因為牠們屬於達賴喇嘛，所以這種供養具有功德。

幾棟供西藏喇嘛國王使用的房子，散布在羅布林卡的庭園上。

其中一棟的房間裝潢著不同的格調——至少西藏人認為是不同格調。有一間他們稱為英國室，另一間是印度室，還有一間是中國室；而房子的平頂屋簷上有個稱為「嘉厄稱」（gyaltsen，寶幢）的鎏金裝飾品，象徵權勢與勝利。達賴喇嘛的朝臣不斷地向他重述：「這些不同的房間——英國、中國、印度……等，全都在聳立著西藏寶幢的西藏屋簷下，因此，西藏高於其他國家，而您是所有統治者中的至高者。」

我聽說這位西藏喇嘛國王因這些諂媚言語而歡笑。我們大可懷疑他會當真。他已經流亡過兩次，一次到中國，一次到印度，必然對西藏以外的世界有所了解。這位統治者可能了解自己真正的處境，不同於一般民眾的印象。後者被告知許多不可思議的故事，述說達賴喇嘛的偉大及他在英國的崇高地位。拉薩朝廷散播這些荒唐故事的目的，很可能是為了提升達賴喇嘛的名望，並間接增加朝廷聲望。我將轉述其中一則故事，因為它實在很好笑。

當達賴喇嘛在印度時，他接受英國總督的邀宴。在大會客室與總督及許多貴賓坐定後，他伸展雙臂，剎那間，拉薩的兩座山丘出現在他的兩個手掌上，布達拉宮清晰地展現在其中一隻手上，另一隻手上是藥王山（帳棚形狀的山丘）的醫學院。在座的英國人對這項奇蹟折服不

已，在總督的帶領下，全部拜倒在西藏教皇的腳下，懇求他的保護。英國國王立即被告知這項奇蹟。他，當然也和他的大臣一樣，升起無限敬意，並懇求達賴喇嘛成為英國的守護神，在他受到敵人攻擊時伸手援助；慈悲的達賴喇嘛和藹地答應，萬一英國的安全受到威脅時，他會派軍相助。

根據這類故事以及對一些限於篇幅我無法在此書敘述的事實與細節的誤解，大多數西藏人相信，在某種程度上他們已成為英國的宗主國。這解釋了一位英國政治官員暫住拉薩的理由：他來此的目的是恭敬地請示達賴喇嘛的命令，然後轉達給英國國王！

這當然好笑，同時也充滿對居住在亞洲各地白種人的威脅；然而只有長期居住在東方偏遠地區的白種人，才能清楚地察知這種危機。

* * *

不像在中國，拉薩的古董店和市集並沒有有趣的物品可收集。此時，拉薩市場上最常見的商品是鋁製品。其餘的東西全是從印度、日本、英國及其他歐洲國家進口的低級貨。我從未在其他地方見過比拉薩販子攤位上更醜陋的棉衣、更令人不忍卒睹的陶器。一度非常興盛的中國貿易，受進口印度貨的打擊，幾乎已經不存在。茶和絲織品的進口仍然繼續，但將中國貨完全趕出拉薩市場的風潮仍然很活躍。

來自銀產豐富——不論是銀幣或銀塊——的中國，一項驚奇在拉薩等著我。西藏中部不再產銀。我在日喀則時廣泛流通的「章卡」——西藏的國幣，是劣質、薄小的銀幣——幾乎完全消失了，剩下的少數則是奇貨可居。至於中國統治期間通用的五十兩「銀寶」，拉薩人稱之為「他米格馬」（tamigma）④，則已經完全消失了。

拉薩政府鑄造了一種醜陋的銅幣，在拉薩及鄰近地區使用相當普遍，但是，離布達拉宮不到一百哩的地方，就已不被接受，因為不在拉薩地區進行交易的人不接收其面值。拉薩政府也發行了一些紙幣，卻一直只是一種新奇的物品，商人拒絕使用。羅布林卡附近有處鑄造金幣的場所，但是金幣並不流通。

我向很多人詢問銀幣為何在西藏中部離奇地消失，而中國管轄的西藏地區仍然豐沛不缺。我所得到的答案，根據回答者的社會地位和心態而有所不同。有些人在被問及銀幣到哪裡去時，只是微笑不語。其他人認為：政府囤積起來了。但是直言無諱的人則率直地告訴我：「我們的政府拿去給印度的外國主人（英國人），購買他們軍隊淘汰下來的舊槍枝。這些槍枝足以應付武裝不良的中國人，但是完全無法對付外國軍隊。」這個想法以較地方性、較迷信的方式出現過幾次。有些西藏人說，在運往拉薩前，外國法師已經先修法，奪去這些槍枝傷害白外國人或其僕人的力量。

在拉薩軍隊征服的一些康區鄉村，當村民抱怨稅金增加時，拉薩派任的官員回答說，他們的困難並非仁慈的保護者達賴喇嘛造成的，是外國人要他來收稅的。當然，他不會向頭腦簡

單、缺乏邏輯思考的村民說明他為什麼聽從外國人的命令、他送銀錢的回報是什麼及其他許多問題。他們只記得這些可惡的「米格卡爾」（mig kar，白眼睛）⑤外國人是禍因。對白人的瞋恨

種子因此播種在亞洲最偏遠的角落，並逐漸萌芽、茁壯。

拉薩有個聞名的慶典，在每年正月的滿月夜晚舉行。輕巧的大木架上滿是以酥油做成的神、人及動物塑像，染成五顏六色，稱為「多爾瑪」（torma，酥油花）。沿著「八廓」（parkor）⑥——繞行大昭寺的中環轉經道——大約有一百個酥油花，每個前面都擺了一個放有許多酥油燈的小壇城。如同寺廟屋頂的一些音樂會，這項夜間慶典的目的是娛樂諸神。

拉薩的酥油花慶典聞名全西藏，甚至遠及蒙古和中國。這無疑非常壯麗，但是我覺得在宏偉的塔爾寺周圍優美環境中舉行的這項慶典更加美麗。住在塔爾寺的那幾年，我看過許多次。

然而，我還是很喜歡拉薩的這項新年慶典。

天一黑、酥油燈一點亮，我和雍殿就去「八廓」。已經有很多人在那兒，等待達賴喇嘛前來巡視酥油花。我見過許多次大型西藏集會，但都有僕人和其他隨從為我開路。這是我第一次擠在人群當中。

健壯、高大、穿著羊皮襖的牧民成群結隊，衝入人群中賽跑作樂。他們巨大的拳頭，打在那些來不及閃躲的可憐人肋骨上。隨著達賴喇嘛駕臨時刻的逼近，攜帶長棍和鞭子的警衛也越來越亢奮，不分青紅皂白地使用武器。在這片騷動、喧囂中，我們盡力保護自己不被擠扁、打扁，度過不少驚心動魄的時刻。

終於，他們宣告喇嘛國王即將駕臨。更多警衛出現了，後面還跟著士兵。敲打、鞭打、拳擊的動作加遽了。一些婦女在尖叫，其他人則在旁取笑。最後，面對「多爾瑪」的房舍窗口男子剩下幾排人，擠得比沙丁魚罐頭還密，而我正是其中之一。我正好擋住一位坐在底樓窗口男子的視線，他不時從背後用力推我，這一點用處也沒有，我自己也希望能移動半步；不久後他終於了解這一點，但也有可能是我的無動於衷使他無計可施。總之，他不再使用不必要的暴力。

整個拉薩軍團武裝出動了。一排排的步兵和騎兵，從成千上萬盞酥油燈照得十分耀眼的酥油花前經過。接著，達賴喇嘛坐在以黃色錦緞覆蓋的轎子上，在西藏軍隊總指揮及其他高級官員的簇擁下經過；後面緊跟著士兵；樂隊奏起英國音樂廳的曲調。鞭炮和煙火稀疏地點燃了幾分鐘，為這列遊行隊伍增色。

如此而已。喇嘛教的統治者走過去了。

朝廷的隊伍經過後，是長排私人行列：在提著中國式燈籠隨從環繞下的高層人士、帶著隨從的寺院高僧、尼泊爾國王的代表、僧眾、貴族、富商及其眷屬，都穿著最好的衣飾，歡笑而過──多少帶著醉意。他們的歡樂具有感染力。雍殿和我擠在群眾裡，像每個人一樣跑、跳、唱、推、擠，像孩子般高興地享受和西藏人一起在拉薩歡度新年的樂趣。

該回我們簡陋的小窩了，一路上，我們注意到應該被滿月照得很明亮的街道，變得越來越暗。這是怎麼回事？我們都是滴酒不沾的人，缺乏那晚大多數民眾視線模糊的理由。抵達一座廣場時，我們發現月亮的一個角落有黑影。原來是月蝕！不久，我們聽到嘈雜的鼓聲，是民眾

在敲鼓，試圖嚇走吞噬月亮的龍。這次是月全蝕。我全程觀察，是我看過最有趣的一次。

「這比我們抵達那一天，布達拉宮前的砂幕簾還棒，」雍殿戲謔地說，「現在，你的神開始遮住月亮，讓我們不會被看得太清楚。我想，你最好和他們溝通一下，不用再保護我們了。否則，他們可能連太陽都要遮住了！」

不論諸神這次給予我的是何種保護，來日，當我的安全再度受到威脅時，我必須以自己的方法保衛自己。

那時，我在市場閒逛，一位警衛停下來，專注地望著我。為什麼？也許他只是好奇我是從西藏哪一個地區來的。但是，我最好做最壞的打算。一場新的戰鬥又來臨了，我準備先出手，我的心跳加速，但勇敢如常。我從商品中挑選了一只鋁鍋，然後用邊界地區半文明部落民族可笑的強硬態度，開始討價還價。我出了一個荒唐的價錢，然後粗聲粗氣地胡說一番，幾乎連氣也不用喘。攤位附近的人開始爆笑，交換各種關於我的笑話。拉薩的文明同胞，最喜歡拿北部荒原的男女牧民當戲謔的對象。

「啊！」那位商人邊說邊笑，但顯然對我的連篇廢話感到不耐：「你是道地的遊牧者，絕對沒錯！」在場所有的人都取笑這愚蠢的婦人，除了牛隻和沙漠的草原，什麼都不懂。那位警衛走開了，和其他人一樣被逗樂。

我買了那只鋁鍋，但我擔心被跟蹤，所以強迫自己繼續在市場閒逛，在最醜陋、最便宜的商品前，賣弄喜劇式的豔羨和愚蠢。然後，幸運之神讓我撞見一群真正的遊牧者。我開始用他

314

們的方言和他們交談。幾年前，我在他們那地區住過，於是我和他們談起他們知道的地方和人。他們相信我是鄰近一個部落的人。依他們特有的敏捷想像力，我確信他們第二天就會真誠地發誓他們已經認識我多年了。

第二個事件發生在幾天後。一種特殊的保安人員，試圖敲詐我。但我憑藉機智巧加應付，最後什麼都沒失去，也沒洩漏我的身分。

還有另一位警衛用警棍打我，因為我侵入只有「達官貴人」才能進入的地方。這件事讓我很開心，我真的得努力遏止自己給他賞金的衝動。「我的偽裝功夫真好！」我向雍殿坦承，「我連走在街上都會被打！」從此以後，我覺得安全萬分。

拉薩分為十個區，以一座橋和一方尖碑自耀。這座橋是中國式風格，漆成紅色，屋頂覆著綠瓦。橋名稱為「青頂橋」，源自附近一個西藏貴族家庭。這家族的祖先蒙中國皇帝御賜「青頂」頭銜，其藏文名稱是「悠托格」（Yu thog）。此後，地方人士以「悠托格」稱呼此家族及子孫，而橋的名稱正好也符合其藍綠色頂蓋的外形。方尖碑比起巴黎協和廣場上的那座矮很多，然而，即使上面沒有象形文字，它看起來還是相當莊嚴。在它前方的大道上、布達拉宮的山腳，有一塊刻著漢文和藏文的石碑，安置在一座小建築物中。

這條主要道路外表簡陋，卻是世界的交通大動脈之一，它起於印度，穿過中亞，進入蒙古，止於西伯利亞，路程綿長，一路穿越高山山脊，但對騎術精良的騎士而言並不難走。在冬季，當氣溫許可時，旅者可攜帶冰塊當飲用水，以幾乎直線的距離通過無水地區；在夏季，旅者遵循迂迴的路線，穿過我先前提過的青海湖（庫庫淖爾）東岸。

有一天，也許這一天並不遙遠，「東方特快號」會以舒適的臥車和餐車，將一批批觀光客載到這裡，屆時，旅行的樂趣將大為削減。我很高興能在這事發生前，走完錫蘭至蒙古的旅程。

西藏首府是一個充滿活力的城市，樂天的居民喜愛在戶外閒逛、聊天。雖然人口不算多，但街道上從日出到日落都擠滿了人；然而，黃昏後出門並不安全。市民說國家警察和軍隊的成立增加了不安全感，因為，太陽下山後，公安人員往往化身為強盜。

除了少數地區，拉薩的街道相當寬敞，交叉處是方正的廣場，而且還算乾淨。不幸地，許多住宅缺乏衛生設備，一些空地遂成了方便之處。

拉薩本身坐落著好幾座重要的寺院，包括兩間教導密續、神祕學、儀式及玄學的著名學院。

每年吸引數以千計的朝聖者、遠自蒙古及滿洲等地之年輕喇嘛前來求學的三大寺院，並不在拉薩市內，而在其郊區。色拉寺在布達拉宮後方四哩處；哲蚌寺在六哩之外，通往印度的路上；甘丹寺隱藏在二十哩外的山中。

316

這三座最大、最有權勢的政教寺院，並非獨享西藏人的敬重。其他尚有班禪仁波切⑦的扎什倫布寺，此寺位於藏區首府日喀則，被視為西藏最高學府。離它幾天路程歷史悠久的薩迦寺⑧，是紅教一個重要派系之法王的駐錫地，擁有一間獨特的圖書館，收藏古老的梵文和藏文手稿。除此之外，還有其他許多寺院，包括拉卜楞寺、塔爾寺、西藏東北荒原中的佐欽寺⑨等，不計其數。

西藏可說是一個寺院的國家。在西方，重要的建築物往往是學校、醫院、工廠及其他世俗活動的產物；在西藏，「貢巴」（寺院）往往是旅行者唯一注意的路標。這些數不清的「貢巴」或立於山頂，或倚著藍天，或隱藏在山坳中，在全國各地，它們都象徵一種崇高的理想，然而，即使是寺院僧眾也未真正了解這份理想。

西藏的宗教社群形成國中的小國，而且幾乎完全獨立。它們全都擁有土地和牛群。一般而言，它們都從事某種商業活動。大規模的「貢巴」治理大片由佃農耕種的土地，佃農的狀況類似中世紀歐洲的農奴。他們為了自己的利益而耕種，土地屬於寺院，每年則給付寺院一定數量的穀粒、糧草等；畜牧家庭則以酥油、乾酪、羊毛及乾牛糞燃料償付債務，「多格」（dok）⑩的剩餘產物也歸他們所有。這些農奴也有服勞役的，例如，喇嘛外出旅行時替他們搬運行李，搬運監寺要送到外地販賣的物品，修理寺院建築，以及其他各種雜務。他們必須取得許可才能離開本鄉，不過，寺院很少拒絕貿易、求學、朝聖或其他正當理由。

不論這些佃農的自由受到多少限制，他們的境遇遠勝於一些俗家大地主的佃農，尤其是直

接仰賴中央政府的大地主。寺院的住持很少會苛待佃農，而佃農所仰賴的高僧也回饋納稅農民以有效的保護。他們也免於官方的民政管轄及司法，所犯的輕罪甚至重罪，均由所屬「貢巴」的高僧來判決。

儘管拉薩政府的特性亦屬僧團，最近卻試圖剝奪寺院的特權，尤其是削減其司法權。這引起強烈的抗議，不僅是喇嘛，連他們管轄下的農民也是如此。

「貢巴」的成員並不生活在社群中，雖然他們都得到一份寺院收入的事實，使他們之間形成某種社群。部分收入的分享以實物代替，例如玉米、酥油、茶等。分量差別相當大，依寺院的富裕程度及每一位僧侶的地位高低而有所不同。僧侶還有其他收入來源：「貢巴」所收禮物的一部分、修法所得的供養、授業弟子的親人贈禮等。限於篇幅，無法在此一一詳述。

儘管有許多反對「貢巴」的批評是合理的，但是，它們為學生、思想家及尋求學術和修行生活的人，提供一個極佳的環境。在幾乎完全沒有物質憂慮的情形下，即使是最卑微的喇嘛，也可全心投入宗教和哲學文獻的研究；如果他學會漢文和梵文，並擴展研究領域，必能贏得同仁的仰慕。

確實，許多喇嘛似乎缺乏專職宗教人員的素質或資質；但是，這和他們加入寺院的方式有關。每一個西藏家庭都認為，有一個或更多兒子投入宗教生活是一種榮耀。因此，注定要當僧侶的男孩，在八、九歲時就被送到寺院，交由一位老師負責他的教育。

對佛教徒而言，終身戒並不存在，他們相信一切事物基本上都是無常的。因此，這些小孩

日後可以還俗，過在家人的生活，並不會受到歧視。有些人真的這麼做，但許多人缺乏追求其

他志業的勇氣，繼續過著僧團生活，卻缺乏對它應有的尊重。一般而言，喇嘛教的平庸之輩，

有些懶散饒舌，有些過於貪心，尤其過於貪求物質利益，然而，無視這些缺點，他們都是相當

善良及寬容的人。我還可以說句公道話，不論他們的戒律有多鬆散，才智多麼圈圈，他們保有

對學識和德行的尊重，總是真心讚歎並敬仰超越他們的同伴。

在西藏，大寺院像一座真正的城市，人口有時多達一萬。內有錯綜複雜的街巷、廣場及花

園，還有數目不等的大小廟宇、不同學院的大殿，以及高僧高於一般寓所的豪宅──擁有鎏金

屋簷及旗幟與各種飾物環繞的平頂陽台。在「貢巴」裡，每一位喇嘛都擁有自己的房子，而且

是唯一的擁有者，不論這是他出資建造、買的或繼承而得。喇嘛可將這房子遺贈給一位弟子或

親戚，但繼承者必須是出家人，在家人不能擁有寺院中的房子。

某些高僧的寺院豪宅是不折不扣的博物館，充滿藝術珍品。裡面有高僧歷代轉世得到的禮

物或自己收藏的珍品，年代超過幾世紀。琺瑯、漆器、珍奇瓷器、精緻刺繡品、中國與西藏藝

術家的畫作，都可在此見到。在一望無際的大草原中，或濃密的原始森林中，找到這種莊園似

乎是神話；但是，這非比尋常國度中的一切不都是神話嗎？甚至其名稱本身「堪域[厄]」（Khang

Yul，雪域）不也是如此嗎？

我有幸在幾間寺院中住過，這在當年極不尋常。我對寺院及各別寓所的敘述，說明女性住

在其中的可能性。然而，這違反寺院規矩。只有極其特殊的理由──我的年齡、我的研究，最

重要的是有力的支持者——讓我享有這特殊待遇。

我曾在西藏東北部大草原外的安多，在聞名遐邇的塔爾寺住了兩年多⑪，翻譯西藏典籍。

坐在那兒的陽台上，我可聽聞喇嘛在大殿平頂陽台上演奏的樂聲；這音樂會是為了吸引、取悅無形諸神，請祂們小歇一會兒，向人間的小兄弟微笑一下。演奏者向祂們祈求什麼？什麼也不求⋯⋯只希望祂們享受這世界的樂聲。這些幼稚的詩篇具有獨特的魅力，有何異端敢說敏捷的女神未曾掠過我們的住處，奔向呼喚她們的甜美旋律？

同時，在寬敞、幽暗的大殿中，一些穿著深棗紅色「托嘎」的喇嘛，在歷代圓寂上師莊嚴的墳墓、金身塑像及幾盞酥油燈前，一動也不動地坐著。他們以深沉的聲調吟誦奧義哲學偈文，企圖使心靈超越幻象的執著。

在他們頭頂，令人神往的曲調已將最後的音節融入夜色中，經典的複誦也很快就結束了。

在象徵虛空的手印後，結束晚禱儀式，喇嘛各自回到自己的住處。

然而，在塔爾寺愉悅學術生活的傳奇周遭環境，都無法抹滅或減弱某些純樸的「貢巴」在我心中留下的印象，雖然它們缺乏富足安多僧城的光彩。其中一座像鷹巢般高踞森林環繞的山頂，望不見隱於山谷深處的村莊，獨有沉靜與孤寂籠罩；此處沒有王宮般的宅邸，也沒有古老的奇珍異寶，只有樹枝及黏土覆蓋的洗白小木屋，充當鄉野隱居處儉樸喇嘛的住處。

周圍山脊的分布形勢擋住雲的去路，迫使它們環繞支撐著「貢巴」的岩峰，形成白色的霧之海，霧氣靜靜地敲著僧眾的小屋，盤旋於樹木蓊鬱的坡地，所過之處，造就許多曼妙的美

320

景。猛烈的冰雹時常襲擊寺院，鄉人說這是惡魔有意干擾高潔僧侶的清靜。

寺院的地點很容易讓人聯想到玄學密法可畏的力量，以及與其他世界眾生的接觸。根據古老的傳說，諸神和邪魔經常在鄰近森林出沒，瑜伽行者因此隱居在森林深處，追尋只有他們自己知道的目標。我在那裡有一間很小的木屋，在幾棵巨樹底下。這是喇嘛幫我建造的，一方面是出於恭敬，一方面是出於惡作劇的心理，存心試探我的勇氣，看看我是否敢對抗神祕的傳說，單獨住在那裡與幽靈相伴。有一晚，一場特別猛烈的暴風雨，吹倒了我的樹枝小屋，連屋頂也帶走了。我非常了解喇嘛朋友的迷信，因此堅持在原地重蓋。如果我離開那裡，他們必然會斷論，憤怒的神祇趕走了貿然在他們領域上居住的陌生女子；而我，必然會失去繼續深造的機會。

小屋重建好了，我準備了一個月的糧食，並表明在這段期間內禁止任何人到我的住處。我的日子過得很平靜，相伴的小鳥似乎一點兒也不在意我的到來。幾隻獐來瞧過我，有一天還來了一隻大熊，似乎很驚訝看到我在那裡。就這樣，一個月的閉關就在閱讀、冥思及烹調每日唯一的一餐中逝去了。春天就在身旁。當喇嘛回來找我時，他們發現我住處周圍開了許多花，而我則容光煥發。他們認為我已經克服了可畏的力量，對我的尊敬因而大增。後來，我居住在另一個更加偏僻的隱居處，靠近終年有雪的地方，那一次我住了好幾年，熟悉西藏瑜伽行者的祕密與妙樂。

我可敘述的荒僻寺院可真不少！我想到一間尼寺，孤立於岩石和冰川之間，只有六月至九

月這四個月可通行⑫。經過短暫的夏季，雪的屏障又架了起來，一年當中的其餘月分，隱遁者又被封在雪白王國中。然而，不管「貢巴」離村莊的喧囂及活動有多遠，仍然不能滿足西藏思想家對神祕學的追求。他們到更遠的荒漠、更高的峰頂，尋找山洞及幾乎無法到達的遮蔽處，渴望能在那兒永遠獨自一人禪修，直接面對永恆與無限。

* * *

西藏最殊勝的寺廟是大昭寺，參觀完布達拉宮，我就前往參拜。此寺的建造是為了供奉成佛前悉達多（釋迦牟尼）王子的古老塑像。悉達多王子塑像是在印度打造的，據說西元前一世紀被帶往中國；唐太宗把文成公主嫁給藏王松贊干布（Srong Tsan Gampo）時，將佛像送給她做嫁妝。但是，西藏人對此塑像及其緣起有許多傳說；許多人認為這尊佛像是自生的，並堅信它曾數度開口說話。

除了供奉世尊（Jowo）、點有數千盞酥油燈的佛堂之外，大昭寺內還有許多佛堂供奉各本尊和聖眾。

大群朝聖者在黑暗中沉默地繞行沒有窗戶的建築物，在寂靜不動、如真人大小的塑像之間穿梭，無疑是一大奇特景觀。酥油燈泛黃的光線，增加了畫面的奇特感。從遠處望去，有時很

難分辨何者為真人、何者為接受禮敬的塑像。雖然這些塑像沒有特殊的藝術韻味，但臉上不變的寧靜、專注於內的眼光，卻顯出安心於永恆平靜的神祕方法，予人深刻的印象。

看著膜拜的人潮，我心中不禁升起深深的憂傷，他們沉落在迷信中，追隨崇拜者指出的錯誤之道。「眾生因無明而走在無盡生死的痛苦道上」，佛經如此敘述。

然而，寺廟中四處可見穿著深紅色「托嘎」的看守與司事，並不覺得朝聖人潮有何可悲之處。這對他們來說全是利益，他們將可分得一大筆信徒的供養金。他們仔細地觀察人潮，隨時準備奉承看起來最富有或最虔誠的人，可望從他們身上得到最高的賞金。一旦一小群朝聖者或單獨的朝拜者落入他們的掌握，朝聖者所能看到的奇蹟是無止境的，聖珍舍利放在頭上一秒鐘，喝各種金瓶、銀瓶中的甘露水，聽各種神奇的故事……。而負責各座佛堂的導遊同仁，總是不忘要求一點供養。

我必須坦承，不可能是我富有的外表吸引這些狡詐的傢伙，必然是我無可救藥的愚蠢打動了他們，我被幾位不請自來的導遊包圍住，把我帶到寺裡最偏遠的角落，讓我看了許多聖物。

我以為我回到歐洲羅馬貪婪的教堂司事群中。

我又被誤以為是拉達克人。當我在一間佛堂裡蘑菇，試圖避免再喝一次甘露水時（我早已補回前幾次只喝一口水的乾渴），我聽到身後傳來一個慈悲的聲音：

「喂！」有人說，「給這位可憐的老婦人一些甘露水，她大老遠地從拉達克來……路途真遠。真是虔誠！……」

這次，這些喇嘛不是為了錢，而是出於善良的心。我看看周圍幾張年輕的笑臉。其中一位牽著我的手，帶我走到適合的地點，其他人則推開我們前面的朝聖者。現在，我幾乎可以真心讚美更多寶石、更多金飾及銀飾。一個鑲著寶石的瓶子遞了過來，我以標準的姿勢伸出手來。

「讓我飲用此水，以此水清淨我的頭。」我心想，「這是身為拉達克人的洗禮。」

* * *

當初我選擇在一年復始之際抵達拉薩，是因為在其他季節無法看到這麼多奇特的慶典和有趣的儀式。夾在慶祝新年的群眾中，我看到古裝打扮的紳士馬隊：古代國王的步兵隊和騎兵隊，穿著鎧甲、帶著盾牌，展現昔日的西藏雄風。城裡也有一些賽馬活動，混亂、瘋狂、快活、有趣，但是就馬術而言，和大草原地區遊牧者賽馬，不可相提並論。

我在幾個不同的場合，看到被視為全國最有學問、坐宗喀巴大師⑬寶座的人。新年的一整個月，他都在大昭寺附近特地搭起的天篷下，露天講法。他的聽眾並非一般民眾，雖然他在寺廟外面說法讓人有此錯覺；只有僧眾有盤腿坐在他腳下的特權，而且聽法的人全都經過挑選。他們奉命到此，左右私語、不能維持不動如山的人，苦難就將臨身；受宗教熱忱吸引而到此聆聽至高上師說法的在家人，也一樣遭受苦難；因為充當此聚會警察的喇嘛，總是以最快速度拿出長鞭，粗暴無情地鞭打任何私語或移動身體的聽法人，彷彿在維持嚴格的軍隊紀律。

324

這位西藏大哲學家，是一位瘦削的老人，相貌嶙峋，具有苦行僧的高貴氣質。一位僧侶擎著象徵尊貴的黃錦傘蓋為他遮掩，他的腳步短促急速，彷彿急著要完成一項煩人的任務。他慧黠臉孔的表情顯露出隱抑的無聊，以及對群眾和公開儀式的厭惡。

坐在寶座上時，他傳法的方式不同於西方人所了解的。他不具手勢，聲調平平，神情淡然，一如他所解釋的題目。他所闡釋的道理、優雅的相貌，與在他周圍看管無知、散漫群眾的粗暴警察僧侶，形成強烈的對比，彷彿是精心策劃過，要驚嚇陌生的旁觀者。至於這位「瑟爾奇仁波切」（Ser ti rimpoche，黃金寶座仁波切）⑭，生於斯、長於斯，亦終老於這種環境，他也許根本沒注意到這一點。

最早侵入西藏的西方文明，可追溯至穿著卡其布制服的軍人。我真的很喜歡看他們，在英國樂曲演奏得還不錯的樂隊引導下，以不合節拍的步伐高視前進。如同先前說過的，他們配帶著舊式英國來福槍（這些武器在亞洲大部分地區還是新式的），甚至還有幾枚山砲，由騾子馱著。他們對後者深感驕傲，一有機會就把這些肥肥短短、看起來像蟾蜍的武器搬出來亮相；其中一枚走火，炸死了好幾個人，但是這場意外並未減低拉薩人對剩餘那幾枚的愛慕。在這有福的國度，這類事件有時甚至被認為是吉祥的。我可以舉一件我在拉薩期間發生的事為例，說明這一點。

依照習俗，在每年的第一個月都要卜卦，並以許多方式觀看國家，尤其是達賴喇嘛未來一年的凶吉徵兆。

其中一項徵兆的取得方式相當奇怪。首先要架起三座帳棚，每座帳棚裡關著一隻動物——公雞、山羊及野兔，牠們的脖子上都掛著達賴喇嘛加持過的護符。幾個人朝著帳棚開槍，如果任何一隻動物受傷或死亡，表示西藏及其統治者將會遭遇災難。這種徵兆發生時，三大寺——色拉寺、甘丹寺及哲蚌寺——的喇嘛必須聚在一起，連續二十天讀誦經典並作法事，以平息本尊神的惡意。

我在拉薩的那一年，大約二十五發子彈射向帳棚，而非慣常的十五發。他們使用的是英國、中國及西藏來福槍。其中一支西藏槍走火，持槍的人受了重傷，第二天就死了。在經過冗長的試驗後，帳棚內動物都沒有被擊中的事實，被認為非常吉祥，而造成一人死亡的槍枝走火事件，使西藏人對喇嘛國王的福祉更有信心！他們認為那位不幸的平民，是被某個忿怒的惡魔抓去當犧牲品，替代統治者至為珍貴的生命。

*　*　*

我在西藏人當中生活了許多年，有各種不尋常的好機會直接觀察不同階層的人，但是，從未像在拉薩時那麼深入一般大眾的生活核心。我所居住的陋屋，是各種人間奇遇聚集的小旅店。最富有的旅客不過是住在屋頂下，其餘的則睡在星空下。一切行動，甚至一切念頭，都是公開的。我真可說是住在以貧民窟為主題的小說中，但，這是多麼有趣、具異國風情的貧民

窟！迥然不同於西方貧民窟悲慘的身心特質。每個人都是骯髒、襤褸的，食物粗糙而且經常不足，但每個人都享受到透藍天空及賦予生命的璀璨陽光；歡樂的浪潮席捲著不幸缺乏世俗財富者的內心。沒有人從事任何交易或手工。他們像鳥一樣，依靠每天拾取的物品維生。

除了極度缺乏舒適品之外，生活在這些奇異的鄰居中，並未帶給我任何煩惱。他們從未懷疑我是誰，把我當作他們的一分子，以單純的善意對待我。

有些人曾經風光過。有一位是小康家庭的么兒，他曾與一位相當富裕但年紀大他很多的女子結婚，有致富的機會，但是，游手好閒、酗酒及賭博毀了他。他的妻子人老珠黃後，他有了情婦。過了一段時間，元配意識到如果繼續保有這位不值得的丈夫，她將落入貧窮境遇。於是，她設法巧妙地擺脫他。她把雙方親人找來，表示她打算過修行的生活；她說，她丈夫愛上了那位情婦，她並不反對他們結婚（一夫多妻及一妻多夫在西藏都是合法的），但是，他們必須離開她的房子，負責他自己積欠的債務，並同意她對丈夫沒有任何責任。事實上，這等於離婚。這男子同意了，簽下了結婚契據，和他的新婚妻子離開。

當我認識他們時，這對舊情人生活得並不順利。丈夫的個性善良、軟弱，但嗜酒成癖，中午過後，通常就醉得不醒人事，總是昏睡到隔天早上；他妻子不僅一次地陪伴著他。她是兩人中比較活躍者，反應比較快。但是，她的聰明往往是他們吵架的主題。丈夫硬說在他長睡中，女人偷了他僅剩的財產——家庭用具、毯子等；妻子則抱怨配偶賣了她的首飾，還把家產賭掉了。

當她的聲音尖銳到足以把醉鬼從昏沉中震醒時——這無疑需要很大的肺活量——一場鬧劇

就上演了。往往，丈夫拿起手邊的粗棍子——痛風讓他有些跛腳，在大家都來不及伸出援手前，這位女士就慘遭一頓棒打，帶著瘀傷哭泣不已。狡猾的丈夫相當強壯，總是用肥胖的身軀擋住唯一的門，在這個位置上，無論他昔日心上人逃到哪個角落，長棍都能觸及她的身體。

這簡陋的房子分為三部分。常吵架的夫婦住入口的那一間，我的房間在旁邊，後面較暗的一間住著另一對非比尋常的夫婦。

他們也有過風光的日子。主婦的舉止顯示她出身於良好的家庭，丈夫在中藏戰爭期間被任命為西藏軍隊的軍官。兩人結婚時，丈夫擁有一些產業，但是，和他鄰居的情形一樣，賭博與酗酒毀了他。

然而，極度的窮困並未減低他的驕傲。他的身材高大，相貌堂堂，相當不屑於工作，一副落難英雄的神態。每個人都以相當於法國的「上尉」頭銜稱呼他。接受卑微的工作似乎有損他「上尉」的高貴。既然政府沒有給他一份內閣職位，他就傲然拾起乞丐行業。每天早上，喝完茶，我這位芳鄰就出門了，傳令兵袋子斜背在肩上，再慎重地掛上小錢袋，彷彿西班牙紳士披上斗篷；然後，手杖在握，高視闊步，但是，優越感不容許他顯得高傲。

日落前，「上尉」不會回來。他在某地吃午餐，但是絕對不肯透露是誰邀請的。他的機智風趣使人樂於與他相處，因而成為拉薩的另類名人。他的舉止禮貌使人們樂於給予他隨口要求的東西，彷彿他每天外出的目的是紳士拜訪紳士。他這方法很成功，每天傍晚回來時，袋子總

是裝得滿滿的，足以餵飽他的妻子及兩個孩子。

妻子的一塊綠松石飾品失蹤後，醉鬼的家庭問題越演越烈。起初，女主人指控丈夫；但事實證明他的無辜，罪犯是女僕——這位只有一個小出入口房間的女主人有一位女僕！現在，奇怪的問題出現了！那女孩表示她被誤稱為小偷，應該得到一筆賠償。她說這個惡名不適用於她，因為她並沒有偷珠寶，而是在地上發現撿起來的。充當仲裁者、答辯人、顧問及見證人的男士，很快地擠滿了房間。有些人從沒見過綠松石盒子或那女孩，或聽過這事件的由來。他們一早就來了，吃吃喝喝一整天，直喧囂到晚上才走。我從隔壁的小房間，興致盎然地全程欣賞這齣鬧劇，聽取古怪的爭論，尤其是到了傍晚，酒精充分激發這二人的想像力時。

當爭論變得特別激烈時，那女孩和前女主人先是展開口舌之戰，繼而扭打成一團。在場男士企圖拉開她們，但這相當不容易，因為怒氣當頭的女士把尖爪伸向任何膽敢插手這場決鬥的人。總之，他們設法把女僕推出門外，而且，為了防止她再回來，跟著她穿過院子走到街道大門。

醉鬼丈夫突發奇想，大發一家之主的威風，把這場風波的責任推到妻子身上。他宣稱她使他在客人面前蒙羞，並試圖重施舊伎倆，擋住門口打她一頓。但是，方才打鬥的血氣未歇，她撲到他身上，扯下他的長耳環⑮。他的耳垂流血了，於是敲打她的頭報復，她放聲尖叫。「上尉」的妻子衝出房間打算去調解。但是，她跨入這狹小的戰場還不到兩步，臉頰就誤遭到一拳，跌倒在地板上呼救。雍殿不在家，我想我有義務阻止那男子繼續毆打他妻子；於是，我走

進隔壁房間，打算讓嚇壞的妻子到我房裡躲一躲。這時人們開始走過來，她有機可逃。「趕快跑！」我催促她，一邊保護她後退。她從我身後走掉，我再也沒見過她。

那天晚上，「上尉」回來後，發現他妻子的臉頰變得烏青腫脹。她唱作俱佳地重述這事件的過程，演技之精湛讓我自歎不如。「上尉」的戲劇才華更是表露無遺──大半個晚上，他慷慨激昂地陳詞，時而凶惡地揚言報復，時而傷感地訴說妻子遭受的痛苦。終於，他挺身站起，頭幾乎碰到低矮的屋頂，決意捍衛他的榮耀。然而，這番修辭針對的對象，已經不只半昏迷地躺在破舊臥榻上，而「上尉」自己也不怎麼清醒，以批判酗酒的獨白結束這場舞台劇。

第二天，「上尉」把雍殿拉到一邊，宣稱他打算提出控訴，要求賠償他妻子瘀傷的臉頰，並要我當證人。年輕喇嘛勸他打消這個念頭，並給了他一點小禮物。他拿了錢，但仍然很頑固，不斷訴說他必須洗清所受的污辱，而我應該幫助他。

雍殿告訴我這番對話時，我覺得很懊惱。我必須面對一些人，他們渴望聽到像我們這樣去過許多聖地的朝聖者的旅途故事。這表示冗長的談話，而且，雍殿和我勢必會被問及家鄉的事。

這可能對我們非常不利。

我們默默地喝茶，思考如何避開這種危險的會晤。突然，門被打開了。在西藏，尤其是平民百姓之間，不需先敲門或徵求同意才進入房間或屋裡。一名男子走了進來。經過客套的寒暄後，他告訴我們，我幫助逃走的那位鄰居打算和她丈夫離婚，希望我能出面作證她丈夫的虐待行為。如同前一事件，我努力說服這人讓我保持中立，因為他們夫妻兩人都很親切，我不想說

對任何一方不利的話。但是，這一點用也沒有；離去時，他仍然堅持要我作證。

於是，我們決定離開拉薩一星期，藉口要去參拜甘丹寺——「黃教」創始人宗喀巴以金銀打造、珠寶為飾的墓地所在，以及其他有趣的聖地。但，這趟旅程也不平靜。其中一件事，是當雍殿獨自在這座僧城中走動時，遇見一位認識我們多年的朋友。那人自然問起我，雍殿告訴他我仍然在中國，圓滿結束朝聖之旅後，他會回我那裡。這位老友邀請他喝茶，但雍殿推託身體不適，改天再去拜訪。他迅速找到我，幸好這時我們已經參觀過各座佛堂及寺院周圍的景色，我們趕緊離開那地方。

回到拉薩，在喝過許多茶、許多酒後，那兩件事情還是沒解決。另一階段的慶典即將展開，法官們決定將案子延到慶典過後。這徹底解除了我的憂慮，因為我決定在「瑟爾龐」（Ser Pang）大遊行結束的第二天離開。

＊＊＊

然而，我還沒領教完這群奇特鄰居的喜劇與鬧劇。有一天晚上，我被院子裡的一名露天住戶叫醒。這位老太太在求救，她女兒好像快死了。雍殿、我、「上尉」及他妻子趕緊衝出去。那女孩坐在地上，呼吸似乎很困難，發出類似引擎排出蒸汽的怪聲。「現在我明白了，」那母親說，「她被神附身⑯。」

這女孩是「帕莫」。我看過幾位進入恍惚狀態的靈媒，包括這名年輕女子幾星期前的樣子，但是，這晚她似乎特別亢奮。她母親和姊妹趕緊為她綁上「帕莫」的象徵性飾物，包括稱為「惹以格雅」（rigs nga）──畫有「五」（nga）幅五方佛像的帽子，每一尊佛代表一個「嫡派」（rigs）。

她開始搖頭、跳舞，起初只是喃喃低語，但越來越大聲，最後變成尖叫。兩隻綁在院子裡的狗，顯然不喜歡這夜場表演打斷了牠們的好夢；牠們開始狂吠、長嗥；終於，其中一隻掙脫了鎖鏈，撲向「帕莫」。我們這幾個偶爾餵牠吃東西的人趕緊追著牠，並推開「帕莫」。和許多大型猛犬一樣，牠對熟悉的人相當溫馴，所以，我們很快就控制住牠，把牠綁起來。那晚的月光非常明亮，雍殿看到狗的嘴巴咬著一樣東西，走進一看，發現是「帕莫」的帽子，顯然是在混亂當中掉下來的。狗把它放在腳掌下，開始撕扯。

「帕莫」停止舞蹈，僵直地站著，像雕像一樣一動也不動。她母親問她有沒有受傷，但她似乎失去意識，沒有回答。然後，老太太注意到女兒的帽子不見了。

「我女兒的『惹以格雅』呢？」她立刻焦急地詢問，「掉到哪裡去了？真不是好兆頭！」

「狗撿走了，」我說，「別擔心，那一頂是舊的。我的喇嘛兒子認識城裡一位好心的店商，他明天會去向他討一頂新的。」

我以為這老乞丐婆聽說我會給她一頂新帽子，一定會大感安慰。可是，我的話還沒說完，她就尖聲大叫：

「趕快從狗那裡搶回來……那是神……神在裡面。狗會把神殺了，我女兒會死掉！」

「是不是真的被狗拿走了？」「上尉」問道。

「是的。」雍殿回答。

「那麼，如果狗把它撕了，『帕莫』就會死。」這位紳士乞丐如神諭般宣稱。這不是和這班愚人理論的時候。

隨著老婦人「狗會把神殺了，我女兒會死掉」的喧囂，這家旅店內所有的人都醒了，圍繞在我們身邊，在平靜的圓月下，困惑地走動著，構成一幅奇妙的圖畫。沒有人懷疑神和靈媒皆身處險境，但也沒人敢面對那隻凶惡的黑色動物——這當中唯一沒失去理智者，牠對這不尋常的午夜騷動至感驚愕，一時忘了玩弄「惹以格雅」。老婦人越來越歇斯底里，她女兒仍然如人像模型般靜止不動。

「需要一支具大威力的『普巴』（phurba，指巴杵，具威力的短劍）。」終於，一位衣冠不整的演說家開口了。他開始解釋一位有資格的喇嘛如何使用普巴杵降服侵入狗體內的惡魔，因為惡魔驅使狗攫取「惹以格雅」，並吞噬神和靈媒的生命本源——無疑存在那一頂象徵性帽子中。然而，眼前卻沒有這神奇的法器可用。「上尉」打斷了他的長篇大論。

「我去拿我的劍，」他宣布，「從背後砍這隻畜生。」

「讓我來，」我說，「我去把『惹以格雅』拿回來！」我轉向雍殿，吩咐他說：「趕快去做

我很憤慨這群蠢人竟然要謀殺這隻無辜的狗。我無法忍受這種愚行。

一大碗糌粑來。

他奔入屋裡，我則向狗走去。這有些危險，西藏看門狗不喜歡讓人——即使是主人——拿走牠們的東西。總之，當我對牠說話時，這隻狗站起身來，我一邊拍牠的頭，同時一腳迅速地把女巫的帽子踢得老遠。牠似乎沒注意到，或是根本不在乎。牠的注意力擺在拿著一大團糌粑來的雍殿。「吃吧，我的朋友，」我說，「這比神更好吃、更營養。」

飽受折磨的母親立刻把那頂骯髒的帽子放回「帕莫」頭上，「帕莫」突然自靜止狀態中回復，像陀螺般旋轉著。「神回來了！」衣衫襤褸的旁觀者歡呼著。接著，他們開始談論類似事件如何使「帕莫」和「帕沃」落入悲劇的詭異故事，每個人都有一樁奇蹟可說；但我已經受夠了，趕緊找機會溜回我的小房間。

將「代罪羔羊」驅逐出城的年度慶典終於到來了。不像聖經故事裡的動物，西藏的「代罪羔羊」是一名知道自己扮演角色的男子。西藏人相信，擅長這種神祕之術的喇嘛，可將貧窮、疾病、死亡及各種使人易受邪魔控制的不幸因素，轉到這人身上。所以，每年都有一位稱為「呂恐奇嘉厄波」（Lus kong kyi gyalpo，不淨之王）的志願犧牲者，負責把統治者及其臣民的罪惡帶到沙地中的桑耶（Samye）——一座小型撒哈拉沙漠。在重賞的誘惑下，每年都有一些窮人甘願冒這種險。也許，這些人對惡魔及成為其獵物的危險有所懷疑，也很可能是貪圖一筆為數不少的賞金，而且，他們寄望一些喇嘛——比將大眾罪障轉給他們的喇嘛更厲害——可以清淨和保護他們。然而，或許是因為無法完全擺脫流傳已久的迷信，或許是因為其他理由，這些

「代罪羔羊」往往早死，或猝死，或死於突發的神祕狀況，或感染奇怪的疾病。我在拉薩期間，一位去年的「呂恐奇嘉厄波」在他的繼承者被趕到桑耶的前一天死亡。

在「代罪羔羊」被遣走的前一星期，我忠誠地在城裡晃蕩，觀察他依政府賦予的特權四處收取費用。他穿著相當不錯的西藏袍子，若不是手裡拿著一根黑犛牛尾巴，還真辨認不出他是誰。他進入各個店鋪，穿過市場，要求人們給他錢或實物。若有人給少了，「呂恐奇嘉厄波」就簡短地抗議；假如還是沒得到想要的，他就會拿起犛牛尾巴在客嗇鬼的頭上或家宅的門檻上揮動——製造極可怕後果的詛咒動作。似乎所有的人都很大方，因為我沒看過「呂恐奇嘉厄波」揮動手中那根毛茸茸的犛牛大尾巴。有一回，一場討論出現，雖然我離得太遠聽不到內容，但我很確定題目是什麼：未來的「代罪羔羊」開始不耐煩，微微舉起拿著特殊武器的手，但，好幾個人及時攔住他，結果皆大歡喜，因為我聽到他們的笑聲。

「呂恐奇嘉厄波」到大富大貴之家收錢，也不錯過窮人家。所得的結果，對一向卑微的他而言，是一筆真正的財富。

我猜測他會不會到我的陋屋去，但他必定是認為不值得為了幾個銅板而去騷擾住在那裡的乞丐。總之，他沒有出現；但是，命運促使我們在街上相遇。這位大人物向我伸手。我好玩地想看看他揮動犛牛尾巴，所以，我說：「我是從遠地來的朝聖者，我沒錢。」他看了我一眼，嚴厲地回答：「給！」「可是我什麼都沒有！」我回答。然後，他開始緩緩地舉手，就像我在市場看到的那樣。我很興奮地等著犛牛尾巴掃過我頭上，然而，兩位穿著講究的女士阻止了

他，急速地說：「我們替她給！」她們放了幾枚小錢幣在他手中，他就走開了。「哎呀！老媽媽，你不知道，」兩位好心的女士解釋道，「要是他在你頭上揮動那條尾巴，你就再也看不到你的家鄉了！」

驅逐「呂恐奇嘉厄波」的那一天，達賴喇嘛前去大昭寺的路線上擠滿了群眾，他將主持讓「代罪羔羊」背負一切不淨的儀式。根據他的命盤，這一年是他生命中極危險的一年，因此，必須加強保護措施。也許，謙恭之餘，他覺得應有專人承擔他自己的錯誤，因此採用了私人的「代罪羔羊」。官方的「呂恐奇嘉厄波」將照慣例往桑耶跑，他的同僚則往北到通往蒙古的第一個關口。

不久，僧團警衛帶來幼樹（讀者不要誤會我不完美的語文知識讓我用錯了詞，它們真的是瘦長的稚齡樹木，大約十呎長），開始粗暴地毆打群眾，替喇嘛國王開路。這景象類似我在「多爾瑪」酥油慶典那天看到的，但是，規模更大。我無法描述這場追獵中一切滑稽景象，掉落物品的男士、飛逃時跌倒的婦女、嚎哭的小孩。然而，每個人都很喜悅，即使是被打得痛徹骨髓。人們如同大牛棚中的牛群般被圈攔起來，在各種警衛的嚴格監視下，連大氣也不敢喘。

除了剛才提到的幼樹之外，這些警衛還攜帶皮革編成的粗大鞭子。

每隔一陣子，就有人沿路喊出命令。達賴喇嘛駕臨的通令來了。所有的人，包括女人，都必須把帽子拿下來，動作慢一點的人很快就會嘗到喇嘛警衛的某一種武器。托身材矮小的福，每當危險降臨時，我總能在高大的西藏站在那兒的幾小時中，我都能躲過棍子和鞭子的襲擊。

336

人群中找到庇護，他們就像是我頭上的屋頂。

達賴喇嘛終於經過了。他騎著一匹漂亮的黑騾。隨行的高僧，穿著和他一樣的僧袍——深紅、鮮黃及金色的錦緞，半被深紅色的「托嘎」蓋住。他們頭戴鑲毛邊的蒙古式黃色錦緞圓帽。總指揮官騎在他們前面，隊伍前後都有穿著卡其制服的騎馬衛兵。

大昭寺的儀式結束後，我看到「呂恐奇嘉厄波」急急地走出城。他身上穿著白羊皮外套，帽上飾著黑色犛牛尾巴，手上再拿一條。他的臉畫成半邊黑半邊白。一路上，民眾對著他吹口哨叫喊。

另外還有一些儀式，取回可能不慎被「代罪羔羊」連同不淨一起帶走的「仰庫」（yangku，財富和好運）。這一切直到日落後才結束。

全城居民因此被淨化了，還得到無限的福運，自然是人人歡喜。這晚，整個拉薩喜氣洋洋。每個人都在戶外、聊天、歡笑，尤其是喝酒。最不忍卒睹的乞丐——聾啞的、瞎眼的、被痲瘋病侵蝕的，也如同最富足、最尊貴的公民一樣開懷。我碰到一些熟識的人——我認識的一些人都不曾懷疑我的身分——不容分辨地拉我一起去餐廳，我因此必須面對各式各樣西藏菜的考驗。我必須承認，這項挑戰並不困難，因為西藏料理的水準不容藐視。

第二天，我混在人群中，站在布達拉宮的岩脊上，親睹「瑟爾龐」大遊行。我從未見過比這更具獨創性、更精采的景觀。數千名男士列隊環繞布達拉宮，擎著各種顏色的綢緞旗幟、飛幡及寶幢。在手持香爐喇嘛的環侍下，許多高僧緩緩地在天篷下移步。隊伍

時而停下來，男孩們就地起舞。一人背著大鼓、一人在後敲打的雙人鼓隊，優雅地旋轉而過。

大象也莊嚴地加入行列，在各種奇異的中國精怪造型的引導下，表演各式滑稽的動作；當

然，還有穿著盔甲的古代戰士；最後是由各廟僧眾引領的本土神祇，這我在前一天已經看過。

幾團樂隊走在遊行隊伍中，有些包括十五呎長的喇叭，扛在好幾個人肩上。這些巨大的樂

器配合西藏高音雙簧簫（嗩吶）和諧的歡音，製造出令人難忘的嚴肅樂聲，宏亮地迴響在整座

山谷中。等到它們的聲音消失後，蒙古樂師開始用笛子、清脆的鈴及小鼓，演奏出甜美的草原

旋律娛樂我們的耳朵。

遊行隊伍在仙境般的景色中移動。在藍得透明的天空下及中亞強烈的陽光下，遊行隊伍在濃

烈的紅黃比對、觀眾衣著的各種鮮明色調、遠處山峰耀眼的純白、躺在嵌著閃亮金頂的布達拉

宮腳下的拉薩……似乎全都充滿著光芒，隨時會化為火焰。僅僅是這令人難以忘懷的奇觀，就

足以補償我為了看它一眼，而必須付出的每一絲疲勞及面對的每一樁危險。

【注釋】

① 大昭寺：藏文「覺康」（Jo Khang），佛殿之意。西藏第一座佛寺，始建於西元六四七年，歷經四年，大功告成。現供奉藏王棄宗弄贊（松贊干布）娶入為妻的唐朝文成公主入藏時攜帶的釋迦牟尼十二歲等身佛。

② 拉達克（Ladak）：西藏西部的一個地區。——原注

③ 羅布林卡：藏文Norbu Lingka，意為「寶貝園林」或「珍寶之地」。——原注

④ 他米格馬：藏文，意為「馬蹄形」，也稱為「雅（台）究馬」（Ngachuma）。——原注

⑤ 米格卡佩：藏文，意為「白眼」，西藏人稱藍色或灰色眼珠為「白眼」，並認為它們很醜陋。——原注

⑥ 八廓：藏文。繞行大昭寺的路線分為三圈：「囊闊佩」（nangkoe），最接近釋迦堂的內圈；「八廓」，離它一段距離的中圈；「奇闊佩」（藏文chikor），包括布達拉宮及整座拉薩城的外圈。——原注

⑦ 班禪仁波切：外國人往往稱之為「札西仁波切」。從宗教的觀點來看，他的地位和達賴喇嘛相等或甚至更高，但是，他沒有政治實權。——原注

⑧ 薩迦寺：西元九世紀吐番王朝滅亡後，西藏經過四百多年的政治黑暗期，到了十三世紀的元朝時代，薩迦派首領八思巴，以大寶法王、大元國師的名號留在元朝大都，受命仿照藏文和梵文，為蒙古創造新字。後來，八思巴藉著這份榮耀返回西藏，成為當時西藏的最高統治者，建立了薩迦王朝，自西元一二七〇年至一三四五年，共統治西藏七十五年，薩迦也成為西藏的統治重鎮。薩迦寺的北寺即為當時的行政機關所在地，可惜文化大革命期間遭摧毀。

⑨ 佐欽寺：位於今四川甘孜德格。

⑩ 多格：藏文，荒僻草原中放牧牛隻的地方。「多格」的字義為荒野、荒漠。——原注

⑪ 塔爾寺：位於今青海省湟中縣，當時的西藏人慣常把安多統稱青海。

⑫ 通往我個人隱居小屋的路徑，在十二月中旬至翌年四月間是封閉的。西藏隱士的住所通常都是如此。——原注

⑬ 宗喀巴：格魯派的創始人。此派名稱的字義為「具美善風俗」者的宗派，西方人多稱為「黃帽派」。——原注

⑭ 瑟爾奇仁波切：意為「珍貴的黃金寶座」，是拉薩人對這位喇嘛高僧的親密稱號。他真正的名號是「甘丹奇巴」（Galden Tipa）——「坐在甘丹寺寶座上的人」，這寶座指的是甘丹寺創建人宗喀巴大師的寶座。——原注

⑮ 只要負擔得起，西藏男人習慣在左耳上戴多少算是昂貴的耳環，右耳則戴小的。——原注

⑯ 表示靈媒進入恍惚狀態的西藏說法。——原注

第八章

拉嘉洛！諸神勝利

我靜悄悄地離開拉薩，如同我靜悄悄地來，沒有人懷疑一名外國女子在那裡住了兩個月。

我看起來和剛到這座禁城的乞丐裝扮有些不一樣。我將自己的社會地位提高到較體面的層次。

現在，我是一位中下階層的婦女，擁有兩匹馬，還有一名男僕隨行，是雍殿在拉薩雇用的。官方對從首府往邊境的旅行者盤查得並不嚴，所以我容許自己享有稍微舒適的生活。我在拉薩買了一些書，並打算在南行旅程中搜購古老手稿，擴展先前幾次旅途所收集的絕佳西藏藏書，這些藏書安全地放置在中國。因此，我需要馬匹載運行李。

我自己則決定大部分時間步行，背上沒有重擔時，步行是一種十分愉悅的運動。

在一個和煦的春天早晨，我再度走在通往布達拉宮的寬敞街道上，經過樹木已冒出淡綠色新芽、生氣盎然的一座座花園。

走經羅布林卡的大門時，一想到住在裡面的統治者萬萬沒料到我住在離他這麼近的地方這麼久，我不禁微笑。他認識我，我們在喜瑪拉雅山區見過幾次面。他對我這幾次的旅行要負很大的責任，因為他鼓勵我徹底研究西藏語言和文學。我一直遵照他的建議，在研習的過程中，我對西藏的興趣越來越濃厚，經過幾年的旅行生涯，終於把我帶到達賴喇嘛家的首府。如果我通報自己的名字，而他也有閒暇，他或許會很高興再見到我；但是，他目前的西方宗主國給予的自由遠不如昔日的中國。不論他自己的意願為何，他會見非受推薦或派遣來外國人的自由，並不大於將他們屏絕於門外的自由。所以，我踏上旅途。

我們渡過吉曲，爬上一個小山口。從那兒，我回頭再看拉薩最後一眼。這樣的距離，懸在

空中的小城堡布達拉宮，如同海市蜃樓。我在那兒駐足好一陣子，沉浸在這優雅的景觀中，回想我為了待在拉薩所經歷的種種辛勞與麻煩。我得到了補償。在真誠的「默朗木」（祈禱法會）中，我祈求居住在這座友善禁城中的一切有形與無形眾生，皆能得到證悟並具足各種福報。然後，我轉身往下走，開始南方的旅程。拉薩從我的視線中永遠消失了，融入我的記憶世界中。

在離拉薩不遠、布拉馬普特拉河的左岸，有座很迷你的撒哈拉沙漠，白色的沙丘侵襲著整個地區。由此處可觀察到較小規模但類似甘肅北方或土耳其斯坦的現象：戈壁①吞沒了許多世紀前一望無際的繁榮莊園。

雖然有一座山脊擋住，沙，還是頑固地走向吉曲河谷。雖然這一邊的沙還很淺，微細的沙塵開始堆積在羅布林卡——達賴喇嘛喜愛的莊園——周圍的樹籬。也許，在幾代之內，沙漠就會擴張到拉薩。天曉得，在遙遠的未來，挖掘完全埋沒在地下的這個城市的科學家，可能找不到布達拉宮和大昭寺，如同大戈壁的沙石吞沒了現在蕩然不存的宮殿與廟宇。

在路上，我們經過多吉扎寺（Dorjee Thag），寺院背倚河岸的岩石峭壁，山腳下有座小村莊，景色極為優美。再下去還有幾座村莊，其田野逐漸被堆積的沙層吞噬。

有如藍色巨蛇的布拉馬普特拉河蜿蜒在這片雪白沙漠中，靜靜流向桑耶寺，流露著神祕的特異氣氛。四處都有神奇的景色。一塊高聳孤立的岩石，以奇異的姿態站在河床中，可為這些奇景作見證。久遠以前，這塊巨石由印度遷移至西藏高原。這趟旅程的目的是什麼？誰也不知道。也許，它是被寬闊的布拉馬普特拉河谷平靜的美、綠松石般的天空及藍色的河水所吸引，

仰慕之餘，決定在沙地上休息。從此以後，未曾間斷的夢幻心情，將它獨自留在沙漠中，把腳沐浴在河水裡。永遠留在那兒，裏在無盡的沉寂裡，沉浸在泰然自若的歡喜中……當我經過時，不禁要羨慕它——為什麼我不能像它一樣，坐在藍色的河流旁邊，

桑耶是一個歷史性的地方。西元八世紀時，西藏第一座佛教寺院建立於此。據傳，決意阻擋寺院興建的惡魔，每晚都把白天興建的工程完全拆毀。聞名的蓮華生大士（梵文 Padmasambhava）不僅降服了這些惡魔，還使他們成為順服的僕人。在他們的協助下，寺院在幾晚之內就蓋成了！

有很長一段期間，桑耶寺是權勢極大喇嘛的駐錫地。但是，自從黃教興起，成為政權所依的教派，完全取代紅教的優勢後，桑耶寺早已失去其重要性，成為一間被遺忘的寺院，現在只有二十位不到的僧侶。

寺院龐大的內圍土地上，許多房子成為寺院俗家佃農的住宅，成為一間間小農舍。不過，僅剩的幾間佛堂還保持良好狀況。一連串火災不僅毀滅了原有建築物，也摧毀了陸續取代的房舍，因此現有的建築物並沒有什麼重要性。可是，其中一棟值得特別一提，因為它包含一座最可怕的佛殿，也是西藏一位官方大巫祝的本廟。

這寺廟稱為「幽康」（U Khang，生命氣息之屋），據說，地球上所有眾生的最後氣息都這裡面。內屋以達賴喇嘛的印璽封住，裡面放著一塊砧板和一把儀式用的刀。每晚，魔鬼都用這些器具切割無形屍體；根據西藏人的說法，人們可以從外面聽到裡面吵雜的砍剁聲，夾雜著哭

叫聲和笑聲。只有桑耶寺的巫祝可以一年進去一次，送入一塊新砧板和一把新刀。據聞，取出的舊用具，刻劃著使用的痕跡，磨損得很厲害。

可砍剁的「氣息」似乎是過於誇張的創作，然而這只不過是大眾對一些祕傳理念及咒師儀式的解釋。關於「幽康」的種種故事，令人毛骨悚然。「氣息」在另一個世界眾生的恐怖折磨下，苦苦掙扎；驚險逃脫的鬼魂，苦苦尋找以前的軀體，身後有女魔緊追不捨！構成超級噩夢的一切要素，全都包含在「幽康」的故事中。

多年前，當喇嘛碓炯（Lama Chöskyong，護法喇嘛）②進入這座佛殿時，幾位隨從容許跟著一起進去，但是，一椿悲劇事件扼殺了這項特權；正要離去時，跟在他身後的「恰格卒」（Changzöd，僕役長）突然覺得好像有人從背後拉扯他的「賢」③。

「庫休！庫休！」他喊叫喇嘛碓炯，「有人在拉我的衣服！」

大家回頭看，房內空無一人！於是，他們繼續朝門口走去。緊跟著喇嘛碓炯的「恰格卒」正要跨出門檻時，倒地暴斃！

從此以後，喇嘛單獨進去「氣息」啖食者的住處，人們相信唯有持誦密咒的他可安然出入。

佛殿門口有一些皮革袋子，象徵將「氣息」帶入「幽康」的無形器具。和寺廟有關的人說，有一些特殊的術士，在進入無意識的恍惚狀態後，能攝住往生者的「氣息」，將之帶回桑耶寺。

但是，我只敘述到此為止。西藏有無止境的這類玄妙故事。從最荒謬、最低俗的、最噁心的，到值得深思、牴觸一切偏見的現象，各型各類、各種層次，均可詳加研究。

在抵達魔術與巫術的殿堂前，我們就有機會認識許多奇人異士，從以自己都不懂的言詞及手印矇騙村民的無知術士，到雲遊四海或蟄居在幾乎無法進出之偏僻關房的瑜伽行者。

在前面幾章中，我正巧提過能預知未來、揭顯伏隱的「帕莫」（女性靈媒）；模仿真正苦行者「那厄究爾巴」的流浪者，佯裝能呼喚本尊與惡魔；在恍惚狀態中，能傳達各種神諭的男性靈媒「帕沃」及女性靈媒「帕莫」。其中，最無足輕重的在村莊小鎮中搖尾乞憐，以服務換取餬口的食物；最尊貴的則住在豪華大屋中，以「確炯」的頭銜身居要職。

西藏還有一個奇怪的社會階層，包括男女兩性，但女性特別多，他們是「蠱」的世襲持有者。什麼蠱？沒人知道。從未有人看過一絲一毫，但這種神祕加深了人們的畏懼。當致命的一刻來臨時，必須施蠱的人絕對無法逃脫這項義務。若沒有代罪的陌生人，他必須把蠱倒給一位朋友或親人。母親毒死獨生子、丈夫迫不得已在洞房花燭夜把致命杯子遞給摯愛的新娘……這類的耳語，時而可聞。如果沒有代罪羔羊，「持有者」必須自己把蠱服下。

我見過一則奇怪蠱故事的男主角。他在外旅行，途經一座村子時，進到一家農舍喝飲料。女主人依照喜瑪拉雅山區的習俗，把熱水倒入木碗中的發酵穀物，調成啤酒給他喝。然後，她就上樓去了。獨自一人時，這位旅者有些驚愕地發現面前木碗中的啤酒正沸騰著。附近鍋中的水也在沸騰，不過是自然的。他用長勺舀了一大瓢滾水，注入看來可疑的啤酒中；此時，他聽

到頭頂地板有人倒地的聲音——拿啤酒給他的婦人已倒地死亡。

在西藏，「蠱」是旅行者的一大憂慮。聽說有一種特別的木碗，對任何倒入的飲料所含的蠱都非常敏感，因此售價非常高。

說來很奇怪，在某些家庭中，家人深信母親是施「蠱」的人。她把它藏在哪裡？沒有人試圖找出答案，因為他們全都相信這無藥可解。他們斜眼窺視她，偵察這位不快樂女人的表情和言詞；最後，連她自己也相信她的「蠱」真正存在。深受此苦的人死亡後，危機並未隨著結束。「蠱」，似乎是無窮盡的。它會傳續下來，受贈者完全無法拒絕，不論多麼無奈，他自己必須變成施蠱者。然而，我們必須了解，在施蠱及把蠱傳給繼承人時，這些「持蠱者」對自己的行為並無意識，而是另一種意志力的被動代理人。事後，他們並不記得自己的行為。

根據傳聞，有一小群人專精祕傳法門的人，修持在儀式過程中吃屍肉的密續儀式，及其他更古怪的儀式——例如攝取他人生命力而延長青春及壽命的法術，或在空中漂浮等。

某一派別的咒師，以擅長隔空殺人——或突然或緩慢——的法術著稱。據說，他們還能驅逐邪魔，或派遣它們攻擊特定的人選。

這有時會製造一些趣事。有一個人出於嫉妒或其他理由，想傷害另一個人；於是，他請來一位咒師，懇求他派遣惡魔去騷擾他的敵人。這位術士於是修了法，但是，對方那個農民，或商人，或貴族可能發現了這件事，延請了另一位咒師。一場競賽因此上場。惡魔抵達時，發現了一個他無法征服的對手，於是憤怒地返回召喚處。憤怒使惡魔變得很危險，他凶殘的本性必

須迅速宣洩；因此他又被遣回，並再度被擊敗。這場競賽繼續下去，惡魔的憤怒會越來越強烈。這時，每一位咒師都必須保護自己的安全，以免無法控制，反而成為無形惡魔的犧牲者。

然而，這類儀式很少演變為悲劇，但在較玄祕的事件中，有時當事者會瘋狂或死亡。

通常，惡魔的旅程只不過是一種藉口，讓巫師及其助手有機會前往容易受騙的顧客家中接受宴請。

一般人相信，祕法用過的某些法器，絕對不能放在俗家人或未正式受過訓練的喇嘛家中，因為顧慮被降服的惡魔會向不知如何降服他們的擁有者報復。這種信念讓我得到好幾項有趣的收藏品。繼承這類法器的人，往往請求我帶走這些過於危險的物品。

其中一項禮物落到我手中的過程相當離奇，值得特別敘述。那一天，我在旅途中遇見一小群喇嘛旅隊，於是，我依照習俗停下來和他們寒暄，因為照面機會在旅程中相當難得。我得知他們正運送一件釀成許多不幸的「普巴」（具威力的短劍，或稱為「普巴杵」）。

這件法器屬於他們最近剛圓寂的住持喇嘛所有。它開始在寺院中行凶作亂。寺院中的一面寶幢大旗杆突然倒下來，三位碰過它的喇嘛，死了兩位，第三位從馬背上跌下來，摔斷了腿。擔心會有更大的災難臨頭。於是，他們把它放在一個箱子裡；不久，箱子裡傳出悲慘、恐嚇的聲音。最後，他們決定把它放在一個供奉某本尊神的荒僻洞穴中，但是，住在那地區的牧民極力反對；他們想起一則故事（雖然沒人知道發生於何時、何地），一件情況類似的「普巴」在空中遊蕩，殺害了許多人和牲口。

這是惡兆。他們很害怕，卻又不敢摧毀這件「普巴」，

348

攜帶這件普巴杵——它裹著重重的符咒、仔細地封在箱裡——的這群人，看起來心情非常沉重。他們挫折的神情使我不忍挖苦他們，但是，我實在很想看看那件邪惡的器具。

「讓我看看這件普巴，」我說，「也許我可以設法幫助你們。」

他們不敢打開封條，解開它的束縛，唯恐它逃走。但是，經過冗長的討論後，他們決定讓我自己把它拿出來。

這是一把古老、非常有趣的「普巴」，唯有大寺院擁有這種「普巴」。羨慕之情讓我很想擁有它，可是，我知道絕對沒有辦法誘使這些喇嘛出售它。我必須好好想個辦法。

「今天晚上和我們一起紮營，」我對這些旅者說，「把普巴留在我這兒，我會把它看好。」

我的話起不了什麼作用，但是，一頓好晚餐的吸引力，與我的僕從閒聊藉以暫時忘卻煩惱的機會，讓他們決定接受我的提議。

入夜後，我走離營地一段距離；要是他們看到我把這件「普巴」拿出箱子，這些迷信的西藏人必定會嚇壞了。確定離得夠遠後，我把這件惹禍的法器插在地上，然後坐在一條毯子上，思考如何說服他們放棄它。

過了幾個小時，我似乎看到一個喇嘛的影像出現在我插著「普巴」的附近。我看到它彎著腰、小心翼翼地前進。裹在「賢」裡的一隻手慢慢地伸出來，顯然是在摸索著「普巴」。我立刻跳起來，搶在小偷之前抓住「普巴」，把它拔出地面。原來，我不是唯一垂涎這件有害物品的人！與我萍水相逢的這群旅者當中，有人比其他單純的人更了解它的價值，想祕密地賣掉

它。他一定以為我睡著了。他認為我什麼都不會看到，第二天早上，它的失蹤將被歸於玄奇現

象，另一則新的故事又將誕生。真可惜如此的好計策失敗了！我拿到了，我緊緊地握住它，興

奮的神經及肌膚接觸它銅柄的雕刻紋路，讓我感覺到它在微微晃動。現在，小偷呢？

我周圍的寬闊台地空無一人。掠奪者一定是在我彎腰拔出「普巴」時逃走的。

我跑回營地。事情很簡單，不在場的人，或在我後面進來的人，就是小偷。我發現他們全

都醒著，並在唸誦護身咒語。我把雍殿叫到我的帳棚裡。「他們有誰離開過？」我問他。「沒

人，」他回答，「他們全都嚇得半死。我甚至很生氣，他們不肯走遠一點去做一些事！」

確實很奇怪！我看花了，眼睛被幻象矇騙了。我很少會這樣，但，這不要緊，也許這能幫

助我達到目的。

「聽我說，」我對著他們，「剛剛發生了這樣的事……」我坦白告訴他們我的錯覺，並懷疑

他們的真誠。

「那是我們的大喇嘛，那一定是我們的大喇嘛！」他們大聲叫道，「他想拿回他的普巴

杵，如果他拿到了，或許他會把你給殺了。啊，傑尊瑪，您真的是一位瑜伽行者，即使您是個

外國人。我們的『雜威喇嘛』（根本上師）是一位力量強大的術士，然而他卻無法從你的手中

拿回他的『普巴』。請你收下它。它不會再傷害任何人了！」

他們全部一起開口說話，他們的喇嘛術士現身的事，讓他們感到既興奮又害怕。他比以前

更加令人敬畏，因為他現在屬於另一個世界，而且才從他們附近經過。然而，他們很高興終於

擺脫了這可怕的法器。

我分享他們的快樂，但理由不同。這「普巴」是我的了。然而，誠實不容許我利用他們的情緒侵占它。「回想起來，」我對他們說，「也許是影子造成的幻覺……。也許我睡著了，我是在做夢。」

他們一句也不聽。他們的喇嘛現身了；我看到他了；他無法拿回他的「普巴」，而我優越的力量，使我成為它名正言順的新主人……擁有它的欲望，容許我自己輕易地被說服。

＊＊＊

離開桑耶後，我在澤當附近渡過布拉瑪普特拉河，雅礱（Yanlung）河谷在此處擴散開來。這地區以好幾個朝聖地點聞名。至於自然環境方面，它相當宜人、肥沃，但缺乏波密、大草原，或喜瑪拉雅山區附近荒涼高原的壯麗。當地居民對農業的興趣，遠甚於西藏其他地區。到處都有建造得很好的房子，居民的經濟狀況似乎很不錯。

雅礱河谷氣候溫和、土地肥沃的魅力，已聞名數百年。在佛教以喇嘛教形式廣傳之前，西藏的第一位國王即選擇在此地居住。

如同正直的朝聖者，我訪問了聞名的「內速ㄇ」（Nes sum，三聖地）、「滇速ㄇ」（Ten sum，三聖珍），六個具有宗教意義的地方，包括一座寺院內的山洞，惹瓊巴（Reschungpa）

——偉大的苦行僧詩人密勒日巴（Milarepa）④兩大弟子之一——曾在此住了很久，修持禪定。從那裡，我去了塔城布巴（Tag chen Bumba），那兒有一座大佛塔蓋在小佛塔外。透過大、小佛塔的兩個同軸隙縫，可以看到小佛塔的內部。據說，心性完全清淨的人可以看到裡面有無數的酥油燈，一般凡夫俗子則只看到一片漆黑。

我爬上狹窄的階梯，到了隙縫往裡看，同時沉思內部佛塔既放光明又隱藏光明的象徵意義。我一再思考，幾近忘我，駐足的時間長於一般訪客，而且，往裡看時，我的前額一直頂著石頭。有人注意到這一點。當晚，一位僧侶靦腆地問我是否看到許多酥油燈！

離開塔城布巴後，我往各方搜尋典籍。意外的情況讓我走入離開路徑相當遠的偏僻地方，發現一位喇嘛繼承了一批很好的藏書，但是，和許多同仁一樣，他並不喜愛文學或哲學。我從他那兒搜集到不少古老、美麗的手稿。

決定離開西藏的時候終於到了。我回首望向來時的中國，有一股東行經由新路徑回到雲南的衝動。如果做此選擇，我可以離開西藏而不被任何人發現我艱辛的旅程及在拉薩的居留。但是，有個聲音告訴我，我所做的這件事必須為人所知。我聽從這個本能，踏上往江孜的路。此時，這個西藏南方的城鎮已成為英國的前哨。

途中，我看到形狀特別的羊卓雍錯⑤，湖中有個半島，半島上有一座獨立的湖。我在此處找到聞名的桑頂（Samding）寺——尊貴的女喇嘛多杰帕莫（Dorjee Phagmo，金剛亥母）的駐錫地。但是，這座寺院相當破舊。

多杰帕莫（意為「金剛或至勝牝豬」）被認為是佛教眾多密續本尊的人形化身，在佛教已

完全沒落、原始教義幾乎蕩然不存的時期，由印度傳入。關於桑頂寺歷代女住持在遇到危險或

其他特殊狀況下，以牝豬化身出現的傳說相當多。

這位尊貴的女喇嘛當時並不在寺裡。我在拉薩時見過她，她尚未自首府返回。

我在黃昏時抵達江孜，直接走向周圍有陽台的木造平房。看到我這位西藏婦女開口用英語

說話的第一位紳士，驚異得半天都說不出話來。終於回過神時，他解釋說平房的房間都住滿

了，並指示我到幾位軍官及一小隊印度駐軍居住的堡壘。我的抵達，在那裡引起同樣的反應。

當我說我從中國過來，花了八個月時間穿越未知的西藏地區，並在拉薩住了兩個月，享受禁城

各種新年慶典時，每個人都目瞪口呆。總之，堡壘中的男士親切地歡迎我，並熱忱地招待我，

我永遠都感激他們這番盛情。

我還有一段漫長、寒冷的路途要走，必須穿越介於江孜與西藏、印度邊界之間的高原及風

雪交集的高山關口。但是，探險之旅已經結束了，獨自在房裡的我，闔眼入睡前，對自己說了

一聲：

「拉嘉洛（諸神勝利）！」

第一位白種女性已經到過拉薩禁地，率先走出一條路來。願其他人也能跟進，以寬闊的胸

襟打開這奇妙國度的各扇大門，如佛教經典所言：「以利益眾生！」

【注釋】

① 戈壁：在中國語言中——至少在甘肅及土耳其斯坦的方言中，「戈壁」的意思是「沙漠」，稱「戈壁沙漠」實際上是重複的。——原注

② 礎炯：藏文，梵文為Dharmapala，意為「宗教的保護者」，是大乘佛法尤其是密續佛法中一些本尊神的頭銜；在藏傳佛教中，則意指宗教人士。——原注

③ 賢：藏文，僧尼穿的背心式上衣。——原注

④ 密勒日巴：一○五二～一一三五年，西藏噶舉教派（Kagyn）的宗師。該派是第一個建立「圖古」（轉世活佛）的宗派。

⑤ 羊卓雍錯：位於拉薩西南方，為西藏最大的淡水湖，也是西藏三大聖湖之一。

附錄

亞歷珊卓・大衛──尼爾小傳

這位意志堅毅的迷人女性亞歷珊卓‧大衛—尼爾生於一八六八年，逝於一九六九年，她將長壽的一生完全奉獻給探索和研究。這兩種熱愛造成她童年的任性難尋、青春期的叛逆、青年期的無政府主義信仰，並讓她在晚年成為二十世紀最睿智的「自由思想者」之一。

一八六八年……十月二十四日出生於巴黎聖曼德（Saint-Mande），全名露薏絲‧尤金‧亞歷珊卓‧瑪芮‧大衛（Louise Wugenie Alexandrine Marie David），為家中的獨生女，父親是胡格諾教徒（Huguenot，十六、七世紀的法國新教徒）的後裔，母親信奉天主教，祖先則來自北歐斯堪地那維亞。她很早就顯現出自己獨特的性格特質，和嚴肅、樸直、資產階級的家庭背景形成強烈的對比。她是一位高傲、極度個人主義的孩子，渴望自由。她數度離家出走，逃避陰沉、冷漠、無愛的家，嚮往到遙遠的新國度旅行，藉此滿足她至死都無法拋卻的逃避需求。

一八七○年……兩歲的亞歷珊卓為了探知祖父母家花園前的那條路到底能通往何處，悄悄地從敞開的門溜走……當然，她驚慌失措的父母找到了這位步伐都還不穩的孩子，把懊惱不已的她帶回家中。

一八七三年……亞歷珊卓五歲，逃家舊戲重演。這次，她的目標是探索巴黎近郊的方塞納（Vincennes）樹林。不幸地，黃昏時，一名守衛發現她的行蹤，通知她的家人，把她「拖」到警察局，嚴重破壞了她首次大探險的成果。但是，她絕對未因這次失敗而退縮。她用幼嫩的手指夾招帶她回家的警察的手，發誓有一天要報復阻止小孩作他們想做的事的卑鄙成人。她將遠

走高飛，屆時誰也阻止不了她。

一八七四年：亞歷珊卓六歲，全家搬遷到首都布魯塞爾南方的伊克塞勒（Ixelles）。她在此度過少女時期。假日時，大衛家人總是竭盡所能地消磨時間，但亞歷珊卓為這種「無謂的大屠殺」深感遺憾：

「我不只一次滴下心酸的眼淚，深感生命在流逝，年少的時光在流逝，空虛、無味、無趣。我知道我在浪費永不復返的時間，我正失去可以是美麗的每一小時。我的父母一如大部分養育了一隻備受溺愛卻一心想凌空而飛的鷹——如果不是隻巨鷹，至少也是隻小鷹——的父母，絲毫無法理解這種心情。他們雖然不比其他父母糟糕，在我身上造成的傷害仍然甚於無情的敵人。」

儘管有個沉悶的少女期，亞歷珊卓從未忘卻她的主要目標：旅行。頑固的亞歷珊山卓離家出走的次數多得難以計算。她迫不及待地要長大，以了自己的誓願。她漫長的生命中的每一章都以「她走了！」為開端，以「她將再到……」為結尾。

雖然對她而言，旅行的意義是追逐地平線、反覆思惟自然——最好是未遭破壞的，她的旅程其實是宗教信仰及哲學的探索。早在六歲時，她就寢前就必讀並深思聖經中的某一章節。十二歲時，她年輕的心就為聖父、耶穌及聖靈三位一體的奧祕所苦。十五歲時，她深受西元前一

世紀的斯多葛學派哲學家愛必克泰斯（Epictetus）及該學派禁慾主義哲學家的影響。

一八八五年：十七歲的亞歷珊卓完成一次她稱為「真正的旅行」：在一個霧濛濛的早晨，穿著一件有褶邊的衣服及雅緻的靴子，她登上由布魯塞爾開往瑞士的火車。幾天之後，她母親前往瑪基奧瑞湖（Lake Maggiore）接回她身無分文的女兒，當時亞歷珊卓已徒步越過聖哥德哈德山道（Saint Gotthard pass），走訪許多義大利的湖泊，只攜帶了一件雨衣及一本愛必克泰斯隨身口袋書。

一八八六年：亞歷珊卓十八歲了。她跨上一輛笨重、固定齒輪的腳踏車，行李掛在手把上，在絲毫未知會父母的情況下，離開布魯塞爾的家前往西班牙旅遊。途中，她繞道到法屬里維耶拉（Rivirea）。回程時，她又穿越聖米迦勒山（Mount Saint-Michel）繞道而行。她很可能是第一位參加法國自行車越野賽的女性。終其一生，她總是選擇最長的路途及最慢的交通工具。

一八八九年：在倫敦待了一陣子後，亞歷珊卓開始認真地研究東方哲學和英國文學。就在過完二十歲的生日後，已成年的她離開家，前往巴黎的「神知學學會」（Theosophical Society，該學派或稱為「通神論」，融合基督教、婆羅門教及佛教思想）安身。她也到巴黎大學文理學院（Sorbonne University）和法國學院（College de France）旁聽東方語言的課程。此外，她努力探訪她出生城市的每一個角落，尤其是朱伊梅特（Guimet）博物館。只要一有機會，她就「在那裡的圖書館待上好幾個小時，聆聽手中書頁的寂靜呼喚」。「專業是生來的，」她說道，

358

「我的是在那裡誕生的。」

同一年，她寫了一篇無政府主義的論文，無政府主義地理學家艾利塞・瑞克魯斯（Elysee Reclus）為她寫序。然而，沒有出版商敢出版這位無政府主義者容忍政府、軍隊、教會或金融財政機構任何弊病的高傲女子的著作。

為了補償這項缺憾，她自一八九六年以來的男伴容・奧斯頓（Jean Haustont）決定自己印行此書。這本書雖然幾乎完全不受一般大眾的注意，卻得到無政府主義者的重視，而被翻譯為五種語言，包括俄文。

這段時間，她也研習音樂和聲樂，並在舞台上表演。她扮演的某些角色相當成功，例如：德國詩人歌德（Johann Wolfgang von Goethe, 1749-1832）的詩劇《浮士德》中的瑪格莉特，以及法國作曲家馬斯奈（Jules Massenet, 1842-1912）的歌劇《曼儂》（Manon）和比才（Georges Bizet, 1838-1875）的歌劇《卡門》中的主角。後來，與雅典歌劇院的合同到期之後，亞歷珊卓放棄了這個她並不特別喜愛的行業，儘管她能藉此到各城市巡迴旅遊。她真正想要的是沙漠。此外，雖然她贏得滿堂的喝采，她偏愛的是聆聽遠處傳來的奉告祈禱的回聲，甚或是遙遠的西藏用來呼喚僧侶前來禪修的鑼鳴。

一八九○年：亞歷珊卓利用教母留給她的一筆遺產，於一八九○年至一八九一年到印度旅居一年。她的足跡遍及全印度，由東遊到西，由南走到北。她被印度的魔力吸引，對西藏音樂深深著迷，敬畏喜瑪拉雅山的山峰，並發誓要再回來。她在印度北方首次聽到的「奪魂攝魄的

西藏音樂」，使她魂牽夢縈。

一九〇四年：再次回到緣分與日俱增的亞洲之前，亞歷珊卓去了趟北非。她說，她要去那裡聽司報者呼喚信眾前來禱告的聲音，尤其是在黃昏入夜時。當然，亞歷珊卓不免要學習《可蘭經》。她在突尼斯遇見一位既英俊又傑出的鐵路工程師菲利普‧尼爾（Philippe Néel），他說服這位堅決的女性主義者結束獨身的生活。亞歷珊卓當時三十六歲。然而，才不到幾個月的時間，她就瀕臨憂鬱的邊緣。或許，家庭主婦的生活與她格格不入。菲利普‧尼爾了解他那與眾不同的妻子被旅行之魔附身，短暫的遊艇旅遊無法滿足她。於是，他建議一趟規模宏大的旅程，她興致勃勃地接受了。

回到印度前，她先造訪了英格蘭幾個月，以提高對她的東方研究非常重要的語言能力。之後，她返回比利時向母親辭行，並探望父親的墳墓──他是法國名作家雨果（Victor Hugo, 1802-1885）的朋友，並在一八四八年成為革命分子。然後，她回到突尼斯和丈夫小住一段時間。

一九一一年至一九二四年：第一次探索壯舉

一九一一年：八月三日，亞歷珊卓啟航前往印度，她答應她那「頗為體諒」的丈夫在十八個月內回來，但是，她這一去就是十四年。在這趟旅程中，她踏遍了數千里遠東和中亞的土

地。同時，她豐富的梵文知識以及對藏文的高度造詣，也使得她得以親近許多偉大的上師。她聆聽、學習、研究、撰寫，前往任何能到之處。

她在一九一二年抵達位於喜瑪拉雅山脈的小王國的錫金，在這裡，她和錫金君主錫貢圖古（Sidkeong Tulku）建立了深厚的交情。她遍訪各寺院，增長了不少佛教──尤其是密宗──的見識。

一九一四年，她在錫金一座寺院遇見了她後來收養的阿普‧雍殿。雍殿後來成為她長年旅伴，也是使她名揚四海的拉薩之旅（一九二三～一九二四年）的見證人。這兩人一致決定要退隱至錫金北部海拔高達三千九百公尺的一處洞中小屋修行。在此，亞歷珊卓遇見了一位偉大的隱士修行者，並得到他的法教。另外，由於此處非常接近西藏邊界，她私自越過邊界兩次，最遠到達西藏南部最大的城市日喀則，但並沒有進入禁城拉薩。

一九一六年，亞歷珊卓因越境行為而被錫金政府驅逐出境。經歷過喜瑪拉雅山脈三個嚴寒的冬天後，懊惱但不服輸的亞歷珊卓和雍殿一起離開隱居修行的小屋，繼續追求探險之旅。當時的歐洲仍陷在第一次世界大戰的戰火中，是不可能回去的。因此，在印度待了幾個月後，他們動身到日本。亞歷珊卓覺得日本很美，但令人失望。一九一七年三月十二日，在駛離東京的一列火車上，她寫信給他的丈夫說：

「我對日本感到失望，但是，依我現在的心態，一切都會是失望。我不能否認伊豆半

島的熱海有迷人的景點，在回程的火車上，我也經過可愛的山區，但是和法國南部的塞文山脈（Cevennes），或是庇里牛斯山脈或阿爾卑斯山脈沒有兩樣。只有喜瑪拉雅山脈是獨一無二的。

「說真的，我思念不屬於我的土地。『那高處』的草原、孤獨、無止境的白雪以及碧藍的高空縈繞在我心。艱難的處境、飢渴、寒冷、猛打在臉上的風，留下腫脹、血跡斑斑的嘴唇。在雪地紮營、在凍結的泥土上睡覺，這全都無所謂，這些痛苦全都消逝了。我們駐留在永遠的寂靜中，荒野之中，連植物的生命現象都幾乎不存在，只有風的歌聲、岩石的美妙回聲、令人眩暈的山峰及炫目的光線。這土地似乎屬於另一個世界，是西藏人或是眾神的國度。我仍然活在它的迷咒中。

「我到過那高處，在喜瑪拉雅山脈冰川的近處，瞧見只有少數幾對人眼凝視過的景色。這或許很危險，因為根據古老的傳說，這會遭到神祇的報復。但，他們為什麼尚未前來報復——懲罰我大膽騷擾他們的家，或者，在征服他們的一塊土地後又將之離棄？我不知道，目前，我只知道我的思鄉情。」

亞歷珊卓因此試圖在學習與研究中尋求安慰。她探訪東方學家、學者、神祕論者。其中，一位哲學家僧侶（河口慧海）帶給她一線希望。幾年前，這位僧侶喬裝為中國和尚，在拉薩待了大約十八個月。然而，他已引起懷疑，因而在一位友人的忠告下逃離此禁城。

亞歷珊卓對這則故事倍感興趣，這給她一個靈感。他們離開雨水過多且過於擁擠的日本，前往韓國。她一再告訴雍殿，那裡的山讓她想起西藏。她寫信給丈夫說，雖然他們不懂韓國話，但是必能在幾個月內就有所進展。

她在韓國有一些有趣的際遇，卻總是無法揮卻思鄉之情。不久後，亞歷珊卓和雍殿帶著行李登上了開往北京的火車。那裡的喇嘛寺院有學者，而且是西藏人，亞歷珊卓能說他們的語言，一切都好解決。不幸地，事情沒有她計畫中順利，幾個月後，他們又收拾行李了。

他們兩人在一位怪異喇嘛的陪同下，由東往西，千辛萬苦地穿越整個中國，並走過戈壁大沙漠及蒙古。一九二三年，在青海最大的喇嘛寺塔爾寺研學三年後，他們離棄擁有的騾子、犛牛及行李。亞歷珊卓穿著乞丐婆的破衣服，扮演謙恭的母親，總是在持誦六字大明咒「嗡嘛呢叭彌吽」，雍殿則回復喇嘛打扮，負責討價還價及協商的俗務。這兩人排演了一場令人稱奇的好戲。就這樣，他們走過幾乎沒人走過的路徑，成功地穿過邊界，進入神祕的西藏。

這趟變化多端的旅程可能是他們經歷中最艱苦的一次。抵達拉薩時，他們已筋疲力竭。在接下來的兩個月，他們走訪此聖城、布達拉宮及附近的名寺，如色拉寺、哲蚌寺、甘丹寺、桑耶寺等，並參加了盛大的藏曆新年慶典。

之後，駐江孜的英國商務代表大衛‧麥當勞（David MacDonald）協同女婿派瑞上尉（Captain Perry），設法為他們弄到必要的文件，讓他們由錫金返回印度。

一九二五年：五月，亞歷珊卓和菲利普這對被一紙婚姻合同及堅不可搖的深厚友誼約束的夫妻終於團圓了——但只有幾天而已。收喇嘛雍殿為義子之後，兩人正式分居。

一九二八：亞歷珊卓結束漫遊法國的旅程，定居迪涅（Digne），建造她的禪堂「桑滇戎」（Samten-Dzong）。雖然布萊奧納河（Bleone）不是雅魯藏布江、庫寇峰（Pic di Couar）不是埃佛勒斯峰（聖母峰），那裡的天空是藍的，陽光是閃耀的。亞歷珊卓被皮勒普斯山（the Prealps）的美深深吸引，她總愛對記者說這是「迷你喜瑪拉雅山」（Lilliputian Himalayas）。走過大半個地球、越過天堂般的區域、呼吸過盛開蘭花林的醉人香味，她一剎那也沒後悔在這紫羅蘭處處搖曳的小鎮定居的決定。在此處，她出版了許多旅行相關書籍，並在評論她接觸過的神祕學及術師的理論方面有所成就。撰著之餘，她在阿普・雍殿的陪伴下在法國及歐洲各地巡迴演講。阿普・雍殿過去是她的忠實旅伴，現在則是她依法正式收養的兒子。

一九三七至一九四六年：第二次探索壯舉

十年的時間一晃眼就過去了。一九三七年，亞歷珊卓六十九歲，對這些遠方國度的思鄉情卻綿綿不斷，因此她決定回去繼續追尋她的研學。

她再度得到政府各部門的補助並收到版稅，菲利普・尼爾也再次向她伸出援手。他們兩人早已言和。她首次的探索壯舉正值第一次世界大戰政府補助金中斷，多虧菲利普給予財力支

364

持。亞歷珊卓再度面臨類似的問題，這一次是中日戰爭及中國的內戰。她一直是菲利普於一九四一年逝世前最關切的對象。死訊傳到時，她說：「我失去了最好的丈夫及唯一的朋友……」的確，度過婚姻初期的難關後，他成為她的朋友。

總之，在這一年，亞歷珊卓和雍殿出發前往中國。亞歷珊卓認為依她的年齡，這次的旅行應該為期不長，因此她必須充分把握機會。她選擇最小的鄉村道路返回布魯塞爾，沿途探訪歐洲所有的首都，然後搭乘日耳曼快車到莫斯科。最後、最長的一程是通往中國、橫越西伯利亞的鐵路之旅。由此，他們再度拾起舊日熟悉的那種勤學但不失時髦的流浪生活。

這些都發生在中日戰爭的猛烈戰火中。亞歷珊卓經歷到最大的困難：歐洲的錢無法寄到、嚴酷的寒冷、嚴重的饑荒，以及傳染病。恐怖的景象在她的眼前一幕幕展開，一九四一年又傳來她丈夫暨摯友的死訊。時而坐運貨的牛車或馬車、時而徒步地逃離各種暴行和災難，但一路繼續研學和寫作的亞歷珊卓及雍殿兩人，於一九四六年抵達印度。幾乎十年的時光流逝了，她七十八歲了。

一九四六：八十二歲的亞歷珊卓遺憾地返回法國處理丈夫的遺產，然後再度定居於迪涅。她在此提筆述說最近的旅遊見聞，並在法國和歐洲各地演講。而為了紓解這一切磨難和困頓，她在冬季時到位於海拔二千二百四十公尺高的阿爾卑斯湖畔露營。

一九五五年：雍殿以五十五歲之齡逝世。對亞歷珊卓而言，失去這位旅伴真是一場莫大的

悲劇。他忠誠地追隨了她四十年，照理講應該活得比她久──他比她年輕三十歲。為了忘卻孤獨及對西藏的懷念，八十七歲的亞歷珊卓寄情於工作──頑固地工作，直到她踏上死亡之旅的前十八天。

一九六九年：九月八日，她一○一歲生日前夕，亞歷珊卓在迪涅逝世。

一九七三年：二月二十八日，在印度貝拿勒斯（Benares），人們將這位探索西藏的第一位西方女性及其養子喇嘛雍殿的骨灰灑入恆河水流中。

一九八二年十月十五日以及一九八六年五月二十一至二十六日：尊貴的第十四世達賴喇嘛前往迪涅探訪亞歷珊卓的家──桑滇戎，向她的勇氣致敬。她一生的著作向西方揭顯了白雪覆蓋的高原國度。

「探險與旅行經典文庫」 006

拉薩之旅
My Journey to Lhasa

作者	亞歷珊卓・大衛—尼爾（Alexandra David-Néel）
譯者	陳玲瓏
封面設計	蔡南昇
排版	張彩梅
校對	魏秋綢
策劃選書	詹宏志
總編輯	郭寶秀
編輯協力	廖佳華、曾淑芳
行銷業務	許芷瑀

發行人	凃玉雲
出版	馬可孛羅文化
	104台北市民生東路2段141號5樓
	電話：02-25007696
發行	英屬蓋曼群島商家庭傳媒股份有限公司城邦分公司
	104台北市中山區民生東路2段141號11樓
	客服服務專線：（886）2-25007718；25007719
	24小時傳真專線：（886）2-25001990；25001991
	服務時間：週一至週五9:00～12:00；13:00～17:00
	劃撥帳號：19863813 戶名：書虫股份有限公司
	讀者服務信箱：service@readingclub.com.tw
香港發行所	城邦（香港）出版集團有限公司
	香港灣仔駱克道193號東超商業中心1/F
	電話：（852）25086231 傳真：（852）25789337
	E-mail：hkcite@biznetvigator.com
馬新發行所	城邦（馬新）出版集團Cite (M) Sdn Bhd.
	41-3, Jalan Radin Anum, Bandar Baru Sri Petaling,
	57000 Kuala Lumpur, Malaysia.
	電話：（603）90563833 傳真：（603）90576622
	讀者服務信箱：services@cite.my
輸出印刷	中原造像股份有限公司
二版一刷	2020年5月
定　價	480元

My Journey to Lhasa by Alexandra David-Néel
Traditional Chinese edition copyright © 2020 by Marco Polo Press, A Division of Cité Publishing Ltd.
All Rights Reserved.

ISBN：978-986-5509-17-0（平裝）

城邦讀書花園
www.cite.com.tw

版權所有　翻印必究（如有缺頁或破損請寄回更換）

國家圖書館出版品預行編目（CIP）資料

拉薩之旅／亞歷珊卓・大衛—尼爾（Alexandra
David-Néel）著；陳玲瓏譯. －－二版. －－臺北
市：馬可孛羅文化出版：家庭傳媒城邦分公司
發行，2020.05
　　面；　公分－－（探險與旅行經典文庫；6）
譯自：My Journey to Lhasa
ISBN 978-986-5509-17-0（平裝）

1. 遊記 2.西藏自治區拉薩市

676.69/111.6　　　　　　　　　　　109004009